中华艺术论丛

第21辑

戏曲学术前沿动态专辑

朱恒夫　聂圣哲　主编

上海大学出版社

图书在版编目(CIP)数据

中华艺术论丛. 第 21 辑,戏曲学术前沿动态专辑/朱恒夫,聂圣哲主编. —上海:上海大学出版社,2018.12
ISBN 978-7-5671-3400-3

Ⅰ. ①中… Ⅱ. ①朱…②聂… Ⅲ. ①艺术—中国—文集②戏曲—中国—文集 Ⅳ. ①J12-53

中国版本图书馆 CIP 数据核字(2019)第 004135 号

责任编辑　傅玉芳
封面设计　柯国富
技术编辑　金　鑫　钱宇坤

中华艺术论丛　第 21 辑
戏曲学术前沿动态专辑
朱恒夫　聂圣哲　主编
上海大学出版社出版发行
(上海市上大路 99 号　邮政编码 200444)
(http://www.shupress.cn　发行热线 021-66135112)
出版人　戴骏豪
*
南京展望文化发展有限公司排版
上海颛辉印刷厂印刷　各地新华书店经销
开本 787mm×960mm　1/16　印张 16.25　字数 356 千
2018 年 12 月第 1 版　2018 年 12 月第 1 次印刷
ISBN 978-7-5671-3400-3/J·474　定价　60.00 元

编辑委员会

主　任　聂圣哲

委　员　（按姓氏笔画为序）

　　　　　王汉民　王廷信　方锡球　叶长海
　　　　　[日]田仲一成　　[韩]田耕旭
　　　　　冯健民　曲六乙　朱恒夫　刘　祯
　　　　　刘蕴漪　杜建华　吴新雷　陆　军
　　　　　周华斌　周　星　郑传寅　赵山林
　　　　　赵炳翔　俞为民　聂圣哲
　　　　　[美]Stephen H. West（奚如谷）
　　　　　黄仕忠　曾永义　楚小庆　廖　奔

主　编　朱恒夫　聂圣哲

主编导语

<div style="text-align:right">朱恒夫　聂圣哲</div>

戏曲本是草根的艺术，也就是广大老百姓的艺术，但是，近几十年来，许多人出于各种动机，有意识地将其"雅化"，拔高成"高雅的艺术"。戏曲进校园，称之为"高雅艺术进校园"；组织普通老百姓进剧场看戏曲，名之曰"让基层群众享受高雅的艺术"。因为高雅了，于是在内容和形式上也由俗趋"雅"：在剧旨上，力求展示新的思想，并以这些新思想来对大众进行启蒙教育；在人物塑造上，深入到人物的灵魂深处，竭力挖掘出人物极其复杂的性格；在舞美上，不惜耗费巨资打造出真实的场景，舞台上的雨是真下，溪水是真流，连家具都是红木的。然而，戏曲艺术的特质却愈来愈少，离普通老百姓的审美趣味愈来愈远，几乎没有一个剧目是靠票房演下去的，都是在用国家的钱"摆显"。一句话，不接地气！

戏曲衰萎的原因表象上是人们疏远了戏曲，老百姓不愿购票进剧场看戏了，然其实质是戏曲背离了百姓，客观上和广大观众拉开了距离。而任何戏剧形式都是观众的艺术，没有了广大观众的支持，"孤芳自赏"，靠国家财政养着，是支撑不了多久的。戏曲要增强自己的生命力，方法无他，唯一的途径就是接地气。如何做，下列三点鄙见可供参考。

一是反映广大老百姓的欲望，颂扬老百姓肯定的道德，简言之，就是站在老百姓的立场上，替老百姓说话。现在戏曲界似乎认同了这样的剧目编创思想，即内容要有"现代性"。于是乎，产生了探求潘金莲杀夫的社会原因的川剧剧目、剖析曹操与杨修虽然有着共同的理想却水火不容的症结所在的京剧剧目、寻找辛亥革命失败的主要因素的姚剧剧目，等等。或许，具有"现代性"的戏曲剧目所表现的思想观念确实是正确的，将会成为未来社会的主流意识，但对于当下的普通观众来说，它则是激进的、新潮的，与一般人的思想是格格不入的，或者说是普通民众不关心的。也许有人会说，时代进步了，戏曲剧目应该与时俱进，尤其是戏曲现代戏，须融入新的思想观念，以促进人们认识上的进步。我们不反对这样的说法和做法，但得提醒戏曲剧作家们，你们在剧中所表现的思想千万不能超出了普通老百姓的接受限度。笔者曾经打过这样一个比方：戏曲的新编剧目与观众的关系相似于船与水的关系，船高于水，但需要依靠水的托力，才能保持正常的存在状态。如若"船"总觉得水位太低，把自己升高到完全脱离了水的位置，然后要求水上升到自己的高度，其结果必然是"船"重重地摔下去，跌得粉碎。

二是讲述一个民族的传奇故事。为什么要强调是"民族"的，因为只有民族的故事，才具有观众能理解并乐见的人物形象、人情风俗、诸种社会与家庭的矛盾及语言。当然，也可以将外国戏剧、小说、电影等作品改编成戏曲剧目，但一定要民族化、中国化。为什么越

剧《五女拜寿》能够成为常演不衰并被几十个剧种移植的剧目？就是因为它讲述的是"孝亲"的故事，而孝亲则是我们这个民族古往今来高度关注并涉及每一个人的问题。至于故事是否"传奇"就更为重要了，清初戏剧家李渔深有体会地说：戏曲故事若"无奇"则不要传，传了也无人欣赏。因明清的戏曲演的都是奇人奇事，故彼时的人们直接称戏曲为"传奇"。今日舞台上能够"立得住"的剧目首先具有传奇性的故事，如在近日文化旅游部举办的"百戏盛典"上，盖州辽剧团献演的辽剧《龙凤镜》讲述的就是一个富有传奇性的故事，罗王两家以一对龙凤宝镜为凭订亲，不料罗旺投亲途中为打抱不平将宝镜失落，因而被老夫人拒认，而人品卑下的尚太守儿子却持拾取的宝镜前来娶亲。丫鬟晚香向小姐王绽芳献计，将珍藏的宝镜赠与罗旺。于是，便出现了"三面"宝镜，从而引发了复杂的矛盾纠葛。其情节一波三折，波诡云谲，既在情理之中，又在意料之外，仅就故事的接受而言，观众即会获得莫大的美感与快感。现在的问题不是编剧们不知道传奇性故事之于剧目能否成功的意义，而是因缺乏知识和生活，其情节多为胡编瞎造而成，既缺乏事理逻辑，更不具有生活与艺术的真实性。最近公演的淮剧《金杯·白刃》，其剧意倒是贴近当前的反腐斗争，但故事却漏洞百出。如说朱元璋早年做僧人在游方化缘的途中，因饥饿而晕倒，一丐妇用竹筒里讨要来的残羹馊饭救活了他，他居然对丐妇说："倘若我日后为人主，您就是老太后天下君临。这竹筒就等同尚方剑，上能打君下能打臣！"一个连肚子问题都解决不了的小和尚，还会想到自己日后能当皇帝？更不可思议的是，那丐妇还真的把用来装汤盛饭的竹筒珍藏了五十多年。这样的故事情节对于观众来说，哪里会有美感可言呢？

三是呈现真正的戏曲表演艺术。今日的老百姓不喜欢戏曲的原因固然是多方面的，但戏曲的舞台上演的多不是戏曲的艺术，应该是主要的原因之一。现在许多剧目名为戏曲，呈现的却是话剧表演艺术、舞剧表演艺术、音乐剧表演艺术等，招致人们对戏曲韵味越来越淡的批评。因此，要将戏曲的老观众拉回到剧场和培养新的迷恋戏曲艺术的观众，必须用戏曲的艺术来表演戏曲剧目。具体地说，有三点：第一，用美的声腔抒情。"曲"是戏曲的灵魂，没有动听的声腔音乐，就甭想人们喜爱戏曲。过去的戏曲音乐就是当时风行的时尚音乐，听了，唱了，如同刘鹗在《老残游记》第二回里所比喻的那样："五脏六腑里，像熨斗熨过，无一处不伏贴；三万六千个毛孔，像吃了人参果，无一个毛孔不畅快。"而现在的声腔音乐，与人们的心灵是那样的隔膜，其声音仿佛来自另一个世界，陌生，怪异。第二，有了好的声腔，须要用到抒情上，使每一个唱段都能让观众产生情感的共鸣。第三，突出滑稽幽默的喜剧风格。戏曲从诞生起，就以逗乐为能事。即使是悲剧，也会悲中有喜。"百戏盛典"中演出的许多折子戏如《王婆骂鸡》《闹元宵》《王小赶脚》《秀才买缸》等都是小喜剧，观众不时地捧腹大笑，而现在的新编历史剧和现代戏，完全没有了喜剧的风格，从头至尾，听不见观众的笑声。要有特技绝活的表演。每当婺剧的《断桥》、宁海平调的《李慧娘·见判》演出时，剧场中总是叫好之声不断，因为它们的表演艺术中有刻苦练功而得的"玩意儿"，而这些技艺不但让人惊叹其演员具有"专业性"，还有助于深入理解剧目的思想内涵和人物的心理。

"接地气"其实并不难，只要我们真正把心放在普通百姓的身上，以他们的爱好为创演

的出发点,处处为他们着想,就会创作出为他们从心底里喜爱的剧目。

　　本辑入选的论文是从近期召开的的四个学术会议论文中遴选出来的优秀之作。这四次会议分别是中国昆曲研究中心在苏州举办的"第八届中国昆曲学术座谈会",南京大学、上海师范大学、温州大学、平湖市人民政府联合举办的"钱南扬学术成就暨第八届南戏国际学术研讨会",中国傩戏学研究会、贵州省文化和旅游厅、德江县人民政府在德江县举办的"第二届中国梵净山傩文化学术研讨会",上海师范大学、上海戏曲学会、上海戏剧学院、《中华艺术论丛》编辑部在上海师范大学举办的"戏曲现代戏创作高端论坛"。这些论文有的是探索如何提升戏曲现代戏艺术质量的,有的是从新的角度讨论"百戏之师"昆曲的,有的是总结著名南戏专家钱南扬先生学术成就的,也有的是研究古老傩戏的。但不论研究的对象是什么,都是专家们最新的研究成果,应该说,反映了戏曲学术界的前沿动态。

目 录

戏曲现代戏研究

戏曲现代戏创作研究的现状分析与未来展望 …………………………… 李 伟（3）
"样板戏"的艺术成就及历史局限 ………………………………………… 冉常建（13）
21世纪川剧现代戏创作发展探讨 ………………………… 杜建华 王屹飞（19）
论戏曲现代戏"非自觉"创作的"三昧" …………………………………… 邹世毅（29）
豫剧现代戏舞台样式的历史演进 ………………………………………… 谭静波（41）
艺术人类学视角下的戏曲现代化研究 …………………………………… 吴筱燕（52）
昆曲的传承和新编昆曲现代戏 …………………………………………… 俞为民（59）
新时期以来越剧现代戏剧目研究 ………………………………………… 邵殳墨（63）
简论话剧表演对戏曲表演艺术的接受 …………………………………… 郭 威（71）
论张庚戏曲现代戏理论 …………………………………………………… 张长娟（74）
实践的拓展与理论的深耕
　——戏曲现代戏创作高端论坛综述 ………………………………… 廖夏璇（80）

钱南扬研究

民间的视角与立场：钱南扬先生戏曲研究的特色 ……………………… 朱恒夫（89）
钱南扬先生学术路径管窥
　——以《宋元南戏百一录》向《戏文概论》的转型为中心 ………… 蒋 宸（96）
薪火相传　以启山林
　——"钱南扬学术成就暨第八届南戏国际学术研讨会"综述 ……… 张晓芳（102）

昆曲研究

昆曲《长生殿》串演全本戏之探考 ……………………………………… 吴新雷（111）
论昆山派 …………………………………………………………………… 王永健（123）

《琵琶记》昆曲改编的几个问题 ………………………………………… 江巨荣（142）
《双忠记》传奇为海盐姚懋良所作考 …………………………………… 黄仕忠（150）
清中叶至民国时期昆剧《琵琶记·拐儿》演出初探 ……………………… 张　静（156）
戏曲工尺谱中的曲学理论刍议 …………………………………………… 毋　丹（174）
从《西厢记》和《琵琶记》看戏曲之变与古今观念之变 ………………… 孙　玫（183）
学人之曲的一个代表性文本
　　——清董榕《芝龛记》解读之二 …………………………………… 杨惠玲（189）

傩戏研究

略论中国山车戏和独辕四景车赛会 ……………………………………… 安祥馥（203）
面具的表情与傩戏的本质 ………………………………………………… 丁淑梅（208）
东亚面具戏中登场面具的异同点 ………………………………………… 田耕旭（214）
中韩傩礼逐疫机制的生成与运作 ………………………………………… 郑元祉（226）
血祭、狂欢、七圣刀：福建夏坊村游傩 ………………………………… 张　帆（237）

戏曲现代戏研究

戏曲现代戏创作研究的现状分析与未来展望

李 伟*

摘 要：戏曲现代戏创作已经有一百多年的历史。关于它的研究包括戏曲现代戏创作经验的历史总结、创作态势的宏观把握、创作技巧的具体探讨、当前创作状况的审美评价等内容。自1949年以来，关于戏曲现代戏创作的研究可以分为1949—1979年的探索阶段、1980—2002年的发展与成熟阶段以及2003—2017年的巩固与深化阶段，取得了很大成绩，形成了一整套话语体系，但也存在着对戏曲现代戏的民族性、现代性、人民性认识不够的问题。未来的戏曲现代戏创作研究，可以在深化认识的基础上继续深入。

关键词：戏曲现代戏；创作；现状；未来

传统戏曲表现同时代人的现实生活，是很自然的创作现象，如元代关汉卿的杂剧《窦娥冤》、明代佚名的传奇《鸣凤记》、清初李玉的传奇《清忠谱》等，一般称之为"时事剧"。本文所涉的戏曲现代戏，主要是指20世纪初特别是辛亥革命以来以现代生活为题材的戏曲。因为20世纪的中国处于从传统社会向现代社会转型的历史巨变之中，所以用戏曲的形式来表现剧烈变化、开放多元的现代生活与现代观念出现了前所未有的新问题、新课题。这种本属于艺术表现的问题又和政治宣传的需要纠结在一起，成为一种特殊而复杂的文化与艺术现象，值得引起特别的关注与研究。

戏曲现代戏的创作，如果说20世纪上半叶主要是自发性较强，那么到了下半叶以来则是自觉性更强了。正如刘厚生先生指出的："20世纪上半叶，戏曲现代戏虽然因政治和社会需要以及戏曲艺术本身规律的推动而出现并有所发展，但是在人们主观上并没有成为一个突出的文艺思想理论问题而引起巨大的关注。这种情况到了新中国建立以后有了根本改变。"[①]戏曲现代戏在一个多世纪里的创作实践为本文的研究提供了丰富的内容，而20世纪下半叶以来近70年间的关于戏曲现代戏创作的研究，则为本文的系统研究打下了坚实的基础。

戏曲现代戏创作研究所涉主题和内容包括：戏曲现代戏创作经验的历史总结、创作态势的宏观把握、创作技巧的具体探讨、当前创作状况的审美评价。研究目的则是为了创

* 李伟（1975— ），上海戏剧学院教授，博士生导师，《戏剧艺术》副主编，国家社科基金艺术学重大项目首席专家。专业方向：戏剧戏曲学。著有《20世纪戏曲改革的三大范式》及论文多篇。

① 刘厚生：《关于20世纪戏曲现代戏的一些想法》，《戏曲艺术》1999年第4期。

作出更好的戏曲现代戏作品、实现从"高原"到"高峰"的跨越提供理论思考和学术支持。

一、戏曲现代戏创作研究的三个阶段

检索中国知网,从1956—2017年,篇名上出现"现代戏"的全部文献(含会议文件、论著、论文、评论、编导手记、艺术家谈艺录等)有1 417篇(系列1),其中期刊文章1 064篇(系列2)、博硕论文77篇(系列3)。分布年份如下图所示。

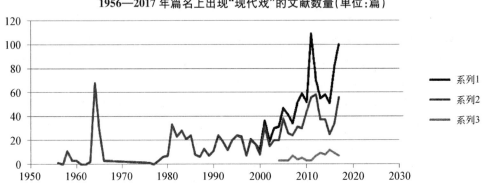

1956—2017年篇名上出现"现代戏"的文献数量(单位:篇)

结合文献内容及图示,大体可以将戏曲现代戏创作的研究分为三个阶段。

(一)第一个阶段(1949—1979)

这一时期创作上出现了评剧《刘巧儿》、沪剧《罗汉钱》、吕剧《李二嫂改嫁》、豫剧《朝阳沟》、京剧《红灯记》、沪剧《芦荡火种》等优秀剧目,是戏曲现代戏的探索阶段。1951年政务院颁布《关于戏曲改革工作的指示》,鼓励地方戏曲表现现代生活;1958年"大跃进"中,文化部曾提出"以现代剧目为纲"的口号;张庚在《论戏曲表现现代生活》一书中,将戏曲表现现代生活作为新戏曲的方向。由于戏曲表现现代生活是一种被主流鼓励的创作方向,因此在公开媒体上基本不存在关于戏曲应不应该反映现代生活的讨论,而主要是关于如何发展和提高戏曲表现现代生活能力与水平的讨论。从文献数据上看,除了1958年和1964年出现了两次高峰外,其他各年份文献均不超过10篇。

(二)第二个阶段(1980—2002)

这一时期出现了京剧《骆驼祥子》《华子良》、川剧《山杠爷》《金子》《死水微澜》、豫剧《香魂女》《村官李天成》等优秀剧目,是戏曲现代戏的发展与成熟阶段。以1980年中国戏曲现代戏研究会的成立为标志,对戏曲现代戏创作的研究进入常态化,经常出版年会论文集和剧本选,文献总量每年稳定在10—30篇,世纪之交出现了几篇比较重要的反思文章,如张庚的《谈谈戏曲现代戏的成就、不足和经验》、刘厚生的《关于20世纪戏曲现代戏的一些想法》、经百君的《浪漫型艺术的历史进步与审美倾斜——论20世纪戏曲现代戏的成就、问题和走向》、傅谨的《程式与现代性的可能性》《现代戏的陷阱》等,主要围绕现代戏应

该戏曲化还是现代化、现代戏的美学定位与文化品格、如何提高现代戏创作质量以满足人民群众文化生活需要等问题展开讨论。

（三）第三个阶段（2003—2017）

这一时期出现了豫剧《焦裕禄》《全家福》、秦腔《迟开的玫瑰》《大树西迁》《西京故事》等优秀作品，是戏曲现代戏的巩固与深化阶段。以"国家舞台艺术精品工程"和"国家艺术基金"的实施为推手，现代戏的创作与演出数量增多，出现了现实主义的深化倾向。相应的，研究与评论也显著增多。2003—2017年，每年文献总量都在30篇以上，2012年甚至高达109篇；单论期刊文章也都在20篇以上；研究成果主要关注现代戏中程式与程式化是否可能，新歌舞化问题、话剧导演介入戏曲创作问题，也出现了对是否有必要进行现代戏创作的公开质疑。特别值得注意的是，从2004年"现代戏"开始作为学术机构研究生论文选题的对象，近80篇的论文主要以评剧、豫剧、沪剧、越剧等地方戏曲的现代戏（特别是音乐设计）研究及样板戏研究为热点。

二、戏曲现代戏创作研究三阶段涉及的相关主题与内容

（一）关于创作经验的历史总结，即戏曲如何表现现代生活？戏曲怎样才能更好地表现现代生活？戏曲现代戏创作的最大失误是什么？

关于这些问题，以张庚为代表的理论家们在不断的实践中形成了系统的思考。张庚在延安时期就认为，戏曲现代化的目标是"使它的形式能够表现新时代的、新生活的现实，并且能够从进步的立场来批判并改造这现实"[1]。策略是先易后难，即先地方戏后京剧昆曲[2]。中心环节是要创造舞台上新的人物形象[3]。最大的困难是传统戏曲形式与现代生活内容的矛盾。创作流程上，既然戏曲是一门综合艺术，那么，就应该编剧、作曲、导演、舞美、灯光等各个部门分工协作，从内容和形式上，从一度创作、二度创作乃至三度创作上共同来完成它。创作要求上应该注意运用戏曲艺术的规律、把握戏曲艺术的特性，做到"戏曲化"。概括起来有以下内容：

剧本创作要以人物为中心，而不是单纯写事情、配合任务、图解政策。要注意继承传统戏曲故事集中简练、人物性格鲜明、矛盾正面表现的手法，也要学习话剧重视主题一贯性、人物性格的统一性等创作方法，要用明白的叙事手法讲故事、用群众的语言表达思想感情，唱腔和舞蹈都既要传情达意又能表现性格。选材要贴近群众的日常生活。音乐要为表现人物服务，要处理好新曲调与旧曲调的矛盾，既然要创造新人物，就要创造新腔，但又不能把观众喜欢的旧腔丢掉，所以要学程砚秋"又新鲜，又熟悉；又好听，又好学"的经

[1] 张庚：《话剧民族化与旧剧现代化》，《理论与实践》1939年第1卷第3期。
[2] 张庚：《剧运的一些成绩和几个问题》，《中国文化》1941年第3卷第2—3期。
[3] 张庚：《漫谈戏曲的表演体系问题》，《戏曲研究》1980年第2辑。

验。要确立导演在创作中的重要地位。表演要化用传统程式、创造新的程式,活用行当、创造新的行当来塑造前所未有的新时代的人物形象,程式和行当都是可以突破和改变的。舞台美术要处理好写实布景和模拟动作的矛盾,要适当地运用现代最新的灯光设备,服装要适当地夸张美化,便于舞蹈,符合人物身份,努力创造出具有传统戏曲风格的全新的戏曲舞台美术。

总之,戏曲是歌舞剧,要不能失去其音乐性、节奏性、舞蹈性的特征,最后能创造出新的人物来,就是戏曲现代戏的成功[①]。

张庚先生关于戏曲表现现代生活的这一套思路在实践中既不断遭遇挑战,又在挑战中继续前进。

比如,尽管张庚先生不断地强调向戏曲的优良传统学习,但这一思路有明显的向话剧学习的色彩,可以说是众所诟病的"话剧加唱"的渊薮。"经历了百年阵痛的戏曲现代戏还没有彻底克服艺术本体的最大局限——'话剧加唱',体现不出戏曲艺术'写意化'的艺术风范",这是怎么形成的呢?原因之一是"艺术家们往往在戏曲现代戏艺术结构的选择中青睐适合话剧运作的'叙事结构',而放弃适合戏曲运作的'情感结构'。"[②]

比如,现代戏是否要程式和程式化的问题,"从形式上,现代戏探索的难点集中在:充盈着丰厚民族审美积淀的古典程式与现代生活内容的错位,造成传统与现实的矛盾,成为现代戏继承与创新的瓶颈"[③]。廖奔进而发问:现代戏必须创造现代生活程式吗?现代生活可否提炼为程式?程式与观众的现代审美心理能够构成矛盾?傅谨也指出了程式与现代生活的内在矛盾:"如果我们认同程式化是戏曲最为本质的艺术特征,不向程式化方向发展的现代戏就只能是一个幻想。"[④]关于这个问题,反倒是张庚先生的态度是开放的:"程式并不能等同于戏曲规律本身,它只不过仅仅是戏曲规律性在戏曲艺术发展中的表现形式。由此看来,程式是可以被改变和突破的。"[⑤]

又如,在戏曲表现现代生活的过程中,是戏曲化主导还是现代化主导的问题。主流的观点强调"戏曲化"居多,然而有论者鲜明地提出了"现代化"主导:"从某种意义上说,正是戏曲化理论阻碍了京剧表演向当代人生活形态的靠拢。现代戏创作只有下大工夫于故事构思、人物创造和思想深刻上,才能有力地和吸引现代观众,才能足以和以形式感审美的程式化表演吸引观众的古代戏相抗衡。"[⑥]"现代戏的出路应该是从'现代'出发,而不是从戏曲(传统)出发。"[⑦]这和张庚早年的说法"我们的目的是为了表现新生活,而不是为了保

[①] 参见《张庚文录》第二、三、四、五卷等。湖南文艺出版社,2003年版。
[②] 经百君:《浪漫型艺术的历史进步与审美倾斜——论20世纪戏曲现代戏的成就、问题和走向》,《艺术百家》1999年第4期。
[③] 廖奔:《戏曲现代戏的本质》,《中国文化报》2004年9月16日。
[④] 傅谨:《程式与现代戏的可能性》,《艺术百家》1999年第4期。
[⑤] 张庚:《京剧:发展中的艺术》,《人民日报》1989年1月10日。
[⑥] 邹平:《质疑现代戏:戏曲化还是现代化?》,《当代戏剧》2005年第2期。
[⑦] 李贤年:《戏曲现代戏与"国剧梦"》,《戏剧文学》2016年第4期。

存旧形式的完整"①倒是遥相呼应。

戏曲现代戏创作最痛彻的历史经验是关于内容方面的。戏曲现代戏的兴起是因宣传的需要,然而终其一个世纪的历程,其主流仍没有完全摆脱工具主义艺术观的束缚而回到表现现代生活的审美创造上来,还是没有创造出太多的有真实感的人物来。新时期伊始,张庚就指出现代戏存在"公式化、概念化"的问题②,到了世纪之交,经百君仍然尖锐地指出:"20世纪的许多戏曲现代戏不是艺术品,而是宣传品:理念大于形象,说教多于艺术感染,图解概念,胜过活生生的对观众灵魂的震荡。"③新世纪又过去了快20年,谁能说今天这个问题已经完全解决了呢?"假如现代戏能够存在、而且能够拥有生命力,那么它首先必须是能够切近当时人的心灵,代表民众真实心声的。而现代戏面临的最根本的困难在于,就目前的环境而言,剧作家们很难创作出深刻反映现实的、真正代表人民群众心声的现代题材作品,真实地表现当代社会存在的、与民众息息相关的那些十分尖锐的社会矛盾与冲突。"④

(二)关于创作态势的宏观把握,即戏曲现代戏发展到了什么阶段?发展状态如何?今后发展目标和趋势如何?

张庚先生在1988年就提出"现代戏已经成熟了"的论断,理由是我们已经有了许多现代戏剧目,而且可以整理出一定数量的折子戏⑤。1990年他再次重申,提出五条根据:一是戏曲界对重要概念已有共识;二是现代戏中已经出现了一些比较成功的新人物形象;三是配合政策的短视做法已经少见了;四是艺术上做了不少探索,有不少成功的范例;五是导演艺术得到重视⑥。但在1991年,他又承认"在舞台上现在还没有出现艺术上完整统一的,从内容到形式,从文学到演出都比较完整的,像昆曲与京剧在成熟的时候出现在舞台上的,如我们今天所尚能看到的《长生殿》《群英会》这种水平的剧目。这种水平的剧目出现在舞台上,就表示一个时代的戏曲艺术完全成熟",所以他说,戏曲"快要赶上了,但尚未赶上"时代⑦。

郭汉城先生把新中国成立后戏曲现代戏的发展定为三个阶段:第一个是新中国成立初期的探索阶段,以沪剧《罗汉钱》为代表;第二个是发展阶段,以豫剧《朝阳沟》和京剧《红灯记》为代表;第三个是改革开放以后趋于成熟的阶段,以《山杠爷》《骆驼祥子》《金子》等大量好作品的涌现为标志⑧。2004年,郭汉城先生再次提起"戏曲现代戏已经成熟"的论断,理论依据有三:一是现代戏积累了一批相当数量的、形式与内容和谐的、现代性与民

① 张庚:《现代题材戏曲的新成就》,《文艺报》1960年第6期。
② 张庚:《论社会主义新时期的戏曲剧目工作》,《张庚文录(第四卷)》,湖南文艺出版社2003年版,第153页。
③ 经百君:《浪漫型艺术的历史进步与审美倾斜》,《艺术百家》1999年第4期。
④ 傅谨:《现代戏的陷阱》,《福建艺术》2001年第3期。
⑤ 张庚:《社会主义初级阶段戏曲发展的几个问题》,《四川戏剧》1988年第1期。
⑥ 张庚:《戏曲美学三题》,《文艺研究》1990年第1期。
⑦ 张庚:《戏曲现代化的历程》,《中国戏剧》1991年第1、2期。
⑧ 郭汉城:《谈谈戏曲现代戏》,《中国戏剧》2001年第3期。

族性统一的优秀剧目,其中不少还成了保留剧目;二是已经被广大人民群众接受和欢迎,在戏剧舞台上站稳了脚跟;三是戏曲这种古老的民族艺术形式与现代生活之间的矛盾得到了解决①。刘厚生先生也认为:"戏曲现代戏经过20世纪百年上下的努力,取得了丰硕成果,积累了丰富的经验教训,作为戏曲艺术创造的一个重大问题,可以说基本解决了。"②

同样在世纪之交,经百君先生撰文指出:20世纪戏曲现代戏从发展期进入成熟期,从内容和形式不够协调的时装新戏发展到较为和谐的现代戏,取得了巨大的成就。但在艺术品位、浪漫型艺术性质及戏曲艺术形式本体的质的规定性方面存在若干问题,在21世纪,它应由工具戏剧向审美戏剧、写实戏剧向写意戏剧、古典戏剧向现代戏剧转化③。

刘厚生先生认为,在21世纪,很可能不需要再像20世纪那样把戏曲表现现代生活当作一种战略性问题提出了,即戏曲现代戏是中国在20世纪特有的问题,到了21世纪,将会逐渐淡化④。与此相呼应的是,青年学者陈建华认为,在现代社会里和影视等艺术形式相比,戏曲表现现代生活没有比较优势,不如放弃⑤。

然而,也有完全相反的观点,认为戏曲现代戏根本没有成熟。"戏曲现代戏首先必须取得形式语汇上的成熟。成熟的标志便是它起码要'像'传统戏曲。换句话说,它的形式必须具备戏曲基本的美学特征,如程式化、虚拟性、歌舞性等",但现代戏创作中,许多新编程式并不具备"泛用性","革命现代戏""固然已经在程式化层面上取得了较高成就,但却只是一种题材类型(革命题材),而没有波及到整个现代社会的方方面面",而"探索戏曲""走的并不是'戏曲化'的路子","毫无疑问,现代戏并未成熟"⑥。

路应昆先生认为,近些年来戏曲的观众问题十分突出,尤其是新戏对观众普遍缺乏吸引力。但戏曲的命运最终取决于与观众的关系。所以,以观众为中心创作戏曲,已经刻不容缓⑦。

(三)关于创作技巧的具体探讨,即在戏曲现代戏中,剧本、音乐、表演、舞美、灯光如何发展?导演发挥什么作用?怎样的歌舞化才是适度的?

不同领域的理论家和艺术工作者随着实践的发展,也提出了自己的艺术主张。比较有代表性的有:

剧本创作方面,出现了新的"现实主义的深化论""写真实论""写人性论"。姚金成结合自己创作《香魂女》《村官李天成》《焦裕禄》等系列豫剧现代戏的成功经验指出:"搞好当

① 郭汉城:《戏曲现代戏,你成熟了吗?》,《艺术评论》2004年第6期。
② 刘厚生:《关于20世纪戏曲现代戏的一些想法》,《戏曲艺术》1999年第4期。
③ 经百君:《浪漫型艺术的历史进步与审美倾斜——论20世纪戏曲现代戏的成就、问题和走向》,《艺术百家》1999年第4期。
④ 刘厚生:《关于20世纪戏曲现代戏的一些想法》,《戏曲艺术》1999年第4期。
⑤ 陈建华:《现代戏的认知误区》,《读书》2012年第6期。
⑥ 李贤年:《戏曲现代戏与"国剧梦"》,《戏剧文学》2016年第4期。
⑦ 路应昆:《从百年前粤剧的转型看当今戏曲的出路》,《广东艺术》2018年第1期。

代题材的戏剧创作,首先要敏锐地感应和深刻地把握时代之'变'与'痛';即使像《焦裕禄》这样的老题材,也是立足于'时代之变'的角度,以新的视角、新的素材、新的故事,去追寻历史深层的真实,表现焦裕禄身上人性的温暖和闪光,以期与当代观众的生活和心理相呼应。""我们的文艺创作曾经经历过以'三突出'歌颂英雄人物为圭臬的年代,其概念化、去人性化的'高大全'模式,几乎成了我们现代戏创作的魔咒和痼疾。摒除虚假的'英雄模式',一定要诚恳地面对生活的真实、人性的真实,写出英雄人物在普通人性的平凡起点上,在所遭遇的独特情境中内心的矛盾、痛苦和挣扎。他们英雄的品格和情怀是在戏剧矛盾中一步步升华出来的,是在戏剧冲突的击撞中激发出来的。戏剧只有表现出他们心灵艰难的攀登过程,才能呈现出独特、真实而丰盈的艺术形象,这才是我们的现代戏最能吸引人、感动人的戏魂所在。"①"西京三部曲"的作者陈彦说:"它(《迟开的玫瑰》)之所以有了这一点生命力,就在于它没有'观念先行',它的立足点是生活本身的不具有理想色彩的真实性。"②"戏曲现代戏首先是一种与人的心灵有深刻关系的文学,要把一切精力,都用在对生活与故事的本质压榨上,用在洞开人的心灵上。"③

音乐创作方面,中西音乐合璧的呼声一直很高。冯光钰说:"现代戏曲作曲家,不仅要置身于传统框架之内,又要跳出传统框架之外,唯此,方能捕捉到编创现代戏音乐的灵感,改编出既有剧种风格韵味,又体现出时代精神的戏曲音乐来。"④汪人元指出:"在现代戏音乐创作中对继承与创新问题处理较好者大多都具有戏曲音乐(民族音乐)和西洋音乐的双重修养,其中对民族音乐的把握是他们从事戏曲音乐事业的基础和根脉,而西洋专业作曲技术的研习则成为了打开戏曲音乐长期封闭的发展状态,从观念到技术都获得创作上更为广阔的发展自由的一种途径。"⑤

表导演创作方面,主张在运用传统美学的基础上自由创造成为共识。胡芝风主张运用"观物取象""遗物传神""天人合一""虚实相生"等传统戏曲精神来改进现代戏的表演和身段创造⑥。朱恒夫提出了提升戏曲现代戏表演水平的方法,即"宾白诗歌化、节奏化;动作、神情身段化;唱腔要具有时代性和综合性"⑦。李利宏说:"我的戏剧实践告诉我,面对中国戏曲,要懂规矩,但不能守规矩。要尊重规矩,但不能囿于规矩。要'化'规矩为我所用,但不能'固'规矩直接搬使。一言以蔽之,就是要研究、学习、继承中国戏曲艺术中有价值的,带有普遍指导意义的规律性的传统,掌握了这些传统的'规律',就掌握了戏剧(戏曲)艺术的要义。"⑧卢昂说:"戏曲现代戏要努力开掘古典戏曲的美学神韵,大胆地吸收和

① 姚金成:《感受时代的"变"与"痛"》,《中国文化报》2017年8月16日。
② 陈彦:《现代戏创作的几点思考》,《中国戏剧》2011年第8期。
③ 陈彦:《努力对时代发出有价值的声音》,《艺术评论》2015年第7期。
④ 冯光钰:《音乐:戏曲现代戏之魂——兼及对京剧"样板戏"音乐的评价》,《交响》2002年第4期。
⑤ 汪人元:《当前戏曲现代戏音乐创作的思考》,《光明日报》2016年3月14日。
⑥ 胡芝风:《戏曲现代戏形象创作的美学规律》,《戏曲研究》2003年第3期。
⑦ 朱恒夫:《论提升戏曲现代戏表演艺术水平的方法》,《中国文艺评论》2017年第5期。
⑧ 李利宏:《戏曲现代戏之我"践"》,《中国戏剧》2010年第10期。

借鉴现代艺术的表现语汇,积极地向话剧再学习。"①

舞台美术创作方面,中国传统的写意精神被提高到了很高的位置。伊天夫认为现代京剧《浴火黎明》的舞台美术,其空间具有虚实相生的简约之美,其灯光乃视觉化的诗情叙述。该剧的舞台空间与灯光设计因循文本的时空艺术特征规定,试图以写意手法,极节制地运用经过艺术化提炼的视觉元素构建舞台动作空间,使"意象皆蹈虚而映实,实像多揖影而转虚"②。刘杏林先生的舞美设计也体现了这一特点。

(四)当前创作状况的审美评价

前面三点综述里已经包含了不少关于这个问题的答案。有认为内容与形式已经协调了的"成熟论",也有认为还没有出现成熟的代表作的"趋于成熟论",和需要继续戏曲化的"未成熟论",还有认为还存在着"话剧加唱""旧瓶装新酒"形式的、没有摆脱工具主义的"非艺术品论",以及开始出现新的"现实主义的深化论""写真实论""写人性论"等。

综观戏曲现代戏创作研究成果,可以发现,对戏曲化的强调、对程式化的讨论等虽然看似有利于民族风格的保持,但过于拘泥于表象、过于保守于教条,其实还可以做更开放的探讨。大多数成果对于戏曲现代戏的"现代性"问题的探讨,往往只是局限在现代题材、现代生活层面的理解上,而不重视"现代价值"的开掘,这对现代戏的健康发展极为不利。此外,大多数讨论着重于艺术作品本身,而没有着眼于观众、着眼于市场、着眼于时代,因此缺少对审美趣味的人民性的观照。结合当下的创作实际来看,戏曲现代戏也存在"民族性不够、现代性不足、人民性不强"的问题。因此本文以为在上述三方面还有进一步探讨、发展和突破的空间:

首先,所谓"民族性"当然包括内容的民族性,但这里主要是指艺术形式的民族风格。中国戏剧演出中虚拟性、程式化、写意型的特点,叙事上一线到底、多线并行的特点,内容上以抒情见长、悲喜相乘的特点,舞台时空自由流转的特点,通过脚色行当体制塑造人物的特点,形态上"诗、歌、舞"一体的特点,都具有鲜明的民族风格和独特的艺术品格,是一种独一无二的艺术形式,是对世界戏剧的独特贡献。但在近半个多世纪以来的戏曲现代戏创作中,这一传统风格受到了比较大的挑战。如何更深入地认识戏曲艺术的本质和规律,并用于戏曲现代戏创作研究中,进而推动戏曲现代戏的发展,依然是可以期待的。在戏曲现代戏创作中如何更好地将民族文化、民族风格、民族精神融入到现代生活的表现中,以提升民族性,依然是学术研究所应该着力关注的。

其次,所谓"现代性"当然包括形式的现代感,但这里主要是指精神内涵的现代价值。现代价值是与人类进入工业化、电气化、信息化社会相伴生、扬弃了部分传统价值之后形成了新的价值观念。当下倡导的社会主义核心价值观"富强、民主、文明、和谐;自由、平等、公正、法治;爱国、敬业、诚信、友善",就是吸收了人类文明的优秀成果,继

① 卢昂:《戏曲现代戏的新思考》,《戏剧艺术》1995年第1期。
② 伊天夫:《论舞台空间与灯光设计中视觉隐喻的写意精神》,《戏剧艺术》2016年第6期。

承了本民族的一些优良传统,结合一百多年来的奋斗历程而提炼出来的,在当下中国具有普遍共识,亦应该成为现代戏创作中的基本价值观。戏曲现代戏既然是面向现代的,那么现代价值就应该成为指导其创作与研究的一个尺度。在戏曲现代戏创作中,如何拓展题材、开拓主题,更真实、更深刻地表现现代生活,以充实现代性,也应该是我们关注的重要问题。

第三,所谓"人民性"当然包含内容上书写人民的喜怒哀乐、形式上为人民所喜闻乐见,但这里更强调从审美效果上经得起人民的检验,为观众所认可,具体表现就是能产生真正的票房收益、市场效益。戏曲现代戏是以现代生活为表现对象的,那就应该"跟上时代发展、把握人民需求","从人民的伟大实践和丰富多彩的生活中汲取营养","欢乐着人民的欢乐,忧患着人民的忧患",唯其如此,才能最终为人民群众所接受。在戏曲现代戏创作中,如何更好地融合民族元素与时尚元素,使现代戏更多地争取不同年代、不同层次的观众,增强人民性,也是值得考虑的问题。以往的戏曲现代戏研究对观众的接受状况研究不够,比较关心的是专家的声音,因此看不到戏曲现代戏的实际与观众的喜好存在巨大的差距。这是我们在研究中应该予以避免的。

三、戏曲现代戏创作研究的未来展望

（一）进一步研究中外文化转型的一般规律

要充分认识到戏曲现代戏是在古今之变、中西之别、乐用之争中进行的艺术创作。不仅戏曲面临现代变革,诗歌、小说、绘画、音乐乃至整个文化观念都面临着现代社会的挑战。要进一步研究戏曲可以向兄弟艺术借鉴什么,提供什么经验。

（二）进一步探讨戏曲是否可以表现现代生活、如何更好地表现现代生活？是否表现现实题材与融入现代价值就必然会破坏传统审美？传统审美在多大程度上可以被改变和重塑？

这都要求我们不断地重新认识戏曲的本质与规律,认识戏曲变与不变的尺度。作为我国民族戏剧的统称,戏曲是一个很大的概念,包含三百多个剧种;也有着非常悠久的历史,远绍先秦,近至当下。各剧种情况千差万别,历史长短不一,不可一概而论。只有把握了戏曲形态的基本特征、演变的历史规律,才可能谈"创造性转化、创新性发展"。此正所谓"文化自觉"。本文认为,中国戏曲的独特之处在于它是一种"乐本位"的总体性艺术,即"诗、歌、舞"三位一体的剧场艺术。先秦以降,随时代变化的是具体的诗(文学)的形态、歌的形态、舞的形态,而三位一体的总体性特征从未改变。环视九州,随地域变化的是诗(文学)的风格、歌(唱腔)的风格、舞的风格,而三位一体的总体性风格也并无不同。基于这样的戏曲观,我们就可以很清楚地知道,戏曲在表现现代生活时,哪些可以变并大胆地去变,哪些不必变也不应该变。

（三）进一步总结戏曲现代戏创作的历史经验

要在对戏曲现代戏的历史演变进行研究的基础上，对不同阶段的戏曲现代戏创作进行审美评价，并从戏剧创作的各个环节入手进行历史经验的总结。其主要内容包括：一是百年来有关戏曲现代戏的剧目、艺术家及理论家的文献的搜集和整理；二是对戏曲现代戏的创作进行研究，即从编剧、作曲、表导演、舞美设计等创作环节入手进行创作规律的总结；三是尝试回答一些久议未决的、重大的、关键的创作问题，如：为什么戏曲现代戏创作投入很大而成功率不高？戏曲表现现代生活的关键难题是什么？当下戏曲现代戏创作的核心的、根本的问题是什么？本民族的艺术形式如何与现代性的思想内容有效结合？今天的戏曲现代戏怎样才能超越"样板戏"？等等，以对当下创作有所裨益。

（四）进一步密切关注当下戏曲现代戏创作的生动实践，将成功与失败的案例都纳入我们的视野

剧本创作如姚金成、陈彦、陆军，导演创作如张曼君、卢昂、李利宏，表演创作如黄孝慈、陈霖苍、黎安，舞台与灯光设计如伊天夫、刘杏林、周正平等，都应是重要的研究对象。

"样板戏"的艺术成就及历史局限

冉常建[*]

摘　要：京剧"样板戏"凝聚着广大戏曲工作者的心血，积累了使传统戏曲向现代迈进的宝贵经验。"样板戏"的剧本用比较通俗的现代生活语音，写出了中国共产党领导的革命时期和建设时期的新生活和新人物。戏曲创作者充分发挥京剧唱念做打的艺术手段，对传统程式推陈出新，并创造出表现现代生活的新形式。从剧本、唱腔、舞美到表、导演处理及灯光、音响效果等各个方面都进行了不同程度的创新，尤其是在戏曲音乐创造上取得的成就则更为突出。当然，在"样板戏"的创作中，某些形而上学的思想和片面理解"遵循生活的真实"的艺术主张也对"样板戏"的健康发展起到了一定的负面影响。

关键词：京剧；"样板戏"；艺术成就；历史局限

中华人民共和国成立后，为了更好地继承和发扬民族传统艺术，为了更好地使古老的戏曲艺术为人民服务、为社会主义服务，党中央对传统戏曲进行了一场自上而下的改革。1953年，周扬在第二次文代会上做了题为《为创造更多的优秀的文学艺术作品而奋斗》的报告。周扬在这篇报告中把塑造英雄人物规定为社会主义文艺创作的"最重要最中心的任务"。他强调："要突出地表现英雄人物的光辉品质，有意识地忽略他的一些不重要的缺点，使他在作品中成为群众所向往的理想人物。""文革"时期，这种创作主张被"四人帮"变本加厉地利用，他们提出"三突出"的创作理论，这就更加使"样板戏"的创作走向模式化道路，严重影响了"样板戏"的健康发展。

尽管"样板戏"纠葛缠绕着种种艺术、非艺术因素，但我们应该清醒地看到，在"样板戏"中凝聚着广大戏曲工作者的心血，积累了使传统戏曲向现代迈进的宝贵经验。在新时代，我们有责任以一种冷静和客观的态度，对"样板戏"艺术改革的经验教训加以总结。

一、"样板戏"的艺术成就

"样板戏"从剧本、唱腔、舞美到表、导演处理及灯光、音响效果等各个方面都进行了不同程度的创新。在塑造人物、唱腔音乐设计、乐队伴奏、群众场面设计等方面，较传统戏曲

[*] 冉常建（1966—　　），教授，中国戏曲学院副院长、中国戏曲导演学会常务副会长。出版专著有《兼容与嬗变——新时期戏曲导演艺术》《表意主义戏剧——中国戏曲本质论》等，导演作品有《建安轶事》《紫袍记》《陈廷敬》《樱桃园》等。

有突破性的进展。"样板戏"的剧本用比较通俗的、具有格律化的现代生活语音,写出了新的生活和新的人物。戏曲创作者充分发挥京剧唱念做打的艺术手段,对传统程式推陈出新,并创造出表现现代生活的新程式。"样板戏"在戏曲音乐创新上取得的成就则更为突出。音乐设计者较好地处理了继承与创新的关系,借鉴了一些新的音乐因素,成功地创造出了新的音乐形象。在"样板戏"的创新中,戏曲导演与其他戏曲工作者密切合作,对传统戏曲推陈出新,使戏曲的舞台面貌焕然一新,在一定程度上使古老的戏曲艺术具有了现代美质。

(一)塑造了新的人物形象

戏曲表现现代生活,其关键一环是要创造新的人物形象。在"样板戏"中,戏曲工作者以满腔的热情塑造了一批新的人物形象。新的人物主要是推动历史前进的普通劳动群众。如《红灯记》中的李玉和、李奶奶、李铁梅,《智取威虎山》中的杨子荣、参谋长、李勇奇、小常保,《沙家浜》中的郭建光、阿庆嫂、沙奶奶,《海港》中的方海珍和《杜鹃山》中的柯湘,等等。这些新人物是相对于传统戏曲中所表现的"帝王将相""才子佳人"而言的。

在新人物身上体现出一种新的情感。新的情感是指过去在戏曲艺术中反映得比较少的人际关系的感情,如同志之情、战友之情以及人类许多珍贵的感情,当然也包括母子之情。这些新人物身上也体现出一种新的境界。新的境界主要是指爱国主义、集体主义情怀、国际主义精神以及其他许多有价值的精神情怀。

"样板戏"的戏曲工作者创造性地使一批推动历史前进的现代的普通劳动群众登上了中国戏曲的舞台,这是具有重大意义的,它标志着中国戏曲比较成功地向现代化迈进了一步。

(二)创造了完整的舞台形象

为了突出作品的主题思想,"样板戏"的调度、音乐、布光、服装、化装等都具有鲜明的倾向性。在"样板戏"中,画面构图本身不仅仅是一个单纯的艺术技巧问题,而且还是立场站在哪一边,突出谁、歌颂谁的问题。"样板戏"对英雄人物的唱腔风格也有一个总体规定:这就是要表现出刚健、清新、秀丽的特色,反对脱离人物、背离时代精神的"水腔"和"老腔老调",即在旋律创作上必须尽力做到感情、性格和时代的"三对头"。在布光方面,"样板戏"突破了传统戏曲中照明光的单一功能,采用明与暗两种不同光线和冷暖两种不同的色彩,来表现创作者的主观意图。布光的冷暖、明暗都具有明确的政治象征意义。

"样板戏"从生活出发,以戏曲剧本的主题思想为艺术创造的指导思想,运用多种视觉的、听觉的艺术手段,创造出了充满诗情和意境的完整的舞台形象。例如《智取威虎山》里"打虎上山"一场,大幕拉开,带有装饰蕴味的灯光布景,形象地描绘了东北地区的皑皑白雪、茫茫森林和巍巍群山。音乐和音响效果又形象地渲染出风雪迷漫的戏剧气氛。在一开场,导演就通过灯光、布景、音乐音响营造出了立体化的戏剧环境和特定的戏剧氛围。杨子荣在雄壮的音乐声中跃马而出。导演把人物动作、唱腔与音乐音响、灯光布景有机地组织在一起,深刻而生动地表现了杨子荣这个革命战士的美好情怀:"愿红旗五洲四海齐

招展,哪怕是火海刀山也扑上前。恨不得急令飞雪化春水,迎来春色换人间。"

（三）创造出人物的音乐形象

与传统戏曲相比,"样板戏"的音乐产生了实质性的突破。其主要表现是:出现了具有新的时代感的新的音乐语汇,树立了人物的音乐形象。"样板戏"音乐革新的意义远远超出了京剧本身,它为中国戏曲音乐的现代化开拓出一条崭新的途径。"样板戏的音乐创作,是以建国后十七年丰厚的创造积累作为其前提和基础的。但它的革新步伐,又无疑显得十分突出和鲜明,因为它在突破音乐程式共性以追求个性鲜明的性格化特征,扩展音乐手段以表现细致深刻的戏剧情感,寻求新的语汇以体现时代气息,引进外来乐器及器乐写作技法以开掘戏曲器乐的表现功能,积极推进中西音乐文化的碰撞交流以拓展戏曲音乐改革的视野等诸多方面进行了较为全面和深刻的尝试与探索。"[①]

为了表现新人物的精神气质,"样板戏"的音乐始终把刻画人物性格作为根本性的任务,确立了以刻画人物性格为本的指导思想。在塑造人物的音乐形象时,"样板戏"的创作者着力追求音乐形象的完整性和准确性。"样板戏"的唱腔主要是通过以下三种方法来实现人物音乐形象的完整性和准确性的:一是从不同的侧面表现人物的具体情感;二是深刻地揭示人物的主要思想感情;三是有层次地刻画人物思想、性格的发展脉络。

"样板戏"音乐的成就主要表现在唱腔设计方面。而唱腔设计方面最主要的成就是揭示人物的内心世界,其中主要是揭示英雄人物的精神气质。通过描写英雄人物的精神气质,来塑造人物的音乐形象。为此,每部"样板戏"都设计了"有层次的成套唱腔",即核心唱段。因为这种唱腔能够有力地揭示英雄性格的本质特征,淋漓尽致地抒发其思想感情。

"样板戏"的音乐设计者在继承传统戏曲音乐表现方法的基础上,从歌剧、舞剧、管弦乐音乐创造中,借鉴和吸收了一些作曲技法和表现手段,运用于京剧的音乐创作之中,创造出既有京剧传统音乐的神韵特色,又具有现代艺术品格的新的京剧音乐。与传统京剧的音乐相比,"样板戏"的音乐呈现出一种清新的面貌和明快的色彩,在总体形象上具有了时代的美感。

为了增添"样板戏"音乐形象的时代感,音乐设计者根据现代人生活语言的发声特点和节奏特点,来处理唱腔的旋律和节奏,使唱腔的音乐形象清新、质朴,更加贴近现代的生活内容。"样板戏"的音乐设计者还化用了一些现代革命歌曲和民歌的旋律和节奏,他们在"样板戏"的唱腔和场景音乐中糅进了《国际歌》《东方红》《解放军进行曲》《大刀进行曲》《三大纪律八项注意》《志愿军进行曲》等现代革命歌曲的旋律因素和节奏因素,增强了京剧音乐的时代感。

"样板戏"还吸收了一些新的乐器,组成了中西混合乐队。传统京剧的乐队以京胡、京二胡、月琴为主奏乐器,虽然也有一些管乐器,如笛子、笙、唢呐等民乐器伴奏,但音乐伴奏

[①] 汪人元:《泛剧种化的超越》,《戏曲艺术》1996年第2期。

的整体色调显得单一、整体音乐形象也缺乏时代感。为此,"样板戏"在传统京剧文武场面的基础上,大量引进西洋管弦乐队和中国民族管弦乐队的各种乐器,组成了规模庞大的中西混合乐队。在中西混合乐队中,以京剧的原伴奏乐器为主奏乐器,以其他民族乐器和西洋管弦乐器为补充,并使这三者在塑造人物形象的基础上紧密结合在一起。它们交相辉映,为立体化、多声部地伴奏人物形象,细腻地刻画人物性格,深刻地揭示人物的思想感情,形象化地描绘特定的戏剧环境,渲染舞台气氛起到了重要作用。

(四)创造出新形式

"样板戏"不仅在唱腔、伴奏上有所创新,取得了很大的成就,而且对京剧传统的表演程式、套路进行了大胆的革新创造。根据作品的人物和情节发展的需要,废弃了传统京剧中一些没有生命力的程式动作,保留并改造了其中某些可以利用的程式动作,提炼了一些具有生活气息的表演动作,使演员的表演既具有京剧的特征,又大致符合现代人的行为方式和欣赏习惯,做到了真实性和艺术美的统一。

为了塑造新人物的个性化的性格,"样板戏"的演出者创造了一些新的表现形式。戏曲导演从现代生活和现代艺术中吸收新的素材,并根据戏曲程式的特有规律,创造出具有戏曲程式感的新的表现形式,如,从现代生活中提炼出的"滑雪舞"和"排雷舞";根据蒙古族的舞蹈《马舞》,创造出的杨子荣的"马舞"。新形式应该包括三个方面的特征,即新的内容、程式的特性和现代美感。例如,京剧《智取威虎山》中的"滑雪舞"就表现了解放军指战员在深山老林滑雪行军的新的生活内容。这个"滑雪舞"是舞蹈化、节奏化、虚拟化的,它的时代美感不仅表现在被舞蹈化了的生活动作上,而且还表现在它形象地揭示了解放军指战员勇于战胜一切困难的精神气质上。

戏曲导演在创造新形式的同时,也化用了一些旧程式。化用旧程式就是对旧程式加以选择、打破、吸收、融化。选择、打破、吸收、融化包含着化用旧程式的四个不同的阶段和过程。"选择",就是根据规定情境的需要,根据人物的需要对旧程式重新加以选择,把可用的程式拿来。"打破",就是把选出的旧程式打破、拆散。旧程式有一套固定的模式,如果不将这种固定的模式打破,就很难化用它。打破就是打破旧程式的固定模式。"吸收",就是吸收现代生活的动律和动势,给旧程式注入一些新鲜"养料",使旧程式具有现代美感。"融化",就是把打破固定模式的旧程式和新的生活素材注入到新的生活内容里,在现代生活的"熔炉"里熔炼它们,使它们与新的生活内容有机结合起来。比如,《红灯记》中李玉和的"铁链舞""蹉步"、《沙家浜》中的"背供唱"等等。

二、"样板戏"的历史局限

(一)形而上学严重地影响着"样板戏"的健康发展

"样板戏"的形而上学是指"四人帮"把一个真理、一个规律绝对化、片面化。形而上学

具体表现在"样板戏"的各个方面：一是在戏剧任务上的绝对化、片面化。"样板戏"只能表现工农兵的英雄人物，其他的人物则不能表现，他们只能处于陪衬的地位。二是在创作规律上的绝对化、片面化。戏曲表现生活，固然要求对生活进行集中、提炼并达到典型化，但"样板戏"却把这种创作规律强调到极端化、绝对化的程度。"样板戏"规定，只能用"三突出"的创作方法，来表现生活和塑造人物，这样就使某一种创作规律绝对化、片面化了。三是在表现方式上的绝对化、片面化。"样板戏"用了很多概念化和类型化的表现形式来表现英雄人物。如，"一个小姑娘，身穿红衣裳，站在高坡上，挥手指方向"。"样板戏"表现美好的东西、表现社会中先进的因素和先进的人，这是值得肯定的。但是"四人帮"的形而上学把人类的许多珍贵情感狭隘化、绝对化了，他们不允许表现丰富的人性、不允许表现人物的立体化的思想感情、不允许表现人物的理智与情感的矛盾性。这就是他们的唯心主义和形而上学。

把戏曲作品定为"样板"本身就是不科学的，它不符合艺术创作的规律。艺术贵于独创，而最忌讳模仿。把"样板戏"强调到一招一式都不能变动的程度，必然会扼杀其他院团戏曲创作者的艺术个性。即使在"样板戏"的原创剧团，一旦演出被确定为"样板"之后，创作者就是有了更好的构思，也不能再对"样板"做出修改。这样也必然会导致表现形式的凝固化。

（二）片面理解"遵循生活的真实"的弊端

有些人认为，戏曲反映现代生活，就应该真实，要真实就应该"写实"。这种观点看似正确，其实不然。戏曲艺术表现生活，固然要求遵循生活的真实，但这种真实并不是自然主义的真实，或写实的真实，而是艺术的真实。所谓艺术的真实，就是一种与歌舞化的唱、念、做、打紧密结合的，诉诸观众想象的艺术真实。例如，在生活中某人被桌子腿儿砸了一下脚，他可能会坐着或站着揉脚，但他绝不会像戏曲中那样跳"铁门槛"。由于对"遵循生活的真实"的片面理解，在"样板戏"的某些场景（主要是内景）中，采用了写实性的布景，力图在舞台上创造一个比较真实的生活环境。在这种写实性的布景中，导演只能安排一些比较生活化的舞台调度和动作，戏曲的虚拟手法和歌舞化动作在运用上受到了很大的限制。例如，《红灯记》中"痛说家史"一场的布景就比较"实"，舞台上基本是一个具象的空间。当铁梅看到父亲被捕、听到奶奶讲述革命家史之后，心中受到了很大的震动。这些事件激发了她的斗志，激起了她对敌人无比的仇恨。铁梅高举红灯，场面起【急急风】转【望家乡】锣鼓点。铁梅随着锣鼓点，跑了半个圆场，冲到台口，转身亮相，接唱【快板】。"跑圆场"这个变形的歌舞动作充分抒发了铁梅心中的激情，但"跑圆场"这个夸张的舞蹈动作却与"写实"的布景产生了矛盾。写实布景与戏曲的虚拟表演分别属于两种美学原则，它们在舞台上是无法共存的。"写实布景与戏曲表演是有根本性的矛盾的：背景'真实'反倒衬出了表演的'虚假'，这样的布景实在是在替表演帮'倒忙'"[①]

[①] 黄克保：《戏曲表演研究》，中国戏剧出版社1992年版，第314页。

在"样板戏"中出现写实布景与虚拟表演的矛盾,是戏曲工作者在寻找戏曲舞台新面貌时出现的偏差。除了剧本趋于写实化的原因之外,导演也受到"遵循生活的真实"的美学观点的影响。戏曲工作者在进行创作时努力从生活出发,一切以生活为依据,这是对的。然而,把戏曲舞台的艺术真实等同于生活真实,这是不对的。戏曲舞台的真实是一种特殊的真实,即艺术的真实。由于戏曲工作者在创作中力求接近"生活的真实",他们不敢运用诗化的艺术语汇,致使戏曲的"假定性"美学受损,使戏曲的表现性语汇大量减少。

总而言之,我们既要看到"样板戏"在人物塑造上的缺陷,也要看到它在艺术创新中的成就。"尤其值得注意的是'样板戏'在中国戏剧发展史上的独特地位,它在中国传统戏曲的现代化革新和西方艺术的中国化的融变过程中的筚路蓝缕之功。它不仅对传统戏曲的现代化改造和西方艺术的中国化融变进行了一次全面系统的实验,而且对于普及京剧知识,培养京剧观众,从整体上改善京剧的生存环境,产生了积极的影响"[①]。

① 谭解文:《样板戏过敏症与政治偏执病》,《文学自由谈》2001年第5期。

21世纪川剧现代戏创作发展探讨

杜建华 王屹飞[*]

摘 要：从辛亥革命以来，戏曲（川剧）现代戏经历了百余年的历史，已进入了成熟发展时期。21世纪以来，现代戏再次受到政策层面的高度关注和倡导。结合近期举行的第四届川剧节演出剧目，可以看到川剧现代戏创作题材选择在表现农村脱贫致富、深化红色经典人物性格开掘、追求谍战悬疑剧、塑造川籍伟人形象等方面出现的审美新趋势。

关键词：川剧现代戏；21世纪；创作题材

21世纪以来，随着时代精神的发展、观众审美新趋势的变化，在宣传文化主管部门一系列创作精神的主导下，川剧剧作家们也随着时代思想文化潮流的涌动，追逐着时代前进的步伐，带来了川剧舞台的新思想、新面貌、新变化。纵观21世纪以来川剧舞台上出现的现代戏，无论是生活题材的选择、人物形象的塑造，还是创作方式的运用、导演观念的表达，以及音乐创作、舞台技术的运用，从各个方面都在不同程度地进行探索、创新和发展。本文主要从主管部门政策导向与题材选择、影视潮流与谍战剧目、红色经典与性格开掘、本土情结与川籍伟人几个方面，对川剧新世纪以来的川剧舞台作品进行归纳探讨。

应该明确的是，21世纪的中国戏曲现代戏创作，尤其是对于像京剧、川剧、秦腔、沪剧等剧种来说，应该是一个高起点、新征程的出发，并不是从零点起步，更不是从古代服装、传统程式、古老舞台直接进入现代社会、现代剧场的转变。这样一个漫长的演化过程，对于居于中国戏曲主流、导向位置的京剧，以及像川剧、秦腔、豫剧、晋剧、粤剧等历史悠久的剧种，甚至像黄梅戏、花鼓戏、沪剧等这样的新中国成立以来影响很大的新兴剧种而言，基本上都在20世纪的不同阶段完成了由古装戏向现代戏的转变蜕化，经历了"旧瓶装新酒""话剧加唱"的尴尬过程，从而走上了古装戏、现代戏并行发展的健康道路。仅从舞台表达的程式化、技术性层面而言，个人认为，戏曲演出现代戏的试验探索阶段在20世纪已基本完成，戏曲现代戏已经进入了成熟阶段。例如20世纪60年代出现的京剧《红灯记》《沙家浜》《智取威虎山》《节振国》《黛诺》《万水千山》等，后来出现的《华子良》《骆驼祥子》《党的女儿》《大宅门》等都是内容与形式相得益彰、深受观众好评的优秀剧目。川剧也同样如此，如20世纪60年代的《激浪丹心》《金沙江畔》《红岩》、80年代由各地基层川剧团创作

[*] 杜建华(1956—)，女，研究员（二级）。原四川省川剧艺术研究院院长兼省艺术研究院副院长、《四川戏剧》杂志主编。代表著作有《非物质文化遗产丛书——川剧》《中华戏曲：川剧》《巴蜀目连戏剧文化概论》《聊斋志异与川剧聊斋戏》等。王屹飞(1984—)，四川师范大学影视与传媒学院教师。

演出的优秀剧目《四姑娘》《岁岁重阳》《攀枝花传奇》《张大千》《周八块》《金银坡》《杏花二月天》《燕儿窝之夜》、90年代的精品保留剧目《金子》《山杠爷》《死水微澜》、21世纪初由名家创作的《白露为霜》《布衣张澜》《铎声阵阵》《陈麻婆传奇》等,无论从人物塑造、表演程式、音乐设计、舞台呈现还是观众反应、专家评价来看,尽管还有不同方面需要提升完善之处,但是都没有人再提出"是不是""像不像"之类的疑虑和问题。

本文所涉及的21世纪的川剧现代戏的发展问题,正是基于这样一个认识起点上展开的。因此,在探讨21世纪川剧现代戏创作等问题时,有必要对21世纪之前的川剧现代戏演化发展尤其是新中国川剧现代戏发展的历史作一个简要的回溯。

一、新中国川剧现代戏发展简述

在20世纪初期,以明代服装、程式化表演为标志的戏曲艺术,在辛亥革命的枪炮声中,伴随着封建王朝向中华民国的改朝换代,开启了自我变革的历程。从20世纪早期戏曲时事戏、时装戏出现的文化背景来看,是戏曲界受到辛亥革命带来的时代变迁和早期文明戏的影响,顺应时代潮流、民众审美需求的变化的自觉自发行为,并不是受到当时政府的倡导或其他行政指令而发生的艺术变革。对此,我们从川剧早期出现的大量以辛亥革命、保路运动为题材的时事时装戏剧目可以得到印证。如风行一时的川剧时事戏《洪宪官场》《八国联军》《杀赵尔丰》《杀端方》《侠女传奇》《武昌光复》等,都反映当时时局变化的重大历史事件和人物,因而受到观众的广泛关注。戏班演出这些剧目,或缺足够的票房收入,因此时事戏很快在全社会流行起来。随着时局逐渐稳定,穿时装演出的戏曲样式已经为观众所认可,在20—30年代,时装戏的演出日渐形成风气。"七七事变"爆发后全面抗战开始,以抗击日寇、保家卫国为内容的时事戏演出更为观众所关切、所欢迎,因而在20世纪20—40年代出现了一个川剧时装戏繁荣发展的重要阶段。以目前保留的近200出川剧时装戏剧本为据,可以证明这一繁荣时期的存在。

民国初期时事时装戏的大批出现,改变了戏曲艺术的单一化形态,从内容到装扮都出现了新形态、新格局。在帝王将相、才子佳人为主体的戏曲舞台上,出现了穿中山服的革命领袖、西装革履的时尚青年、穿军装的士兵和穿布衣的工人农民。与之同时,很快出现了与传统戏曲表演程式决然不同的表现方法,折扇、打火机、香烟等成为西装小生的手中道具,被观众称为西装小生、旗袍小旦。实景化的舞台布景开始出现,形成了戏曲舞台时装戏与古装戏并存发展的二元化格局。同时,也为后来川剧演出现代戏奠定了表演基础。

1949年12月重庆、成都相继解放,迎来了新中国的建立。1950年四川解放以后,土地改革、婚姻自由、学习文化、恢复生产、征粮剿匪、抗美援朝、建设美好新生活,成为当时四川社会经济文化生活的主题词。为配合土地改革、清匪反霸,演出了从解放区带来的如《刘胡兰》《白毛女》《血泪仇》《穷人恨》《小二黑结婚》等剧目。为配合当时的各项政治任务,结合四川当地的一些典型事件和代表人物,川剧作家创作了《枪毙连绍华》《丁佑君》《红杜鹃》《12个矿工》《美军兽行》等百余出现代戏剧目,及时反映了劳动人民当家作主、

积极生产、抗美援朝的新思想、新面貌、新风尚。可以看到,在新创作现代戏剧目中,工农兵形象成为舞台的主人。

1960年,文化部在50年代提出的"两条腿走路"的剧目政策基础上,实施"传统戏、现代戏、新编古装戏三并举"的剧目政策,推动了戏曲的健康发展。在新中国建立10周年之时,文学界出现了一批优秀献礼小说,如《红岩》《青春之歌》《林海雪原》等。这些优秀小说的出现,为戏曲现代戏提供了新的创作素材。由于《红岩》故事发生在重庆,地下党工作的神秘性、传奇性以及具有坚定理想信念的共产党人从事地下工作所具有的戏剧性,使这部小说成为川剧改编的重要素材。川剧三集连续剧《红岩》《许云峰》《江姐》皆改编自小说《红岩》,颇受观众欢迎。但客观地说,在60年代初期的川剧舞台上,尤其是在广大乡村舞台,改编传统戏以及新编、移植古装戏一直占据着主导地位,呈现一派繁荣景象。以《成都戏曲志》记载的1961年1—2月成都地区上演剧目统计为例,共演出193个剧目,其中现代戏仅有2个。

1963年,文化部下达了"大演现代戏"的指示,四川省、成都市、重庆市这样的国有大剧院、剧团普遍转向演出现代戏,传统戏以及新编古装戏基本停演,当时的四川省川剧学校也全部停演传统戏,学生学习演出现代戏。但是在基层一线靠演出售票收入为生的广大县级剧团,依然以演出传统戏为主。一个基本事实是,仅仅演出现代戏,观众不买账,剧团工资发不出,演职人员生活难以为继,仍然要靠演出传统戏、新编古装戏维持营业收入。1964年,温江地区所属的川剧团响应上级号召,组成农村工作队深入生活,创作出《金钥匙》《她不走了》《喜事重重》等50多个富有川西风味的现代小戏,巡演于各县乡镇,受到观众欢迎。在演出过程中,他们创造了插秧、种地、收割、骑车、推车等一系列表现现代农村生活的新程式。为此,四川省文化局在温江地区举行了现代戏表演程式学习推广会,全省各地剧团到会学习现代戏表演的新程式。为贯彻文件精神,1964年四川省实验川剧团改名为"四川省现代川剧实验团",移植演出了《箭杆河边》《朝阳沟》《亮眼哥》《杨立贝》《社长的女儿》等剧目。据1964年四川省文化厅剧目工作室统计,当时全省创作现代戏剧目160余个,其中向全省各地剧团推荐剧目32个,如成都市川剧院演出的《军代表智灭匪巢》《红杜鹃》等都曾流行一时,上演超过100余场。

在20世纪五六十年代,全省各地剧作家自觉响应党的号召,把现代戏创作放在首位,许多著名作家如魏明伦等都创作了数量颇丰的现代戏。当时出现的一些优秀小说如《青春之歌》《红岩》《林海雪原》甚至以描写越南人民的英雄阮文追的报告文学《像他那样生活》,都被改编成川剧上演。在"文革"前60年代初期,作为自贡川剧团编剧的魏明伦,自觉自愿地创作了现代戏作品如《青春》《迎春花》《水流东山》《红石钟声》《茅棚凯歌》《像他那样生活》《农奴戟》《车轮飞转》《山村姐妹》《三战太岁头》《炮火连天》等,其中根据话剧改编为川剧的有《收租院》《农奴戟》(又名《苦竹峰》),由《八一风暴》改编的《洪城第一枪》,由《不准出生的人》改编的同名川剧等,也有移植戏曲剧目如由《血泪荡》改编的《血泪塘》。1965年,西南区话剧、戏曲现代戏观摩演出大会在成都举行,展示了川剧现代戏创作的新成果。会上推出的表现革命斗争题材的《许云峰》《巴河渡口》《巴山女民兵》,反映社会主

义新农村新人新风貌的《激浪丹心》《金钥匙》《帮亲人》《她不走了》《管得宽》《红姐妹》，重庆市川剧院的《龙泉洞》等反映当下社会生活的新编剧目受到观众欢迎，一批表现农村题材的现代小戏《金钥匙》《帮亲人》《管得宽》等选送到北京汇报演出，《金钥匙》被拍成电影，在全国都有影响。

由何剑青编剧、省川剧团演出的《急浪丹心》是当时现代戏创作的代表作。剧演某木船合作社驾长何忠民率队运送化肥，船过白龙滩时突遇大水，激浪打坏船舵，何忠民之子红生掉入江中。面对即将发生的船毁子亡之灾，何毅然决定舍子救船。劝阻欲救红生的众船工，齐心协力，将无舵木船驶出险滩，保住了生产急需的化肥和全船16名员工的生命。正当忠民夫妻为失去爱子悲痛欲绝之时，当地领导送回了被群众救起的红生。该剧初由1964年蓬安县川剧团首演。1965年经由四川省川剧院加工改编，参加西南区话剧、地方戏观摩演出大会引起轰动。该剧在川剧高腔中融进了川江号子等音乐元素，使全剧音乐具有浓郁的川江特色；在表演中创造了拉纤、划船等新的表演程式，全剧充满生活气息，人物形象极具四川特色。此剧于1966年推荐到北京演出，在川剧现代戏创作中具有重要地位。总之，五六十年代川剧舞台出现了数量庞大的现代戏，当时全川的100多个川剧团创作演出了许多现代戏，确切数量难以统计。被川剧界一致公认的影响较大的优秀现代戏有《金沙江畔》《激浪丹心》《夫妻桥》《红岩》《许云峰》《龙泉洞》等，这些剧目大多数至今保留于川剧舞台。

即便是在"文革"期间，虽然大量川剧团被解散，"帝王将相、才子佳人"被赶下舞台之后，一些仍然存在的川剧团被改名为"毛泽东思想宣传队"、文工团，一些县剧团人员另从他业，一些人演出样板戏、编演革命现代戏。由于当时文化生活极度贫乏，这些县剧团在基层乡村演出现代戏还是大受观众欢迎。比如在"文革"中期，射洪县川剧团将苏联电影《列宁在十月》改编为川剧演出；安县文工团编演了抗日战争题材剧《霜天湖》，连演六七十场；《内江戏曲志》记载的当地于1966—1975年之间编演的现代戏有12个；魏明伦编演的揭露走资派题材的《炮火连天》被宣传文化部门列为重点剧目，正在准备到北京演出之时，突遇唐山大地震而没有成行。及至改革开放以来，川剧舞台涌现了大量优秀现代戏，此不赘述。这些前期创作演出实践，为新时代川剧现代戏的发展奠定了很高的艺术起点。

二、政策导向与题材选择

21世纪中国特色社会主义建设进入了新阶段。在全党全国决战扶贫攻坚的政策号召下，表达以扶贫脱困、自力更生建设美好家园为主题的现代戏，自然成为各地党政部门在选择确定剧目创作题材时的一个重要选项。在2018年的第四届川剧节中由合江县川剧团演出的《乌蒙山脊梁》、宜宾川剧团演出的《槐花几时开》、南充川剧团演出的优秀乡镇干部《文建明》等，均属这一类型题材剧目中较为出色的作品。以小川剧形式出现的同类题材剧目更是不胜枚举。这些剧目大都坚持了传统现实主义的创作原则，生动形象地描述了形形色色的帮扶对象和基层扶贫干部，其中有因病致贫的家庭，有缺乏启动资金的困

难户,也有沾染陋习、好逸恶劳的刁民懒汉。但不论何种因素,最终都摘掉了贫穷落后的帽子。相对于帮扶对象,扶贫干部和村干部个性刻画更为困难。川剧作家们在塑造活在当下的基层干部艺术形象之时,普遍注重人物的内心开掘,表达他们在带领乡亲们在脱贫致富路途上的心酸和喜悦,歌颂他们那种坚忍不拔的进取精神,描绘出一幅幅山清水秀、人勤物丰的美丽乡村图。

较为成功的代表剧目有宜宾川剧团推出的《槐花几时开》。该剧以四川省筠连县春风村村长王家元带领村民脱贫致富的事迹为原型,塑造了一个意外当选的具有商业经营意识和奉献精神的青年村干部,在带领乡亲们建设美好家园的风雨历程中,历经磨炼不断成熟、完善的新时代村干部的形象。该剧以本地剧团演出本土故事为特点,以线性展开的平实、通俗的戏剧叙述方式来结构故事,以生动鲜活充溢着喜剧意味的四川方言来丰富角色形象,没有刻意美化、拔高人物,也没有故意粉饰、遮盖乡村中一些根深蒂固的落后意识,成功刻画了以村干部王家元为代表的当代四川新农民的生动群像。在宜宾市党政部门的支持下,该剧在当地基层巡回演出200多场,使这个基层村干部成为家喻户晓的人物、村干部学习的典范。该剧两上北京,又拍成电影,不失为现代戏创作中的优秀之作。

《乌蒙山的脊梁》讲述的仍然是一个"要致富,先修路;迁祖坟,遇刁民;道路通,种果树;环境好,农家乐"的故事,从题材、内容、结构上并没有多少出新之处。但是,作者非常熟悉基层生活,依靠乡土气息浓郁、鲜活的语言艺术和舞台道具处理方式上新颖脱俗,加之演员轻松自然的表演,给观众带来了满目清新、满场笑声。现代戏《文建明》,则是以当地优秀乡镇干部文建明为原型,通过他顽强与癌症病魔作斗争,以开朗乐观、健康向上的生活态度,以科学引领、热情服务的工作方法,以独特的个性和处事态度脚踏实地为农民解决困难、脱贫致富的感人事迹,演绎出一场生动鲜活、有滋有味的乡村现实生活剧。

上述剧目从创作思想上看,都有明确的目标指向,但是剧作者在创作方法、思想观念意识上都能站在高起点上,不局限于传统现实主义表现方法,跳出了客观描述真人真事的窠臼,更加注重舞台艺术和人物个性的塑造,以真情实感打动观众,唤起观众对身边真实存在的高尚人格道德情操的感动与赞美,为脱贫致富、建设美好家园注入了正能量。

三、红色经典与性格开掘

无独有偶,在第四届川剧节开幕式和闭幕式上演出的两出剧目,恰好都是原创于60年代、再创于当今的革命历史题材剧目:由重庆市川剧院出品、梅花大奖获得者沈铁梅担纲演出的《江姐》,以及由四川省川剧院出品,两位梅花奖得主蒋淑梅、刘谊合作演出的《金沙江畔》。

传统剧目的推陈出新,是摆在戏曲界同仁面前一个永恒的课题。如何将20世纪60年代的红色经典剧目艺术地再现于当今21世纪的川剧舞台,同样也是一次推陈出新的过程。川剧《金沙江畔》在20世纪60年代由同名评剧移植而来,剧本改编出自川剧名家李明璋之手。1936年春天,红军某部通过金沙江畔藏族地区。国民党地方势力司令仇万里

派人冒充红军，在藏区杀人放火，散布谣言，抢走土司的女儿珠玛，使藏民对红军产生了误解和仇视。红军所到之地，一时找不到藏民，派去和土司接洽的红军代表在途中被白匪杀害，处境十分困难。红军连长金明坚决执行党的民族政策，在面临断粮、断水，战友牺牲的境况下，团结藏民，揭露敌人阴谋，救出土司女儿珠玛，克服一个又一个困难，在藏民的帮助下，红军顺利渡过金沙江。

四川省川剧院在决定重新排演此剧的同时，也决定了剧本改编的走向。针对原剧中红军连长、指导员性格较为单一、人物形象不够丰满的不足，改编剧本着力于塑造指导员张秀的形象，将其易为第一主角。同时，加强了连长性格的多面性，他年轻威武，英勇善战，但是处理问题方法简单。因此，在连队即将通过藏区、面临复杂局势之际，上级从卫生连派来了一位沉着心细、善于做思想工作的女指导员张秀——也是炊事员老班长之侄女。女指导员的到来，让骁勇善战而有些大男子主义的连长感到不快，他认为，让一个女人来先锋连当指导员是放错了地方，因而两人之间的矛盾接踵而来。当战士们救下被敌人抢劫而嫁祸红军的头人女儿珠玛之时，连长主张珠玛赶快离开，以免给部队添麻烦。虽然语言不通，但指导员敏锐地察觉到珠玛被敌人抢劫定有原因，现在离开部队会有危险而加以挽留。部队断粮、断水，老班长欲从无人的喇嘛寺中拿走糌粑面给战士们充饥，而遭到指导员的坚决阻拦。两位基层领导之间的矛盾不断发生。敌军的挑拨破坏，藏民的逃亡、切断水源，部队断粮，老班长为抢水而牺牲，先锋连险象环生，戏剧冲突极为尖锐。红军牺牲自己而秋毫无犯的事迹感动了珠玛，在她帮助下，指导员主动前往藏区，消除了藏民对红军的误解，团结藏族头人一起消灭了敌人，红军又踏上了新的征途。较之本，新改编的《金沙江畔》更注重对人物性格的点的刻画，深化对角色内心活动的描述，使人物形象更为丰满、真实可信而具有感染力。

国家艺术基金资助项目、由重庆市川剧院出品、三度梅花大奖获得者沈铁梅担任主演的《江姐》，成为第四届川剧节的压轴大戏。为将此剧打造为新时代的川剧艺术精品，剧院集中优势力量，从编导演音美各个方面都派出了精兵强将。仅从演员阵容来看，除了沈铁梅之外，主要配角华为由梅花奖小生行演员孙勇波担任，戏份很重的叛徒甫志高由梅花奖获得者老生行演员胡瑜斌担纲；双枪老太婆由女小生行的一级演员彭欣綦出演。戏曲素来有"人保戏、戏保人"之说，如此豪华的演员阵容，为该剧目的成功奠定了坚实的基础。在20世纪60年代，重庆市川剧团曾经演出过自己编写的《江姐》。经过比较，本次排演选择了严肃先生早年编写的民族歌剧《江姐》为川剧改编蓝本。江姐离开重庆码头，与华为一起去往华蓥山游击队，途中看见丈夫被杀害、悬挂于城门的人头，强压悲痛，与有双枪老太婆之称的游击队长一起投入了战斗。由于叛徒出卖，江姐被捕入狱，受尽酷刑而不透露党的机密。在狱中听到中华人民共和国成立的消息，她和战友们心潮澎湃，绣了一面五星红旗。解放军兵临城下，江姐从容就义。在起伏跌宕的故事情节中，编剧以较多的笔墨渲染人物的情感波澜，以细腻的笔触直接描写人物的内心世界，沁人心脾，感人至深。早在60年代，该剧中一曲《红梅颂》传遍全中国，成为家传户诵、世代相传的流行歌曲。在改编的川剧《江姐》中，素有金嗓子之称的沈铁梅，以其纯净明亮的嗓音、张弛有度的节奏、声情

并茂的演唱、清晰铿锵的韵白、优美自如的身段、准确灵活的眼神，塑造了一个川剧舞台上的江姐。该剧导演坚持戏曲化的写意虚拟原则，多有创新之处。比如对于监狱牢房的表现，并没有采用真实的铁笼似的写实布景，而是运用活动的象征的铁链，随着人物的舞台活动、通过铁链不断变换的结构方向，预示监狱铁栏、牢门的存在，充分发挥了戏曲艺术景随人动、以人带景的独特作用，真正将舞台还给了演员。

四川具有丰富的红色历史题材文化资源，从新中国成立以来，川剧革命历史题材剧目的创作演出已经历了数十年的历史，积累了丰富的经验和教训。在新中国成立后的五六十年代，川剧舞台上出现了许多关于红军、游击队题材的剧目，如《巴山游击队》《掩护》《巴山妹》《女红军》等，这些剧目多偏重于结构故事、叙述情节，以表现红军、游击队艰苦卓绝的革命斗争为主，擅长于群体形象的塑造，主角形象的刻画往往个性不足。在21世纪以来的红色历史题材剧目创作中，出现了由叙述故事向写人抒情转化，由简单明了、类型化的人物形象向着深刻含蓄、多侧面的角色性格转化的趋势，深化了戏剧的感染力。

四、影视潮流与谍战川剧

2009年首映的红色题材谍战剧《潜伏》的成功，不仅开启了国产谍战电视剧的新领地，同时也给古老的川剧带来了新的创作思路。

作为国内谍战剧知名作家的张勇，因其小说《一触即发》被制片商选中，改编为同名电视连续剧播映而一剧成名；同时作为成都市川剧院专职编剧的张勇，也因其职责所系，在2011年中国共产党建党90周年之际，推出了大型原创红色谍战川剧《黎明十二桥》，由成都市川剧院推上舞台。该剧以1949年成都解放前夕，被枪杀于成都十二桥的30余名仁人志士的血腥惨案和川军投诚起义这一彪炳史册的重大事件为历史背景，结构了一出情节曲折起伏、引人入胜的红色历史题材剧目。1949年2月的成都，笼罩着黎明前的黑暗。潜伏在川军24军司令部的中校参谋、中共地下党员肖飞受命对24军军长潘文龙进行策反，潘终于同意率部投诚起义。但是，由于叛徒的出卖，他们的行动受到军统特务严密监视。肖飞的未婚妻巧云是一名进步学生，在得知肖的真实身份后，毅然代替肖飞到十二桥与地下党接头。她面对四面设防的军警，临危不乱，随机应变，将遍布成都各地的桥梁如一心桥、二仙桥、驷马桥、五丁桥、半边桥、万福桥等串联起来，通过"数桥"一曲，暗喻部队投诚起义的时间地点，成功送出情报。解放军兵临城下，24军起义成功，肖飞、巧云却遭逮捕，血洒十二桥。该剧在剧名前突出地加上了"现代大型红色谍战川剧"的广告语，该剧在革命历史题材的表现方法上突破了传统思维模式，注入时尚色彩，人物性格与戏剧情节交织展开，崇高悲壮与智慧理趣交相辉映，是一部思想性、艺术性俱佳的成功之作。如今，《数桥》一段已成为川剧保留唱段流行于成都舞台。

同样令观众期待的还有2017年入选国家艺术基金项目、与同名电视剧同期上演的新编谍战川剧《天衣无缝》。由于谍战剧作家张勇的影响力，也由于王超、王玉梅两位梅花奖演员在该剧中同时担纲出演国共两党的特工人员，巨大的品牌效应自然形成了对观众的

吸引力。在无数自媒体的热切呼声中,2018年11月在成都上演,拥有1 000余个座位的锦城艺术宫座无虚席,成为川剧界最受期待的新创剧目。由于川剧特殊的艺术形式及舞台剧2个小时的欣赏习惯所限制,该剧与电视连续剧在内容上有较大差异,也成为川剧的新看点。其故事为:中国地下党员贵婉从医院病床上将被敌人酷刑拷问的"同志"资历群从虎口成功救出,两人在后来的行动中再次相逢,共赴时艰,出生入死,在国共合作对日抗战中完成了多次艰巨任务,由此也产生了真挚的爱情。不料却陷入了一个更大的阴谋。最后,贵婉发现了作为军统特务资历群露出的马脚,为了拖延时间掩护同志们转移,贵婉英勇牺牲。作为一出谍战剧,《天衣无缝》从故事悬念的设置、矛盾的展开和推进、揭开谜底的方式以及人物形象的塑造,多有创新之处。为暗示剧中人物扑朔迷离、变幻莫测的真实身份,导演从环境造型、服饰色彩等方面运用了双关、隐喻、象征等多种方式,向观众揭示剧中人的本质身份,可谓匠心独具,收到了扣人心弦、引人入胜、悬念深埋、意料之外的艺术效果。

由南充市川剧团创作演出的《红盐》,取材于川陕苏区时期的一段历史故事。作者虽然没有公开标示其创作手段、方法的追求,但是也让观众明显地感觉到其深受谍战剧影响的创作方法。在川陕苏区时期,红四方面军根据地被敌人重重围困,红军严重缺少食盐。红军干部刘玉峰装扮成重庆商人来到阆中为红军筹盐。在共产党员刘玉峰的恋人、当地大盐商之女韩继兰的帮助下,面对国民党军统特务、当地政府官员、地方袍哥势力的层层阻挠,他们巧妙利用各种地方势力错综复杂、尔虞我诈的矛盾关系,经过了一系列惊心动魄、性命攸关的斗争,识破了敌人设下的一个又一个圈套,最终将数十吨食盐运往红色苏区根据地。

此类谍战题材剧目的集中出现,吸引了大量青年观众进入川剧剧场,赋予了古老川剧以时尚新锐的色彩,从创作方法手段上实现了同类题材剧目的创新超越,由此也证明了川剧旺盛的艺术生命力和川剧作家与时俱进的创造力。

五、本土情结与川籍伟人

无独有偶,在第四届川剧节舞台上,同时出现了两出以川籍老一辈革命家事迹为题材的新编剧目。除了丰富的红色历史题材之外,四川还独一无二地拥有数量最多的老一辈开国将领和国家领导人。在新中国成立初期颁布的十大元帅中,川籍人士就占有4名。他们是四川人最优秀的代表,更是今日四川人的骄傲。作为这些元帅伟人的家乡人,自然十分敬仰家乡先贤的丰功伟绩,将他们的辉煌事迹搬上川剧舞台,以川腔蜀调歌颂家乡伟人,让后辈子孙学习他们的高尚品质、人格魅力,是文化主管部门不可推卸的职责。

为追寻青年陈毅早年在家乡的奋进足迹,缅怀其寻求真理、抵抗邪恶、扶困济贫、为国为民的崇高品行,陈毅元帅家乡的乐至县川剧团推出了原创川剧《青年陈毅》,在成都锦江剧场成功上演。编剧贾敏、孟立敬是两位刚从川师大戏剧戏曲专业毕业的研究生。此剧讲述陈毅从法国留学被驱逐回国,在回到家乡的一段日子里,他目睹千疮百孔的底层社

会,袍哥恶霸势力横行乡里,底层百姓度日艰难、民不聊生。毕业于工业学校的陈毅向乡亲们宣传进步思想,用自己所学的机械技术服务乡民,以一己之力抵抗邪恶,却杯水车薪,无力回天。最终,他选择了离开家乡,追寻真理,以拯救天下百姓为己任的道路,再次踏上革命征程。乐至县川剧团是一个人员不足20名的小剧团,但是,他们创作演出了一出完整的现代戏。扮演青年陈毅的演员很称职,将青年陈毅那种初生牛犊不怕虎、敢于抵抗邪恶、为民请命的性格演绎得光明磊落而自然得体。尤其是剧中那位以丑行应工的史保长,将一个在夹缝中生存的小保长那种良心并未泯灭、胆小无奈、疲于应酬的落魄状态表达得活灵活现、入木三分。值得肯定的是,导演在把握这一个充满正气的红色题材剧目时,没有一味突出其严肃的正剧风格,而是充分发挥川剧寓庄于谐、嬉笑怒骂的喜剧优长,将剧中一段恶霸逼农民多交税款的打算盘程式表现得趣味盎然、别开生面。在目前四川少有的几个县级剧团(艺术中心)中,乐至县剧团在经费极为拮据的情况下,推出的这一台赞美家乡伟人、传递清正家风、继承优良传统且品质优良的大戏,难更可贵。川剧的根在民间。

应西充籍民营企业家庞明忠先生之约而撰写的《布衣张澜》是隆学义先生后期佳作,该剧不仅凝聚着作者对民主斗士、人民公仆张澜先生的崇敬和景仰之情,同时也是作者进入成熟创作时期的一部高峰之作。遗憾的是,隆学义先生没有看到自己这部作品的上演。

民主斗士张澜先生祖籍四川省西充县,早年留学日本,清末保路运动中与蒲殿俊、罗伦一起作为民意代表,面对有屠夫之称的四川总督赵尔丰的枪口,大义凛然,为民请命,领导四川保路运动取得最后胜利,为辛亥革命的成功奠定了坚实的基础。新中国建立后当选中华人民共和国副主席,开国大典之时以一袭布衣长衫、平民本色站立在天安门城楼上,其一身正气、两袖清风的伟人形象永留人间。隆学义先生编剧的《布衣张澜》抛开了铺陈直述、宏大叙事的表述方式,慧眼独具,另辟蹊径,以一个简短的引子作开端,选取了张澜人生中的四个代表性场景,以"布衣犟项、布衣清泉、布衣苦舟、布衣情深"四场戏,勾画出张澜从清末的保路风云、民国清廉为官,到中华人民共和国开国大典数十年的奋斗历程,以民生为重点,以布衣为象征贯穿始终,鲜明地刻画出一个浩然正气、高风亮节、与人民群众水乳交融的布衣张澜形象。《布衣张澜》的舞台呈现仿佛是一幅幅动态展开的水墨画,风格淡雅,娓娓道来。在入川途中张澜遭遇盘踞山林的强人王三春拦路抢劫,在嘉陵江上又与为贫所困、铤而走险的梢翁偶然相遇。这些精彩故事情节的设计、人物形象的塑造都被演绎得张弛有度、生动鲜活。虽然也有枪口刀尖的紧张对峙,但主人公总是以沉着稳健、诚恳朴实、善待民众的态度,化险为夷,化敌为友,充分表现出张澜体谅民生之艰辛和以关怀民生、服务民众为奋斗宗旨的高尚情怀。值得称道的是,作者在该剧的语言修辞方面的准确当行、生动流畅。全剧结束时,张澜一段唱腔道出了古往今来民众的心声:"愿天下,事有干,耕有田,食有饭,盖有棉,行有便,穿有衫,居有房,学有钱,病有看,老有安。官勤勉,官恭谦,官无欺,官戒贪,官护民,民信官。民主民生民为先。"可以说,张澜终生追求的这一美好的社会愿景,表达了最基本的民生需求和愿望,同样也是今天我们对构建和谐社会所期望的民众共识。从现场观众热烈的掌声中,不仅可以看到观众对演员高超演唱技艺的由衷感谢,同样可以感受到民众对张澜似官员的崇敬和呼唤。

必须说明的是,演出这一剧目的民忠川剧,是一个由张澜家乡的企业家创办的民间职业剧团。他们没有炫人眼目的华丽舞台布景,也没有高价聘请的名角,而是由本团演员担纲演出了这一新创大幕戏。扮演张澜的但志生是原省川剧院退休老生演员,艺术造诣深厚,把握人物准确,情感表达真挚,演唱声情并茂,为观众所欢迎。可以认为,这是一部感人至深、充满正能量的成功之作。

虽然进入21世纪以来川剧走入了一个低谷时期,新编剧目无论是数量还是质量都没有达到应有的高度。但是,一批剧作者仍然坚持现代戏创作,更有一些青年人加入到川剧创作队伍之中。我们可喜地看到,在近年来尤其是在第四届川剧节舞台上,出现了一批青年编剧,如《青年陈毅》《乌蒙山脊梁》《天衣无缝》以及改编的《金沙江畔》等,都是有由青年作者执笔编写,英气逼人。

戏曲现代戏(时装戏)的创作演出已有逾百年的历史,早已走过了现代戏艺术发生发展的"初级阶段",进入了一个成熟发展的新时期。总结归纳现代戏的表演艺术经验,揭示其发展规律,探索其美学特征,是新时代赋予戏曲理论界的重要任务。

论戏曲现代戏"非自觉"创作的"三昧"

邹世毅*

摘　要：现代戏创作之所以"有高原而无高峰","有戏剧舞台人物而缺独特艺术典型","有探索追求而乏整体有机",根本原因在于现代戏的创作陷入了"三昧"。其一,认为所有的现代生活,尤其是红色革命生活、先进英模事迹、改革开放运动、社会主义建设、精准扶贫活动等都能成为戏曲艺术创作演出的题材,这是戏曲艺术题材泛化论引发的严重后果。其二,认为戏曲艺术就是再现生活、反映生活,没有从戏曲艺术的发展历史中找出戏曲的一般艺术规律,没有弄明白戏曲到底是一种再现艺术,还是一种表现艺术。其三,认为戏曲是舞台艺术,舞台艺术在当今社会是渐趋弱势的艺术,它的生息存亡对社会文化影响不大,这种蒙昧说到底是对舞台艺术文化生态的忽视或不屑,缺乏对中国戏曲文化生态的研究,缺乏对舞台艺术文化认识上的高度和深度。

关键词：戏曲现代戏；创作；"三昧"

梳理一下当前全国戏曲艺术的创作现状,基本格局还是坚持"三并举"的创作方针,而重头是创作演出戏曲现代题材剧目。

"三并举"的创作方针是1960年提出的。当年4月13日至6月17日,文化部在北京举办"现代题材戏曲观摩演出",当时任文化部副部长的齐燕铭在总结报告中对戏曲改革的方针和剧目政策做了明确的表述："我们要提出现代戏、传统戏、新编历史剧三者并举。即大力发展现代剧目；积极整理改编和上演优秀的传统剧目；提倡用历史唯物主义观点创作新的历史剧目。"这就是"三并举"方针的具体内容。

"三并举"是对"两条腿走路"的具体阐明。1959年1月,文化部在党组扩大会议上检查1958年文化工作中忽视传统剧目的问题。《戏剧报》发表田汉《从首都新年演出看两条腿走路》一文,针对只重视现代剧目、忽视传统剧目的偏向,指出："我们不能一条腿走路,或一条半腿走路,必须用两条腿。"5月3日,周恩来总理在中南海紫光阁召开座谈会,邀请部分文艺界的全国人大代表、政协委员和在京的部分文艺界人士,从总结过去经验、纠正偏向的角度,做了《关于文化艺术工作两条腿走路的问题》的讲话。讲话特别引起了戏

* 邹世毅(1950—　),曾任湖南省艺术研究所所长。一级编剧、研究员。创作(改编)《目连救母》《闯端午门》《浯溪兄弟》等剧目,理论著作有《金批本〈西厢记〉研究》《观潮集》《行舟集》《踏浪集》《掬涛集》《湖南戏曲史论》等。此文系作者于2018年12月8日由上海师范大学、上海戏剧学院在上海举办的全国戏曲现氏戏创作高端论坛上的发言文稿。

曲界的反响,整理改编传统剧目、创作新的历史戏和古装戏剧目的事情,又被戏曲剧团所重视。

中国戏曲现代题材的创作,从戏曲艺术成型的时候即滥觞。现知宋代南戏中就有《祖杰》一类的现代题材剧目。在金元北杂剧中,《二圣镮》《窦娥冤》等剧目就是依凭当时的现代题材创作的。明清传奇中有《鸣凤记》《清忠谱》《桃花扇》等现代题材剧目,并且形成了编演当时的现代题材剧目的创作传统。到了清代"花部"繁盛时,这种现代题材剧目的编写形成了高潮,并一直延续至今。通过对戏曲现代题材创作剧目的历史梳理,我们能发现这么一种现象:编演现代戏存在着创作者自觉创作和非自觉创作的两种不同倾向:自觉创作者不多,一般不会形成全局性社会行动,创作的作品也不多,但往往能较多地出现戏曲艺术精品;非自觉创作往往是全局性的社会行动,围绕着一个重大的社会事件或目标进行,或遵某个统一的社会号令而创作,创作者多且作品庞杂,重复蹈袭者多,很难见到艺术精品。

这种"非自觉"创作的状况到了近代、现代、当代各个不同历史时期,尤显突出。比如面临近代的辛亥革命、五四运动、现代的抗日战争及当代的1958年的"艺术创作跃进"、1966年的"文化大革命"等时期,当要求文艺强调解读时代,掌握现实需要,面对现实、贴近实际等社会全局性事件和目标时,现实题材的戏曲剧目创作就成为"非自觉性"的艺术行动,众多会写戏的、不会写戏的人们都激情焕发,一拥而上,瞄准某个社会号令、大事件或大目标,开始了剧本写作尝试。出现作者似山多、剧目似海浩、佳作如孤木独帆的现象自在必然,这也就是当今戏曲创作的主流和主责。在这种主流、主责的主导下,是不可能形成艺术流派的。因为只有当艺术创作成为剧作家、音乐家、表演家和导演、舞美设计在强烈自觉性驱使下进行艺术实践,所产生的优秀结晶才能鲜明地显现出艺术的流派来。

近年来,戏曲现代戏的创作掀起了高潮,创作的剧目可谓汗牛充栋,一般的省、市、区每年都有200—300部,上演的数量也在100部以上,但未能形成现代戏创作演出上的艺术流派。以湖南省为例,据统计,2015—2018年,省、市、县(区)所属的专业和民营戏曲表演团体、民间职业班社,创作上演的戏曲现代戏大、小剧目共有371个,其中,6种花鼓戏的剧目就有近280个,几乎占全部剧目的80%。这些剧目数量多,新编演的几乎全部是现代戏。剧目所涉生活领域,主要集中在红色革命、抗日战争、国家、政党、改革开放等的周年庆典和社会英模、先进人物的题材;同时涉及一些新颖的表现空间,如宣讲方针、政策、"精准扶贫"和社会主义新农村建设及"非遗"题材。这些剧目紧紧贴住现实,取得了成绩,自然也为政府和各级领导获得了政绩。但存在的主要问题是缺少杰出的、优美的、完整的现代戏精品;"有戏剧舞台人物而缺乏具时代特征、强烈艺术感染力的独特艺术形象";内容真实而乏细节虚构、照搬生活缺少传奇性、堆砌先进事迹而无戏可看;"有探索追求而乏整体有机",缺乏优美形式创造,不能形成新颖亮丽的"一棵菜",难见美轮美奂的熠熠光辉,也就形成不了创作演出上的艺术流派。根本原因在于,戏曲现代戏的创作处在"非自觉"创作状态,陷入了"三昧"的泥潭。此处"三昧",不是佛家所谓"三昧"——将心定于一处(或一境)的一种修行安定状态,而是三种蒙昧不明、若醒若迷的创作状态。试分

论之。

　　蒙昧之一——认为所有的现代生活,尤其是红色革命生活、先进英模事迹、改革开放运动、社会主义建设、精准扶贫活动等,都能不需选择地成为戏曲艺术创作演出的题材。这种蒙昧,是戏曲艺术题材泛化论引发的严重后果,是对中国戏曲艺术题材选择的基本传统未加梳理,少有研究,在不甚了解景况下的一种随心所欲,因而谈不上对戏曲艺术题材选择传统有所继承和发展。具体表征就是:只注重反映眼前的、当下的政治、政策、中心工作,官话、套话、概念诠释充斥全剧;只注重想方设法拿到国家艺术基金项目,钻山打洞于各种关系,抱大腕,络权威,奉评委;不注重为当今民众所能接受的精神、情趣、美感的提炼,不注重新、奇、趣关目的选择,不注重人物关系的独特安排,不注重人物形象的独特刻画,从一开始就未能建立起将创编现代戏新剧目真正雕琢成艺术精品的理念,而是简单地赶任务,逐浪头,追中心,出政绩……以致一些戏枯燥无味,没演几场就寿终正寝了。不能打磨出像《朝阳沟》《芦荡火种》《红灯记》《智取威虎山》《焦裕禄》那样有全国性经久影响的剧目,也不能像省内《双送粮》《三里湾》《打铜锣》《补锅》《送货路上》《牛多喜坐轿》《八品官》《桃花汛》《乡里警察》《儿大女大》《老表轶事》《李贞回乡》等剧目那样,能作为保留剧目活下来,作为优秀剧目传下去。

　　中国戏曲从北宋杂剧、南宋戏文到元代杂剧、明清传奇,到花部竞演,在所有的剧目创作演出中,其题材选择始终秉持着从历史和现实生活中,找寻到"有戏"的"新人新事新情"或"奇趣奇韵奇味"的因素来形成戏曲的重要关目、人物关系、戏曲结构和舞台样式,逐渐形成"传奇志趣"的题材选择传统。清人李渔总结说:"古人呼剧本为'传奇'者,因其事甚奇特,未经人见而传之,是以得名,可见非奇不传。'新'即'奇'之别名也。若此等情节业已见之戏场,则千人共见,万人共识,绝无奇矣,焉用传之。是以填词之家,务解'传奇'二字。"①

　　为什么戏曲的选材传统定于"传奇志趣"?这是由中国戏曲艺术的一般美学特征决定的。将中国戏曲与话剧相比较,在美与真实的关系上,戏曲艺术中美的因素要比话剧艺术重要得多。戏曲艺术不仅要求真实,而且特别注重在形式上下功夫,以期实现美的效果;如果说话剧是真中有美,戏曲则是美中有真,因而戏曲是更接近美的艺术。正由于此,真实性不是戏曲唯一标准,戏曲艺术所强调的是一种理想的境界,"新奇异趣"恰恰是这种艺术"理想"构建的最基本元素。证之于中国戏曲演员的艺术实践和表演思想,美与真实始终是矛盾统一的,追求艺术美在戏曲演员心目中的地位比表现生活真实要高得多。比如京昆表演艺术大师梅兰芳最重视唱(音乐)做(身段)舞(舞蹈动作)所构成的美,在他的言行和著作中,常说到既要真实地表现剧情,更要表演得美,这里深得中国戏曲艺术规律的精言笃论。在另一位表演大师程砚秋的著作中,同样的思想光辉洋溢满篇:演唱艺术不仅要唱得有感情,而且要唱得有韵味。戏曲演员心目中的"美",正是中国戏曲强烈的共性,并通过共性见出个性。塑造共性美,是戏曲艺术的"理想"。实现这种理想,恰恰需要

① 李渔:《闲情偶寄·脱窠臼》,云南人民出版社2016年版,第16页。

"新奇异趣"的人、事、情、趣来综合组成关目、结构、戏曲关系、美趣等去实现。这种共性与个性的美学关系,产生和形成于中国社会这块特殊的土壤:"有个性的个人与阶级的个人的差别,个人生活条件的偶然性,只是随着那本身是资产阶级产物的阶级的出现才出现。"(马克思:《德意志意识形态》)在古代社会里,人并不是没有个性,但他的个性是受压制的,占统治地位的意识是崇尚"理想"的共性。因而中国戏曲的人物代表性较强,他们常常先是一种理想的化身,如岳飞的忠、关羽的义、张飞的勇、诸葛亮的智、闵子骞的孝等,然后才是他们的个性。主要原因在于中国的封建社会形态时间太长,共性是始终压倒个性的。中国戏曲成型于宋代,那是因为社会的个性有所加强,故而在歌舞、说唱等形式上经过加强个性变成了戏曲,但共性仍然很强。如《三国演义》中的诸葛亮是中国人智慧的化身,关于他的智慧故事很多,如隆中对、借荆州、群英会、借东风、华容道、失街亭、空城计、斩马谡、平五路、出祁山、吓司马等,但真正有个性、表现"新奇异趣"元素的戏如《群借华》《失空斩》《七星灯》才成为常演剧目。在《失空斩》里,表现了孔明的错误(用马谡)和内心的矛盾,但在错用马谡失守街亭,司马大兵逼近西城时,巧妙地生出一个"空城计"来,表明孔明知己知彼,大胆弄险,不同凡人,这又符合了当时群众心目中的"智慧化身"的理想。

让"传奇志趣"的题材选择传统在戏曲艺术中归位,在现代戏舞台上敷演带有奇异色彩的人、事、情、趣,才能让观众在戏曲中找到因新奇异趣而引起的刺激,触发观戏兴趣,喜闻乐见于这种艺术形式。因此,现代戏在题材选择上是有针对性的,是有选择阈的。倘若泛化,则不能"传奇志趣",也就不能产生共性的"理想"人物和"美的理想",一种概括的、静穆的、和谐的理想境界,这种理想,正好适合于美的艺术的需要。

"传奇志趣"的题材发现和选择,要运用好选材艺术思维方式的四对关系,它们既是对举的,又是统一的,是同一事物的矛盾双方。

一是摒弃抽象,翱翔想象。抽象思维用于对事物的归纳概括,想象是一种形象思维的翅膀,是对事物的演绎、敷陈和衍化,是"怀通宇内,思接千载""精骛八极,心游万仞"的思维活动。

陆机《文赋》有云:"其始也,皆收视反听,耽思旁讯,精骛八极,心游万仞。其致也,情曈昽而弥鲜,物昭晰而互进。""观古今于须臾,抚四海于一瞬。"说的是联想和想象的情态、过程及作用。

钟嵘《诗品·序》曰:"指事造形,穷情写物,最为详切者耶!""指事造形",是说准确地刻画事物的形貌;"穷情写物",是指通过具体形貌的描绘抒发深刻的思想感情;"详切",状物抒情,细致深刻。事物是联想和想象的必要条件,情状是联想和想象的结果,是铸成意旨的必要过程。

皎然指出:"取象曰比,取义曰兴,义即象下之意"(《诗式》卷一《用事》)。

这些论述都涉及想象,原因就是"想象在其本质上也是对于世界的思维,但它主要是用形象来思想,是'艺术'的思维"。它"可以补充事实的链条中不足的和还没有发现的环节"①。

① 高尔基:《论文学·谈谈我怎样学习写作》,人民文学出版社1978年版,第158—160页。

二是避免单向,坚持多向。苏轼有诗句说:"横看成岭侧成峰,远近高低各不同。"意思是说从不同角度看待事物,就会得出不同的形貌结论。单向思维往往是直线运动,在艺术表现上就是平铺直叙,质朴单纯,审美单一;多向思维则不仅有逆向,更呈弧形、扇形或圆形的曲线运动,在艺术表现上多回复婉转,千姿百态,审美高致。

多向思维一例:美丽林园,曲廊幽径,池鱼花草,相映成趣。周末闲暇,人聚园中,酗酒 party,践草伤花。园主悬牌:"禁止入内。"岂料人所不屑,游者日增。园主大怒,更换一牌:"今查园中,毒蛇千余。最近医院,距此十里。"此牌一竖,人皆绕道,林园遂安。

例中就包含着两种完全不同的思维方式:寻常的和反常的。寻常的思维引起寻常的行动,好意的劝阻反而招来恣肆的破坏;反常的思维必然产生非凡的举动,看似善意的提醒,却引起人们对林园的忌惮而却步,实现了林园的安静。因而,多向思维、反常思维才是真正的艺术思维。

三是丢掉陌生,走进熟知。剧作家曹禺说:"……我以为必须真知道了,才可以写,必须深有所感,才可以写。要真知道,要深有所感,却必须下很大的劳动。""一个剧本总是有'理'有'情'的。没有凭空而来的'情'和'理','情'和'理'都是从生活斗争的真实里逐渐积累、发展、蕴育而来的。真知道要写的环境、人物和他们的思想感情,很不容易。只有不断地在深入生活的过程中体验和思索,才能使我们达到'真知道'的境界","最好的剧总是'情''理'交融的","'理胜于情'便干枯了,'情胜于理'便泛滥了"①。

四是切忌一般,力求特殊。要"采奇于象外"。皎然《诗评》:"或曰:诗不要苦思,苦思则丧天真。此甚不然。因当释虑于险中,采奇于象外,状飞动之趣,写真奥之思。"句中的"奇",就是奇意,就是"真奥之思",就是有深刻的、新颖的寓意。"采奇于象外",是指奇意或深奥之思,只有透过事物的表面现象,深入地挖掘其内涵才能得到。要求观察事物者,要用特殊的眼光,异常的心力,不停留在事物的表面,突破形似的局限,倾力于挖掘事物内在的深邃思想,作艺术表现时力求传神。

力求特殊,所作才有特殊的艺术感染力。现代生活有许多是平凡的、琐屑的、灰色的枝叶,尽管世界没有两片相同的叶子,但也不可能叶叶特殊,发出璀璨的光辉。能进入戏曲舞台的,是艺术家慧眼发现的那独特的一叶,具有"新、奇、异、美"情趣的那一叶。

民间文艺富于传奇异趣色彩的故事和想象,通过题材的渠道传递到戏曲中来,如某地民众都认可的智慧化身、仁义领导、百姓救星、社会脊梁以及神灵、鬼魂形象的人性化描写,更是直接从民间文艺中汲取的精华。鲁迅在《无常》中说,庙会迎神和目连戏中的无常鬼的形象,使他"在故乡时候,和'下等人'一同,常常这样高兴地正视过这鬼而人,理而情,可怖而可爱的无常;而且欣赏他脸上的哭或笑,口头的硬语与谐谈……"小丑的艺术是民间戏剧的乳汁抚育起来的。"在民间创作中,常常是严肃的与幽默的相掺合,悲剧的与喜剧的相掺合"②。

① 曹禺:《漫谈创作》,《戏剧报》1962年第6期。
② 朱生豪译:《莎士比亚戏剧集了(十二)》,作家出版社1954年版,第520页。

蒙昧之二——戏曲艺术就是再现生活、反映生活,因而它只是在舞台上摹仿生活的本来样子。内容必须是真实的,一切艺术表现形式都是为内容服务的。唯重内容,不讲形式。这种蒙昧,是没有从戏曲艺术的发展历史中,找出戏曲的一般艺术规律;没弄明白戏曲到底是一种再现艺术,还是一种表现艺术,抑或是一种强调表现、在再现中有表现的艺术。因而在题材的选择提炼上只注重真实,将生活中发生的重大社会事件、革命领袖、英雄人物、先进个人的事迹或业绩,照搬上舞台,不讲"大事不虚,小事不拘"的创作原则,不讲艺术的虚构、想象,不讲讽喻寄托艺术传统,不讲舞台程式思维,……其显著表征就是"说话加唱","戏不够,舞来凑";没有舞台感,唱、念、做、舞彼此分离,各自呈其表演个性,缺乏戏曲舞台艺术的综合美感,只讲现代化,不讲戏曲化。变成英模事迹或方针、政策的表演唱,时事新闻的活报剧。音乐设计上不尊重传统曲牌的调性和色彩而随心所欲地犯调联曲或歌剧化、音乐剧化,因追求向京剧音乐学习而较多地丢掉了地方戏曲剧种的音乐特色;舞台美术、灯光音响贪大求洋,台上架台,实景堆砌,丢掉了戏曲以虚寓实、以意喻境的艺术特征;表导演在运用传统程式和创造新颖表演程式上缺乏能动性、智慧性和灵动性,往往以未加艺术提炼、综合提高的生活化动作进入表演等。形成内容与形式脱节,再现与表现打架,重表现的形式或为重再现的剧目内容所吞没,存在着非戏曲化、泛戏剧化的倾向。

研究中国戏曲,既要研究它的历史现象,又要研究它的逻辑本质,将两者的研究统一起来,就能真正揭示中国戏曲的独特性质和历史发展规律。人们常说,戏曲艺术是综合艺术,它综合了歌、舞、造型等艺术部门。倘若只停留在这样一种现象的描述上进行研究,那还不是哲学的研究、美学的研究,因为哲学的、美学的研究,还必须进一步追问,这种歌、舞、造型部门的综合,给戏曲艺术带来了什么特殊的本质?我们继续着重于戏曲与话剧的比较研究。

戏曲与话剧都属于戏剧种类,而戏剧艺术的总体特点,是再现生活,尤其是再现社会生活中的矛盾与冲突,它必须具有人物、情节、环境等再现艺术的因素。因而,戏曲和话剧一样,都要具有内容的真实感(艺术真实),以引起观众一定程度的生活幻觉。这种共同点不可忽视。但是戏曲艺术的表现因素又很突出,它不但要忠实地再现生活,而且要在舞台形象中表现艺术家(包括剧作家、演员和音乐、舞台美术等创作人员)的情感,戏曲艺术是再现中有表现。戏曲艺术按其本质来说,最终目的不像话剧那样,不完全在于造成一种赤裸裸的"生活的幻觉",戏曲艺术的"第四堵墙"是时隐时现的。戏曲艺术不完全是按生活的本来面貌再现在舞台上,而是结合着剧作家、演员等创作人员对角色情感的表现的再现。话剧等再现艺术讲究典型、真实,而戏曲这种表现艺术则讲究境界(意境)、神韵(演唱时讲究"韵味",动作讲究"边式",舞蹈讲究"戏曲化的载歌载舞")等。

以戏曲为代表的中国艺术,其一般特点就在于再现和表现的因素始终和谐地结合在一起,因而出现这么一种现象:本来是表现艺术的音乐、舞蹈等,却很强调再现,是在表现中有再现;本来是再现艺术的绘画、雕塑、戏剧(主要指戏曲)等,却很强调表现,是在再现中有表现,表现与再现是和谐地、安静地、平稳地统一在情感的表现上(即在美趣上强调

"温柔敦厚""含蓄""蕴藉",即便如纯粹的表现艺术的书法,也要求"法"和"意"的统一)。结论是:戏曲作为再现艺术,不像话剧真实;作为表现艺术,不像音乐、舞蹈强烈。因此,中国戏曲中的戏剧情节(中国戏曲理论称为"关目")、动作(中国戏曲理论称为身段、做)、对白(念、背躬),受到音乐、舞蹈的制约;而中国戏曲中的音乐、舞蹈,又受剧情再现的制约,带有很多再现(模仿)的性质。这样就决定了中国戏曲中内容与形式的关系:戏曲艺术把戏剧的写实内容和歌唱、舞蹈的形式紧密地、有机地结合起来了。它完全不同于西方美学中表现派或再现派在内容与形式的关系。西方美学中表现派是主张内容压倒形式,即理性内容压倒感性形式。形式的因素常常重于直接描写的对象的内容,或内容直接凝结在形式之中,真正的表现艺术是最注重形式的规律的,如音乐之和声、对位,书法之间架、结体等;而再现艺术,则往往以对象的具体内容取胜。中国戏曲艺术,综合了各种主要的艺术,它是最综合的艺术(舞剧无歌,歌剧无舞),其中最重要的因素就是歌唱(包括音乐)和舞蹈。音乐和舞蹈在严格意义上是表现的艺术,它们被综合到戏曲中,不是简单的拼凑,在一定程度上都带有重现的性质,如音乐有叙事、对话的歌词,舞蹈有虚拟的动作,这都是表现中的再现成分;戏曲艺术中音乐、舞蹈的成分毕竟非常重要,必须遵循表现艺术严格的规律,这就是戏曲艺术必定产生程式和程式化的重要原因之一。表现艺术的程式,实质上是对形式美规律的掌握和运用;戏曲艺术的程式,既有一定的表现因素,又有一定的写实因素(如划船、上下楼、上下马的程式),所以戏曲艺术的程式化,是有一定的生活根据的,是生活的程式化,所以戏曲艺术又不是纯粹的表现艺术。结论是:戏曲艺术之所以将生活程式化,正是为了突出形式的作用,加重表现的因素,使戏曲的内容符合歌唱和舞蹈这些表现艺术的规律。中国戏曲的特点是以形式制约内容,以内容来丰富形式,以求内容与形式的和谐统一。

如何在戏曲现代戏剧目中实践中国戏曲在内容与形式美学关系上的特点呢?那就要学习、继承和发扬中国戏曲的调侃讽喻传统和广采博纳的综合精神。调侃讽喻传统能让戏曲艺术工作者找到提炼素材的态度、创作典型的方法和音乐、语言的选择,更能以喜剧式的艺术审美处理去实现戏曲艺术的各种功能。高尔基说:民间文艺"是与悲观主义完全绝缘的"。恩格斯说,民间文艺界的使命是使一个农民做完艰苦的田间劳动,在晚上拖着疲乏的身子回来的时候,得到快乐、振奋和慰藉,使他忘却自己的劳累,把他的贫瘠的田地变成馨郁的花园;使一个手工业者的作坊和一个疲惫不堪的学徒的寒伧的楼顶小屋变成一个诗的世界和黄金的宫殿,而把他的矫健的情人形容成美丽的公主。调侃讽喻依赖于灵变活泛的科诨和动作性。千奇百态、丰富多彩的人物动作(包括外部动作和丰富复杂的心理动作)、灵动蕴藉、绚丽多姿的人物语言、音乐、音响所交汇的动感表演,让观众在心底产生共鸣。调侃讽喻还可以通过舞蹈性表演来写意传神,惟肖惟妙地构建出舞台小天地,天地大舞台,让观众产生妙思泉涌的联想和想象,并以自居的形式将自己列入林林总总的舞台形象之中,借此来知会历史,通古达今,经济当世。

现代戏内容的大量更新,决定着艺术形式要作相应的更改和创新,广采博纳的综合精神既能满足戏曲艺术"移步不换形"(梅兰芳语)的要求,又能满足大量新内容在形式使用

上创新的需要。戏曲艺术高度化的程式表达和呈现是戏曲与生俱来的特性，是区别于其它任何戏剧艺术呈现与表达的灵魂和生命。因而在现代戏的创作中，从剧本写作伊始，到音乐、舞蹈、舞台美术的构思创作，到导演、演员在舞台上立起来，都需要具有舞台演出的形象思维和程式思维。这两种思维方式的兼蓄并用、和谐统一的程度如何，决定剧目的质量高下、美趣优劣。

提供一种圆果思维模式，用来解决现代戏创作和舞台演出中的思维方式：面对一只有缺口的圆果，可能产生以下几种思维：

一是这个缺口是虫子咬的，如果虫子还在圆果里，这只圆果可能是甜的，因为虫子爱吃它；如果虫子已经离开了圆果，那么这个圆果可能味道不好。

这是十分常规的观察事物的角度。合理但不新奇，为艺术思维所不取。

二是圆果里的那条虫对人说："这圆果有毒，你千万别吃它！"那个人不屑一顾，心里想，虫子能吃的圆果，肯定是甜的，即便有毒，连虫子都毒不死，人也毒不死。他于是咬了一大口，人就毒倒了。虫子说："我本来就想逃出来，多亏这个人帮了我。"

这个思维路径部分出新，将虫子人化了，但最终还是堕入了习见。

三是圆果的缺口是人咬的，而且将咬掉的部分吐在水沟的那边。

这种思维奇巧大胆，充满想象和夸张。但有过分夸饰之嫌，生活逻辑上出了问题。

四是有缺口的圆果像月亮，缺时多，圆时少，人生聚散也是如此。

这种思维想象充盈，比拟合理。但古今已有艺术上的很多先例，如使用则是套用，无小、潮、刁、俏之特点，当今艺术不用或慎用为要。因为难于出新。

五是这只有缺口的圆果，有了缺陷，人们对它充满了疑问，不敢吃，不想买，它已经完全失去了使用价值和经济价值，但不能随意丢弃它，想办法让它产生价值：做成圆果干、圆果浆或做肥料，既卫生又实效。就像我们对待各种生活那样：生活总是充满缺陷的，但我们要尊重生活、珍惜生活、创造生活。

这种思维新颖，来自生活，反映生活，创造生活，很有现实时代感，但由于太现实，一些关乎经济生活的思维与艺术思维不甚合拍，不能全部为艺术所用。

六是这只有个缺口的圆果，不是虫咬的，也不是人吃的，是从圆果树上掉下来摔成的，由此想到躺在圆果树下的牛顿，想到万有引力定律，想到自由落体，想到蹦极……

这种思维好，好在出新、出奇，又刁又俏，开口精细，展开想象的翅膀，精骛八极，心游万仞，人物交织，如串珠的细节旖旎而出，结局未可预料。这其中的某一根思维线都可能发展出戏来，这正是精彩的艺术思维。

圆果思维模式告诉剧作者同仁：艺术的思维是对有缺陷生活的多点思维，其焦点是有缺陷生活的局限性，因为局限性中包蕴特殊性，特殊性中显现个性，只有个性才是独特的、鲜明的、生动的，艺术思维的终极目的就是发现或寻找到这种独特、鲜明、生动的个性。

蒙昧之三——戏曲是舞台艺术，舞台艺术在当今社会是渐趋弱势的艺术，它的生息存亡对社会文化影响不大。这种蒙昧说到底是对舞台艺术文化生态的忽视或不屑，缺乏对中国戏曲文化生态的研究，缺乏对舞台艺术文化认识上的高度和深度。

其具体表征为：戏曲现代戏的创作演出，没有站在文化认识的高度和深度上进行探讨、研究，没有厘清戏曲现代戏创作与时代文化生态的关系，因此，创作视野不宽（以现实的农村农民生活为主，以精准扶贫为主，甚至出现在10个农村题材剧本中，就有8个剧本写村长和精准扶贫的），题材单一，开掘不深，制作粗糙，多急就章。创新上多主观随意性，失于对观众层面的考虑，不注重观众的艺术接受能力和对其审美能力的引导和培育，缺乏对优秀传统艺术的继承，丢掉了剧种特色和表演个性。真正表现现实生活，触及社会生活深层实质和大众精神生态、美趣蕴藏的作品很少。也就是说，能表现寓社会主义核心价值体系的民众共通情感的作品较少，难以引人共鸣，也就无法扩大影响。这样一来，会演过了就丢，连获奖优秀剧目都很难得到提高加工为艺术精品的机会，虽然排演了一定数量的作品，却形成不了演出上的保留剧目，也就失去了能对观众形成舞台艺术文化心理积淀的时空。一个鲜明的事实让我们不能不反思，我们自己认为优秀的现代戏作品，几乎没有可以用来进行中外文化交流的。数量较多的现代戏剧目，在精神、思想和情感上并未抓住社会本质、切中时弊，树有强烈艺术魅力的典型形象，在美趣上未能站在文化引导的前头，成为"虚假精神生态"、"伪现实"的"现实题材作品"。长此以往，将让观众对现代戏丧失兴趣，产生审美疲惫及心理逆反。

文化，指作为群体或种类的人的活动方式，以及为这种活动所创造，并又为这种活动方式所凭借的物质财富和精神产品，是人的群体或种类借以相互区别或与他物类区别的依据。

这样，我们就将文化现象看作三个方面：活动方式、物质财富和精神产品。其中，活动方式包括生产方式、组织方式、生存方式、生活方式、行为方式、思维方式、社会遗传方式等七个主要方面，是文化现象最基本的内容，是人类群体间相互区别，人类与自然界的他类相区别的最基本、最有意义的依据。

这种活动方式既不属物质财富范畴，又不属精神财富范畴，因此，用物质财富与精神财富的总和来概括文化的内容，显然是不全面的。

文化现象的三个方面，又可称作方式文化、物质文化和精神文化。

舞台艺术作为文化中的一支，自然要受到整个文化生态的制约。文化生态由三个基本条件构成：自由与随意支配权，社会继承性，环境。这三者在日常生活实际中彼此紧密相连。自由与随意支配权是指文化创造应是自由的。格言："哪里有自由，哪里便有创造精神。"消费社会中市场经济体系的极端资本主义控制、广告宣传严格的铺天盖地的控制、极权主义无所不在的控制等均让人们失去了对文化的随意支配权（如现代人被噪声、污染、快节奏、媒体、广告、金钱……的奴役）。社会继承性，包括生物的继承性。生物继承性赋予文化的"潜在对象"以不同的发展能力，包括健康、身体的抵抗力、判断力、意志力、记忆力、性格、批判精神、想象力、感觉力、创造感与艺术感……其中首推智力。社会继承性即人生下来后的周围环境，包括文化传输的社会要素：语言、家庭、阶级、对精英人物和英雄行为的崇仰、宗教等。在西方，人们甚至认为："文化是最完善的宗教"（法国作家勒南语）。三种因素说明宗教（信仰）与文化的关系：激发起来的宗教观念的忧虑，减弱着人类

意识中的科学信念,引发艺术创作上的浪漫主义;关心与自己的同类一起参与社会事务,这种关心推动着神圣的爱;对理想需要的文化升华,产生对完美的特别追求;环境,自然环境,受社会环境影响的自然环境。

综观现今的舞台艺术文化生态,在三种条件上都受到新的制约,我们不能不正视市场经济体系让舞台艺术文化失去了大部分自由和随意支配权,社会继承性中的后天因素(信仰和宗教),又让舞台艺术文化失去了浪漫主义创造性,失去了对艺术创造完美性的追求,失去了对社会事务和人类仁爱的高度关注。处于这种文化生态中的舞台艺术,自然抑止了大量优秀作品的诞生。现代发达的交通网络、电子传媒和现代城市的崛起,极大地改变和破坏了传统舞台艺术,尤其是戏曲艺术的生存环境。因此我们要尽最大努力改善这种文化生态。首当其冲的是要培养和建立一支对社会事务有高度责任感、关爱大众、追求艺术完美的舞台艺术工作者队伍和文化官员集体。依据现在的自然环境和社会环境,对舞台艺术做出适者生存的内容及形式的调整。

从戏曲艺术文化认识高度上讲,一定要实现戏曲艺术是一种时代文化的目标。因为创作戏曲剧目、在舞台上演出戏曲剧目,这些行为的本身,并不是完整的舞台艺术文化,它只是某种物质化了的精神产品产生的过程,顶多可以称为活动方式文化或物质文化。只有当这个过程有了为谁创作、为谁服务、为了何种利益的显明目的时,只有当观众为了某种特定的需要或审美需求而作出观赏行动时,这才构成完整的戏曲艺术文化。比如,生产鞭炮烟花和燃放鞭炮烟花,这个物质过程并不是文化。但当为了驱疫避邪、降妖拿鬼、祭祀祖先、贺喜祝福、庆典礼仪等等时候而燃放鞭炮烟花,这就构成了文化,这也是外国人不能理解的中华特有文化。在戏曲演唱上,中国农村往古演唱《夫子戏》《观音戏》《目连救母》《斩三妖》等剧目,仅从演戏层面上看,尚未形成仁义戏、普渡戏、目连戏文化,但当演戏或为祭祀,或为驱疫逐邪,或为传扬仁德、孝道,或为惩恶向善、降魔伏鬼的目的并为社会认可时,观众也能心领神会,演唱夫子戏、观音戏、目连戏等就形成了一种文化,方可称为某某戏文化。

从深度上讲,就是要使戏曲艺术形成现今时代的文化心理积淀。如上所述,文化现象的三个方面,又可以称作方式文化、物质文化和精神文化。其中,物质文化看得见、摸得着,又可称作硬文化;相对物质文化而言,方式文化、精神文化则称作软文化。从结构而言,硬文化是文化的物质外壳,即是文化的表层结构,在文化冲突中易于改变自身;软文化是文化的深层结构,在文化冲突中不易改变,其最深层核心的"文化心理积淀"最难改变。文化心理积淀,不仅是个人长期形成的心理习惯,更主要是一个民族数代人积淀而成的心理习惯,它使人形成一定的观念定式、思维定式、价值标准定式,积重难返。从文化接受的角度谈,硬文化容易被接受,软文化较难被接受。比如,外国人可以接受中国的演剧所带来的形象性和艺术性,但对于中国人使用的演剧方式和用演戏来敬神驱鬼、祭祀祖先、热闹婚丧、贺喜庆福的文化心理,则怎么也不能理解和接受。辛亥革命后,人们剪掉了头上的辫子,却剪不去阿Q式的"精神胜利法"。物质文化发生了变化,而精神文化却一时变不了。

以上是理论分析。从实践性可操作性上看,戏曲现代戏创作在文化认识上的高度是指创作演出目的明确,在主旋律和多样化相结合的原则指导下,更多地创作出思想精深、艺术精湛、制作精良的现代戏艺术作品,为社会主义文化建设高潮作贡献。目前,突出的需要解决的问题,是如何协调好艺术表演团体与政府、文化主管部门的关系,取得政府、文化主管部门对具体创作演出成绩的认可、经费的支持及创造力的信赖,让政府管文化的举动落实到具体艺术品生产中,与艺术团体创造的艺术产品一脉相承,成为政府的重要业绩。这样就将政府管理文化和文化建设投入转化为艺术活动方式文化,将政府的文化建设业绩转化为精神文化,完整地构成舞台艺术文化。这是政府乐于为之的。政府的文化意识自觉和文化投入自愿一旦建立,那将是舞台艺术发展坚强的靠山和长久的福音。这就是有为、有位、有味的辩证法。

戏曲艺术文化认识上的深度则要求为满足大众舞台艺术审美需求服务,坚持"三并举"的创作原则,以"三贴近"的思想内容和时代精神,以传承基础上的艺术创新来引导和提升大众的审美趣味,让精致的舞台艺术作品在不断的演出中,形成优秀的、民族的、大众的文化心理积淀,实现提高民众全面素质的目标。因此,要辩证地处理好几个关系:

一是现实典型与艺术典型的关系。将现实生活中的先进典型和英模人物搬上舞台,存在一个典型塑造问题。现实典型只是塑造艺术典型的素材和基础,当把现实典型试图塑造成艺术典型时,首先要考察的是它是否具有戏曲性,因为并非所有的现实典型都可以提炼塑造成为艺术典型的。典型是什么?恩格斯说:"事实上,一切真实的、穷尽的认识都只在于:我们在思想中把个别的东西从个别性提高到特殊性,然后再从特殊性提高到普遍性;我们从有限中找到无限,从暂时中找到永久,并且使之确立起来。"[①]如果把现实典型不加改造、不加转换、图解式地搬上舞台,这样的艺术典型必定失败。其创作方法和途径应该是:"主要人物是一定的阶级和倾向的代表,因而也是他们时代的一定思想的代表,他们的动机不是从琐碎的个人欲望中,而正是从他们所处的历史潮流中得来的。但是还应该改进的就是要更多地通过剧情本身的进程使这些动机生动地、积极地、也就是说自然而然地表现出来,……与此相关的是人物的性格描绘。……此外,我觉得一个人的性格不仅表现在他做什么,而且表现在他怎样做;从这方面看来,我相信,如果把各个人物用更加对立的方式彼此区别得更加鲜明些,剧本的思想内容是不会受到损害的。"[②]要把现实典型从现实生活中、从宣传材料中脱胎出来,成为有艺术的思想性与有思想的艺术性和谐统一,具有审美化、艺术化、精巧的戏剧构思和矛盾冲突等特点的艺术典型。

二是社会学、政治学定位与戏曲学、文化学定位的关系。现实典型的社会学和政治学的定位在于宣传报道时代与人民培育了先进典型,先进典型的平凡与伟大孕育了先进典型题材的戏曲,这样的戏曲又必将反作用于生活,激励人民学习与弘扬先进典型的精神,最高目的不在于刻画人的形象,而在于营造一本活的教材。而艺术典型塑造的目的在于

[①] 《马克思恩格斯全集·第3卷》,人民出版社1960年版,第341页。
[②] 杨炳编:《马克思恩格斯论文艺和美学(上)》,文化艺术出版社1982年版,第415—416页。

完成现实典型向戏曲学、文化学定位的转换，让艺术典型具有"普通人"和"非普通人"的二重特质，找回典型人物作为人的平实感、亲和感和认同感，形成能够打动人的形象力量。在这种戏曲学、文化学的定位中，政治学与"人学"定位的相互关联与交叉，将是一个长期的现实，但"人学"定位是主脉，它是作品中人性、性格、精神境界三者和谐的统一。

三是生活真实与艺术真实的关系。也即"生活的真实"、虚构性的真实与真实性的虚构，艺术典型需要后两者的组合。现实典型需要真实性的虚构，才能转换成艺术典型。历史剧中的"失事求似"（郭沫若语："历史的研究是力求其真实而不怕伤于零碎，愈零碎才愈近真实。史剧的创作是注重在构成而务求其完整，愈完整才愈算是构成。说得滑稽一点的话，历史研究是'实事求是'，史剧创作是'失事求似'。"）法：骨架为实，肌肉为虚；事件多实，以事写人多虚，合理地想象和虚构。

四是思想内容与纯粹审美的关系。也可称作故事意义阈与符号意义阈的关系。整个中国戏曲现代化的进程，差不多就是此两者相互反拨的赛程。如果说宋元南戏侧重于审美符号，那么明代传奇就反拨为重视故事内容；而昆剧兴盛、折子戏风行的明季及清代前中期，注重的是审美符号，乃至于戏曲程式烂熟而内容空泛；晚清的戏曲改良，是又一次反拨，是故事对符号的战胜；目前戏曲界对舞台的重视，则是对20世纪80年代戏剧创作中重文本、文学性而忽视表演、舞台性的再次反拨。不管如何，戏曲的体式本身（主要是唱念做）决定了即便整出戏是以讲故事为主，也仍然有着对人物情感、心理的抒发与描述。这是折子戏产生和演出的基础。

五是现实针对性与戏剧性的关系。一出戏的现实性是非常关键的，它往往决定一出戏获得观众共鸣与成功的程度。现实性主要是指一出戏对于每一个个体特别是观众和读者的针对性，而不是与别人的针对性。一出戏一定要找准它与现实挂钩的点。戏剧性是保证现实针对性得以实现的能源和动力，依赖着强有力的动作线索、充满张力的结构情势，此起彼伏的悬念设置，戏剧性要求完整、充实。

豫剧现代戏舞台样式的历史演进

谭静波[*]

摘　要：豫剧现代戏在新中国的培育下兴旺、成熟、发展。17年，舞台表现形式找到了更加贴近生活的表演、歌唱、服饰、布景等表现现代生活的艺术形式，取得了形式和内容的和谐统一。这种以写实为主的"范式"称之为"三团模式"，在豫剧现代戏的发展史上具有里程碑的意义。新时期，创作者极力摆脱单一的定型化模式，既不断地吸收其他艺术形式和外来技法，又增强了对戏曲本体的寻根意识，并大胆运用新的舞台科技手段摇曳着舞台时空的自由流转。新世纪，实现了新的"综合"与"回归"。新的综合是对各种派别、各种手段更加自由的变革和运用，新的回归是在更高层面上对传统美学原则的回归。深刻的内在解读，优美的诗性表达，饱满的激情绽放，彰显了豫剧舞台样式历史演进的新态势。

关键词：豫剧现代戏；舞台样式；历史演进

豫剧现代戏是豫剧剧种的一个独特品类，在新中国的培育下兴旺、成熟、发展。花开花落，风风雨雨，70年来，它始终挺立时代潮头，充满着生命活力。豫剧现代戏不仅内容丰厚，题材多样，在舞台表现形式上，也因其鲜明的个性化追求而彰显着独特的风范和魅力。

一、17年，创立了以写实戏剧为主导"三团模式"

豫剧现代戏是伴随着辛亥革命和五四新文化运动而产生的，在抗日战争和解放战争中都发挥了积极的作用。作为革命时期的政治艺术，豫剧现代戏还处于极不成熟的幼年阶段。1949年中华人民共和国诞生，社会起了翻天覆地的变化，新生活呼唤新作品，此后，豫剧现代戏进入到一个蓬勃兴盛的发展阶段。20世纪50年代，以杨兰春、王基笑等为代表的一批新文艺工作者进入豫剧界，进入了以演现代戏为主的豫剧院三团（以下简称三团）。他们把创作的热情倾注于现代戏，从编、导、音、美各方面重组戏曲的综合性，创造全新的艺术品格，把马克思主义的文艺思想，把斯坦尼斯拉夫斯基的理论体系应用于戏曲创作，把话剧、电影、歌剧的一些艺术语汇大胆融入现代戏曲，在一贯注重程式表现的艺术躯体里注入重情感体验的新鲜血液，在保持舞台动作音乐性、节奏性的同时，更强调生活

[*] 谭静波（1951—　），女，河南省文化艺术研究院研究员，河南省戏曲学会会长，代表性著作有《豫剧文化概述》《豫剧表导演艺术》《中国戏曲观众学》等。

的真实、细节的合理。由此,创作了《新条件》《罗汉钱》《小二黑结婚》《刘胡兰》《朝阳沟》等一大批反映时代生活的新作品。这批豫剧现代戏的精品之作,在舞台表现形式上找到了比以往更加贴近生活的表演、音乐、歌唱、服饰、布景等表现现实生活的艺术形式,基本上取得了形式和内容的和谐统一,得到了观众的喜爱和认可。它标志着豫剧现代戏的成熟。豫剧现代戏从此有了稳定的个性、稳定的范式,这种以写实为主的个性、范式被称之为"三团模式"。众多的豫剧表演团体在现代戏的创作中模仿它、传承它,更使这种舞台样式在豫剧现代戏的发展史上具有里程碑的意义。

"三团模式"舞台表现形式的主要特性有以下几个方面:

(一)人物性格刻画、情感传达的真实感

生活是一切艺术创造的源泉,艺术美植根于现实生活的土壤,三团形象创造的真实感即建立在对生活深入的观察、体验上,对性格、情感的真切把握上。在现代舞台形象的创造中,只有深入、真切的生活体验,才能有真实、精准的艺术体现,只有真实、精准的艺术体现,才能真挚、生动地反映我们的时代,揭示社会、人生的真谛。在现代戏的探索中,三团所编导的每一出戏,戏中塑造的每一个人物,都是要经过一番深入而又艰辛的体验锻造的。他们注重"从自我出发","从体验入手",向生活学习,向真实靠近。《刘胡兰》中逼真的"受审"和著名的"踩铡刀"表演是在无数次的折腾中"抠"出来的;《朝阳沟》里血肉丰满的一群农民是从河南乡村的山沟里滚一身泥巴、流一身汗水"磨"出来的;《冬去春来》《好队长》《李双双》《杏花营》等等,也都是在长期农村生活的磨炼中"泡"出来的。正是由于这一番番的"设身处地",豫剧现代戏的舞台形象才呈现出了鲜明的生活性,才达到了"出色而本色","绚烂之极归于平淡"的境界。

三团演出的现代戏,性格和情感表现不仅真实,而且内涵丰富,生动鲜活。《刘胡兰》中的胡兰子,不仅是铁骨铮铮的英雄,也是伶俐活泼的少女,因而既有大义凛然的"踩铡刀",又有委屈、撒娇的"劝奶奶"。《李双双》中喜旺和双双那真真假假、假假真真,又吵又闹、又闹又爱的磨牙斗嘴,生动自然地表现出人物性格的多侧面。《冬去春来》中的支部书记赵广才,不仅是治山引水的带头人,还是调兵遣将的智多星。这些鲜活的人物"在假定情境中的热情的真实和情感的逼真"(普希金语),充分展示了豫剧编导艺术家艺术创作中的现实主义风范。

在人物情感的表现上,不仅注重外部特征的真实生动、多姿多彩,而且总是深入到人物的内心深处攻隐发微,注重内在情感表达的真实而深刻。《朝阳沟》一剧,当上山后的银环思想动摇时,拴保娘语重心长的规劝情真意切,拴保赤诚热烈的表白激动人心,然而银环还是走了,"走一道岭来翻一道沟,山水依旧气爽风柔",下山路上,银环有自责,有愧悔,有思恋,有怅然,人物情感漩涡被漩下去、漩上来,掀起一团团泥沙,抛出一朵朵浪花,这种盘旋跌宕的情感揭示,真情浓郁,动人心弦,具有长期的可体验性。《李双双》中"立了秋,秋风凉,梧桐树,落叶黄,……过了白露寒霜降,你的爹临走没带衣裳……"双双坐在炕沿上拍着小菊,纳着鞋底,心潮起落的复杂情感,完全是出于人物性格的自然流露,其心理剖

析同样是真切中见深刻。

(二)身段动作、场面铺排的生活化、乡土化

豫剧现代戏深入生活、感受生活的创作方法不仅使豫剧舞台人物性格、情感表达真实、真切、自然、生动,在人物身段动作、场面铺排上也呈现出浓郁的生活化、乡土化色彩。如《李双双》中孙喜旺那扛着锄头唱梆子、蹲在板凳上榷蒜气老婆的得意状;《朝阳沟》中拴保教银环学锄地时,"那个前腿弓,那个后腿蹬"的绕有生活情趣的舞蹈动作;《冬云春来》中生产队会计那手脚不闲,又擦桌子、又放墨水,挪挪算盘、翻翻账本,边记账边和人吵嘴,既固执又忠于职守的管家婆模样;《小二黑结婚》中遇事看黄道吉日的二孔明,过河追赶童养媳时将鞋子一踩一褪又一甩的乡下老农式的倔头劲……他们使你吮吸到中原沃野泥土的芳香,使你感受到村醪质朴、脚踏大地的现实感。

从戏剧场面的铺排来看,突出的是善于组织生活化、乡土化的典型场面、典型动作。如《朝阳沟》"欢迎银环"一段戏,场面安排得热闹家常,动作表现得真实自然。听说银环要来了,失急慌忙的巧真和不知所措的拴保爹竟撞了个满怀,老头老婆高兴得直磨圈,又是搬桌子、凳子,又是递茶壶、茶碗,还抱出了一罐子咸鸡蛋。当银环被拉扯着走上场时,拴保娘高兴得合不拢嘴,拴保爹紧张得"吭哧吭哧"不敢动不敢看,嘻嘻哈哈的二大娘领着一群姑娘媳妇登场,更像开了锅一样欢闹起来。这活泼的场面、生动的人物,忙得真实,窘得自然,闹得红火,热烈而集中地再现了乡土情、生活美。此外,如《李双双》中"选记工员""开群众会"的场面,《杏花营》中"逃荒""排戏"的行动,都给人一种近在咫尺的逼真感,使人感受到乡音的悦耳、乡情的酣畅。

(三)人物形象塑造的鲜活性、时代性

社会是不断变化的,不同时代有不同的社会生活,一个时代的生活为一个时代的人造就独特的气质风貌,而每一代人都要把自己对社会、对人生的新感悟纳入到自己的精神世界的基本框架中去。因而,塑造不同社会生活的人物,展现他们具有时代特色的精神世界、气质风貌,是显示作品鲜活性、时代性的重要方面。如《小二黑结婚》中塑造的三个中年妇女:三仙姑、媒婆、二黑娘,这是20世纪40年代中国偏僻乡村中的典型人物。在性格气质上,那爱搽粉、戴花、揣着腰、扭着花旦步的三仙姑,表现的是阴阳怪气的"俏"劲;那小脚步拽得欢、嘴片子喷得响的媒婆,展露的是贪得无厌的"煽"劲;那说话嗫得细、步子挪得小的二黑娘,突出的是谨小慎微的"细"劲。三个喜剧性人物,属三种活生生的性格典型,但她们精神世界上显露出的愚昧、落后、保守的封建色彩,却无一不打上鲜明的时代烙印。20世纪50年代末上演的《朝阳沟》,剧中的三个中年妇女:拴保娘、银环妈、二大娘又属于另外一个时代的人物典型。那个见支书又递烟又撒京腔的银环妈,虽蛮横却通世故;那个走起路来风风火火、大步流星的二大娘,热情开朗又思想进步;那个对银环循循善诱的拴保娘,宽厚慈祥还挺有觉悟。这三位妇女虽不是同一性格类型,但都是社会主义新时代的新人物。这类典型化的现代人在杨兰春手下足有那么一大群:银环、拴保、双双、喜

旺、田桂莲、田奶奶、来青叔、米鲜、老小孩……这些人物群像，人人有思想，个个有脾气，散发着一缕缕清新的时代气息、生活气息，使人牵肠挂肚，令人难舍难忘。

在对英雄人物的塑造中，编导既注重生活的真，又强化艺术的美，使人物绽放出鲜活的光彩。现代戏《刘胡兰》中的"支前""受审""赴刑"等重场戏，舞台场面情浓意浓，激情酣畅，动人心弦。特别是刘胡兰"踩铡刀"的动作，将生活化的动作做了写意化的处理：伴随着强有力的音乐，刘胡兰一步步快速登上高台，足起铡落，气势如虹，一个极具雕塑感的亮相把刘胡兰大义凛然、视死如归的英雄气概表现得生动传神；成为革命现实主义和革命浪漫主义相结合的典范之作。

在刻画时代新人的形象创造中，编导亦没有忘记对传统表演程式的吸收借鉴。在这个吸收借鉴的过程中，是从现实生活出发对旧程式加以改造，让传统程式向现代生活适当靠拢，从而使舞台形象具有鲜明的时代气息。这一特点在现代戏《小二黑结婚》《冬去春来》等剧中表现得尤为突出。如选择人物的贯串动作时，《小二黑结婚》中的小芹，在吸收了传统戏中花旦表演身段的同时又融进了现代农村青年的气质，轻盈、明快的细碎台步中穿插着昂首挺胸的扭步、转身，妩媚中蕴洒脱，充满了纯朴乡村姑娘的青春活力。同是十几岁的少女，《冬去春来》中的桂莲在运用传统程式方面又是一种风貌，治山劳动时抢铲子的舞蹈动作和传统戏刀马旦舞刀弄枪的程式颇有近似，那习惯性的"正反手叉腰"动作还略带点武生的味道，虽借用了传统，但却缩小了传统程式的夸张幅度，并且注意了人物整体气质的现代性，诉诸观众的直感是现代农村姑娘的纯真坦率、质朴刚健。

二、新时期，"多元"交汇，新旧杂陈，舞台呈现五彩斑斓

1966年至1976年的"文革时代"，地方戏剧种只能成为"样板戏"的移植者和临摹者，所谓的"导演"很难掺杂主观意识和创造意识，豫剧舞台基本处于发展的停滞期。1978年后，随着冰封的政治化冻，大量传统剧目和新中国成立17年的新剧目的恢复上演，豫剧乃至整个戏曲进入了复苏阶段。进入20世纪80年代，全社会的政治、经济、文化全方位的复兴，给戏剧界带来了宽松的环境，开放的心理，新的观念和域外文化的冲击，社会审美意识的迅速变化，激励着创作者神圣的使命感和责任感。豫剧艺术家们极力摆脱单一的定型化模式，既不断地借鉴吸收其他艺术样式和外来技法，又增强了对戏曲本体的寻根意识，并大胆地运用新的舞台科技手段摇曳着舞台时空的自由流转，探索着不同呈现方式的可能性。"多元"交汇，五色杂陈，豫剧舞台呈现出色彩斑斓的景观。

（一）"三团模式"的与时俱进

变革的时代也是一个新旧交替的时期，20世纪80年代至90年代初，豫剧现代戏以写实为主导的"三团模式"虽仍占据了相当的地位，但在艺术手段上却能够因时而变，因戏而易，在继承中发展，在巩固中提升，抹上了浓郁的改革开放大潮的时代印记。如《朝阳沟内传》《儿大不由爹》《拾来的女婿》《小白鞋说媒》《母女怨》《春暖花开》《油嫂》《试用丈夫》

《金鸡引凤》《命根》等，一大批重视人物性格塑造，具有浓郁生活气息和中原乡土特色的剧目，描摹的是现实心态，跳荡的是时代脉搏，一出现就受到观众喜爱，有些剧目还成为剧团经常上演的保留剧目。这种状况是由一代观众多年的观赏习惯所决定的，也是以生活为根基的现实主义戏剧独特魅力所使然。最具代表性的是由许昌市豫剧团创作演出的《倒霉大叔的婚事》。该剧描写的是十一届三中全会后，农村实行联产承包责任制，勤劳、智慧、能干的农民企业家常有福与善良、朴实、心灵手巧的魏淑兰的爱情故事。艺术家从真切的内心体验入手刻画人物，对于二人的情感纠葛、矛盾抉择的复杂心态，从神情、举止、话白等多个细节入手，找准人物情感变化与行动的最佳契合点，抽丝剥茧地演绎二人相识、相恋复杂、细致的心理变化，尤其是"月下相会"一场戏中男女主人公见面时那极其生动的让坐、吃糖、试鞋、戴镯子的表演，神情动作拿捏的分寸得当、惟妙惟肖，使观众获得极大审美愉悦。任宏恩扮演的常有福质朴、幽默，功力老到，生动开掘了中原农民内在的喜剧性；汤玉英扮演的魏淑兰落落大方，在对爱情压抑与渴望的抉择中，真切把握了农村寡妇那种"羞而不俗、喜而不媚"的特有矜持与安分。二人可谓珠联璧合，共同成就了这出豫剧"体验派戏剧"的经典佳作。

在戏剧舞台景物的制作上，这些较严谨的现实主义作品在紧贴生活和时代的同时，大胆利用新的物质材料，制作出一幅幅逼真又富有意象构思内涵的舞台景观，带给人新的审美享受。许昌豫剧团创作的《山村风流汉》，舞台上展现出的山村古老、倾斜的皂角树，由斑驳的祠堂改造的大队办公室，翠嫂居住的破窑洞，逼真而典型的环境再现，是对那个特殊年代生存压抑、人性扭曲的真实写照。濮阳市豫剧团上演的《油嫂》，则是以井架林立的油田为背景，用清新、明亮的色彩，勾画出了生气勃勃的石油工地，新一代石油工人的家庭，色彩斑斓的集贸市场、红墙、绿树、田舍，新画面，新景象，带给人新的生命感悟。郑州市豫剧团上演的《都市风铃声》是一台反映中原商贸城都市生活的现代戏。导演和舞美设计在物质造型上利用荧光材料的吊挂和可变性平台等硬件变幻组合，为我们再现了一个充盈着活力的"写实"环境。大幕一启，高楼林立，霓虹闪烁，广告如林，人流如潮，一个现代化的商贸城豁然展现在我们面前：那一张办公桌，一纸公文，一个电话，使你感到大战在即；那咄咄逼人的谈判，那为献身事业而产生的情感危机，使你感到商战的主人公就在我们身边奔波。时尚的环境，真实的表演，显示了商战大潮中新的人格力量和新的价值观念，展现了经济转型期新型企业家的胆略和气魄。

（二）传统戏曲美学原则的复归与突破

20世纪80年代至90年代，随着国门的打开，西方戏剧多样的实验之风刮入中国剧坛，打破了现代戏剧以写实为一尊的舞台模式。尤其是20世纪写意戏剧世界性的风起云涌，尤以现代派戏剧为代表，如象征主义、存在主义、表现主义、超现实主义、荒诞派等戏剧流派，在方法论上都与中国戏曲存在程度不同的相似之处。中国戏曲即重表现、重写意，采用的是变形幅度较大的方式反映生活的本质，表现的是一种意象之美，一种倾注了艺术家强烈情感意志的艺术之美。如果说以30年作为一种历史的跨度，豫剧现代戏形成的以

写实为主的"四面墙"模式无疑与传统戏曲的本体特征有较大的游离。中西因素的碰撞交汇增强了豫剧现代戏发展进程中的寻根意识,现代戏剧舞台如何在回归传统与吸纳现代审美上找到一个契合点,编导艺术家们在寻求突破与发展上有了更强的自觉意识与把控力。

1. 增强现代舞台表现的动态性,演活现代人物

进入20世纪80年代,一些富有创新意识的导表演艺术家,在豫剧现代戏的表演中有关生活化和程式化的构成元素方面做了许多新的探索和尝试,重新调整了生活与程式的关系,将生活动作程式化,情感表现节奏化、韵律化,增加了表演的动态美、舞蹈美。《倔公公与犟媳妇》中大嫂为积累自己的小家当与丈夫发生争执,为争夺钱包,二人利用一辆架子车进行争斗,车轮上下,左抢右转,右躲左抓,且唱且舞的抢夺像车技表演一样有看头,风趣地展现了小夫妻的矛盾与性格。现代戏《闺女大了》一剧,老头老婆因闺女出嫁问题发生争吵,打起架来一个执擀面杖,一个架条帚,在打击乐的配合下,边打边沿着桌子走圆场,生活和程式被和谐糅合在了一处。现代戏《岗九醒酒》,为了表现岗九幽默的性格,丈量宅基地竟运用了连续"打马车轱辘"等夸张动作,既增加了喜剧性,又显示了程式美。

2. 以新的舞台语汇,创造舞台新景观

在舞台创造由单一向多元发展中,导演们还增添了新的物质元素,新的舞台语汇,以传达创作主体对社会、对人生的主观感受和理性思考。新乡市豫剧团演出的《月满西楼》,是用流动的景片和歌舞队的变化来组织环境,舞台上的电冰箱、电视机、桌子、花树都是由演员装扮来舞动,这些由歌舞队、彩绸、景片组成的楼梯、街心花园、室内道具和门,使整个演出的环境变化处在一种诗情画意的穿插流动中,这种新颖的舞台处理是在现代审美和传统美学原则的双重价值观中找到的一种契合,是一种复归中的创新与突破。这种创新与突破在《果山恋情》和《月亮河》中又有独特的表现。三门峡豫剧团演出的《果山恋情》中那纽结全剧的拟人化的苹果舞更使人动情,人恋着树,树恋着人,人有情,树亦有情,人和树的情感水乳交融,浪漫而抒情地表现了科技兴农给豫西山庄的人民带来的新面貌。平顶山豫剧团演出的《月亮河》中头带绿叶、身穿绿纱裙的少女表演的树舞更给人万千启示,柔弱的绿衣少女作为树木在挣扎中被锯倒,被扛起当木料,它象征着美被摧残,被踩躏,蕴含着人的欲望和超限度索取与自然法则之间的对峙的哲学内涵。

以新的舞台语汇展示新人物的心理情感,还体现在导演用现代舞台手段制作的多维的舞台空间、舞台支点上。《红果,红了》一剧,为了展现改革开放红果镇山乡农民人生观、价值观的新变化,舞台运用多层次的中性平台构成多层次的舞台时空,以下垂的有机玻璃构成树丛、果林,利用色光的变幻展示阳光的灿烂、果树的翠绿。当两对三角恋情在开拓进取的道路上发生了移位,他们同聚村头果林,树影花荫,月光摇曳,你从花中飘来,他从叶中移去,6个人物,6种心态,同时在六度空间展现,哀叹、疑虑、欣喜、怨恨,曲曲弯弯的情感缠绕在多姿多彩的舞台调度中展示,景随情动,情随景迁,情中有境,境中有情,创造出一种独特的意境之美。

3. 运用"传神写意""离形得似"的美学原则，揭示当代人的精神风貌

新时期的豫剧现代戏，导演们不仅以新的舞台语汇强化了舞台表现力，强化了歌舞叙事的舞蹈性、现代性，同时从创作观念上亦加强了对写意言情的追求，为了表现人物的内心情感，大胆"离形得似"，大胆"得意忘形"。禹州市豫剧团演出的《杨三倔与马蜂窝》，英英在虚拟的门外与马蜂窝一大段门里门外的内心戏被处理的十分独特：二人一个门里，一个门外，门外的要进门，门里的不让进，复杂的情感跌宕达到高潮时，二人采取了同时一进一退的大幅度调度，完全不受所设之门限制，把人物激烈动荡的感情揭示得相当充分，取得了强烈的艺术效果。这种门随人转心理冲突的空间移位，充分发挥了戏曲"传神写意""离形得似"的美学精神，颇为人称道。而将这种美学精神展露得更为出彩的是豫剧《风流女人》中的"背人舞"，该剧中互相爱恋、又互相误会的队长和杨花，有一个男背女的场面，队长只做了几步背人的真实动作便将杨花放下，然后杨花手搭队长肩上与其同步边唱边舞，并且渐渐拉开距离，两人同时走圆场、蹉步、秧歌步等步伐，时分时合，尽情抒发各自的内心情感。此时的观众，尽管明明看到被背的人不在背上，却依然情趣盎然地承认这种"离形之象"。

三、新世纪，新的综合、新的"回归"，实现历史新跨越

豫剧现代戏经历了20世纪80年代至90年代的探索积累、循序渐进的蓄势后，在新世纪到来之际，以《香魂女》为标志，吹响了重新崛起的号角。2000年，《香魂女》在第六届中国艺术节上获得大奖。之后，《铡刀下的红梅》《常香玉》《焦裕禄》等，相继获得国家文华大奖和国家舞台艺术精品工程十大精品剧目等奖项。《村官李天成》《红高粱》《王屋山的女人》《伤逝》等一大批优秀现代戏也纷纷获得国家级和省级重要奖项。这一大批优秀现代戏在内容和形式的统一上，在舞台的完美程度上，在舞台空间的发掘与利用上，都达到了一个新的高度。创作观念的现代化转型是这一时期的重要突破，豫剧舞台上，创作者们以更加从容淡定、包容大度的心态，更加娴熟洗练、挥洒自如的技法手段进行了新的"综合"、新的"回归"。新的综合是对各种派别、各种手段更加自由的变革和运用；新的回归是在更高层面上对传统美学原则的回归，是由简单到繁复再到单纯的创新与发展。这种"综合"之后的变革使戏剧内涵更丰厚，这种"回归"之后的单纯使艺术呈现更精美。它彰显了豫剧舞台样式历史演进的新态势。

（一）深刻的内在解读，优美的诗性表达，让主题在"意象"中升腾

新时期以来，中国文艺掀起了人性开掘的思潮，提倡描写人性的丰富性、多样性，它推动了戏剧创作对人的理解和形象刻画的生动性。受此影响，进入新世纪以来，豫剧现代戏亦开始出现一批关注人物内在情感、以丰富的心灵揭示折射历史现实人生的剧目。同时，导演艺术家在深入解读人物内在情感、开掘深层意蕴时，以现代意识做观照，充分发挥了"用物质写意"的舞台空间造型法，在舞台的诗性表达上，结出了神奇之花。

《香魂女》是一部具有现代意识并充满情感意蕴的女性命运探索作品。剧中,一个是遭受畸型买办婚姻被无情蹂躏的媳妇环环,一个是制造这一悲剧同时也因双重人格而遭遇到痛苦折磨的婆婆香香,深刻地表现两代女性心历路程的曲折与苦涩,导演以现代文化精神和意象空间思维解读作品,把我们带入到了一个有物质手段依托的高度意象美的时空境界。烧制钧瓷是主人公赖以致富的手段,那水与火淬炼的七彩窑变象征着香香的理想和人生追求,裂变着香香和环环不服输、不认命、"荆棘路上走一程"的奋争意识。尤其是当香香遭受"人去窑败"沉重打击时,钧瓷拟人化处理,由女演员装扮,那扭曲的身姿,腾挪缠绕的水袖,化为香香心中千重忧万重愁的绳索羁绊,引发人万千悲叹与感慨。更具审美意蕴的是满台摇曳,并贯串全剧的荷塘、荷花,它是人物命运和性格的写照。当心寒意冷的环环在朦胧月光下,清冷香魂塘边徘徊时,那凄婉的管子,幽暗的荷叶,象征着她心灵的鸣咽、梦境的破碎。当愧悔万般、幡然醒悟的香香冲破心灵之"茧",放飞环环时,满台荷花冉冉升腾,仪式般的庄严呈现出的是一片生机、一片灿烂,这种"升腾"象征的是人物生命的净化、精神的升华。

深入解读人性,诗化表达意象的优秀作品《红高粱》《山城母亲》亦给人留下深刻印象。《红高粱》中以八块高粱造型景片组成横贯舞台的流动场景,那蓬蓬勃勃、有着旺盛生命力的红高粱更是全剧精神的意象,它与无遮无掩的靠山吼,无拘无束的颠轿舞、祭酒舞构织成粗犷的野性与激情,将十八刀与九儿那敢爱、敢恨、敢做、敢当、敢生、敢死的侠义情怀张扬得火辣辣、鲜亮亮,感天动地,荡气回肠!《山城母亲》中那用绵纶纤维草织成的背景墙,在"光"的作用下,时儿象征着血色的红岩,时儿象征着幽森的渣滓洞,时儿象征着莽莽丛林,这是导演与美术设计于精心概括提炼中提取的视觉意象。灵动而大气的背景,加之能推拉旋转的山崖片,为这场"劫狱救难友"的主旨行动提供了多方位、多支点、多线路、多造型的调度空间,改革创新的程式化的唱念做舞细腻生动地演绎了双枪老太婆与丈夫华子良、儿子华为、战友成瑶生离死别的亲情,前仆后继的悲壮,"气势与灵动齐飞,真情与壮美共融",山城母亲的"神"与"魂"飞扬在舞动的"双枪"上,凝聚在红色的岩壁中。

(二)深情的生命体验,浓郁的情感刻画,让"崇高"在激情中呈现

20世纪90年代以后,随着改革开放的深入,随着商品经济大潮的裹挟,文艺创作出现了一些被金钱扭曲了的商业性作品,出现了一些追求抽象的人性主义,追求"非道德""非理性"等观念,淡化作品善恶观念的创作。然而,豫剧舞台上始终不乏与时代进步、与人民同心、呼唤人生崇高的价值理想和真善美情操的主旋律作品。同时,这些作品没有停留在过去塑造英雄人物"高大全"、色调单一、急功近利的创作模式上,而是以时代的审美观念作为自身创作的参照物,并运用现实主义的创作方法去塑造真正的人。尤其进入新世纪以来,一批以"真人真事"为题材的主旋律作品,以深刻的生命体验去开掘生活,展现生活,追求以真感人,以真动心;以浓郁的情感刻画去营造现代化舞台风貌,创造综合美;以豫剧化的表现手法,张扬中原风格、中原神韵,让"崇高"在激情中挥

洒,让"崇高"在激情中绽放。这种高标的综合性呈现实际上是"三团模式"的再度升华。正是这种现代舞台的综合性呈现,才使豫剧在思想性与艺术性的紧密结合方面又上了一个新台阶。

对英模人物的塑造重要的是奉上真诚与深情。三团排演《村官李天成》期间,创作人员曾脚踩黄河湾西辛庄这块黄土地,和李天成攀谈交友,对于主人公所经受的危机和危难,困窘和困惑有着真切的体验和感悟。表现办企业受挫,李天成焦虑得茶饭不思、坐立不宁;表现党员干部终于统一思想,带头拧成一股绳干事业时,李天成兴奋得满脸淌泪、喉咙哽咽;表现李天成面对一次又一次的吃亏,却显得那般坦然,那般平静……一簇簇动情的场面,生动表达了主人公带领乡亲们改变命运的真情与痴情,也深深打动了台下的每一位观众。同样,这种真诚与深情在《焦裕禄》中表现得更为动人。这里刻画的焦裕禄,是和百姓贴着心、连着肺的"公仆":车站上,面对逃难的百姓,他曾深深地鞠躬道歉,表达的是自责与痛心,送上的是贴心的慰藉与期盼;面对技术人才遭受冤假错案,毫不犹豫地访贤平反,捧上了一片爱心与关怀;在治风沙盐碱过程中,面对因为挣扎在饥饿生死线的灾民购粮而触犯政策的压力,风口浪尖上,焦裕禄怀着炙热的赤子情怀挺身而出,敢于担当……《焦裕禄》剧中,在党性和人性,政策和实情面前,焦裕禄的每一次选择,都是既艰难又坚定,他认为保护人民的生命比维护某些规矩更要紧,"让群众吃上饭错不到哪里去,纵然有错我承当!"一幕幕细节和场景虽起伏跌宕,大起大落,但却表现得真诚、真切,没有虚假和造作,让观众深深体悟到了公仆的人格力量和道德情怀。

塑造当代英模人物,不仅要拥有真诚的情怀,更要有奔放的激情及戏曲化、现代化的综合呈现,才能营构出大气磅礴的气象,才能更有效地点燃观众。《村官李天成》中,最能释放激情的是豪放的豫剧声腔。一曲主题歌"你手挽的是老百姓呵,肩扛的是大江山!"高亢洪亮,辽阔雄壮,展示了主人公崇高的情怀和境界,动人肺腑,感人心魄。村官李天成是黄河岸边站立起的一条汉子,他撑起舵扬起帆,带领大家奔小康的精神和气魄亦是黄河的精神和气魄,所以,全剧的唱腔也似黄河的波涛起伏跌宕。一段"黄河水黄河滩养大一个庄稼汉"唱得委婉动情,一段"当干部就应该肯吃亏"唱得豁达质朴,一段"当个问心无愧的共产党员"唱得掏心掏肺,激昂慷慨,让人领略了黄河的宽阔坦荡,百折不挠,奔腾不息,不仅抒发了人物崇高的情怀,也淋漓尽致地张扬了豫剧的阳刚之气。

《焦裕禄》中,以奔放的激情展现人物境界,最醒目的戏剧呈现是厚重大气的舞台画面。大幕开启,映入观众眼帘的是茫茫风雪夜,攒动人群中,焦裕禄俯身搀扶老人孩子的画面;是浩瀚沙丘地,滚滚黄沙中,焦裕禄挥舞铁锹带领干部群众植树造林的画面;是湍急河流中,焦裕禄带病抗洪抢险的画面……大景观展现大境界,顷刻间,一个心系兰考、心系人民的县委书记的形象以非凡的气势矗立起来!与之相呼应的是尾声。经历了太多的磨难与奋斗,浩瀚的沙丘变作浩瀚的绿洲,站立在一片青幽、一片生机中的焦裕禄露出欣慰的笑容。这里,光、色、形构成的壮丽画面赋予作品深刻的精神内涵:郁郁葱葱的万亩山林寓意人类改造大自然不竭的生命动力,紫色的泡桐花象征着前人栽树后人乘凉的内涵,更传递出崇高的公仆精神,公仆情怀。

（三）自由的"结构"，浪漫的"叙说"，让形象在多彩中丰满绚丽

现代戏的现代性，既包含内容的现代性，又包含形式的现代性。进入新时期以来，戏剧舞台一个重要的突破是打破既定舞台框范，进行"多元"手法的尝试。如象征、隐喻、荒诞、变形、散文化、意识流等手段方法的探索运用，拓展了戏剧的表现力和表现空间，增强了舞台的现代感。20世纪八九十年代，豫剧舞台在此方面的探索略显滞后，而在"结构"方法和"叙说"手段上有着较大突破的成熟作品更多地出现在进入新世纪以后。

21世纪刚刚开始，河南小皇后豫剧团演出的《铡刀下的红梅》，作为英雄戏剧，不仅着力刻画了刘胡兰的英雄品格，还特别表现了她的少年心理，她的某些幼稚和不成熟，使人物性格更富有丰富性、鲜活性。而在叙述方法上也改变了按时间顺序叙述的一般舞台叙事，2小时10分的演出中，有35分钟的时间叙事都是倒叙，用影视上的术语讲是"闪回"。从刘胡兰的被捕开始，全剧表现了她被审问的过程，而在这过程中，插入了两个整场的回忆，仍然是线条清晰、有条不紊，使历来作为戏曲叙事的辅助手段的"闪回"，上升到具有整体"结构"的意义，给人以耳目一新之感，使全剧显得空间造型丰富多彩、别致新颖。

豫剧现代戏中的"纪实戏剧"作为一种独特样式已长期存在，许多英模题材的戏都采用了这种样式，如《抢来的警官》《这不是梦》《公仆情》等。这一样式的现代戏，不去营构贯穿全剧的事件、贯穿全剧的冲突，采取一人多事、多组冲突的结构样式，选取能够表现人物不同性格侧面的典型事件，深入开掘，全剧呈现着散文式的结构特征。这种结构虽然没有传统的"因果链"式的结构那样集中，也没有那样强的环环相扣的紧张，但它避免了"人为编织"的痕迹。这种样式的表演风格，没有装腔作势，没有大开大阖，让观众感到，舞台上的一切都是自然真切、平实质朴。于是，这样的剧目，从人物到事件、到戏剧结构，以至于表演风格，都获得了"纪实"的品格。然而，对于这种纪实性的散文式戏剧有着质的突破的是2006年河南省豫剧一团创作演出的《常香玉》。

同样是散文式的结构，《常香玉》的创作却大大突破了"纪实"，强化了"写意"，荡漾着一种灵动的气韵。尤其是舞台样式上导演对"假定性"的驾驭更加自由洒脱、随心所欲，是在成熟与自信中于更高层面上对戏曲美学原则的回归。这部人物传记式的戏剧采用的是回溯和断面叙述的方式，是弥留之际的常香玉对自己人生的回忆，是用诗化的散文结构把镜头聚焦在了常香玉人生道路的重要关节点上。导演在戏剧的结构走向、舞台样式的把握上，有意强化了这种"散点"式的结构法。空无的背景中，在几块可以自由推拉移动的平台上，让三个不同年龄段的常香玉进行心灵的对话，让外在的我与内在的我进行对话。人物心理的剖析，情感的跌宕，激情的宣泄，可以随着灯光切割的时空自由流动，让虚拟的表演动作任意挥洒，当简则简，当繁则繁，台中有"台"，戏中有"戏"，人物的形与神在流动中鲜活起来，矗立起来。正是通过这种灵动的叙述方式，才充分演绎了常香玉学戏的艰难、从艺的辛酸，为时代、为战士歌唱的幸福，为祖国、为人民演戏的欢畅。正是这种新颖的表现语汇，才将常香玉人生几段华彩乐章有机地贯串起来，全剧形散神不散，由始至终积累的是一种崇高的情感，"戏比天大"的精神。这正是全剧的戏核所在。这种从"内"到"外"

获得高度统一的探索,是对戏剧"假定性"舞台创造的一次新跨越,也使常香玉的形象在多彩的综合中显得更加丰满,更加绚丽!

从《朝阳沟》到《焦裕禄》,豫剧以它独特的艺术表现走出一条独特的道路。这是一条剧种风格鲜明、具有独特文化价值、审美价值的奋进之路。豫剧现代戏不仅长期保留着这种气质风范,也能与时俱进地发展这种气质风范,它追逐着时代的脚步,创造出一个又一个闪光的人物形象,使生活的主旋律在舞台上大放光芒。在未来的岁月中,相信豫剧现代戏将会继续演进出新的精彩!

艺术人类学视角下的戏曲现代化研究

吴筱燕*

摘 要：戏曲现代化不但是20世纪以来戏曲艺术创作与实践的方向，也是现当代戏曲研究回响不绝的主旋律。从艺术人类学的视角来看，艺术本体的演变只是影响戏曲流变兴衰的众多作用力中的一个，戏曲现代化研究需要超越艺术自律性和进化论思维，探索特定戏曲剧种与具体时代语境的有效关系。历经了百余年的演变和反思，一方面，艺术人类学不断累积与更新其理论视野与研究方法，它们是戏曲现代化研究可以征用的重要学术资源；另一方面，"当代文明社会中的艺术"作为人类学研究的对象，其发展历史并不长，有影响力的经验研究尚不充分——这也为当代中国戏曲的人类学研究留出了更多理论探索的空间。对于戏曲研究/戏曲现代化研究而言，当代艺术人类学研究中的整体性、情境性和过程性视角具有重要的借鉴意义。

关键词：戏曲；现代化；艺术人类学

20世纪以来，现代化是整个中国社会曲折变迁的主题。在看似确定无疑、实则歧义丛生的现代化话语构建的同时，传统作为与现代截然对立的反面/支撑面，作为铁板一块、有待改造的"过去"，也在这个过程中被塑造和确认。

在"现代-传统"的二元结构中，戏曲作为历史悠久、综合性强、受众面广的艺术形态，毫不意外地成为中国传统文化之典型——因而也是急需进行现代化改造的文化典型。戏曲现代化作为一个主题，或者说作为一个有待解决的问题，不但是20世纪以来戏曲艺术创作与实践的方向，也是现当代戏曲研究回响不绝的主旋律。

进入20世纪80年代，并没有迎来戏曲的再度繁荣，"各地剧院突然'门前冷落车马稀'"[①]。"戏曲危机"激发了"振兴戏曲"之说：继五四前后的民族振兴、抗日战争时期的救亡图存、"十七年"戏改中的社会主义革命实践之后，中国戏曲迎来第四波关于现代化的主题讨论。

这场讨论绵延至今，实践同步而行。无论是对20世纪历史经验的梳理总结，还是对

* 吴筱燕，(1981—)，女，上海艺术研究所助理研究员，主要研究方向：都市文化研究，艺术人类学，女性主义研究。主要学术成果有《都市情未尽，曲中意犹新——"一团一策"助力上海越剧院再探荣光》《女性与底层：弱势者编码的失范——沪剧〈挑山女人〉内外》等。

本文为国家艺术基金2016年度艺术人才培养资助项目、吉林省省级文化发展专项资金扶持项目"全国艺术研究院(所)青年戏曲理论研究人才培养"课程成果，部分内容有修改。

① 胡星亮：《论二十世纪中国戏曲的现代化探索》，《文艺研究》1997年第1期。

文本、声腔、表演形式等戏曲艺术本体的探索创造,抑或继续"东张西望"进行比较借鉴,研究者和实践者大都倾向于以戏曲艺术本身的守旧或创新为抓手,试图寻找到戏曲再度现代化的有效路径。然而尽管戏曲的创作实践琳琅满目,但是从"戏曲振兴"的目标来看,这一波戏曲现代化改革却仍然收效甚微。

时至今日,戏曲的确已经走上了"现代艺术"的生产道路:变得越来越专业化、精致化、内卷化——有关戏曲现代化的讨论和实践也越来越成为艺术家和专业学者的"圈子游戏"。这里并非想要将戏曲的普遍式微完全归咎于某种"艺术脱离群众"的陈词滥调——群众和人民都是面目模糊、大而无当的代词,在社会分化日益鲜明的今天尤其如此。本文希望强调的是,从艺术人类学的视角来看,戏曲艺术本身的演变只是影响其流变兴衰的众多作用力中的一个。对于戏曲现代化的研究,或者更准确地说,对于戏曲时代化的研究,需要超越艺术自律性和进化论思维,进而探索特定戏曲剧种与具体时代语境的有效关系。

一、艺术人类学的流变

顾名思义,艺术人类学就是以人类学方法和视野研究艺术现象。自19世纪中期人类学在西方作为一门独立学科形成以来,"艺术"就是人类学研究的重要内容。从古典进化论学者提出艺术的巫术起源论,到博厄斯在《原始社会》中运用文化相对论研究非西方社会的艺术现象;从功能主义、结构主义,再到阐释人类学,以马林诺夫斯基、雷蒙德·弗斯、列维-斯特劳斯、格尔茨、维克多·特纳等为代表的著名人类学家从艺术的社会功能、艺术反映的思维深层结构,以及艺术背后的文化意义等方面研究、解释艺术现象,对人类学和艺术研究本身都产生了重大影响。

但是,人类学是一门带有"原罪"的学科,其早期对非西方小规模社会的高度关注,根植于其学科赖以兴起的西方帝国主义的殖民扩张背景——因而,在人类学的古典时期,其对艺术的研究也高度集中于非西方小规模社会。然而也正因为对"殖民性"的警惕,不断的自我反思和颠覆成为人类学家们所坚持的发展路径——20世纪五六十年代,第二次世界大战的结束带来知识界对人类命运的重新思考,伴随着西方社会中女权运动、种族运动、反战运动等社会运动的兴起,后结构主义、女权主义等社会思潮涌现,人类学研究的注意力也逐渐开始从非西方小规模社会转向西方现代文明,批判性和公共性成为人类学研究的主流立场。"20世纪80年代中期之后,随着人类学反思的进行,人类学研究对象发生了变化,艺术人类学研究的侧重点从非西方小规模社会中的艺术转移到当代文明社会中的艺术"[①]。

从某种程度上说,艺术人类学作为一门独立学科至今仍处于发展阶段,"人类学家们之所以没能成功建立起一门真正的艺术人类学,与其自身对艺术所抱有的一种过于尊崇

[①] 王建民:《艺术人类学理论范式的转换》,《民族艺术》2007年第1期。

乃至敬畏的预置态度有着深刻的关联"①。尤其当人类学将目光转向当代文明社会,遭遇专业化的"现代艺术"时,人类学家普遍对"艺术与美"所显示出的专业性望而却步——现代艺术是与现代科学相似的神秘"黑箱","美"的知识与"真"的知识同样享有某种难以接近和撼动的"客观"的地位。对此,著名的英国人类学家盖尔(Alfred Gell)提出人类学研究艺术时要悬置艺术的美学价值,将其视作"社会语境中的'能动者'"②,他认为"艺术人类学没有得到充分发展,是因为它没有使自己从美学欣赏的对象中脱离出来"③。尽管盖尔的论点有矫枉过正之嫌,大部分人类学家仍旧重视艺术本体及其美学维度的研究价值,但是对现代艺术进行"去魅",将艺术还原为特定社会语境中的行动过程,这已成为当代艺术人类学非常重要的学术趋向。

二、艺术人类学对戏曲现代化研究的启示

历经了百余年的演变和反思,一方面,艺术人类学不断积累和更新其理论视野与研究方法,它们是戏曲现代化研究可以征用的重要学术资源;另一方面,"当代文明社会中的艺术"作为人类学研究的对象,其发展历史并不长,有影响力的经验研究尚不充分——这也为当代中国戏曲的人类学研究留出了更多理论探索的空间。

对于戏曲研究/戏曲现代化研究而言,当代艺术人类学研究中的整体性、情境性和过程性视角具有重要的借鉴意义。

(一)整体性

中国人都熟悉苏轼的诗句"不识庐山真面目,只缘身在此山中"——人类学就是一门"进山又出山"的学科。人类学的学科背景使其从一开始就要具备整体把握"原始社会"的能力。虽然人类学早已在自我反思中超越了殖民特征,但"整体性"作为一种不断发展与更新的研究视角和民族志写作方法,至今仍保有其有效性。

在当代人类学研究中,整体性的方法论意义在于对研究对象"关系图景"的整体呈现——整体不仅仅意味着将特定社会语境下的政治、经济、文化作为研究背景进行全面考察,更重要的是对研究对象所处的社会位置及与其他社会行动之间的互动关系进行梳理与辨析。

因而对于艺术人类学而言,艺术内嵌于具体的社会形态之中,不存在"自在自为"的艺术,当然也不存在可以脱离语境和社会关系开展的艺术研究。艺术人类学的这一研究立场与"艺术自律"、"为艺术而艺术"的现代艺术观截然相反——后者至今仍是主流艺术实践与研究的立场。艺术家的个人创造力(人的主体性)和艺术发展规律(艺术主体性)常常被视作艺术兴亡与否的决定因素和主要内容,其他社会元素至多被视作时代背景或辅助条件。

① 何明、洪颖:《回到生活:关于艺术人类学学科发展问题的反思》,《文学评论》2006年第1期。
② 李修建:《国外艺术人类学读本》,中国文联出版社2016年版,第24页。
③ 王建民:《艺术人类学理论范式的转换》,《民族艺术》2007年第1期。

在当前戏曲现代化的研究中,这种"自在自为"的艺术观尤为突出。学界的注意力大都集中在戏曲艺术的"本体"革新上,忽视的不只是与戏曲兴衰关系最鲜明的观众研究——历史、政治、经济、教育、媒体、技术、全球化等等作为重要的关系维度,在严肃的现代戏曲研究中都尚未获得足够的关注与讨论。以戏曲政策为例,近年来,一方面高举振兴中国传统文化的伟大旗帜,另一方面却始终在构建与固化"戏曲—农村—传统"的话语逻辑,这样的话语背后仍旧是进化论立场的二元对立思维。将戏曲、农村与传统绑定的同时,强化的是作为先进文化象征的"西方艺术—城市—现代"的关系结构——这对于重新构建戏曲与时代的有效关系,很难说具有真正的积极意义。然而在戏曲现代化研究中,对于当代戏曲政策的反思和批判性讨论却是凤毛麟角。

另一方面,艺术人类学的整体观强调艺术现象是各种社会行动互相作用的结果。艺术既不是艺术家的独立创造,也不是某一类社会关系的直接反映——所谓的经济决定论、意识形态决定论,与艺术家决定论、艺术规律决定论一样,是要在艺术研究中时时警惕与反思的研究取向。

以流传深广的清代戏曲的"花雅之争"为例。这一术语的确立,被认为最初见于张庚、郭汉城先生的《中国戏曲通史》中[①]。自此以后,作为清代戏曲史重要内容的花、雅两部的兴亡消长,被简化成了代表统治阶级意识形态的雅部(昆曲),与代表底层人民意识形态的花部(乱弹)之间的斗争:"正因为如此,在表面上看来是一场声腔剧种兴衰更替的花、雅之争,实在是反映了两种思想感情和美学趣味的竞争。这中间也多少包含着封建社会末期,在戏曲领域中富有民主性的人民文化与封建文化相互竞争的性质。"[②]这一论断对清代戏曲史进行了断章取义的论证,强调花部与雅部的争胜,但是对于花雅之间的隔离、花部之间的竞争、花部作为大众文化的象征意义、花雅之间的融合、地方性差异、历史沿袭等甚少关注;对于作为统治阶级的雍正皇帝废除贱民令和乐籍制度、严格控制官员畜养优伶,间接提升戏曲从业人员的社会地位并促进民间戏曲娱乐业的发展,更是无从论及。实际上,以京剧为代表的花部真正取得其文化主导地位,与清廷在太平天国后期对花部(皮黄)的大力支持有直接而密切的关联。"花雅之争"说的确立有其历史局限性,当代学者对这段历史的反思和修正越来越多,但是这一学说及其所代表的简单化、庸俗化的研究取向,在当下的戏曲现代化研究中仍然影响巨大。所谓雅与俗、精英与大众、官方与民间、城市与乡村、西方与东方等二元对立结构,与社会主义传统、民族国家话语和经济全球化相缠绕,越发将一个大写的"戏曲"推向板结的社会位置,成为僵硬的文化符号,限制了作为复数的戏曲与社会生活多样互动关系的发生与发展。

(二)情境性

艺术人类学研究的情境性简单而言就是研究对象所在的"具体语境",是"将研究范围

① 时俊静:《"花雅之争"研究中的歧见与困境》,《戏剧艺术》2014年第6期。
② 张庚、郭汉城:《中国戏曲通史(下)》,中国戏剧出版社1981年版,第11—12页。

限定在与研究对象结成一定关系的地域、人群(族群)范围之内"①。情境性既是对研究边界的界定,也是对文化特殊性的强调——当代人类学的批判立场督促其极为谨慎地处置从特殊情境推导出宏大结论的企图。

情境缺失可以说是艺术研究的通病,"一种较常见的研究路数是把以门类划分的艺术作品作为一个整体对象,在依据研究者理论思考形成的论述框架内,片断性地截取、引用既有民族志资料,以之为关于艺术的本体形式特征、价值意义、社会功能等问题的论点佐证。这样,'艺术'成为一个集合概念,而构成这一集合的艺术作品不但被割断了它与整个创作/展演流程的联系,更从它所植根的社会文化语境中被孤立出来"②。在戏曲现代化的推进中,戏曲常常被视作一个整体进行讨论:不区分京昆与地方戏,不区分粤剧、秦腔等历史悠久的传统剧种与越剧、黄梅戏等20世纪新兴的现代剧种,不区分各剧种所在的地域与面对的受众,也不区分"现代化"的时代性和主题性。针对这样一个笼统的"中国戏曲"的"现代化"探讨与实践,即使不全都是无的放矢,至少大部分也只是在满足文化精英的"现代戏曲"想象。

因而,要对戏曲现代化这个问题进行有效讨论,必须要将研究对象情境化、具体化,在相对清晰的时空边界内进行"整体性"的研究。以20世纪三四十年代越剧在上海的"现代化"为例,这一过程中既有西方文明冲击、民族国家意识崛起、文化精英博弈、政治力量拉扯、"孤岛"社会文化动荡,又有城市移民增加、娱乐产业和其他现代职业兴起、性别结构改变、演员与观众的能动空间增大等等互相交叉的现象与行动——越剧现代化改革的"成功"是特定时空下各种社会元素间的共同合力,其所沉淀保留下的艺术形式是这一次"现代化"的结果,而不是原因。

越剧在20世纪早期的这次现代化过程中革新了表演手段、剧本创作方式、剧团制度,得到普遍认可,被认为是历史上一次有效的戏曲现代化实践。但是,并不能因此就将越剧在彼时上海的兴盛简化为越剧艺术形态革新的成功,而是应当深入其历史脉络,看到真正成立的越剧现代化改革,是建立了艺术创新与时代语境之间的有效联系。就中国的现代化历程来说,不同时期、不同地域的政治经济条件不同,文化生产环境不同,"现代化"的主题与内容也不同。今天我们再来讨论戏曲现代化,归根到底是讨论戏曲的时代化,是寻找和构建复数的戏曲与具体的时代、地方、人群的有效关系——戏曲艺术本身的探索可以是手段之一,但绝不是全部。

(三) 过程性

过程性可以看作是对整体性和情境性视角的重要补充,强调的是将研究对象视作动态的、多样的、行动的过程来考察。在传统人类学家的经典民族志中,倾向于将特定社会的文化现象视作一个统一的、有机的整体,20世纪80年代以来的反思人类学对此提出质

① 何明、洪颖:《回到生活:关于艺术人类学学科发展问题的反思》,《文学评论》2006年第1期。
② 何明、洪颖:《回到生活:关于艺术人类学学科发展问题的反思》,《文学评论》2006年第1期。

疑,认为对"整体"文化的想象和概括,使得整体之中的复杂多样性被消除①。过程性视角的崛起反映出当代人类学研究的批判立场:人类学家越来越重视社会结构中的权力关系,重视在社会现象形成过程中那些被舍弃、压制或遮蔽的行动,在整体把握特定研究对象内部关系的同时,避免将其看作静态事实从而进行本质化的叙述和定义。

对于艺术人类学来说,无论是对"异文化"细致入微的描述,还是回归"本文化"的复杂性呈现,各种经验研究早已推翻了以西方资产阶级美学为基础的"普世的美"。在具体的社会语境内部考察"美"的形式与内涵已成为很多艺术和审美人类学研究者的主要研究路径,正如荷兰当代审美人类学家弗里德·范·丹姆(Wilfried Van Damme)所说:"美的观念在不同时空的文化中变动不居,如果社会文化理想发生了跨文化的变化,或者随着时间发生了变化,那么审美偏好也会相应的发生变化。"②但是仅仅强调"语境之美"是不够的——与传统人类学的静态"整体观"相一致,"语境之美"的分析路径倾向于将某个群体视为特定时空下统一的文化对象,但对群体美学价值形成的过程和内部复杂性却缺乏讨论。

过程性视角提示出特定语境下的"艺术与美"的话语同样是各种力量的博弈结果,而并不享有独特的毋庸置疑的"本质性"——通常权力的所有者在"美"的博弈过程中起到决定性的作用。人类学始终强调"局内人的眼光",但过程性视角将"谁是局内人"这个问题推到了前台:那些以往常常被忽视的边缘的视角和声音同样成为田野考察的重要内容;性别、阶层、种族的分析维度,以及对研究者自身立场的反思,都被纳入针对特定艺术现象的过程性研究中。

将特定语境下的艺术现象视作一个动态发生的过程,这对戏曲现代化研究至少有四方面的借鉴意义:一是既要看到政策制定者、国有院团、知识分子、艺术家、专业观众的行动与话语,也应对民间院团、民间艺人、普通观众的行动与视角给予同等的关注;二是纳入性别、城乡、阶层、民族等分析维度,辨析权力关系与博弈过程,重视弱势与边缘视角的批判性与开放性;三是对研究者自身的价值立场有所反思,将研究本身视作动态过程的一部分;四是超越传统与现代、过去与现在的二元对立,重新梳理"戏曲现代化"的历史——回应本文开篇,戏曲的"传统化"与"现代化"本身就可被视为一个知识建构的过程。比如越剧作为一个20世纪才出现的剧种,其兴起是20世纪初上海的都市化进程的一部分,其演绎内容也与新时代盛行的"爱情"主题相同——其本身就是中国早期现代化的产物。又比如常有论断指出戏曲与当代都市人的审美习惯不符,那么西方古典艺术(交响乐、芭蕾舞、西方歌剧等)又是如何被塑造成当代中国都市中产阶级文化资本象征,从而获得新的现代价值的?这些都可以成为戏曲现代化研究更广阔的主题与内容。

著名的后结构主义人类学家唐娜·哈拉维(Donna Haraway)建议"我们建构一种有

① 瞿明安:《西方后现代主义人类学评述》,《民族研究》2009年第1期。
② 范丹姆、李修建:《审美人类学:经验主义、语境主义和跨文化比较——范丹姆教授访谈录》,《民族艺术》2013年第2期。

用的,而不是无害的客观性学说"。如果说整体性和情境性视角提示出"戏曲现代化"研究的方向是探索特定剧种与特定时空情境的有效关系,那么过程性视角则强调对关系复杂性和正当性的呈现与检视——后者正是当代人类学的公共性的体现。

三、艺术人类学在戏曲现代化研究中的应用

戏曲研究对人类学方法的使用并不少见,但大多以乡村或少数民族为田野对象,很少涉及都市戏曲,也很少涉及戏曲现代化的研究主题。这里有两种倾向需要警惕:一是"专业化",二是"他者化"。

所谓"专业化"倾向,正如前文所述,是指人类学对以"专业化"面目出现的现代艺术的回避,于此不再赘述。需要强调的是,以专业院团为依托,以职业艺术家为创作力量,遵循现代艺术生产流程的都市戏曲,既然已是当下戏曲现代化讨论的焦点——也应当是艺术人类学积极介入的领域。

至于"他者化",这是早期人类学的通病,与其殖民背景相关——殖民者通过对同时代非西方民族文化的异化与贬低,取得"先进—后进"、"前现代—现代"的话语合理性,是一种建立在文化进化论立场上的研究取向。人类学传入中国,作为现代启蒙思想的一部分,至今仍常常显现出内部他者化的倾向:通过对同时代的乡村和少数民族的"文化他者"形象的建构,建立并固化"城市—乡村"、"现代—传统"、"先进—后进"的文化结构和发展模式。对这一研究取向的反思,并不是指人类学不应该研究乡村社会的戏曲,而是指应当警惕在研究中将乡村和乡村的戏曲活动视作一种固化板结了的"文化化石",一种等待发现解读的不变的"传统"。如前所述,当代艺术人类学重视的是作为关系和过程的艺术,"基于'关系'的考量必然强调一种可实证的关系生成场景,则研究对象的'当下性'应得到充分重视"①。换言之,戏曲现代化研究同样应当在乡村语境中开展,乡村语境中的戏曲艺术也有其现代化的方式与表现——即便对于那些有着悠久历史的戏曲活动,艺术人类学要考察的也是它与当代中国农村生活的有效关系和互动过程,而不是它作为永恒不变的"传统文化"的稳定形态。

综上,从艺术人类学的视角出发,无论都市还是乡村,都是过去与现在、传统与现代互相混融交替的时空,是戏曲现代化/时代化兴衰消长的鲜活土壤。

① 何明、洪颖:《回到生活:关于艺术人类学学科发展问题的反思》,《文学评论》2006年第1期。

昆曲的传承和新编昆曲现代戏

俞为民[*]

摘　要：昆曲剧目的建设包括两个方面：一是对传统剧目的整理改编，在原有的故事情节和人物形象中，融入现代性因素；一是新创剧目，包括新编历史剧与新编现代戏。对传统剧目的整理改编，要在把握历史文化精神的同时，坚持推陈出新、古为今用的方针，对故事情节作新的阐释，挖掘其中的精华，剔除糟粕，使古代的人物和事件能对今天的观众产生共鸣。创作新的昆曲剧目，包括新编历史剧和新编现代戏两类。新编历史剧，应在把握历史文化精神的前提下，从现代观众的审美理念出发，对历史人物与历史事件、历史故事作新的阐释；新编现代戏内容是现代的，而形式是传统的，表现的是现代的事情与人物，但又不能失掉"昆味"，在曲调体制、表演布景、舞台美术、服装等表现形式上要进行转化创新以适应新编昆曲现代戏的需要。

关键词：昆曲；传统剧目；新编历史剧；新编现代戏

　　从元代末年顾坚创立昆山腔始，昆曲流传到今天，已有六百多年的历史了。一代有一代之文学，一代有一代之娱乐形式，今天的社会与昆曲产生时的元代以及昆曲盛行的明清时期有了翻天覆地的变化，昆曲的生态发生了急剧的变化，其生存也面临着严峻的挑战。虽然昆曲已被联合国教科文组织命名为"人类口头与非物质遗产代表作"，可以像保护物质遗产一样，作小范围的博物馆式的原态保护，但这种保护是不具有传承和发展动力的，因此，要使昆曲在今天新的社会环境下得以传承和发展，无论在剧目内容上，还是在表演形式上，都必须要有所创新，以延续其艺术生命力。

　　昆曲的传承和发展，首先是内容上的创新与发展，而昆曲内容上的创新，主要应落实在昆曲剧目的建设上，创作出具有时代气息、为今天的观众所喜闻乐见的昆曲剧本，这是延续昆曲的舞台生命力的关键。王国维曾将戏曲定义为"合歌舞、动作、言语以演一故事"[①]，作为中国传统戏曲的一种的昆曲，其本义也应是演故事，如果仅仅依靠唱、念、做、打等表演技巧来延续昆曲的舞台生命，则恐怕是缘木求鱼，难以达到。重舞台，轻剧本，舞台上只有演员的唱、念、做、打，而故事与人物只是这些表演技巧的载体，这样的表演，只能吸引一小部分老观众，而不能吸引大众。回顾昆曲的历史，不同时期所产生的杰出剧作家及优秀作品，无疑是昆曲艺术不断繁荣发展的重要原因，何况我们今天所面对的大多是对

[*] 俞为民（1951—　），教授，博士生导师，中国古代戏曲学会常务副会长、中国南戏学会会长。代表性著作有《明清传奇考论》《宋元南戏考论》《李渔〈闲情偶寄〉曲论研究》《中国古代戏曲理论史通论》（合著）等。

① 《宋元戏曲史·宋之乐曲》，上海古籍出版社1998年版，第32页。

昆曲接触不多的观众,尤其是年轻观众,他们虽然在刚接触昆曲时能够对其优美的唱腔与表演程式产生好奇心,但终因缺乏这方面的素养,这种好奇心必然难以持久,因此,必须创作出剧情丰富曲折、故事性强的剧本,以故事为主,将昆曲所具有的优美唱腔与精美的表演程式与跌宕起伏的故事情节交融在一起,以故事情节作为昆曲唱腔与表演程式的载体,既以优美的唱腔与表演来吸引观众的感官,又以曲折动人的故事情节抓住他们的心灵,两者形成互动,从而能使他们对昆曲的好奇心得以持久,昆曲也才能得以持续发展。因此,剧本创作是昆曲在新时期得以传承和发展的重要方面。

昆曲剧目的建设包括两个方面:一是对传统剧目的整理改编,在原有的故事情节和人物形象中,融入现代性因素;一是新创剧目,包括新编历史剧与新编现代戏。

有关昆曲传统剧目的整理,自20世纪50年代以来,政府就提出了"推陈出新,古为今用"的方针,这一方针至今还是具有指导意义的。昆曲传统剧目所演出的故事、人物与今天的观众的审美情趣因时代背景的不同,有了很大的差异,因此,在把握历史文化精神的同时,坚持推陈出新、古为今用的方针,对故事情节作新的阐释,挖掘其中的精华,剔除糟粕,使古代的人物和事件能对今天的观众产生共鸣。

传统剧目多是经典剧目,有着很高的文学与艺术品位,长期在舞台上流传,虽经变旧成新的处理,但毕竟历经上演,昆曲舞台上全为这些传统剧目,只能吸引一些老观众,很难吸引新观众,昆曲也不能有活力。李渔曾指出:

> 至于传奇一道,尤是新人耳目之事,与玩花赏月同一致也。使今日看此花,明日复看此花,昨夜对此月,今夜复对此月,则不特我厌其旧,而花与月亦自愧不新矣。故桃陈则李代,月满即哉生。花月无知,亦能自变其调,矧词曲出生人之口,独不能稍变其音,而百岁登场,乃为三万六千日雷同合掌之事乎?①
>
> 演古戏如唱清曲,只可悦知音数人之耳,不能娱满座宾朋之目。听古乐而思卧,听新乐而忘倦。古乐不必《箫韶》《琵琶》《幽闺》等曲,即今之古乐也。②

只靠前人留下来的传统剧目是无法赢得新的观众的,也就无法使昆剧发展存活下去。因此,为了满足观众求新的观赏需要,培养新的观众群体,增强昆曲的活力,还必须创作新的昆曲剧目。当年因昆曲《十五贯》的改编而出现了"一出戏救活了一个剧种"的情形,这说明昆曲生态的好坏,与新剧目有着密切的联系,新的观众群体需要新剧目来培养。

创作新的昆曲剧目,包括新编历史剧和新编现代戏两类。新编历史剧,题材是古代的,但须在把握历史文化精神的前提下,从现代观众的审美理念出发,对历史人物与历史事件、历史故事作新的阐释。

新编现代戏,相对于新编历史剧要难得多,这涉及内容与形式的矛盾。内容是现代的,而形式是传统的,表现的是现代的事情与人物,但又不能失掉"昆味"。"旧瓶装新酒",这需要不断地磨合,才能成功。如上昆的《琼花》《伤逝》、苏昆的《山乡风云》《活捉罗根

① [清]李渔:《闲情偶寄·演习部·变调第二》,浙江古籍出版社2011年版,第36页。
② [清]李渔:《闲情偶寄·演习部·变调第二》,浙江古籍出版社2011年版,第35页。

元》、北昆的《红霞》《奇袭白虎团》等已经在这方面作了一些尝试,积累了一些经验。今后还须作进一步的努力,在昆曲现代性发展的过程中逐步完善,创作出更多、更好的新编昆曲现代戏,使新编现代戏也能在昆曲剧目中占有一定的位置。

目前昆曲界与学术界对于昆曲剧目建设中的后两种出新,即新编历史剧与新编现代戏的评价争论较大,有许多论者认为失去了"昆味",尤其是对新编现代戏。如胡忌和刘致中先生在《昆剧发展史》中指出:

> 对不同程度出新的戏,评论结果大体是三种意见:失败、尚可、赞扬。麻烦的是,对具体一个剧目,意见趋于一致的(居多数)外,也有三种意见"集中"各不相让的,例如1982年浙江昆剧团演出的《杨贵妃》,1983年北方昆曲剧院演出的《长生殿》。我们对此不必先下断语;且回顾以往,挑选一批出新的剧曾在观众中产生较大较好的影响的来谈,实属非常必要!它们有浙昆的《西园记》《红灯记》,上昆的《琼花》《墙头马上》《白蛇传》《三打白骨精》《蔡文姬》,苏昆的《山乡风云》《活捉罗根元》《西施》,湘昆的《宝莲灯》《白兔记》《腾龙江上》,北昆的《红霞》《李慧娘》《奇袭白虎团》。如果没有这批剧目的演出,新一代观众了解昆剧的人肯定比目前要少得多。但对这些剧目也有持否定态度的,以为它们或多或少失却了"昆"味;不过这些同志大多是熟悉昆剧的行家。对他们说,这些戏传统的昆味不足,是"走了样"的昆剧。殊不知走了样的并非纯属坏事,不能一概反对。试问:魏良辅他们改调而成水磨腔,在这之前不是早有"原样的"昆山腔吗?魏良辅怎地被一致公认成为"曲圣"?①

显然,在昆曲剧目建设上,新编历史剧与新编现代戏要允许有失误,只有在不断的探索中,才能不断积累经验,逐步完善。

创作新的昆曲剧目,同样在表现形式上也要求有所创新,在不失昆曲的艺术特征的前提下,融入新的艺术因素,进一步丰富和改善昆曲的表演手段,加强昆曲的艺术魅力,以适应当代观众的欣赏需求。

昆曲在表现形式上要适应新编昆曲现代戏的需要,主要是曲调体制的创新,即在遵循和保持昆曲曲牌体的音乐结构、依字定腔的演唱形式和悠扬宛转的音乐风格的前提下,对昆曲的曲调体制做出一些调整与改革。

曲是昆曲的主要表现形式,昆曲虽与其他剧种一样,都以"唱、念、做、打"作为基本的表演手段,但在所有的中国传统戏曲中,只有昆曲的"曲",在各艺术因素中所占的位置最重要,故昆曲既可称昆剧,又可称昆曲,而其他如京剧不能称"京曲"、越剧不能称"越曲"。昆曲以曲为主,尤其是以生、旦等主要脚色的抒情曲调为主,虽使得昆曲具有婉转缠绵的风格,但影响了剧情的发展,造成了节奏慢的特征,不适合现代社会的快节奏。同时,按传统昆曲的格律,一出戏的曲调须由同一个宫调或具有相近声情宫调的曲调组合而成,而且生、旦等主角上场先须唱引子,最后又须尾声结束。若北曲则更为严格,每一曲的位置也

① 胡忌、刘致中:《昆剧发展史》,中国戏剧出版社1989年版,第708页。

固定不定,且一出戏须押同一个韵部。由于剧情与人物须服从于曲调,故有时不仅无助于剧情的表达和人物的塑造,反而显得冗长累赘,而这也是昆曲衰落的原因之一。因此,新编和表演昆曲现代戏,须对传统昆曲的曲调运用和组合形式加以改革与创新。

昆曲在艺术形式上要适应新编昆曲现代戏的需要,还应在表演程式上加以出新。表演程式是演员与观众借以交流的特殊的艺术语汇。程式来源于生活,是将现实生活中的动作加以筛选、提炼和美化后,使之具有节奏性、音乐性,并经舞台上的反复运用,得到观众的认同,逐步约定俗成,成为一种规范性动作,即程式,如以鞭代马、以桨代舟等。由于昆曲的表演程式多是根据封建时代人们的生活方式筛选、提炼而成的,且是为当时的观众所熟悉和认同的,传统的表演程式虽然仍基本上适应于表演传统剧目和新编历史剧,但毕竟与今天的社会生活有了很大的差距,不适应新编昆曲现代戏的需要,而且有些程式已经不为今天的观众所熟悉和认同,因而也就失去了它的艺术美感。因此,要对传统的昆曲表演程式出新,以适应表现新编昆曲现代戏所描写的新时代的人物形象,程式动作虽然是历代艺人在长期的舞台实践中逐步积累、约定俗成而凝聚起来的,但它的形成是建立在演员对自己所表演的故事和人物的理解和认识的基础之上的。因此,表演者仍可根据今天的生活方式和观众的审美情趣,量身定做,创造出一种新的表演程式,来表演新的舞台形象。

表演昆曲现代戏,还须对传统昆曲的舞台布景加以创新,而这也是昆曲表演形式上传承和发展的一个重要内容。传统昆曲采用了写意虚拟的手法来处理剧中人物活动的时空,不像西方戏剧那样,以实物布景来确定的,而是通过演员的唱、念、做、打等具体表演来确定的。当幕布拉开后,通常在舞台上只设置一桌二椅,在剧中人物上场之前,这一桌二椅不表示任何时间与地点,随着剧中人物的上场,或唱,或念,或做打,便将舞台时空规定下来。这种传统的舞美设置虽较好地解决了舞台与现实生活的矛盾,在舞台上能自由地转换时间与空间,但不能适应新编昆曲现代戏的需要,而且也不能满足现代观众的审美要求。因此,在不失去昆曲舞台写意性的美学特征的前提下,融入一些现代性的因素,营造出更丰富、更具有艺术美感的舞台空间与时间,既传承了传统昆曲舞美的写意性特征,又具有现代美学意蕴。

另外,昆曲的服饰,也须加以改革与创新,以适应新编昆曲现代戏的需要。传统昆曲的服饰,颜色、式样等皆按脚色来定,所谓"宁穿破,不穿错"。这种按脚色而定的服饰,虽能体现该脚色所扮演的这一类人物的共性,但不能显现特定剧目中特定人物的个性。因此,在表演新编昆曲现代戏时,须在遵循昆曲服饰规范化的基础上,增加个性化的因素,做到共性与个性的和谐统一。

从昆曲传承和发展已有的实践来看,尽管昆曲的生态发生了急剧的变化,其生存与发展出现了危机,但只要敢于创新,勇于实践,不断地总结创新的成败得失,一定能使昆曲的剧目和表演形式符合新时代观众的审美情趣,其艺术生命力得以延续。

新时期以来越剧现代戏剧目研究

邵殳墨*

摘　要：20世纪80年代以来，越剧现代戏相比其他地方戏发展迅速，剧目繁多，其主要有三类：一是与文学结缘，改编于现当代小说，剧目文学水平高，呈现深沉悲怨之美；二是取材于清末以来的史事，剧目历史性强，呈现厚重悲壮之美；三是取材于当下生活，剧目时事性强，呈现平实感人之美。前两类虽数量有限，但多精品佳作，最后一类数量较多但精品甚少。越剧现代戏如何在保持本体的同时把握当下日常生活题材，是一个长期的任务和不易解决的难题。

关键词：越剧；现代戏；剧目；悲怨；厚重；平实

从1980年迄今，近40年来越剧舞台上出现了很多新的剧目，而其中一部分是越剧现代戏。"粉碎'四人帮'之初，'左'的思想影响还相当深，新恢复的各越剧团既不敢上演传统古装戏，更不敢上演女子越剧。在这种心有余悸的历史条件下，只能以男女合演的现代戏与优秀古装戏先行演出。"[①]同时，由于女子演越剧现代戏有很大局限性，现代戏多男女合演，能够更真实自然地反映现代生活。此外，越剧根植民间，源于现实生活，反映时代精神也是越剧不断发展的不竭动力，因而随着时代发展，越剧现代戏的大量出现也具有一定的历史必然。在发展过程中，为了在更大范围内争取观众，越剧现代戏逐渐形成了较明显的三类剧目：一是为提升越剧现代戏的文学品味，改编现当代小说等文学作品；二是继承现代戏红色传统，取材近现代重大史事；三是紧扣时代脉搏和时事热点，聚焦普通百姓日常生活。

一、提升越剧的文化品位，改编现当代文学

越剧成长于江南水乡，温婉多情，阴柔含蓄，多演才子佳人的悲欢离合故事。当代观众的文化层次和审美趣味已然发生了改变，他们不再满足于传统剧目的悲欢离合和人物命运的跌宕起伏，更关注戏曲所表现出的审美品位、思想内容、人文精神。由经典名著改编的剧目一般具有较高的文学品味和文化品位，能更好满足当下观众更高层次的观剧需求。

* 邵殳墨（1987—　），女，上海师范大学人文学院博士研究生。现任职于浙江警察学院。专业方向：中国俗文学、戏剧戏曲学。

① 钱宏主编：《中国越剧大典》，浙江文艺出版社2006年版，第101页。

在选择具体改编题材时,由于越剧以唱为主,唱腔优美动听,长于抒情。因而多选择言情、家庭类题材,对历史、战争等题材鲜有涉及。而在言情、家庭题材的选择上又倾向于女主温婉、男主深情类,如京剧可以取材《骆驼祥子》《金锁记》,而膀大腰圆的虎妞、粗俗尖酸的曹七巧显然不符合越剧一贯的审美风格,于越剧场上表演更难以想象。《家》《孔乙己》《玉卿嫂》《早春二月》《第一次亲密接触》等小说中萦绕的多情、抑郁、缠绵悱恻的情感基调则符合越剧一贯的审美风格。这批根据现当代小说改编的剧目多是以悲剧结局,编剧在将之改编成剧本时,通过情节的重新组合、补充,人物的性格特色细腻描摹等手段深刻挖掘剧作的悲剧意蕴,高度还原原著的悲剧精神。

(一)重视人物心理的细腻描摹,深化剧作的悲剧意蕴

以新编越剧《家》为例,该剧由吴兆芬编剧,杨小青导演,2003年上海越剧院排演,根据著名现代作家巴金作于1931年的同名小说改编。编剧在小说基础上对人物情节进行了重新组织,减少人物,缩短情节,以觉新与梅芬的青梅竹马、觉新与瑞珏的夫妻情深、觉慧与鸣凤的纯洁爱情为线展开,借助梅林、洞房、荷塘等场景展开叙事,设计了"双洞房"、"双诀别"的戏剧场面,让梅芬、瑞珏同台出现,产生出激荡人心的效果。其重视人物形象的塑造,深入挖掘人物心理,细腻传神地层层揭示出人物的性格特色。以瑞珏为例,瑞珏作为一个传统女性,温柔敦厚,隐忍善良,新编越剧《家》中着重挖掘了她不同于梅芬、鸣凤的悲剧。在未出阁时,瑞珏也同梅芬一样,是个有才华而灵动的女子。她本是县长的千金,洞房夜里跟丈夫觉新谈心:"在广元家里时,晚上一开窗,月光洒满房中,我们姐妹就爱在这神秘幽静的气氛里,一面望月,一面聊天;或是对月做诗、吹笛。"觉新很意外,问她:"你会吹笛?"瑞珏却说:"会一点儿,可吹不好。倒是大清早窗外的桑树上,会有好多喜鹊来叽叽喳喳唤我们起床,这鸟声比我笛声还好听呢!啊呀,我不该啰嗦这么多!"在如此富有画面感的语言中,一个活泼开朗清纯善良的姑娘跃然呈现在了观众面前。可就是这样一个灵动的女孩在得知丈夫和梅芬的感情后却一直隐忍,在和梅芬的谈心中她这样唱道:"我知你,孤苦人尝尽孤单情,孤月照孤窗,孤灯对孤影。"她明白梅芬的孤苦无依,对梅芬的悲惨命运有着深深的惋惜与同情,"既生梅何生珏"道出了瑞珏的悲怨无奈,"我是疼他疼,怜他怜,你已是,我夫妻都爱的知心人。"①瑞珏的深情与善良让人动容。

(二)通过情节的补充,高度还原原著的悲剧精神内涵

以《玉卿嫂》为例,该剧由曹路生编剧,徐俊导演,2005年上海越剧院排演,据台湾白先勇的同名小说改编。小说《玉卿嫂》从蓉哥儿的视角讲述了奶妈玉卿嫂与庆生的情感纠葛,并最终双双毁灭的悲剧故事。玉卿嫂是个表面温柔安静而实则坚韧趋向偏执的女性,极端的性格、极端的情感而至极端的行为,"作者深刻地描写了她的悲剧性格:一方面,她爱情专一,感情热烈,执着追求纯真的爱情。另一方面,她又不懂得爱情是双向的,单方面

① 吴兆芬:《家》,《剧本》2004年第11期。

的追求不可能获得真正的爱情,她陷入了盲目性,陷入了一种近乎变态的疯狂,终于导致她和恋人双双走向毁灭"①。这样一个富有激情类似于繁漪、美狄亚一类的女性是很少出现在越剧的舞台上的,"越剧的美学风貌历来是温柔文雅的,居于舞台中心的女性形象都是善良贤惠、温柔多情,从没有一个是要残暴地杀死自己心爱的情郎的(敖桂英是因为被王魁抛弃才去索命的)。玉卿嫂这个悖异道德的女性形象与她的极端行为如何呈现越剧舞台上,这对编导是一个挑战"②。柔情的越剧挖掘了玉卿嫂的纯真、悲愤、绝望、疯癫、矛盾,还有隐藏和压抑在语言背后的性欲冲动。白先勇在小说中写道:"一身月白色的短衣长裤,脚底一双带绊的黑布鞋,一头乌油油的头发学那广东婆妈松松地挽了一个髻儿,一双杏仁大的白耳坠子却刚刚露在发脚子外面,净扮的鸭蛋脸,水秀的眼睛。"③而越剧中玉卿嫂出场:"月白色的裤儿月白色的袄,月白色的脸上一双乌黑的眼,乌黑的眼中——忧伤知多少。"④表面的纯,隐着深层的媚,玉卿嫂一出场就紧紧抓住了观众的心。为说明这样一个美好安静的女性,走上一条不归路必然有其决意为之的原因。编剧增加了玉卿嫂拒绝满叔、庆生与金燕飞的一见倾心、玉卿嫂苦留庆生遭拒等情节,实现了叙事的流畅,为人物的行为找到了情感依托。剧中玉卿嫂的一个个唱段,有对她所爱的庆生日常的嘘寒问暖,如"手浸水中知水温"一段,唱词明白如话,娓娓道来;而"万念俱灰心枯槁义绝情渺"长达130句的一段,道出自己的悲惨身世,与庆生的相识相知相恋,到最后决意捍卫自己的爱情。于是后面的极端行为也就有了情感的支撑。"越剧《玉卿嫂》的编导没有为了成全玉卿嫂的悲剧形象而将庆生刻画为一个见异思迁、忘恩负义的浮头浪子薄情郎。这在传统戏曲中本是一个编剧套路。越剧是通俗艺术,很容易掉入这个危险的套路,如果那样做,《玉卿嫂》就是失败的。"⑤编剧曹路生补充了小说中没有的情节,挖掘了原著中最核心、最感动人的部分,以情节的补充来高度地还原原著的悲剧精神内涵。

此外,1999年浙江省越剧团排演的《孔乙己》,由编剧顾正钧根据鲁迅小说《孔乙己》《祝福》《药》等作品改编而成。2001年上海越剧院排演的《早春二月》,由编剧薛永璜根据柔石的小说《二月》并参考同名电影改编。2002年浙江省余杭小百花越剧团、上海越剧团、浙江省剧协联合以股份制方式制作的《第一次亲密接触》,由编剧吕建华根据蔡智恒同名网络小说改编而成。这些剧作在艺术性和思想性方面都做了有益的尝试,丰富了越剧现代戏的剧目,提升了越剧现代戏的文学意蕴和文化品位。

越剧现代戏中的精品多是据现当代小说改编的剧目,以《家》《玉卿嫂》《孔乙己》等为代表,剧目文学性强,主题深刻,人物形象鲜明,曲词优美动人。但部分剧目过度强调文学意蕴和文化品味,编、导、演主体意识较强,多是用来参加汇演比赛,能看懂的观众大部分是大学生、文化工作者等,普通老百姓看不懂,也不爱看。如果说《家》《玉卿嫂》以其浓郁

① 戴平:《情殇——谈越剧〈玉卿嫂〉对原著的改编》,《上海戏剧》2006年第11期。
② 朱栋霖:《对传统越剧中悲剧形态的超越 评新编越剧〈玉卿嫂〉》,《中国戏剧》2007年第6期。
③ 白先勇:《玉卿嫂》,女神出版社,第121页。(书中没有标明出版时间)
④ 曹路生:《玉卿嫂》,《上海戏剧》2006年第11期。
⑤ 朱栋霖:《对传统越剧中悲剧形态的超越 评新编越剧〈玉卿嫂〉》,《中国戏剧》2007年第6期。

的家庭氛围、曲折的情节、动人的情感、雅俗共赏的曲词尚能让普通百姓勉强可以接受,到了《孔乙己》,由文学上升到文化,则是非文化工作者外的市民所能欣赏得了的。不过这批改编于现当代经典小说的剧目,有着深厚的受众基础,利用小说已取得的影响力争取了一批原本不看越剧不懂越剧的新观众,有其积极的作用。并且因其文学性强,思想意蕴深厚,容易成精品和保留剧目,助于提升越剧的文化品位。

二、继承现代戏"革命"传统,取材近现代重大史事

越剧搬演革命、战争类题材作品不是易事,很容易流于形式,这类越剧现代戏的创作多是配合党和国家的重大活动,表现国家意识形态,是否能够把政治意识形态与普通观众看戏需求有机融合是此类作品能否成功的关键所在。为实现两者的完美融合,创作者从个体情感出发,将政治、战争化为背景,正面展现的都是生活和人情,营造了浓郁的生活氛围,对政治命题作了通俗化解构。同时,对时代政治命题作艺术化处理,在发掘本剧种的本体生命、充分弘扬本剧种的审美优势的基础之上,编、导、演运用一切艺术方式,借鉴现代话剧等诸多艺术形式,利用现代化科技手段、舞美灯光等,把观众不自觉地埋藏在心底的审美需求用一种合适的外化形式表达出来,呈现出悲壮厚重的美学风格。

《秋色渐浓》《红色浪漫》《八女投江》等剧目在上述层面做了有益尝试。在很高程度上避免了单纯灌输意识形态的嫌疑,"在很大程度上突破了历史文化变迁、社会热点转移的难度,带给观众以审美的愉悦、生命的感悟乃至深切的感动"[①]。

(一)通俗化的解构

创作者将重大政治历史做背景化处理,着重从个体情感出发,深刻刻画人物形象,侧重细腻情感的表达。以越剧《秋色渐浓》为例,该剧由李莉编剧、曹其敬导演,2009年上海越剧院排演。该剧通过一个书香门第家庭中各成员的命运突转,深刻反映了辛亥革命洪流裹挟中个体命运的无奈与抗争。重点刻画了吴仕达从投身于辛亥革命的满腹激情到二次革命的彷徨反思的转变,其妻素英受雷继秋感召日渐觉醒;雷继秋则坚守并献身革命。吴承祖、吴妈、小石头等各自的命运也都淹没在革命的浪潮中。

在具体表现方面,越剧《秋色渐浓》通过大段唱词,酣畅淋漓地表达了各种情感。有雷继秋劝慰欲自尽的素英时的自揭身世,有素英面对雷继秋的牺牲的情感波动,也有吴父对儿子最深层的爱。"你娘去世你才半岁大,父与你相依为命度年华。曾为你匍匐在地当牛马,曾抱你四乡八邻求奶妈,你一哭我面对美食咽不下,你一笑我手捧烈酒味也佳,教过你岂止那琴棋书画,打过你俱都是严惩轻罚。"[②]唱词明白如话,都是普通百姓可以感同身受的人世间最朴素的情感,具有浓郁的生活情趣。

① 谢柏梁:《越剧〈红色浪漫〉的精品追求》,《中国戏剧》2007年第7期。
② 李莉:《寂寞行吟李莉剧作选》,上海社会科学院出版社2011年版,第66页。

越剧《红色浪漫》则着重于个体爱情、亲情等的刻画与表达。该剧取材于长篇纪实文学《红岩魂》，2006 年由浙江省戏剧家协会、浙江越剧团、杭州剧院艺术制作公司联合制作，吕建华、黄先钢、陈志军编剧，杨小青、周云娟导演，浙江越剧团演出。其讲述的是解放前夕发生在重庆渣滓洞、白公馆监狱中的一段浪漫、凄美的爱情故事。

在身陷牢笼的大背景下，刘国鋕与曾紫霞、李文祥与熊咏辉的爱情是剧目抒写的重点，爱情在理想和信念中不断升华，而背弃了理想丢掉了信念，爱情也就没有了支撑的基石。熊咏辉在得知李文祥叛变时，舞台响起的打雷声把她瞬间击倒，导演做了外化处理与配合，击倒她的不是雷声，而是自己挚爱之人的临敌倒戈。"文祥他本是铮铮铁骨汉，怎能够出卖灵魂图苟安，莫非敌人故伎演，挑拨离间耍手段，莫非深思多恍惚，所思所想成梦幻。"李文祥的叛变换来夫妻两人的自由，"铁窗下盼自由，没想到自由来时泪双流，若是随他出狱去，心戴重枷度寒秋。这样的自由太肮脏，这样的自由怎自由！"最终她毅然与自己曾经深爱的丈夫决裂，"告诉李文祥，让他一个人从狗洞子里爬出去！"坚守最初的理想与信念，体现了一个人乃至一个群体甚而一个民族内心深处的良知，人之为人所需要坚守的最基本的处世原则与道德标准。

爱情在战争中愈显珍贵，亲情更是广大观众的深层情感需求。刘国鋕本是富家出身，入狱后家人想尽办法营救他，刘国鋕五哥打通关节要带走他时殷殷劝慰："劝七弟，且忍让，千万不要再莽撞，你身在狱中不知情，如今是世道纷乱人心惶，上海南京和北平，到处在杀共产党，自从你被捕陷囹圄，全家为你把神伤，兄弟因你急出病，父母天天苦泪淌，不知托了多少人，才求得你脱出牢笼有希望。"兄长的殷殷劝慰拉近了观众与剧目的距离，时代在改变，但是人世间的亲情不变。

（二）化用一切艺术手段为我所用

在《秋色渐浓》的编排中，创作者借用了话剧艺术手段。全剧只有吴仕达、雷继秋、素英、吴父、吴妈、石头六个演员再加一个龙儿。六个演员一台戏，展现的是一个社会的全景。从辛亥革命到二次革命，情节连贯，在一家一景中演出了一台大戏，强调叙事功能，情节的突转和戛然而止，舍弃了传统戏曲的尾大不掉，多是强烈、大开大合的戏剧情节。如面对素英执意自尽，雷继秋没有耐心相劝，而是要素英留下遗书："为媳不孝，自愿弃公公而去；为妻不贤，自愿弃丈夫而去；为母不良，自愿弃幼子而去。"结果素英在写到"为母不良"时无法继续。吴承祖面对儿子吴仕达执意要娶雷继秋为妻，扔出一条绳子："趁她现在还有一口气，你亲手去勒死她。只要她今日死了，明日你便可以娶那个雷继秋为妻，既想随心所欲，就该敢做敢为。"如此逼迫之下，素英自不会再去寻死，吴仕达也不会再要休妻另娶。情节设置干净机趣，感情行进激荡干脆。此外，门外多次响起的枪炮声、暗号声和撞击声，雷继秋战死、石头中枪等情节都依靠画外音或讲述完成。舞台上呈现 50%，剩下的 50% 都在观众的脑海中配合完成，由讲故事的人和看故事的人共同完成创作，极富有启示性和警示性。

在《秋色渐浓》中，尚在襁褓中的小龙这个角色看似轻微，实则是剧情线索和人物关系

中的一个枢纽。素英欣喜地将龙儿长牙、起夜撒尿的琐事絮絮叨叨地说给吴仕达和吴父听时，换来吴仕达的不耐烦和埋怨，并申明"儿子事小，国家事大"。面临再次起义的严峻，龙儿生病，素英并没有急着告知吴仕达，吴仕达连声斥责她"大事大事，什么大事能与儿子相提并论！"反映出吴仕达对待革命前后的不同态度，他后期的痛苦根源似乎源于他自我反省后的疑虑与困惑，开始以强烈的主体意识反思革命，关注个体命运、人生价值。而石头也因为给小龙去找医生，途中中枪导致死亡。一个龙儿把全家关系串联起来，起到了枢纽的作用。

吴妈与石头的互动，面对石头的去世，编导演做了冷处理，吴妈没有大哭，甚至没有表现出太多伤悲，吴妈背着石头念着孙子教给她的歌谣缓缓走下舞台，"一拍一，专制政体灭，共和政体成；二拍二，清朝皇帝灭，民国总统成；三拍三，太平日子成。"①这种情感的反向处理，反而带来巨大的舞台张力。吴妈走下台，情感推到顶峰，留在台上的人必定有所反思继而做出回应，情节的推进就顺理成章，情绪的转化也就有了支撑。

此外，《红色浪漫》的舞美设置，空旷的监狱，警报声、镣铐声、鞭打声，众多狱囚的舞蹈表演，不同色调灯光的契合营造，主题曲的重复响起，全部化为流畅写意的导演语汇，展现了越剧美学精神统驭下越剧的表演与话剧式的舞美灯光的结合。

取材于政治事件的越剧现代戏剧目数量不多，将政治与艺术相结合，难以驾驭，但是这几部经典剧目的成功，昭示了从民间与传统走来的越剧艺术如何与现代精神对接，引导人们关注历史，反思当下，从而探索未来。

三、取材当下生活，回归越剧的民间性

越剧源于民间，一直有着非常好的民间基础。进入新时期以来，出现了一大批充满浓郁时代气息，与人们的生活息息相关的现代戏剧目，这批剧目数量最多，多是反映生活、贴近现实、关怀民生、温暖人心的作品。

20世纪80年代的《复婚记》，通过兰溪大队村党支部书记赵秀兰与生产队长裘新甫两人由好夫妻变成冤家的曲折故事，批判了"四人帮"横行时期的错误思想路线。《终身大事》反映了当时社会上关于农村户口、退休顶职等一系列热点话题。《相思曲》反映了大陆、台湾的长期分离造成的众多家庭离散。90年代的《玉山家事》，描写了浙江天目山区天目村在改革春风的吹拂下，共产党员林玉山帮助贫困户脱贫致富的故事。《巧凤》反映了民办教师巧凤收养流浪儿并助其上学的无私精神。《金凤与银燕》则是在当时正实施的税制改革和新税制贯彻执行中所发生的故事。进入2000年后，《被隔离的春天》讴歌了抗击"非典"的英雄群体，表现了人虽隔离但心无法隔离的真情。《通达天下》反映了桐庐快递企业的创业历程和发展成就。《我的娘姨我的娘》《马寅初》《德清嫂》《袁雪芬》《杭兰英》等大量以真人真事改编的剧目通过对平凡人物、普通家庭的描写，以小见大，反映了中华

① 李莉：《寂寞行吟李莉剧作选》，上海社会科学院出版社2011年版，第69页。

民族的传统美德和时代精神。上述这些取材于当下生活的现代戏多呈现平实感人之美,多以团圆结局。语言通俗练达,情感温润细腻,一念一唱间透露的是平常百姓的喜怒哀乐。

如取材于真人真事、富有真实感人之美的《我的娘姨我的娘》,是2013年浙江省越剧团的新编剧目,由卢昂导演,余青峰编剧。故事主角吴玉梅的原形吴棣梅,是浙江玉环县海山乡坚守几十年的医生。岛上无论男女老少,甚至一户人家的三代人,都会喊她一声"娘姨"。

(一)着重从家庭环境中展示吴玉梅的人物形象

首先,女儿小倩站在舞台的一角向观众讲述妈妈的故事。叙述者介于戏剧叙事。舞台上出现了叙述者,意味着舞台不是一个封闭的空间,它与观众开始了交流,观众也成了受述者。让演员在人物和叙述者两个身份之间跳进跳出,时空变化的边界非常明显。在女儿小倩这样一个边叙边演的叙述者的带动下,才能合理地游走于变换流动的舞台时空,流畅自如地展现吴玉梅从青春年少到白发斑斑几十年的岗位坚守。其次,重点描述了吴玉梅与家人的冲突和情感。如跟丈夫郭兴旺聚少离多长期分离,对女儿郭小倩的长期疏于照顾,对弟弟吴冬瓜的愧疚,对早逝妹妹的一生惦念,展示了夫妻情、母女情、姐弟情、姐妹情,吴玉梅人物形象也更为真实、饱满。

(二)着重于生活细节的刻画

全剧洋溢着浓郁的生活氛围,充满民间情趣。如大牛对刚刚给自己老婆接完生的吴玉梅充满感激,热情拿出了自己珍藏的好东西送给玉梅,"玉梅娘姨,家里穷,这是一条毛巾,十个鸡蛋,两块墨鱼干,小意思,小小意思!"玉梅毫无保留地转送给了接生婆阿金嫂——乡间的接生婆正是靠着这点回馈接济家里不富裕的生活。这样一个小细节展现了玉梅的善良大度,也让观众感受到了浓浓的乡土亲情。海仙乡成立卫生院,乡长宣布任命仪式上,以极具喜剧感的方式点出了海仙乡卫生院人才的缺乏和吴玉梅的不可替代。

郑乡长　玉梅,从今天开始,海仙乡终于成立卫生院了。下面我宣布乡卫生院领导班子和各科室主任!院长——吴玉梅!
　　　　[吴冬瓜手舞足蹈,众渔民掌声如雷……
郑乡长　妇产科主任——吴玉梅!内科外科主任——吴玉梅!
吴玉梅　郑乡长,怎么全是我?就我一个人,成立卫生院做什么?
郑乡长　不急,还新来了个护士——兰芳!来……

最后一场中,十多年后,唯一的护士兰芳最终也去了县城,玉梅又变成了孤家寡人。

吴玉梅　走了!都走了!现在,又剩下我一个人喽……(模仿郑乡长的腔调,自嘲地)我宣布,海仙乡卫生院院长——吴玉梅,妇产科主任——吴玉梅,内科主任——吴玉梅,外科主任——吴玉梅,护士,也是吴玉梅。我这个光杆司令,

全包了,全包了……

从第一次任命仪式的轻松活泼,到十几年后吴玉梅自我任命的孤独寂寞,两个看似平常却极有张力的场面对比包含了太多信息。吴玉梅几十年的职业坚守,其间的酸甜苦辣都化在了这一声叹息之中,而后依然是不变的坚守。

反映当下生活,以真人真事改编的现代戏剧目数量最多,但是艺术性和思想性俱佳的精品却最少。这些剧目刚一出现在舞台,因为其人其事是当时社会聚焦、舆论包围的热点,很容易传播,等时过境迁,就会无人问津。其原因是:一是没有从日常生活中发掘出诗意,浮于表面,真实生活改编到舞台需要想象与丰富,提炼出其典型性;二是没有深刻思想意蕴,当下民生关怀和人性深度的结合不够;三是此类剧目多是以大团圆结局。中国的传统是乐天的,看戏自娱,从中获得快乐,这是看戏初衷,观众需要团圆。戏曲传统的审美惯性,期盼团圆的美好愿望。团圆结局也有消极的一面,削弱了剧作的精神内涵和人文意识,让人看不清现实生活的残酷,缺乏对生命本质的追寻与思考,从而在舞台上缺乏强烈的震撼力。

综上所述,越剧现代戏题材多样,展现了不同的美学风貌。大量的越剧现代戏中出现的精品只占了很小的一部分。社会转型,戏曲得以生存发展的社会民俗发生了巨变,越剧现代戏容易流于一时,"剧种的本体生命是主,而具体剧目的题材、风格和意念则是宾,应该让主选择宾,主宾不能颠倒"[①]。在保留越剧基本的审美特点基础上,开拓不同的题材、风格的剧目是越剧现代戏不断发展的关键。同时,越剧现代戏如何在保持本体的同时把握当下日常生活题材,是一个长期任务和难题。

[①] 高义龙、卢时俊编:《重新走向辉煌——越剧改革五十周年论文集》,中国戏剧出版社1994年版,第4页。

简论话剧表演对戏曲表演艺术的接受

郭 威[*]

摘 要：西方话剧登上中国戏剧舞台不久，为了让这一"舶来品"的戏剧形式得到广大人民群众的认可，话剧界就开始了民族化的探索。民族化的途径之一，就是向戏曲学习。希图借用戏曲的一些艺术方法讲述中国的故事，塑造中国人的形象，表现中华民族的精神。在话剧民族化的道路上，曹禺和丁西林的话剧实践，取得的成绩最为显著。曹禺有意识地用戏曲的手法来塑造话剧作品中的人物，丁西林则是运用了戏曲的表演形式。

关键词：话剧；民族化；探索；经验

清末民初，西方话剧传入中国，登上了中国戏剧的舞台。然而，话剧进入中国初期，并没有得到广大人民群众的认可。如在1920年，萧伯纳所创作的话剧剧目《华伦夫人之职业》就以失败而告终，观众的冷落使中国话剧界为之反思，于是话剧界提出了中国话剧"民族化"与"大众化"的口号。

话剧界认识到，戏剧的最终目的，是呈现在舞台上，面向观众，用真善美来感染观众、娱乐观众，如果一种戏剧形式得不到观众的认可，一台剧目不能让观众接受，那么，无论是作为一种戏剧样式，还是作为一个剧目，都是不会有生命力的。戏剧家汪仲贤有着这样的反思："我们借演剧的方法去实现通俗教育，本是要开通那帮'俗人'的啊，如果去演那种太高雅的戏，把'俗人'统统赶跑了，只留下几位高人在剧场里拍手掌，捧场面，这是何苦来！"[①]他们认为话剧之所以不能够得到广大观众的赞赏，其根本原因在于话剧所表现的内容不能使观众在心底里产生共鸣，其表演形式与表现手法，同中国观众千百年来已经形成的特有的审美趣味相悖。话剧要想在中国扎下根并能传播开来，必须在内容与形式上进行变革。1921年5月，在汪仲贤的策划下，沈雁冰、郑振铎、熊佛西、欧阳予倩等人组织成立了"民众戏剧社"，并提出了"民众戏剧"的口号。然而，"民众戏剧社"没有取得预期的成绩，在话剧的推广上几无进步可言。其原因主要有两点：一是"民众戏剧"是在西方戏剧的基础上进行再创造的，其思想内涵和艺术形式仍是西方的，而不是中国的、本民族的；二是对话剧的变革没有明确的方向、目标和可行的措施，处于模糊笼统的想象当中。随着话剧界与理论界对失败的教训和成功的经验探索的深入，人们渐渐形成了这样的共识：要创造出属于中国自己的话剧，就必须使其具有民族特色，也就是说，话剧要民族化。

[*] 郭威（1993— ），上海师范大学硕士研究生。专业方向：戏剧戏曲学。
① 汪优游（仲贤）：《优游室剧谈》，《晨报》1920年11月1日。

所谓民族化，就是在内容上表现中华民族的文化，塑造中国人的形象，摹写中国人的心理，反映中国人的世界观、伦理观、价值观，不仅如此，还要有中国人喜闻乐见的艺术形式，以吻合中国人的审美要求。

有了这样的认识后，话剧界开始踏上了民族化的道路。而民族化的途径之一，就是向戏曲学习。因为戏曲是真正的民族戏剧，无论是内容还是形式，都是民族文化的结晶。它之所以具有千年的生命力，且遍及全国城乡，就是因为它用民族的艺术形式讲述了中国的故事，塑造了中国人的形象，表现着中华民族的精神。

在话剧民族化的道路上，曹禺和丁西林的话剧实践，所取得的成绩是最为显著的。

话剧艺术的中心任务是写"人"，通过"人"，来传导真善美，离开了"人"的形象的塑造，话剧也就失去了其艺术价值。曹禺创作的话剧，其着重点也是写"人"，描写鲜活的人物形象，刻画鲜明的人物性格，揭示人的复杂的灵魂。然而，如何写好"人"，曹禺没有套用西方话剧的艺术方法，而是借鉴了戏曲的经验，也就是说，他有意识地用戏曲的手法来塑造他的话剧作品中的人物。

曹禺的作品对于女性形象的塑造尤其突出。中国是一个具有几千年的传统文化的国家，在历史的进程中，妇女虽然受到社会的重压，却仍然担负着社会的重任，因而女性形象，从某种意义上说，更具有戏剧性。在曹禺的作品中，有两种典型的女性形象，第一种是处于社会上层的陈白露、繁漪类的；第二种是位于社会底层的四凤、侍萍类的。陈白露、繁漪这类女性的特点是敢爱敢恨，有叛逆的性格，与戏曲《救风尘》中的赵盼儿、《桃花扇》中的李香君等有着相似的命运和性格，她们的精神有着内在的联系。四凤、侍萍这种旧社会的底层妇女，有着善良的品性、纯洁的灵魂和对未来充满希冀，可是却难以逃脱命运的不公，她们的遭遇和戏曲中受苦受难的劳动妇女极为相似。那么，曹禺是如何刻画这些妇女的形象的呢？话剧导演焦菊隐曾说："中国传统戏曲描写人物善于用粗线条的动作勾画人物性格的轮廓，用细线条的动作描绘人物的思想活动。"[①]曹禺正是借鉴了粗、细线条的创作手法，来刻画出生动的人物形象的。如《日出》开场时陈白露的形象：靠着柔软的沙发，手拿着红酒，呆呆地看着窗外。观众通过人物的动作与情态能清晰地看到陈白露的空虚内心和已经失去了对生活的热情的状态。这些动作和戏曲的程式一样，有着明确的意义指向。《原野》中的焦母是这样出场的："头发大半斑白，额角上有一块紫疤，一副非常峻削严厉的轮廓。扶着一根粗重的拐棍。张大眼睛，里面空空的，不是眸子，却直瞪瞪地望着前面。敏锐的耳朵四面八方地谛听着，张口说话时声音尖锐而肯定。"[②]这个形象仿佛戏曲的脸谱，呈现出人物的性格特征，具有鲜明的符号性。

话剧剧作家丁西林在创作实践中有着这样的体会："（话剧）在形式上如果吸收了中国戏曲的营养，可以找到一条新的出路。话剧向戏曲学习，我觉得主要的一点，是学习戏曲在表现方法上如何突破时间和空间的限制。"[③]舞台艺术都具有一定的假定性，不论是话

① 焦菊隐：《话剧向传统戏曲学习什么》，《焦菊隐文集（第3卷）》，北京文化艺术出版社1988年版，第7页。
② 曹禺：《原野》，北京人民文学出版社1994版，第12页。
③ 廖震龙：《愉快的谈心》，孙庆升：《丁西林研究资料》，中国戏剧出版社1986年版，第43页。

剧还是戏曲，它们只是在表达的方式与呈现的效果上有所不同。话剧的审美追求是写实，努力地还原生活，演员通过自身的生活积累和感受找到贴近角色的人物形象，并在规定情境中用语言、形体动作表现出来，情境越接近真实的生活，越能得到观众的肯定。而戏曲则是由演员来"演"故事，"演"人物，戏曲要求演员与生活保持一定的距离，哭非真哭，笑非真笑；其动作是程式性的，而非生活化的；挥舞木桨，表现的是船行浪中。旗帜翻动，显示的是千军万马；舞台的时空也不像话剧那样是固定的，而是随着演员的上下场和言语动作而在不停地变化，所谓"景随人现，步移景迁"。戏曲最高的表演美学原则就是把"意"、"神"表现出来。话剧与戏曲的形式有如此大的差异，如何运用戏曲的表演艺术而使话剧艺术具有民族性呢？丁西林是这样做的：话剧《孟丽君》中，有皇甫少华策马加鞭的场景，但它并不像一般话剧那样，呈现人物纵马驰骋的真实感，而是用马鞭来替代马。在皇帝邀请孟丽君来赏月的场景中，没有模拟真实场景的道具来表现人物所处空间的金銮殿，其酒、肴亦无，只有几个座位而已。然而，丁西林用这些戏曲的写意方法，却让观众通过联想看到了金碧辉煌的宫殿、幽静雅致的环境和丰富馨香的酒席。

尽管话剧和戏曲的艺术特质存在着许多的差异，但是它们也有着共同点，即和生活的关系。无论是内容还是形式，它们都源于生活，只不过是话剧离生活近些，甚至切近生活，但也不是照搬生活的原态，也需要对生活进行选择、加工，或只是将无数个生活的"碎片"，进行创造性的整合而成。戏曲离生活虽然远一些，所叙述的故事和描写的人物大多富有实际生活中极少有的"传奇性"，其表演的动作，也基本上不是生活中人的动作，而脸谱、服饰等舞美，更是非生活的，但是它的一切又离不开生活，其"原材料"都来自生活，只是对"生活"变形、夸张或按照人们的愿望重新"铸造"而已。戏曲导演阿甲先生曾经就话剧、戏曲与生活的关系，打了这样的比方：生活如粮食，话剧把粮食做成了饭，而戏曲又进了一步，将饭发酵，酿成了酒。但无论是饭，还是酒，其最初的原料，都是粮食。有了这样共性的基础，话剧和戏曲就有互动的可能。就话剧吸收戏曲艺术的养分时，可以打破西方话剧"写实性"的格范，融进"写意性"的内容与形式，呈现戏曲的元素，让话剧改姓"华"。

话剧民族化的实践，已经经历了很长的时间，虽然如上所述，曹禺、丁西林等一批剧作家在这方面取得了一定的成绩，但是，离"化"还有相当大的距离。我们要继续探索，争取创作出更多的如《雷雨》那样的具有鲜明的民族印记的话剧作品来。

论张庚戏曲现代戏理论

张长娟*

摘　要：资深戏剧理论家张庚先生从 20 世纪 50 年代初期就致力于戏曲领导工作。在 20 世纪 50 年代中期他对戏曲改革做了深入的理论探索，他认为：编演戏曲现代戏是戏曲发展的方向；现代戏应当重在表现人民内部矛盾，塑造具有爱国主义精神的新的人物形象；要科学地运用传统表演技艺来表现新的社会生活；要以评剧《三里湾》、京剧《白毛女》等剧目为榜样进行现代戏的创作。

关键词：张庚；戏曲现代戏；理论贡献

　　戏曲作为我国一种古老的民间文艺形式，自形成以来便受到广大人民群众的喜爱。戏曲艺术在悠久的历史长河中，也积累了丰富的遗产。但是戏曲发展至今，人们也提出了许多质疑，有人认为它只能表现古代生活而无法表现现代生活；有人认为戏曲里夹杂着太多封建性的糟粕，戏曲里的表演程式太过刻板僵化。不可否认，以上这些问题在传统戏曲里确实存在。新中国建立之后，在戏曲艺术家们的多方面努力之下，戏曲艺术脱胎换骨，摒弃了许多旧有的刻板形式，逐渐顺应时代潮流，焕发出新的生机。这具体体现在一系列新的表现现代生活的剧目中，如豫剧《朝阳沟》、沪剧《罗汉钱》、评剧《刘巧儿》、京剧《白毛女》等。戏曲艺术在现代社会之所以能获此成绩，绝不是依靠简单地全盘否定传统戏曲的种种表演艺术以及思想内涵，而是因为我们踩在了传统这个"巨人"的肩膀之上，放眼于现代社会，想方设法将现代生活巧妙地融入传统戏曲的表现形式之中，经过多次的摸索和反复的实践。许多对戏曲持有"危机论"和"消亡论"的人并没有看到戏曲曾在反映社会现状、引导人民群众进步等方面做出的独特贡献，也就更加不理解戏曲这种古老的文艺形式为什么还要表现现代生活了。

一、编演戏曲现代戏是戏曲发展的方向

　　张庚先生在《表现现代生活是新戏曲的方向》一文中提出"一个时代的艺术首先必须表现它自己的时代。历史上伟大的艺术家总是深刻地表现了他的时代，并且对他的时代的许多事和人表示了自己的意见。历史上不朽的艺术作品也总是表现了他的时代生活或

* 张长娟(1995—　)，女，上海师范大学硕士研究生。专业方向：戏剧戏曲学。

时代感情的。"①人们并不是到了现代社会才意识到戏曲应该表现现代生活的。辛亥革命之前,上海的京剧舞台上就演出了《新茶花》《波兰亡国恨》之类的表现彼时社会生活的戏,汪笑侬早前就新编过《党人碑》《哭祖庙》等反映时事的戏;五四时期,北京的京剧舞台上也上演过《一缕麻》等。"这一连串的事实,无非都是要把戏曲这种历史悠久的艺术形式和丰富多彩、充满斗争的现代生活联系起来,使它为每个时期的革命斗争服务。这种不断的努力,主要来自观众强烈地希望在戏曲舞台上看到当代的生活。他们感到在这样大变动的时代里,各种各样的人物是前所未见的,英雄与小丑齐来,崇高和卑劣相混,他们希望从舞台上得到评价,得到解答。"②因此,把戏曲形式和现代生活密切联系起来,是很重要的。这种联系,其实就是和广大人民群众的联系。

表现现代生活是包括戏曲在内的每一种文艺形式的首要责任和义务。无论是领导干部还是平民百姓,无一不生活在当代社会的大舞台上,这个舞台的庞大和人物的繁多,使得每天都会有数不清的故事发生。这些直接来自社会、来自生活、来自普通人的故事素材,既然可以直接或间接地运用到文学艺术之中,当然也就可以通过戏曲这种文艺形式把他们搬到舞台上。

另外,编演现代戏不仅是满足社会和观众的需要,也关系到传统艺术的发展问题。"我们要发展传统,首先必须得排新戏,特别是表现现代生活的戏。这些戏中间有新人物、新事情、新的生活工具,是传统的戏里所没有的,因此也就没有现成的表演方法。但是一个有经验的演员和导演,他就能够从旧有技术或旧的某一个戏里某一个人物的表现中间变化出新的表现方法来,这也就是一种发展。"③比如,现代生活里有骑自行车、打电话的动作,传统戏曲的表演程式里是没有的,因此,这些新的动作就需要演员去揣摩、去创造。虽然从动作上来看,剧目是新的,但是从虚拟性来说,它又属于传统,这就叫发展传统。我们用这样的原则来编演现代戏,去创造一个个新的符合现代生活的程式,塑造一个个新的角色和人物,总会使得现代戏的剧目越来越多,并且可以一步一步地突破传统。

二、现代戏应当重在表现人民内部矛盾,塑造具有爱国主义精神的新的人物形象

题材的选择,对艺术作品来说,是有着重要的意义的。新中国成立以后,我国需要面对与解决的不再是帝国主义、官僚资本主义与封建主义三座大山的压迫,而是毛主席所指出的"人民内部矛盾的问题"。因此对于艺术家来说,应当了解什么是人民内部矛盾,人民内部矛盾在生活中又表现在哪些方面以及如何表现的。这首先就需要艺术家们分清楚在现代社会里,什么是美,什么是丑,什么属于先进,什么属于落后。从革命战争年代产生的

① 张庚:《表现现代生活是新戏曲的方向》,《文汇报》1958 年 8 月 7 日。
② 张庚:《论戏曲表现现代生活》,中国戏剧出版社 1958 年版,第 21—22 页。
③ 张庚:《论戏曲表现现代生活》,中国戏剧出版社 1958 年版,第 3 页。

英雄人物如邱少云、董存瑞、刘胡兰再到现代社会为科学无私奉献的科学家钱学森、邓稼先、袁隆平等，他们身上体现的集体主义精神是美的。在今天，我们更加需要提倡和颂扬爱国主义精神，如果只将目光局限在个人感情上，是不足以表现当下社会的。因此我们必须站在宏观角度上来选择题材。

张庚认为，首先题材必须反映人民内部矛盾。"在我们的戏曲题材里反映人民内部矛盾，是非常重要的，它的范围也是非常广阔的。今天的社会里存在着许多问题，比如说儿女不孝顺父母，后妻虐待前房子女，干部贪图享乐而腐化堕落等都是；比这类在性质上更严重的还有资产阶级思想在侵蚀着大众，这是需要我们去批判的，我们应该写。"而在选择这类题材的现代戏时，应该把重点放在人与人之间的矛盾上，而不是人与物之间的矛盾，那样就不属于人民内部矛盾。许多现代戏在这方面表现得不是很好，原因就在于编剧没有了解什么才是人民内部矛盾。比方说先进与落后的矛盾，这样的冲突在生活中、在人与人的关系上是很容易表现出来的，最后也可以得到解决，这样的矛盾就属于人民内部矛盾。而扬剧《防汛英雄》在表现人民内部矛盾上是存在问题的。编剧把这个戏的矛盾聚焦在人与水的矛盾上。具体体现在，有人主张把大堤加高，有人主张撤退。但这并不是真正的矛盾，因为水是死的。在防汛斗争中真正的矛盾，应该是自私自利和舍己为人的矛盾，但作者却绕开了这一点，没敢去表现这个矛盾，才导致这个戏没有取得很好的成绩。因此，我们应该正确选择表现人民内部矛盾的题材，深入描写人民内部的真正的矛盾。

其次，题材必须表现新人物、新英雄。无论是新人物，还是新英雄，他们的"新"都是有特点的。"有些人对工农兵或英雄人物的认识也是很错误的。以为这些人是解放后从石头缝里蹦出来的，其实完全不对。许多人物是从旧社会生长出来的，因此，他们特别懂得旧社会中那些不合理的事情，所以他们会坚决反对旧社会"[①]。而这些英雄也有成长过程，他们对事情也是从不懂到懂得，处理问题也是从不正确到正确。很多现代戏的剧本就没有意识到这点。它们的问题都出在没有把英雄的发展过程写出来。观众从头到尾看不出人物在面对前后不同的情况时，所发生的思想上与认识上的新的变化。没有发展这是不合乎事实的，人物一出场就胸有成竹，运筹帷幄，应付自如。这就表明编剧在选择题材时，对新的人物是不理解的，因此只写出了一个不能打动我们的人物形象。因此，我们应当侧重人物性格的发展过程，让观众亲眼看见一个新英雄的诞生与成长的过程，这样人民才会信服，才会学习与效仿。

三、科学运用戏曲传统表演技艺来表现新的社会生活

解决传统的表演艺术与现代生活的矛盾，不是生硬地把传统和现实相结合，也不是拿着新生活往旧形式里装，而是在传统的基础上创造新生活。因此，表现现代生活，既要接

① 张庚：《戏曲编剧在表现现代生活方面的问题——在文化部第三届戏曲演员讲习会上的讲稿》，《戏曲研究》1958年第1期。

受程式，又要不脱离生活，要在现有的戏曲传统艺术的基础上，再往前发展，使戏曲不仅能表现古代生活，也能表现现代生活，不仅能表现过去的英雄，也能表现今天的英雄，不仅能表现过去的帝王将相，也能表现今天的领导干部。那么落实到具体的戏曲实践中，又该怎么做呢？

首先就是要选择性地继承传统表演艺术。"有人说上场引子下场诗，自报家门，这些东西也是必须继承下来的，另外就有人又反对，说这些根本无法继承，因此现代戏就不能运用传统戏曲的形式。这样一立论，就把问题弄僵了，仿佛传统是绝对不可接受的东西，根本不能批判地吸收似的。其实在传统的表演艺术中，有些具体的东西现在不能生硬地继承下来，但是戏曲的其它基本特点是完全可以继承的。"①举个例子，评剧《刘巧儿》中间，有一段采桑叶的戏，主要是为了唱，观众非常欢迎，这一唱段既符合传统戏曲的表演艺术，又安排得非常合适。《碧落黄泉》的"读信"一场所安排的大段的唱，既符合情节，又能发挥戏曲的表演艺术，从而给观众留下深刻的印象，这点毫无疑问是成功的，而且它们没有自报家门。

其次要尽量将语言转化为动作。"矛盾是正面表现在舞台上的，是以行动为主而不是以语言为主来表现的。这是我们戏曲一个很重要的一个特点，也是很大的一个优点。"②现代的许多好戏，都是这样表现矛盾的。比方《拾玉镯》里的孙玉姣那种又喜又娇又怕的初恋心情，也是通过她去拾玉镯的具体行动表现出来的。《碧玉簪》中"三盖衣"的一场戏，就是通过三次盖衣的具体行动，表现了秀英对玉林又爱又恨的矛盾心理。闽剧《白蝶香柴扇》中"劝酒"的一场，通过劝酒、拔刀、放刀等动作就把那女子当时复杂矛盾的复仇心情，明白地、有层次地用行动表现出来了。尽管一些方言我们听不懂，可是这女子当时的心情，我们却完全理解了。这种用行动正面地表现矛盾，使任何人都能看懂的优点，也是完全可以运用到表现现代生活里的。

四、评剧《三里湾》、京剧《白毛女》等优秀现代戏值得借鉴

多年以来，戏剧界人士一直在争论，传统表现手法到底能不能表现现代生活？按过去所做的实验，失败的多，成功的少，而有些现代戏的实践证明：表现现代生活是可以运用戏曲的传统表现手法的，而且只要运用恰当，只要从剧情出发，从人物出发，一定会得到成功。因此张庚先生也针对一些优秀现代戏做出客观性的评价，指出了许多可以借鉴的地方。

评剧《三里湾》无论是在人物的形象上还是事件的发展上都是很成功的。

张庚先生首先赞扬了《三里湾》成功地表现了新人物，这主要得益于演员们的政治思

① 张庚：《戏曲编剧在表现现代生活方面的问题——在文化部第三届戏曲演员讲习会上的讲稿》，《戏曲研究》1958年第1期。
② 张庚：《戏曲编剧在表现现代生活方面的问题——在文化部第三届戏曲演员讲习会上的讲稿》，《戏曲研究》1958年第1期。

想有了进步性的发展和提高。演员真正理解了剧中所扮演的人物,体会了剧中人物心里的喜怒哀乐,使观众在舞台上看到了新人物、新情感。"像范登高在回忆过去的苦难,因而悔悟现在的行为,那一长串带白带唱的独自表演,不是光有点外表的技术或是演唱的经验所能够办到的,必得理解这种感情,接受这种感情,自己心里有了感动才创造得出来。这在灵芝和玉生恋爱的场面里,在玉梅对有翼的感情方面,都表现出来。就是这些人物和他们的感情在舞台上给我们留下了新鲜的印象,使我们感到社会主义的新戏曲在发芽滋长了。"①

另外,张庚先生认为评剧《三里湾》很好地学习和继承了传统。剧作的导演和演员敢于在表现全新的题材和人物时,大胆运用传统的手法,因而获得了很好的效果。"像马多寿一家人,表演都是比较夸张。这几位演员大胆吸收了角色行当的表演方法,使得每一个人物的性格非常突出鲜明。几个同样是丑扮的人物放在一起却各不相同,各有各的特色,导演在这方面也大胆而成功地运用了打击乐器,造成了强烈的喜剧气氛。又如灵芝"算卦"那一场,在原小说中本是一种细微的心理活动,在剧本上也只是而且也只能是心理的指定和感情的抒发,但导演却很恰当地把它行动化起来、舞蹈化起来,加上了打击乐器,使得这场戏有了新鲜活泼的面貌。整个说来,人物的鲜明是这个戏的最大特色。这一方面固然和原作者的风格分不开,但是还是导演和演员敢于运用戏曲表演的明快和夸张手法的直接结果。"②

因此,一部优秀的现代戏必须在舞台上呈现出符合现代生活的崭新的人物,新人物必须要摆脱概念化,突显个性化。而他的个性化更多的是借用传统戏曲表演动作来展现的,因此我们必须将人物、情节、动作紧密地与传统表演艺术联系起来。

在用传统戏曲形式来表现现代生活方面取得较大成功的,还有京剧《白毛女》。许多人认为应该将表现现代生活的任务交给地方戏来完成,因为地方戏还没有形成像昆剧、京剧那样的固定程式,并且地方戏更贴近现代生活。然而,跟昆曲、京剧这样的传统戏相比较,地方戏的受众范围并不是那么广泛。一方面是地方戏在唱腔与语言上就存在局限性,很难为全国各地方的民众所接受和喜爱。另一方面,一说到戏曲,现代的观众首先想到的就是京剧与昆曲,即便是对于没看过几部戏曲的人来说,也都知晓京剧是我国的国粹,而昆曲又被称为"百戏之师",在全国乃至全世界的范围内,京剧与昆曲的知名度都远远高于其他戏种。因此,如果能用这两种传统的戏曲样式来表现现代生活,无疑是锦上添花。而京剧《白毛女》就大胆地运用京戏的形式来表现生活。剧里有几场戏是很成功、很值得借鉴的。

《白毛女》里有几场突出的好戏,一场是"按手印",演员唱出了一种真实的感人力量,而在做的方面,又表现了高超的艺术水准。这里,演员充分运用了京剧里的表演程式,恰到好处地表现了杨白劳这一人物,既不做作,也不牵强。"我常觉得传统戏曲是非常善于

① 张庚:《评剧〈三里湾〉观后感》,《人民日报》1958年3月22日。
② 张庚:《评剧〈三里湾〉观后感》,《人民日报》1958年3月22日。

在舞台上强调和掌握节奏的运用的,在表演上既强烈,还加上锣鼓点的鲜明节奏,这样就能把感情的细致部分非常明确地一点一滴传达给观众。这场按手印的戏,就有这个特点。"①不仅如此,演员们在人物造型方面也很好地突破了传统表演艺术固有的行当。这些都证明了只要我们想办法将现代生活慢慢地恰当融入进传统表演之中,行当也是可以突破的,程式也是可以活用的。

"另一场是喜儿逃出黄家。这一场演出了许多新鲜活泼的东西,也是很成功的。逃出黄家一场,对于喜儿来说,是一次很大的考验,是她性格成长的一个关键。强烈、坚强都要在这一场上表现出来;在唱腔方面,有了很大的创造性,表现出了鲜明而又强烈的色彩。喜儿还有一场戏是在奶奶庙前遇见黄世仁,在雷电交作中间,演出了许多强有力的身段。最后山洞一场,运用了一些芭蕾舞的动作,这些动作和京戏的表演程式杂糅到一起,也起到了很好的效果。"②

在张庚看来,传统戏曲是可以很好地表现现代戏的,并且戏剧界人士多年来也一直在为戏曲的发展贡献着自己的一份力量,一次又一次地举办戏曲现代戏观摩会、戏曲现代戏研讨会,无非就是想让戏曲更健康、更繁荣、更持续地继承与发展下去。从"为什么要编演现代戏"到"如何编演现代戏",专家们献计献策。也正是因为这些理论性的指导,才使得戏曲现代戏突破传统,不断创新。因此,只要我们肯革新、肯前进,一步步探索,一步步实践,戏曲是可以在当今社会主义社会中继续更好地为新时代的人民服务的。

① 张庚:《〈白毛女〉和〈红仙女〉》,《戏剧报》1958年第7期。
② 张庚:《〈白毛女〉和〈红仙女〉》,《戏剧报》1958年第7期。

实践的拓展与理论的深耕
——戏曲现代戏创作高端论坛综述

廖夏璇[*]

2018年12月7—9日，由上海师范大学谢晋影视学院、上海戏曲学会、上海戏剧学院编剧学研究中心、《中华艺术论丛》编辑部共同主办的"戏曲现代戏创作高端论坛"在上海师范大学举行。中国艺术研究院戏曲研究所原所长王安奎研究员，中国古代戏曲学会会长叶长海教授，梅兰芳纪念馆馆长刘祯研究员，中国南戏研究会会长俞为民教授，戏曲史家与戏曲理论家朱恒夫教授，中国文艺评论家协会副主席毛时安研究员，中国剧协副主席、著名剧作家罗怀臻教授，上海戏剧学院编剧学研究中心主任、著名剧作家陆军教授，中国戏曲学院副院长冉常建教授，著名戏曲导演卢昂教授等五十余位耕耘在戏曲理论研究与舞台实践前沿的专家、学者与会，对戏曲现代戏创作进行了一次多维度、深层次的探讨。

开幕式上，上海戏剧学院副院长刘庆教授指出，在当下丰富多彩的戏曲舞台上，戏曲现代戏创作无论在数量还是影响上都非常值得学界关注，如何评价戏曲现代戏的创作演出、如何从理论和实践上总结历史经验以探讨未来发展的路径，是我们应该深入思考的问题。叶长海教授认为，当前的现代戏创作中存在不少以现代生活为题材但创作观念守旧的剧目，历史上许多大戏剧家虽然不以写现代戏而名扬千古，但他们一定有许许多多走在时代前沿的创作观念，这种思想观念指导他们创作出一部部经典剧目。

观念与立场：现实关怀下的"民间向度"

"工欲善其事，必先利其器。"观念和立场是决定一部作品格调高低的重要因素。探讨戏曲现代戏创作，首先应该从创作的理念入手。与会的专家、学者就戏曲现代戏创作的基本观念与立场展开了讨论，他们一致强调现代戏创作要坚持艺术地表现现代生活、合理地植入现代意识、凸显民间趣味的原则。而戏曲现代戏多数质量不高的原因，也多是因为未能正确处理现实主义与现代题材、民间与国家、艺术与宣传之间的关系。

罗怀臻教授认为现实题材的戏曲创作，至少应当注意把握三种关系：一是"艺术品"与"宣传品"的关系。现实题材不是现成的拿来就用的好人好事、真人真事，而是通过艺术创作探究生活的本质，揭示人在现实生活中的处境，进而对新时代倡导的主流精神进行培

[*] 廖夏璇(1988—)，女，广西桂林人，上海大学上海电影学院博士研究生。研究方向：戏剧历史与理论研究。

育与表达，它考验的是艺术家的原创力、想象力与表现力。二是现实题材与现代意识的关系。戏曲的"现代性"不是简单的时间概念，而是一种价值取向和品质认同。现实题材创作仍然需要艺术家进行透视、鉴别、甄选和提炼，才能表现出英雄模范、典型人物身上所富含的时代精神与先进理念。三是现实题材与现代戏曲的关系。现实题材的戏曲创作不仅要表现新时代的价值观，也要表现新时代的审美观。创作者既要完成自身艺术观念的创造性转化、创新性发展，也要对现实题材所表现的社会内容和艺术形式进行创造性转化、实现创新性发展，使之由现实题材变成现代艺术。

湖南省艺术研究院邹世毅研究员认为，现代戏创作之所以"有高原而无高峰"，"有戏剧舞台人物而缺独特艺术典型"，"有探索追求而乏有机整体"，根本原因在于现代戏的创作陷入了"三昧"。其表现一是认为所有的现代生活，尤其是红色革命生活、先进英模事迹、改革开放进程、社会主义建设、精准扶贫活动等都能成为戏曲艺术创作演出的题材，这是戏曲艺术题材泛化引发的严重后果。表现之二是认为戏曲艺术就是再现生活、反映生活，没有从戏曲艺术的发展历史中找出戏曲的一般艺术规律，没厘清戏曲到底是一种再现艺术，还是一种表现艺术。表现之三是认为戏曲作为舞台艺术在当今社会是渐趋弱势的艺术，它的生死存亡对社会文化影响不大。

王安奎研究员从现代戏创作"为艺术还是为人生"着眼，指出否定和贬低现代戏的论者认为现代戏是因政治的需要而创作的、在艺术上无可取之处的观点值得商榷。实际上很多有追求、负责任的剧作家、艺术家在创作现代戏时，既充满政治热情，也在艺术上树立了高标准。中华人民共和国建立近70年和改革开放40年来，保留下来或产生过重要影响的优秀作品正是向这样的目标努力的结果。许多表现革命历史题材的作品和反映现实生活的优秀作品，都具有很高的文学性，塑造了具有典型意义的人物形象，在题材的深度和广度上不断拓展，鲜明地反映了社会生活的变迁和人们心灵中美好的东西，在艺术上不断有新的突破，努力使传统与现代审美要求相契合，创作了很多新的舞台表现样式。经验教训也在于有些现代戏创作既没有"为人生"也没有"为艺术"，仅是直白的说教。

陕西省戏曲研究院杨云峰研究员指出：优秀的戏曲现代戏必须以传播社会主义的核心价值观为剧旨，例如马健翎开辟的中国革命的乡村叙事，确立了以人民为中心的叙事模式并使之成为相当长一段时间内的主要形式。新时代以来，创作传奇是我们时代的主要特征，戏曲现代戏的创作应把创作传奇与国家记忆相结合，借以表现火热的时代中人民群众的创造精神和优秀品德，充分发挥传奇戏曲的精神鼓舞作用。以"四功""五法"为显著特征的活体表演，具有鲜明时代特征的个性化表述，是戏曲现代戏从高潮走向高峰的唯一途径。

上海师范大学陈劲松副教授从民间情怀、民间传奇和民间技艺入手，对戏曲现代戏重回民间进行了深入的思考，认为戏曲艺术发轫于民间、扎根于民间，呈现了世俗人生的价值和意义，戏曲现代戏的发展，也应该体现其自身的民间意识。所谓民间情怀，是指编创者要有悲天悯人的大格局和大情怀，站在民间大众的立场上，揭示其真实的生存状态与生活困境；而民间传奇则从情节编排上揭示了"无奇不传"的戏曲传统。

技巧与手法：基于舞台创作实践的方法论

汪人元研究员认为，戏曲现代戏创作是时代赋予的一个"深刻的命题"，它是传统民族戏剧直接步入现代社会和现代民众的重要艺术实践，也是戏曲自身建设发展的特殊和重要之举，必须有积极"攻关"的决心和实践。同时，要在宏观规划上注意用现代戏、传统戏、新编历史剧的"三并举"剧目政策之落实来保障戏曲的均衡健康发展。戏曲现代戏创作是一个"艰巨的难题"，其中剧种建设的内容成分极重，有时其难度与价值甚至大于剧目建设的成分，对此须有充分的认识和艺术准备；继承与创新永远都是有着新面孔的老话题，在戏曲现代戏音乐创作中，全新的内容，必然会挑战我们的创新能力，但也更能考验我们在此前提之下对传统的认知深度和驾驭水平；坚守感情、性格、时代感"三对头"的原则，是现代戏音乐创作中的一个合理追求，但不能把这种对于刻画人物准确性的追求片面化和极端化，要高度重视"只讲个性而不讲共性"，"只看角色不看演员"给戏曲发展带来的伤害。

陆军教授对戏曲现代戏的"假"进行了严厉的批评，认为病源在于对生活真实与艺术真实的理解与把握出了偏差。他根据自己的创作实践，贡献了这样的创作经验："不像不是戏，真像不是艺"；"故事可虚构，细节必真实"；"核心冲突不能假，核心情节不能假，人物性格与情感发展的核心逻辑不能假"。

朱恒夫教授认为，戏曲现代戏是应社会变革的需要而产生的，同时也是戏曲艺术发展的必由之路。现代戏的产生与发展的动力既来自具有社会变革思想的人和执政者出于向民众宣传思想的需要，也来自广大人民群众审美的需要。提升戏曲现代戏编演质量的路径之一是不要将"主旋律"题材狭隘化，只要是表现中国共产党全心全意为人民服务的宗旨、催人向上、宣扬社会主义核心价值观和颂扬爱国主义精神的内容都是弘扬主旋律。现代戏的"现代化"，就是要表现时代生活，反映时代精神，抒发当代人民群众的思想感情，切合时代的美学趣味，而有无特定含义的"现代性"并不是决定现代戏质量高低的要素。路径之二是用宾白诗歌化、动作与神情身段化、唱腔须有时代性和综合性，尤其是要用强化演唱节奏的方式，来解决传统的表演艺术与现代生活的矛盾。要想在现代戏上稳步前进，必须在国家的层面上进行实验。每年在经过反复认证而确定了三五个剧目的基本框架后，遴选出几个有现代戏创演资质的剧团为基础，在全国范围内调集编、导、演、音、美等人员，从剧本创作、音乐制谱、表演身段、舞台美术等方面进行探索，只求质量，不求速度。

卢昂教授从导表演的专业角度出发，认为当下戏曲现代戏创作有三个亟待解决的问题：第一，戏曲现代戏不现代；第二，戏曲现代戏表现形式的单一化；第三，戏曲现代戏的审美与大众当代的审美严重脱离。他在自己的创作实践中，总结了一套"三结合"的创作与训练方法：第一，戏曲表演唱、念、做、打、舞的传统技术要扎实；第二，充分吸收借鉴话剧心理现实主义的方法、体验的方法，在感受的基础上有感而发，由内而外地进行戏曲表演；第三，现代戏曲的集体即兴创作和身体训练方法，是赋予演员能量、让他们在舞台上灵动的重要手段。

戏曲音乐理论家周来达研究员认为，戏曲的传承离不开以传统戏、历史戏、现代戏为载体，三者既要明确各自的定位，又要通力合作，共谋发展。现代戏要实施导演负责表演、演员领衔音乐创作的"一戏两制"，以立足本剧种，创造新程式、新流派，发展本剧种现代戏声腔为宗旨。此外，应大力培育、发展民间戏曲，改善戏曲文化生态环境，从根本上夯实戏曲现代戏的发展基础。

临沂大学宋希芝教授指出，目前戏曲现代戏创作存在着诸多问题，如各个方面的改革力度失衡、趋同明显、创作目的偏误等，她呼吁戏曲现代戏创作在创新意识的引领下，从剧本内容到形式，再到舞台，进行全方位的革新。题材须具有时代性，人物语言尽量口语化，突出民间性，曲词要有诗意、协律，音乐方面则须创新唱腔。舞台表演要服务于剧本的表达，充分考虑观众的审美趣味和接受能力。戏曲现代戏创作中要有分层意识，深入了解每个群体的爱好和审美趣味，妥善处理娱乐大众和启蒙大众的关系，平衡市场与审美之间的关系，以满足不同人群的审美需求。

个案与典型：基于宏观把握的微观阐释

陆军教授对淮剧现代戏《小镇》进行了剖析，认为该剧是一部具有较大潜力的作品，剧作家有深厚的文学功底和娴熟的编剧技巧，人物设置、冲突安排、情节铺垫、唱词表达都十分流畅和合理；但该剧需要进一步打磨，相对于小说原著，它在戏剧冲突的真实性、剧情的生动性、人物的独特性等方面还需要剧作家进一步运思、提炼与研磨。

上海市文联理论研究室主任胡晓军以京剧《浴火黎明》为个案，探讨了戏曲与现实主义的关系，认为当下戏曲与现实主义是一种"貌离神合"的关系，京剧现代戏《浴火黎明》较鲜明地体现了戏曲"历史现实主义"的特征，它成功地塑造了范文华这样一个既非坚定的革命者，也非彻底的叛徒的形象。戏曲现代戏通过对题材的选择，有意无意地延续着"历史现实主义"的血脉。戏曲现代戏应该秉承现实主义精神，以特有的"历史现实主义"，对以往的"典型环境中的典型人物"作新的考量，对以往认为的"非典型环境中的非典型人物"作新的认知，让现实主义在变化了的时代审美中保持着生命力。

上海师范大学谢晋学院讲师孙韵丰通过对京剧《智取威虎山》中"身体"这一能指的研究，解码革命样板戏中的"身体"束缚。她认为，僵化的、标准化的身体在样板戏中一直重复。通过让各地方剧种移植样板戏，"标准化"的身体语言也随即被移植到全国各地，甚至从戏剧舞台走向了现实生活，成为这一历史时期的政治活标本。

刘祯研究员对梅兰芳时装新戏的编演及其现代戏的认知进行了梳理，提出梅兰芳是现代戏编演的先行者，他具有社会与艺术双重的敏锐洞察力。早在20世纪初，他即开始"时装新戏"的编演，他的创新意识和创新实践亦从中得到全面的体现。"时装新戏"的上演，如同一股清新之风，不仅在观众中引起强烈反响，也对梅兰芳戏曲观的成熟以及"移步不换形"理念的产生给予了重要影响。

上海大学博士生廖夏璇聚焦新时期以来的喜剧现代戏创作，认为此类剧目深刻地反

映了变革中的社会现实，以独特的视角观照民情民生，以坚定的民间立场讴歌了鲜活的时代精神，为戏曲现代戏创作乃至喜剧的民族化探索积累了宝贵的经验。创作者们基于现实主义的追求，努力站在历史的高度来观察和把握现实生活，通过对作为社会关系总和的"人"亦庄亦谐的颂扬或批判，来表现生活、书写历史、揭示当代社会矛盾交错下人的心灵变化的轨迹。

俞为民教授对昆曲的传承和新编昆曲现代戏进行了研究，指出昆曲也可以编演现代戏，但不能失掉"昆味"，在声腔音乐上要进行转化创新以适应新编昆曲现代戏的需要。

河南省文化艺术研究院谭静波研究员对豫剧现代戏创作的历史与经验作了分析，认为豫剧现代戏创作是一条剧种特色鲜明、具有独特文化价值的奋进之路。20世纪五六十年代，《朝阳沟》《刘胡兰》等一批现代戏将"斯氏"表演体系与戏曲艺术相结合，形成了生活化、乡土化、时代性的特色。进入新世纪后，豫剧在《香魂女》《常香玉》《焦裕禄》等一大批塑造时代新人的剧目中进行新的"综合"、新的"回归"，对各种表现手法予以更加自由的变革和运用，使时代生活的主旋律在豫剧舞台上大放光彩。

浙江省文化艺术研究院副院长蒋中崎研究员批评了近年来越剧现代戏的许多剧目只在精美的舞台包装上下功夫，而缺乏文本的思想深度与艺术高度。建议越剧应加大剧本创作力度，拓宽题材领域与表现手段，加大越剧男演员培养力度，加强越剧现代戏理论研究与剧目评论宣传。

上海艺术研究所副所长曹凌燕研究员认为，剧种特色是现代戏赖以生存的生命基因和精神标识。沪剧是上海的代表性地方戏曲剧种，也是全国三百多个戏曲剧种中以擅长编演现代戏著称的剧种，其创作经验，即是立足地域文化和剧种自身特色，从题材、人物及叙事方式的选择与设置和对移植改编的剧目进行沪剧化再创造，在音乐唱腔和方言俗语的运用上，充分彰显剧种的艺术品格和个性，使沪剧现代戏走出了一条戏曲化、本土化、现代化相融合的道路。

上海师范大学博士生邵夋墨将20世纪80年代以来的越剧现代戏归纳为"三美"：一是与文学结缘，改编于现当代小说，剧目文学水平高，呈现深沉悲怨之美；二是取材于清末以来的史事，剧目历史性强，呈现厚重悲壮之美；三是取材于当下生活，剧目时事性强，呈现平实感人之美。

研究之研究：现代学术范式下的研究检讨

在提交的学术论文中，也有与会专家对此前的戏曲现代戏研究进行了回顾，重提前人的仍然具有科学性和前瞻性的观点，以继续发挥它们对戏曲现代戏创作的指导作用。

上海戏剧学院李伟教授利用知网的丰富信息，对1956年至2017年篇名上出现"现代戏"的全部文献进行了统计与分析，将戏曲现代戏创作的研究分为三个阶段：1949—1979年的探索阶段、1980—2002年的发展与成熟阶段以及2003—2017年的巩固与深化阶段，并进一步总结了研究所涉及的内容，包括戏曲现代戏创作经验的历史总结、创作态势的宏

观把握、创作技巧的具体探讨、当前创作状况的审美评价等,认为以往对戏曲现代戏创作的研究取得了很大成绩,形成了一整套话语体系,但也存在着对戏曲现代戏的民族性、现代性、人民性认识不够或偏差的问题。建议未来的研究工作要充分认识到戏曲现代戏是在古今之变、中西之别、乐用之争中进行的艺术创作。

上海戏剧学院师资博士后黄静枫对"十七年"时期出现的三次关于"戏曲表现现代生活"的集中讨论进行了梳理、总结和阐述,指出第一次集中讨论出现在 1958 年,它的标志是"戏曲表现现代生活座谈会"的召开;第二次集中讨论出现在 1960 年,它由文化部举办的现代题材戏曲观摩演出大会衍生而出;第三次集中讨论出现在 1964 年,为配合全国范围内的现代戏运动,北京、上海等地持续举办座谈会、各报刊纷纷开辟专栏为戏曲表现现代生活的讨论提供阵地。这三次集中讨论,在讨论人员的构成上极其多样,表明戏曲现代戏在彼时就已经成为政治、艺术和学术的聚焦点。而对戏曲现代戏创作方法的思考,是继清代戏曲学方法论后,对戏曲创作体系的又一次全面增补和修缮。讨论话题涉及文本和舞台两个维度的各方面,其中,"如何把握现代戏剧本构成的核心质素""如何继承和改造传统程式为表现现代生活服务""如何创造既不脱离传统又能反映现代生活的新曲调"等论题参与度极高。这三次讨论的意义,不仅具有实践层面的,即为完善现代戏提供指导思想和操作方法,同时也具有观念史层面的,即戏曲本体观念和戏曲唯物史观通过论争被进一步推广和稳固。

总之,本次论坛主题鲜明、时代感强,无论是从事理论研究的学者,还是从事实践的艺术家,他们都能以严谨的学术态度、多维的学术视角来讨论戏曲现代戏,每一个人的报告都能为戏曲这一古老的民族表演艺术如何与时俱进,更好地表现当代生活、实现形式与内容的统一提供了新的思路。

钱南扬研究

民间的视角与立场：
钱南扬先生戏曲研究的特色

朱恒夫[*]

摘　要：为建立、发展中国南戏学作出了杰出贡献的钱南扬先生，其研究南戏的动机在于力求复原被忽视、涂改的这一民间戏剧的真实面貌；他利用文献中所记载的民间故事弄清楚了所辑南戏残曲的剧情本末，让人们了解到剧目的内容；他运用彼时的俚言市语、民俗知识、社会生活的知识和现在仍存在于民间的语言等注释今人全然不知的南戏剧本中的方言术语。他站在民间的立场上看待与研究戏曲，不仅仅是一种研究方法，而是出于对劳动人民的深厚感情和对民间文艺敬重的态度。

关键词：钱南扬；民间立场；民间视角；南戏；研究

钱南扬先生曾对自己的戏曲研究工作作了这样的总结："首先，我觉得过去对戏文的辑佚工作，有总结一下的必要，于是在1956年，出版了《宋元戏文辑佚》；接着，把五种保持真面目的戏文加以校注，在1965年，出版了《元本琵琶记校注》，今年完成了《永乐大典戏文三种校注》，只有成化本《白兔记》尚在编写中；而这部《戏文概论》，则企图将戏文作一个比较全面的说明。"[①]扼要地说，有三个方面：一是搜辑整理南戏的残本和存目；二是对留存至今的重要的南戏剧本进行校注；三是探讨南戏的发展历史、内容特色与艺术形态。

对于钱先生的贡献，学界有这样的评价：他"是中国近代南戏专业研究的开拓者与奠基人之一。他的南戏研究成果为中国近代南戏研究打下了坚实的基础，为发展中国南戏学作出了'筚路蓝缕，以启山林'的杰出贡献"[②]。他的辑佚、校注与论著"奠定了南戏研究这一戏曲史分支学科的基础，代表了20世纪南戏研究的最高学术成就"[③]。

那么，钱先生研究南戏的方法是什么呢，最后所形成的特色又是什么呢？我以为，是民间的视角与民间的立场。

[*] 朱恒夫(1959—　)，上海师范大学戏剧学术研究中心教授，博士生导师，主要从事戏曲历史与理论研究。
① 钱南扬：《戏文概论》"前言"，上海古籍出版社1981年版。
② 孙崇涛：《筚路蓝缕　以启山林——从戏文辑佚看钱南扬先生的治学精神与学术贡献》，《文化艺术研究》2009年第6期。
③ 苗怀明：《20世纪中国古代戏曲辑佚的回顾与反思》，《文学遗产》2004年第6期。

一

钱先生早在北京大学读预科时,就接受了新文化运动领导者关于民间文艺的进步观念:"一九二〇年左右,当时我在北大读书,正值五四运动提倡新文化运动之际,校长蔡元培先生也在校内大力提倡通俗文学,号召同学搜集民歌民谣,校刊副刊还专门辟有一块园地发表同学们搜集的民歌民谣。在这样的风气熏陶下,我便开始对民间文学发生了兴趣,就谜史作了一些探究,编成了《谜史》一书的初稿。"[1]猜谜,是中国民间极为普遍的文艺形式,但之前没有人用科学的方法探索它的起源与发展历程。是钱先生搜检了难以计数的书籍,勾稽出数千条的珍贵资料,又对它们细加研讨,不仅描述了谜语的历史,还弄清楚了谜语的种类、猜谜的方式、谜语的制造方法等等。由于该书表现出了钱先生在民间文艺方面的深厚造诣,故而得到了顾颉刚先生的高度赞扬:"我敢说,今日研究古代民众艺术的,南扬先生是第一人,他是一个开辟这条道路的人。"[2]

谜语仅是钱先生所探讨的民间文艺的一个方面的内容,对于其他的民间文艺、民俗,甚至只要是民间的东西,亦有着浓厚的兴趣。顾颉刚做孟姜女故事研究时,他积极地搜集该故事的传说、曲艺、戏曲等,并无私地提供给顾颉刚先生,以至顾颉刚先生感动地说:"自三月二十八日至四月二十日,承钱南扬先生连给我四封信,搜集的材料非常多,真是感激极了!"[3]又说钱先生的信:"材料的广博、论断的精确,用不到我赞扬,我非常的快乐,竟得到这一位注意民间文艺的朋友。"[4]

稍后,钱先生致力于梁祝传说的研究,先后发表了《祝英台故事叙论》《祝英台唱本叙录》《词曲中的祝英台曲名》《关于祝英台的戏曲》《宁波梁祝庙墓的现状》等多篇论文,可谓开了该传说现代研究的先河,"钱南扬《祝英台故事叙论》,是现代梁祝研究中最早对梁祝故事的发生、发展及流传进行比较全面论证的文章。"[5]就是今日的学界,只要研究梁祝故事,无不参考先生的成果。

除了谜语、梁祝传说外,另一项民间文艺研究的代表性成果则是市语。其《市语汇钞》被人誉为"抉隐发微的拓荒性成果",篇幅虽然不大,但是民间语料文献的价值极高,它是"'市语'研究开先河之作,汉语史领域之'市语'研究自此而始也。钱氏《市语汇钞》几乎是所有相关'市语'研究难以忽略的文本与基础"[6]。

对民间文艺的浓烈兴趣,钱先生从来没有减弱过,以至于到了耄耋之年,还会讲述早

[1] 钱南扬:《谜史》"再版前言",上海文艺出版社1986年版,第3页。
[2] 顾颉刚:《谜史·序》,见钱南扬《戏文概论》,中华书局2009年版,第247页。
[3] 钱南扬:《〈南曲谱〉及民众艺术中之孟姜女》"顾颉刚按语",《汉上宧文存续编》,中华书局2009年版,第284页。
[4] 钱南扬:《〈南曲谱〉及民众艺术中之孟姜女》"顾颉刚按语",《汉上宧文存续编》,中华书局2009年版,第290页。
[5] 周静书:《百年梁祝文化的发展与研究》,《宁波大学学报》(人文社科版)2009年第3期。
[6] 曲彦斌:《"谜史"与"市语":钱南扬别辟蹊径、独树一帜的研究》,《文化学刊》2017年第6期。

年采集到的民间故事①,和提出如何搜集、研究民间文学的意见②。正因为他在民间文艺上学植深厚,成果丰硕,贡献巨大,民间文艺理论界从来都是把他看作是本领域的学者,几乎所有的民间文学、民俗学志书或辞典,在"人物"栏目中都有专门介绍他的词条,江苏省民间文艺工作者协会先后委任他"副主席"和"名誉主席"的学术职务。

论述钱先生与民间文艺的关系和在民间文艺理论上的贡献,是想说明两个问题:一是他热爱民间文艺,高度重视民间文艺;二是他的学术研究是从民间文艺起步的。

既然先进入民间文艺的堂奥,又积累了丰富的民间文艺的知识,更重要的是掌握了民间文艺的研究方法,很自然的,再涉猎其他问题时,往往就会用民间文艺的视角去审视、去研究。更何况戏曲本来就是草根文艺,是民间文艺的一种形式。所以,钱先生研究戏曲,是把它当作民间文艺来看待的。尤其是南戏,起始于民间,在相当长时间内,就是民间戏剧。他很赞同徐渭这一判断:"永嘉杂剧兴,则又即村坊小曲而为之,本无宫调,亦罕节奏,徒取其畸农市女顺口可歌而已,谚所谓'随心令'者。"他在《戏文概论》中引录之后说:"大致是不错的。所以戏文的原始面目,应该是纯为民歌小曲。"③

戏曲,尤其是戏曲的早期形态,实为民间文艺的一种形式,在钱先生的著作中,不时被这样的论述:"一个剧种的产生,首先是来自群众的业余戏剧活动,所以职业演员出现以前,在群众的各行各业中,早已有业余演员的存在。他们继承了过去的遗产,加以提高,才促进了戏剧的发展。如南宋初期戏文《张协状元》,就是由业余演员首先演出的。"④戏曲的要素——曲调,许多原先就是民歌,如【林里鸡】【山坡羊】【鹅鸭满渡船】【山麻楷】【水车歌】【不漏水车子】【牧犊歌】【采茶歌】【拗芝麻】【打枣儿】【划锹儿】【快活年】【倒上桥】【倒拖船】【赵皮鞋】【羊头靴】【瓦盆儿】【辣姜汤】,等等。

正是出于这样的认识,钱先生无论是在研究民间传说、民间俗语、谜语时,还是在研究戏曲时,从没有把它们分开来,而是视为一体的多个方面。当他为顾颉刚先生搜集孟姜女传说的材料时,戏曲亦在他的视野中。1925 年春天,他写信告知顾颉刚先生:"孟姜女之戏曲共有三种:(一)金院本打略拴搐类有《孟姜女》一本,见《辍耕录》。(二)元郑廷玉有《孟姜女送寒衣》杂剧一本,见《录鬼簿》。(三)无名氏《孟姜女传奇》,见《南曲谱》(即明沈璟之《南九宫谱》,亦即清康熙时王奕清所编《钦定曲谱》之南曲部)。"⑤他自己搜集梁祝传说的资料和探索该传说的演变历史时,也把梁祝的戏曲剧目看作是重要且有机的组成部分。他辑录了元戏文的《祝英台》、明传奇的《河梁分袂》与《山伯赛槐荫分别》、吹腔的《访

① 赵兴勤:《钱南扬先生逸文辑录》所收的注明是钱先生讲述的《梁祝还魂团圆记》,见朱恒夫、聂圣哲主编的《中华艺术论丛(第 15 辑)》,复旦大学出版社 2015 年版,第 104 页。
② 王文宝:《民俗学家简介·钱南扬》:"钱先生对目前我国的民俗学仍很关心,去年,他在一篇题为《民间文学研究经过述略》的短文里,对民间文学作品搜集工作中存在的问题,发表了诚恳的意见。他指出:搜集民间文学一定要忠实,要老老实实地记录下来,不要凭自己的主见,加以修改润色,弄得面目全非。另外,遇到难懂的方言,应加注释……"。《榕树文学丛刊》第 1 辑(民间文学专辑·三),福州:福建人民出版社 1982 年版,第 267 页。
③ 钱南扬:《戏文概论》"原委第二",上海古籍出版社 1981 年版,第 22 页。
④ 钱南扬:《中国戏曲的舞台艺术》,《汉上宧文存续编》,中华书局 2009 年版,第 131 页。
⑤ 钱南扬:《〈南曲谱〉及民众艺术中之孟姜女》,《汉上宧文存续编》,中华书局 2009 年版,第 284 页。

友》、宁波戏的《梁山伯祝英台回文送友》、江淮小戏的《梁山伯》,等等。在研究市语时,所获得的资料许多亦是从戏曲文本中来的,如《六院汇选江湖俏语》,是"据明书林金魁刻本,明程万里编《鼎锲徽池雅调南北官腔乐府点板曲响大明春》卷一中层过录"①。

那么,钱先生后来为何将主要精力与时间投注在南戏上面呢?这仍与他热爱民间文艺的态度有关。他认为,南戏在民间阶段,也就是文人士大夫没有插手时,它的思想是进步的,立场是站在人民大众这一边的,感情是纯真的,语言是质朴的,"戏文既富有斗争性,又富有创造性,所以,自南宋初至元末,始终在民间流行不衰"②。然而到了明朝之后,书会渐渐解体,士大夫进入南戏与传奇的领域,然而,他们从心底里鄙视民间创作的俚俗本色的剧本,毫不予以爱惜,所以,大多数甚至绝大多数的文本都散失了,即使少数被他们认可的,亦按照自己的政治观、历史观、伦理观、价值观与审美趣味对情节结构、人物形象、唱词说白、声腔曲调等随意窜改,结果,将原来民间的戏剧弄得面目全非,以致后人对南戏——"戏剧史上这个重要的环节"的认识渐渐模糊了,少数提及南戏的人,所说的也多是"揣测的谬论",如王骥德在其《曲律》卷一"论曲源第一"中说:"金章宗时,渐变为北词……入元而益漫衍。其制栉调比声,北曲遂擅盛一代,……南人不习也。迨季世入我明,又变而为南曲。""他们异口同声地说:元朝只有北曲杂剧,元明间才有南曲戏文,而南曲戏文是出于北曲杂剧的。"③针对这种状况,具有保护民族文化责任心的钱先生觉得不能任其下去,便从搜集南戏残存资料入手,力求复原被忽视、涂改的这一民间戏剧的真实面貌。

二

搜辑到的南戏剧目文本大都残缺不全,有的只留存几支曲子,凭其内容根本无法了解剧情,甚至弄不清楚哪支曲子在前、哪支曲子在后。那么,怎样才能弄清楚剧目的基本故事呢?钱先生用同时代人的笔记小说中所记载的民间故事作为旁证材料,用以勾勒故事的轮廓,如他从钮少雅的《汇纂元谱南曲九宫正始》、沈自晋的《广辑词隐先生增定南九宫词谱》中辑得《三负心陈叔文》的9支曲子,但因曲文内容过简,不知何意,如《汇纂元谱南曲九宫正始》中收录的"【中吕过曲·泣颜回】船已等多时,夜冷更深人寂。不知怎早,登舟共乐欢会。船儿慢行,望长空,皎洁无纤翳。(合)静心细听琵琶,呜咽妙音声美。"为何人所唱?在什么样的情境下有此唱段?仅凭这些曲子,是无法找到答案的。而当联系了宋人刘斧的《青琐高议》后集卷四所记载的流传于彼时民间的陈叔文负心于娼妓崔兰英的故事后,对这9支曲子的顺序、意思也就大概明白了。于是,钱先生作了这样的判断:【中吕引子·醉中归】【中吕过曲·扑灯蛾】和【石榴花】三支曲子,"同属一套,首曲叔文唱,二、三两曲与兰英对唱。在二人约定婚娶时。"【中吕过曲·麻婆子】"一、三两段鸨母唱,二段侍婢青商唱,末段兰英唱。订约之后,兰英不再见客,而等候叔文不来,心中烦闷,故鸨母埋

① 钱南扬:《从风人体到俏皮话》,见《汉上宧文存 梁祝戏剧辑存》,中华书局2009年版,第139页。
② 钱南扬:《戏文概论》"原委第二",上海古籍出版社1981年版,第37页。
③ 钱南扬:《戏文概论》"原委第二",上海古籍出版社1981年版,第43页。

怨,青商劝慰。"【南吕过曲·针线箱】,"此兰英唱,牵挂叔文之辞。"【中吕过曲·永团圆】和【尾声】,"这两曲同属一套,第一曲首段青商唱,二段兰英唱;【尾声】当是兰英唱或同唱。为叔文重来时的情形。"【中吕过曲·泣颜回】与【前腔换头】,"这两曲同属一套,首曲叔文唱,次曲兰英唱。当在卸任回来时。"① 如果不运用《青琐高议》中的民间故事,搞清楚剧目的大概情节,即使辑得这9支曲子,仍然是没有多少意义的,因为对于我们了解剧目的基本情况,没有多少裨益。而现在经过钱先生如此的整理,人们基本明白了这一剧目的故事、剧旨和人物,所以,一些学者在研究宋代婚变戏时,便将钱先生所辑的该剧的材料加以引用。

用民间故事弄清楚所辑南戏残曲的剧情本末,是钱先生常用的方法,《王魁负桂英》《吕星哥》《林招得》《柳颖》《崔怀宝月夜闻筝》《张资鸳鸯灯》等皆是如此。像《柳颖》只有一支残曲,仅一句唱词"可只有、麟儿出现、凤凰来仪",若不利用民间故事,怎么能知道这个剧目的故事内容呢?

为了将一些剧目的内容弄得更清楚些,钱先生还会将记载同一故事的多种文献,进行比较,最后综合起来,才得出剧情概要,如《陈巡检梅岭失妻》,考察的文献就有《易林》《博物志》《太平广记》《清平山堂话本》《古今小说》等。而《董秀才遇仙记》,稽查的文献则更多。

从浩瀚的文献中大海捞针般地寻觅到南戏的残本、残曲,固然是不易之事,然而,稽考出剧目的本事则更为困难,没有对大大小小民间故事来龙去脉的熟悉的学养,是做不好这项工作的,而要熟悉,就必须花费大量的时间沉下心来阅读无数的典籍。《宋元戏文辑佚》的书末罗列出的引用书目有156本之多,这是指能够引用上的书籍,而查阅了但没有相应内容而不被引用的书籍得数倍于此,更何况有一些书一部之量就很大,如《史记》《古今图书集成》《太平广记》《文选》等,这就难怪人们在阅读了《宋元戏文辑佚》后,油然升起对钱先生的敬仰之心了。

三

早期南戏既然是民间戏剧,其曲词宾白当然用的就是底层百姓的语言,和书面语言有相当大的距离,加之离现在有600多年至800多年时间,和现在的底层百姓的语言比较,也有很大的不同。所以,为《永乐大典》收录的早期戏文三种——《张协状元》《错立身》《小孙屠》和"荆刘拜杀"中的许多方言、术语,很难弄懂。就是高明所撰写的《琵琶记》,因他可能受到原民间戏剧《赵贞女蔡二郎》的影响,也运用了许多民间的语言。因此,要让今天的人们透彻地了解早期南戏的剧目内容,必须对文本进行注释。但如果对彼时民间的方言俗语不熟悉,则无法做好这项工作。而钱先生因熟悉民间文化,在民间语言、民俗、民间文学、民间艺术上下过大功夫,便自觉地肩负起这一重任。他的注释方法有下列四种:

① 钱南扬:《宋元戏文辑佚》,中华书局2009年版,第1页。

一是运用彼时的俚言市语。如《小孙屠》第四出,末上自我介绍道:

> 自家姓孙,排行第二,在这街坊市上,屠宰为生,人口顺只叫做小孙屠。数日来不得买卖,意下要买些人事,投乡外几个相识行打旋一遭。

这"人事"的意思显然和我们今日所说的完全不同,那是什么意思呢?钱先生找到了《五灯会元》卷十一"南院慧颙禅师章"中的这一段话:"思明和尚……曰:'无可人事,从许州来,收得江西剃刀一柄献和尚。'"从而解释道:"人事"即是"礼物"的意思①。

二是运用彼时的民俗知识。如《张协状元》第四十八出:

> (净白)前日两个小人,一个道欠钱,一个道不欠钱,十八般武艺都不会,只会白厮打。这个打一拳,这个也打一拳。这个踢一脚,(丑白)这个也踢一脚。(净丑相踢到介)(末白)不尚庄身打扮,喝汤。

这个场景是这样的:净角在叙述两个人因为债务的纠纷而打架,他在模仿时,就真的对听他讲话的丑角拳打脚踢,丑角最后也还了他一脚。末角在旁边批评他们"不尚庄身打扮",意为你们这样的胡闹,和你们端庄的体貌不相配。那么,下面突然说了一句"喝汤"是什么意思呢?如果不是钱先生的注释,我们还以为是衍文或写错了呢。熟知彼时民俗的他引用了《萍州可谈》卷一中这样一段文字:"今世俗客至则啜茶,去则啜汤。汤取药材甘香者屑之,或温或凉,未有不用甘草者,此俗遍天下。"然后,做了这样的诠解:"这里末端上汤来,盖有逐客之意。"②

三是运用彼时社会生活的知识。如《琵琶记》第十六出丑扮的里正自白道:

> ……到州县百般下情,下乡村十分高兴。讨官粮大大做个官升,卖食盐轻轻弄些乔秤。点催首放富差贫,保上户欺软怕硬。

"催首"在乡村中是一个职务?有什么职责?为什么里正在委任这一职务时要"放富差贫"?钱先生告知我们:"催首,是经催钱粮的人。(一个村庄)倘有拖欠不完(的人家),只是责此催首,往往连累得家破人亡。《石点头》第三卷'王本立天涯求父'中有详细的记载,虽时代较迟,和元朝不尽相同,仍不失为很好的参考资料。催首既是苦差,富户出了贿赂,倒可免点,只是倒霉了穷人,所以这里说'放富差贫'。"③

四是运用现在仍存在于民间的语言和古今共通性的行为来诠释。《张协状元》第二十七出:

> (丑白)先生公相,愿我捉得一个和尚,下一截把来洗麸,上一截把来擂酱。

洗麸原是从麦麸中洗出面筋,是一种劳动方式,怎么会与和尚这个人联系起来的呢?钱先生给我们作了这样的说明:"今浙中游戏,执小孩两脚簸动,叫做'汰面筋'。汰面筋即

① 钱南扬:《永乐大典戏文三种校注》,中华书局2009年版,第273页。
② 钱南扬:《永乐大典戏文三种校注》,中华书局2009年版,第202页。
③ 钱南扬:《元本琵琶记校注 南柯梦记校注》,中华书局2009年版,第106页。

'洗麸'。"①噢,我们明白了,丑角说要抓个和尚来,倒提起他的双脚,不停地簸动,所以说"下一截把来洗麸","洗麸"其实是一个比喻。又如《琵琶记》第九出,净角扮的人物作了这样一首诗,其中有这样的两句:"三场尽是浑身代,一个全然放屁龟。""浑身"在今天普通话中是"全身上下"的意思,显然和此诗的文意不合。钱先生说:这是吴语方言,"替身"的意思,至今吴地人还是这么说②。

钱先生站在民间的立场上看待与研究戏曲,不仅仅是一种研究方法。因为如若纯然是一种方法,可以用这种,也可以用那种;可以用在这个问题上,也可以不用在那个问题上。钱先生不是,他是一以贯之的,始终以广大民众的政治观、道德观、伦理观和审美观来探索戏曲的每一个剧目、每一个问题。如在论述《张协状元》的人物形象时,他是这样评价王贫女与张协这两个人的:"王贫女是个自食其力的劳动妇女,具有劳动人民的勤劳、朴实、善良的品质……当她赴京找寻张协,被张协赶出来时,在她善良的心灵中,初次认识到人情的险诈。……但她从没有哭泣,也从没有向人低头乞怜过。她原能自食其力,不须依赖别人;她原不慕虚荣,不想做状元夫人,她是为了夫妇关系,才进去找张协的,不是幻想去享荣华富贵。"而对张协呢?"张协出身于剥削阶级,……他母亲是放高利贷的。当他在古庙养伤的时候,还念念不忘过去的悠闲生活,……因此,他更迫切地想追求功名利禄,但是进京赶考的路费从哪里来呢?这是一个问题。而且创伤渐愈,深恐贫女不再照顾他,要他离开古庙,势必衣食无着。这又是一个问题。于是便想骗取她的爱情,以解决自己目前的生活和进京的路费。……他蹂躏了孤苦伶仃的贫女终身幸福和爱情,作为猎取富贵利禄的阶梯,简直毫无人性!"③倘若没有对劳动人民深厚的感情,没有对底层民众生活状态的深入了解,是不可能有这样的立场与视角的。故而,钱先生在戏曲领域留给我们后人的,不仅是南戏研究的学术成果,还有一种无形的但更为重要的,就是真正地从广大民众的立场上研究戏曲、传承戏曲。

① 钱南扬:《永乐大典戏文三种校注》,中华书局2009年版,第141页。
② 钱南扬:《元本琵琶记校注 南柯梦记校注》,中华书局2009年版,第69页。
③ 钱南扬:《戏文概论》"内容第四",上海古籍出版社1981年版,第128—129页。

钱南扬先生学术路径管窥
——以《宋元南戏百一录》向《戏文概论》的转型为中心

蒋 宸[*]

摘　要：钱南扬先生于1979年出版的著作《戏文概论》，与其早年著作《宋元南戏百一录》的"总说"部分相比，表现出编次逻辑重新布局、学术视阈由文献向场上拓展、治学方法由考述向史论转移等三大特点。此类转变兼具文献底蕴与理论色彩，表明了钱先生在长期的治学过程中，学术路径渐由传统乾嘉治学影响向现代学术体系转型。

关键词：钱南扬；学术路径；文献；场上；考述；史论

钱南扬先生的《宋元南戏百一录》系我国第一部系统研究南戏的现代学术著作，该书由哈佛燕京学社于1934年以"燕京学报专号之九"出版。其后数十年，钱先生在《宋元南戏百一录》原有基础上又加丰富增补，于新中国成立后析为《宋元戏文辑佚》及《戏文概论》两书（以曲录及卷首图为《宋元戏文辑佚》，以"总说"为《戏文概论》）。

就《戏文概论》而言，在《宋元南戏百一录》"总说"原有的基础上大量增补修订，不仅在剧目搜辑上取得了巨大的突破（《宋元南戏百一录》"总计南戏名目凡一百又二本"[①]，其中有刻本流存者"计凡十二本"[②]，完全失传无曲文可考者"计凡四十五本"[③]；而据《戏文概论》载，"计凡宋元戏文二百三十八本"[④]，其中"保持着戏文原来面目的凡五本"，"经明人修改过的凡十四本"[⑤]，有佚曲可辑录者"凡一百三十四本"[⑥]，"完全失传者，凡八十六本"[⑦]），并且在学术视阈、治学方法等方面也展现出了新的气象。本文不揣谫陋，在此试将《宋元南戏百一录》与《戏文概论》作一对比研读，以略窥钱南扬先生治学路径之演化。

一、编次逻辑重新布局

1934年，钱先生撰著《宋元南戏百一录》时，其"总说"部分分为"名称""起源和沿革"

[*] 蒋宸（1982— ），文学博士，温州大学人文学院讲师。主要研究方向为中国古代戏曲史、清代戏曲与文学。
[①] 钱南扬：《宋元南戏百一录》"总说"，哈佛燕京学社1934年版，第66页。
[②] 钱南扬：《宋元南戏百一录》"总说"，哈佛燕京学社1934年版，第68页。
[③] 钱南扬：《宋元南戏百一录》"总说"，哈佛燕京学社1934年版，第72页。
[④] 钱南扬：《戏文概论》"剧本第三"，中华书局2009年版，第75页。
[⑤] 钱南扬：《戏文概论》"剧本第三"，中华书局2009年版，第76页。
[⑥] 钱南扬：《戏文概论》"剧本第三"，中华书局2009年版，第88页。
[⑦] 钱南扬：《戏文概论》"剧本第三"，中华书局2009年版，第91页。

"结构""曲律""文章""名目"等六章。至1979年,在《宋元南戏百一录》"总说"基础上增订而成的《戏文概论》出版时,全书则厘为"引论""源委""剧本""内容""形式""演唱"六部分。两者相较,其内容有承继关系者对应如下表:

《宋元南戏百一录》"总说"部分与《戏文概论》篇目章节对照表①

《宋元南戏百一录》"总说"部分	《戏文概论》	
	篇 目	章 节
名 称	引论第一	第一章 名称
		第二章 时代背景与经济条件
		第三章 戏文以前的古剧
起源和沿革	源委第二	第一章 戏文的发生
		第二章 戏文的发展
		第三章 元明戏文的隆衰
		第四章 三大声腔的变化
结 构	形式第五	第一章 结构
曲 律		第二章 格律
文 章	—	—
名 目	剧本第三	第一章 一篇总账
		第二章 存佚概况
		第三章 明剧本概况
—	内容第四	第一章 概观
		第二章 戏文三种
		第三章 琵琶记
		第四章 荆、刘、拜、杀
—	演唱第六	第一章 书会与剧团
		第二章 剧场
		第三章 演唱

由上表可见:第一,钱先生《戏文概论》与《宋元南戏百一录》"总说"在内容上确有承继关系;第二,钱先生在撰著《戏文概论》时(其时距撰著《宋元南戏百一录》已历四十余年),由于资料积累的日益丰厚及对戏文认识更加深入诸因素,在内容的阐说上更趋细密周致;第三,钱先生在撰著《戏文概论》时,对《宋元南戏百一录》"总说"原有的编次顺序进行了重新编排与布局,使之更具与著作性质相适应的内在逻辑关联;第四,《戏文概论》相

① 本表中,凡属《戏文概论》新增的篇目章节,俱以下画"＿＿＿"为记;凡《宋元南戏百一录》"总说"部分原有,而不见于《戏文概论》的篇目章节,则以下画"～～～"为记。

较《宋元南戏百一录》"总说"而言,不只是内容上的深化,还在篇章上作了一定程度的增删;第五,从书名到章目的名目表述上,《戏文概论》也作了一些程度的变动。

《宋元南戏百一录》"总说"原有篇章结构,按照"名称——起源和沿革——结构——曲律——文章(文辞品藻)——名目(剧目存佚)"的线索展开,依据的是由表及里、再由里及表的逻辑顺序,这与该书"目的固在辑佚"①的撰著目的是相一致的。而《戏文概论》作为一部意图"将戏文作一个比较全面的说明"②的概论性著作,一定程度上承担着"南戏史"的使命,它的篇章结构,必然打破了《宋元南戏百一录》"总说"原有的逻辑顺序而重新布局,改为由表及里、由名而实、由文献而场上的逻辑线索展开。这种重新布局,不仅体现在逻辑编次上作了较大调整,在具体的内容框架上,也呈现出比《宋元南戏百一录》"总说"部分更为丰富的内容增补。如"引论第一"增加了第二章"时代背景与经济条件"、第三章"戏文以前的古剧","源委第二"增加了第四章"三大声腔的变化","剧本第三"增加了第三章"明剧本概况"等,此外,还新增了"内容第四"、"演唱第六"等两部分全新的内容。

这种编次逻辑上的重新布局,也反映了钱先生在学术视阈上由文献向场上拓展,在治学方法上由考述向史论转移的趋向。

二、学术视阈由文献向场上拓展

《宋元南戏百一录》作为一部以考证辑佚为主要目的的曲学著作,其篇章结构自始至终都是着眼于南戏文献的搜集整理,关注点集中在南戏的名实考辨、发生发展、结构曲律、文辞品藻、剧目钩沉等方面。《戏文概论》相较于《宋元南戏百一录》而言,其主要目的在于撰著一部"将戏文作一个比较全面的说明"的概论性著作,并且"罕见的书大量出版,给研究工作以极大的方便"③,是以在学术视阈上,较之《宋元南戏百一录》有了很大的拓展,其中最为显著的一方面就是关注点由文献整理向场上表演的延伸。

《戏文概论》在"源委第二"部分,较《宋元南戏百一录》"总说"增入了"第四章　三大声腔的变化",整体篇章又增入了第六部分"演唱"。前者以海盐、余姚、弋阳三大声腔在民间的流传衍变为关注点,在具体演唱声腔层面论说各声腔在地域上的流转与影响、声调上的发展与承继。虽然在论述方法上以文献考察为主的路径,但在学术视阈方面,已超越了《宋元南戏百一录》集中着眼在名实考辨、剧目整理等方面的旧有格局,展现出新的治学视角。后者则更为明确且直接地关注到了书会、剧团、演员、戏场、演唱乃至唱念、科范与乐队等戏曲场上演出的组成要素,并且对于"行头"、"砌末"等戏曲舞台上的专有名词也作了细致的考证说明。关于戏场规制,钱先生也有深入的研究阐说。比如勾栏,作为早期城市戏场,虽然在《东京梦华录》《梦粱录》诸籍中多有记述,但多数仅作为描述城市生活繁盛的表现形式出现,关于勾栏的具体形制,则均语焉未详。钱先生则根据《朝野新声太平乐府》

① 顾颉刚:《〈宋元南戏百一录〉序》,钱南扬:《宋元南戏百一录》卷首,哈佛燕京学社1934年版,第2页。
② 钱南扬:《戏文概论》"前言",中华书局2009年版,第3页。
③ 钱南扬:《戏文概论》"前言",中华书局2009年版,第3页。

卷九所载《庄家不识构阑》套数，以之与明代《查楼图》比照研究，得出"《查楼图》大致和《构阑》套相符合"①的结论，从而推断出勾栏包含栅栏门、收钱长凳、戏台以及神楼、腰棚和戏台前空地三级看席等设施，并以之与杂剧《蓝采和》、南戏《错立身》所载相印证。既有基于文献的推断假设，又有审慎的推求引证，用乾嘉朴学的治学方法进行戏曲史研究②，得出的结论令人信服。

此外，《宋元南戏百一录》"总说"中原有"文章"一节，系辑录明清人对南戏文辞的品藻，在出版《戏文概论》时，这一节被删去。舍品藻而增演唱，这也可见钱南扬先生在数十年的治学生涯中，对戏曲的研究、理解越来越多地由文学文献的戏曲文本往综合艺术的戏曲学转向。

三、治学方法由考述向史论转移

从《宋元南戏百一录》"总说"到《戏文概论》，钱南扬先生的治学方法表现出明显的由考述向史论转移的趋向，这主要表现在以下两个方面：

一是内容上的增补与扩充。这一点又可分为两层：其一在《宋元南戏百一录》"总说"原有文献基础上进行阐说，如《宋元南戏百一录·总说》之"名称"，钱先生开篇仅谓"南戏名称颇多"③，于文献资料的罗列之后，仅简要陈说：

> 大约"戏文"二字是正名，至今浙江一带仍称戏剧为戏文；"南曲戏文"，则别于当时北曲杂剧而言；"南戏"，可说是南曲戏文的简称；"永嘉杂剧"、"温州杂剧"则均就地方而言，犹后世的称"四明戏"、"绍兴戏"；"鹘伶声嗽"，则均是宋元市语。……至于传奇杂剧，本宋元时戏剧的总称，所以不但南戏可称为杂剧，……则金元的北剧也有称传奇的了。④

而在《戏文概论》"引论第一"的第一章"名称"中，钱先生首先以理论高度开篇名义："《荀子·正名》云：'名定而实辨。'这里首先谈谈戏文的名称。戏剧名称，或据性质定名，或据地域定名，再加上后人的随意乱用，没有一定的标准。致使一个剧种，往往有许多不同的名称，戏文也不例外"⑤，其后在文献罗列比对之后，又就每一种名称，广泛引用资料，考辨其历史源流及彼此区别，使之更具有史论的厚度。其二在《宋元南戏百一录》"总说"原有内容之外的增订，这种增订往往更体现出一种现代学术气息。如《戏文概论》"引论第一"，在第一章"名称"之外，又增设了第二章"时代背景与经济条件"、第三章"戏文以前的古

① 钱南扬：《戏文概论》"演唱第六"，中华书局2009年版，第212页。
② 梁启超总结乾嘉朴学的治学方法曰："正统派之学风，其特色可指者略如下：一、凡立一义，必凭证据；二、选择证据，以古为尚。……五、最喜罗列事项之同类者，为比较的研究，而求得其公则。……"（梁启超《清代学术概论》第十三章"朴学"），钱先生治戏曲史基于文献进行推断，而后多方引证推求的方法，正与之一脉相承。
③ 钱南扬：《宋元南戏百一录》"总说"，哈佛燕京学社1934年版，第1页。
④ 钱南扬：《宋元南戏百一录》"总说"，哈佛燕京学社1934年版，第2页。
⑤ 钱南扬：《戏文概论》"引论第一"，中华书局2009年版，第5页。

剧",分别从时代横向与历史纵向两个维度对戏剧、戏文进行阐述。再如"内容第四"与"演唱第六",均为《宋元南戏百一录》"总说"所未曾涉及的内容,钱先生对这两方面也都作了相当深入的论说。与《宋元南戏百一录》"总说"注重文献呈现的风格不同,《戏文概论》中的增补,往往更表现为一种现代学理的阐发。

二是理论上的概括与总结。如果说《宋元南戏百一录》更多展现的是一种承自乾嘉学者注重文献,"列举古书,博采证据"①,"酌古通今,旁推互证"②的宏博气象的话,那《戏文概论》所体现出的,更多的就是在文献基础上进行的现代学理的阐发。钱先生在《戏文概论》一书中,大量运用理论总结的方法陈说观点,逻辑层次分明,说服力强。如在辩驳"南戏产生于宋光宗朝"的说法不合实际时,先后总结了三点进行辨正:

> 第一,我们晓得,一切文学形式都来自民间,都是人民所创造。……所以戏文的原始面目,应该是纯为民歌小曲。……戏文一开头,突然会有像《王魁》那样成熟的作品出现,这是不可思议的事。
>
> 第二,一个剧种,在村坊小戏阶段,统治阶级是不会注意的;一定要等到它发展壮大,进入都市,才引起他们注意,才开始出来禁止。……倘然说戏文发生于宋光宗朝,其时还在村坊小戏阶段,还没有流传到外埠的条件,怎能会被杭州统治阶级所注意而加以禁止呢?
>
> 第三,一个剧种、腔调的变化,必须在发展成熟,流行于各地之后。……倘然说戏文发生于宋光宗朝,其时还在村坊小戏阶段,还没有流传到外埠的条件,怎能会发展成为海盐腔呢?——所以戏文始于宋光宗朝一说,乃出于误传,是不符事实的。③

这一段建立在理论总结上,分层进行的辨正论述,有理有据,合情合理。再如论证福建一带的梨园戏、莆仙戏与戏文关系密切,钱先生也分了两点进行论述:

> 第一,从题材、文辞方面看,戏文名称十之七八见于梨园戏或莆仙戏。
>
> 第二,从曲调方面看,莆仙戏有曲调二百二十一,俱见于《永乐大典戏文三种》《荆》《刘》《拜》《杀》《琵琶》,及《宋元戏文辑佚》,无出于七书之外者;梨园戏有曲调二百十九,出于七书外者约三分之一;莆仙戏似乎更接近于戏文。④

这一段从文辞与曲调两方面分层论述,既有文献依据的支撑,又有理论色彩的阐述,将戏文与梨园戏、莆仙戏的关系论述得非常清楚。如此类具有现代学术气息的理论赅括与总结,兼具文献底蕴与理论色彩,与《宋元南戏百一录》"总说"的风格表现出明显的差异,其间也可窥出钱先生治戏曲学数十年来,由传统乾嘉治学影响渐向现代学术体系转型的轨迹。

① 萧一山:《清代通史(卷中)》第十二章"乾嘉时代之重要学者(中)",华东师范大学出版社 2006 年版,第 583 页。
② [清]江藩:《国朝汉学师承记》卷八,中华书局 1983 年版,第 131 页。
③ 钱南扬:《戏文概论》"源委第二",中华书局 2009 年版,第 23—25 页。
④ 钱南扬:《戏文概论》"源委第二",中华书局 2009 年版,第 30—31 页。

要之,钱南扬先生的《宋元南戏百一录》作为国内第一部系统研究南戏的现代学术著作,虽以辑佚为主,但其中的"总说"部分,"精密已远过前文",在当时所有的材料之下,"能作如此的研究,已可说达到了顶点"①。而《戏文概论》则是钱先生在新时期推出的一部力作,目的在"将戏文作一个比较全面的说明"②,一定程度上承担着"南戏史"的使命,它的篇章结构,必然打破《宋元南戏百一录》"总说"原有的逻辑顺序而重新布局。同时,《戏文概论》与《宋元南戏百一录》"总说"在内容、逻辑上的种种差异,也反映了钱先生在学术视阈上由文献向场上拓展,在治学方法上由考述向史论转移的趋向。

① 顾颉刚:《〈宋元南戏百一录〉序》,钱南扬《宋元南戏百一录》,哈佛燕京学社1934年版,第2页。
② 钱南扬:《戏文概论》"前言",中华书局2009年版,第3页。

薪火相传　以启山林
——"钱南扬学术成就暨第八届南戏国际学术研讨会"综述

张晓芳*

2018年11月2—5日，为纪念著名南戏史专家钱南扬先生诞辰120周年，由平湖市、南京大学、上海师范大学、温州大学及浙江传统戏曲研究与传承中心联合主办的"钱南扬学术成就暨第八届南戏国际学术研讨会"在浙江平湖隆重举行，来自我国大陆、台湾地区和日本等地的专家学者70多人围绕"钱南扬先生学术成就与治学方法""南戏与古代戏曲史研究""戏曲演出与曲体曲律研究"等问题进行了讨论和交流。

钱南扬先生是学界公认的南戏研究的开拓者与集大成者，他不仅在戏曲史、民间文学、民俗学等领域取得了一系列成就，还是一位伟大的戏曲教育家，先后培养了吴新雷、俞为民、朱恒夫等优秀学人，同时这些弟子们又开枝散叶、传续香火，培养出了一大批再传弟子，成为现今南戏及中国戏曲研究的中坚力量。

先进的学术思想与方法使钱南扬成为南戏研究的集大成者

总结钱南扬先生的学术成就，探讨他的治学方法，成为本次会议的重要议题。徐州师范大学赵兴勤教授在《钱南扬的学术思想与担当意识》中总结钱先生的学术思想，有三点：一是以历史的、发展的眼光来看待文学现象；二是对"英雄"与"时势"的关系问题有着独特的思考；三是善于运用辩证思维来研究并解决问题。另外，钱先生还有着"拓荒补缺"、"知其难为却勇为"的开拓精神，见从史出，独立思考，不盲从前人。温州大学俞为民教授在《钱南扬先生的南戏研究及其成就》一文中总结了钱先生在南戏研究领域上的成就，主要体现在三个方面：一是南戏研究资料的搜集和辑佚，在资料上为南戏研究奠定了基础；二是校注和整理南戏剧作；三是从理论上对南戏加以阐释和总结。上海师范大学朱恒夫教授在《民间的视角与立场：钱南扬先生戏曲研究的特色》一文中分析了钱先生戏曲研究的特色，即民间视角和立场，认为钱先生力求复原被忽视、涂改的民间戏剧的真实面貌；利用文献中所记载的民间故事弄清楚所辑南戏残曲的剧情本末；用彼时的俚语市语、民俗知识、社会生活的知识和现在仍存在于民间的语言等注释南戏剧本中的方言术语。他的视角与立场体现了钱先生对劳动人民的深厚感情和对民间文艺敬重的态度。复旦大学江巨

* 张晓芳（1992—　），女，河南洛阳人，上海师范大学人文学院博士研究生。研究方向：戏剧戏曲学、戏曲文献学。

荣教授在《钱南扬先生南戏研究的学术贡献》一文中勾画了钱先生南戏研究的进程：钱先生的南戏研究从钩稽南戏剧目和佚曲开始，花费近十年的时间，广泛搜集元明以来留存的曲谱曲选，出版了《宋元南戏百一录》。钱先生又经过二十多年的钩稽爬梳，出版的《宋元戏文辑佚》为宋元南戏的剧目与遗存开出了一本总账，找到了从宋金杂剧、明传奇之间一个失去的重要环节，把南戏辑佚水平提高到了新的阶段。此后，钱先生对元本《琵琶记》《永乐大典戏文三种》文本的版本、版式及文本的原生状态作了深入的考证，为我们提供了辨析南戏早期文本的一把钥匙。南戏研究的集大成性质的著作《戏文概论》，总结了包括钱先生在内的南戏研究成果，并有新的突破，资料翔实，立论平允，树立了南戏研究的范式。

南京大学解玉峰教授回忆了钱先生来南京大学的教研之路，钱先生的到来使得南京大学中断了近十年的戏曲研究得以继续，由此开创了南京大学古典戏曲研究的辉煌盛世。此外，在《试论钱南扬先生的治学取向和治学风格》一文中，他还论述了钱先生治学的民间取向及专家之精审、史家之严谨的风格。南京师范大学孙书磊教授在《钱南扬与顾颉刚交游及其学术史意义》中梳理了钱先生与顾颉刚的交游及这段不平凡的交游在治学领域和研究方法上的重要意义。蒋宸在《钱南扬先生学术路径管窥》一文中以《宋元南戏百一录》向《戏文概论》的转型为研究中心，从编目逻辑上的重新布局得出了钱先生在学术视阈上由文献向场上拓展，在治学方法上由考述向史论转移的趋向。蒲晗在《民俗·剧场·释名：钱南扬南戏研究的进路与学术史意义》一文中以"民俗、剧场、释名"为切入点，从学术史演进的视角高度评价了钱先生在现代学术史的立场上形塑了南戏的学科概念，使南戏具备了整体性的戏曲史与戏曲学意义。

除了南戏史之外，曲学和民间文艺也是钱先生学术成就的重要方面。苏州大学王宁、黄金龙在《钱南扬先生的曲学研究》一文中从四个方面总结了钱先生在曲学研究上的建树：一是以乐学为根柢，直视戏曲艺术本体。具体包含三个层次：以西乐理论为参照，运用对比手段，厘清有关宫调诸元素的基本含义；从理论到实际的发展历程，尤其是宫调在实际操作中的意义以及删汰流变的具体过程；对于宫调具体作用和宫调声情说的客观分析和辩证理解。二是对明清曲谱的集中研究。三是有关曲牌的考订和探究。四是关于历代曲体文学演变进化之研究。钱先生的曲学研究从律谱之学、声歌之学到词乐因应论，已经涵盖了"吴梅曲学"的核心观念。南京师范大学刘芳的《浅议钱南扬先生的几个曲律学观点及其价值》一文，从钱先生几个曲律学观点入手，即格律是随时发展的，不是一成不变的；格律是为曲谱者、演唱者设立的规范；具体创作中格律的使用原则等，这些观点对今人传承和发展昆曲具有重要价值。钱南扬先生在民间文艺领域的贡献主要集中在两个方面：其一就是梁山伯、祝英台等民间故事研究，王宁邦在《循着钱南扬先生梁祝传说研究的足迹前行》中，不仅总结了钱先生对梁祝文化研究的贡献，循着钱先生的研究足迹，在大量占有、消化前人研究成果的前提下，对梁祝传说进行了探索性的研究，反映在对祝英台、【祝英台近】词（曲）牌、"碧鲜庵"碑、山伯庙、华山畿、梁祝传说起源等的考证上。

钱南扬先生在南戏文献的搜集、整理、校勘方面做出了重要贡献，而学术求真是永远

不变的追求,后辈学者也对钱先生在古本戏文的研究与校注上提出了商榷。浙江艺术研究院的王良成在《正本清源与释疑解惑:略论钱南扬先生〈琵琶记〉研究》中提出了钱先生的研究有明显的正本清源与答疑解惑的功能,但也存在着刻意为《琵琶记》辩护的倾向,并就具体问题提出了商榷。

新的材料,新的视角,推进了南戏研究

日本早稻田大学冈崎由美教授在《日本江户时代接受南戏文献的情形》一文中,整理了日本江户时代有关中国戏曲的评论,考察了日本当时接受南戏文献的情状。台湾"中央大学"孙玫教授在《从〈西厢记〉和〈琵琶记〉看戏曲之变与古今观念之变》一文中为我们梳理了古今之人关于《西厢记》和《琵琶记》的评价,深入分析了前者由贬到褒、后者由褒到贬的社会历史语境,并指出这两部作品成为我们今日体悟和感知古今世俗、世变的具体例证。台湾嘉义大学汪天成教授继《全家锦囊大全刘智远初探》之后,在《再探》一文中进一步研究了各本"刘智远"在关目、家门、曲籍引录等方面的不同,深究了其在南戏史上的意义。伏涤修教授在《宋元南戏历史人物故事剧述略》一文中按照现有存本、现存佚曲、全佚三类,对宋元南戏中出现历史人物的剧作进行了梳理,对历史人物故事剧和历史人物的关系进行了探讨,认为宋元南戏存在泛历史化现象,历史人物故事剧存在较为明显的非历史化倾向及民间欣赏趣味浓厚的特点。

伴随着新材料的发现,对原有史实的考订,往往会使戏曲史上的疑点得以清晰和明朗,考证的目的在于征实求真,避免以讹传讹而贻误后人。本次会议中有多篇论文从文献资料出发对文学史、戏曲史上的一些疑点做了探析。冯保善教授在《冯梦龙生平史实新证》中通过详密的论证,认为冯梦龙里籍为长洲,最终庠籍是吴县。文从简诗中赞许冯梦龙"早岁才华众所惊,名场若个不称兄",是指冯梦龙早岁研究《春秋》达到的造诣和取得的成就;冯梦龙进学成为秀才的时间,应该在万历二十年(1592),18岁之前。杨惠玲在《清董榕〈芝龛记〉传奇编刊考述》一文中详细梳理了《芝龛记》的8次编刊过程及存留的9个版本,指出《芝龛记》编刊者以丰富的人脉资源为依托,以共同的文化身份为纽带,组成了富有影响力的圈子,充分发挥了编刊在个体的心理建设、家族的文化建设和社会的意识形态建设等方面的作用。张晓兰在《天一阁所藏孤本戏曲〈后七子〉作者及本事考述》中考证出天一阁所藏《复庄今乐府选》中收录的孤本剧作《后七子》的作者为汪熷,汪氏作有九种传奇,其中《升平乐事》《贤星序》《典午春秋》《奇节》未见著录,可补戏曲史之阙。汪熷系洪昇高足,曾为《长生殿》《续稗畦集》作序,揭橥该剧作者及本事有助于了解《后七子》及洪昇的生平、思想。张小芳据各级方志及泰州地方文献,考证了清初戏曲家张幼学的生卒、家世与一生的行迹,为明末清初扬泰地区文人戏曲活动研究提供了新的文献。谭笑在《新发现的吴尚质修订本〈南曲全谱〉述略》中以新发现的吴尚质修订本《南曲全谱》为研究对象,指出该刊本刊行于崇祯八年(1635),有三个方面的重要价值:其一,书名页的"墨憨斋"透露出该版本与冯梦龙之间的关系;其二,沈怀祖所作的《南曲谱序》提到该版本来自《全谱》

编者沈璟，中间经范文若后到达吴尚质手中；其三，该版本较其他翻刻本存在一些差异。新发现的版本对于考察《全谱》的原貌、流传均有着巨大的价值。王斌在《庙堂话语与文人传统的共谋：明代戏曲教化观念考述》一文中以明代戏曲教化观念为研究对象，指出了这种教化观念既是儒学导向下庙堂话语权威在思想文化领域的表达，也源于文人文学传统和集体记忆中的儒家审美。因原生思想的共通性，庙堂话语与文人传统，在文学生产、传播接受的整个过程中，形成了明代教化题材剧目从内容到审美的独特表现，并在社会舆论、戏曲价值观念等方面产生了深刻影响。

 对戏曲史上既有史实的重新审视也是本次研讨会关注之点。刘天振、曹明琴在《〈柳鸾英〉故事的源流与演变特点》一文中，梳理了《柳鸾英》故事原型，论说其故事源自《刘崇龟》《林招得》《陈御史断狱》等，并指出《柳鸾英》故事在戏曲形式的传播中呈现出"程式化"和贴近普通民众的特点，在小说形式的演变中呈现出传奇、公案题材上的侧重点不同及性别意识增强、理想主义色彩浓厚等特点。艾立中在《晚清民国通俗小说与戏曲之关系》一文中梳理了晚清民国以来通俗小说和戏曲的关系，认为小说和戏剧之间的关系比以前更加密切；戏剧改编者总体上是尊重小说原著的，但因为舞台的限制，对原著情节做了较大删减；通俗小说给戏曲改编者提供了丰富的题材，为戏曲的改良和话剧的民族化做出了贡献。高岩的《"蔡伯喈"形象讨论与明清戏曲文人角色塑造》一文，梳理了历史上关于"蔡伯喈"形象的讨论，探讨了蔡伯喈历史形象和文学形象之间巨大差异的原因，指出明清传奇对蔡伯喈形象的接受和反拨显示出了文人创作与民间创作的差异。鲍开凯在《〈啼笑因缘〉的戏剧因缘》一文中，论述了张恨水的通俗小说《啼笑因缘》戏剧改编本的状况，指出了在改编过程中，各个版本都能根据时代和艺术本身的特点，对小说人物、情节、思想等方面进行新的创作，呈现出不同的艺术魅力，体现了通俗文学与通俗艺术互动的关系。任荣的《郑骞〈止酒停云室曲录〉的戏曲学价值发覆——兼论吴晓铃〈曲录新编〉之编纂》一文，以郑骞的《止酒停云室曲录》为研究对象，指出此书系郑骞手稿，书中所列曲籍皆郑骞之藏书，其中不乏原刻、旧抄本以及名家钞、批、珍藏本。少量曲籍被郑骞携带至台湾，其余曲籍归吴晓铃、傅惜华、齐如山所有，或不知所踪。郑骞之所以编纂《止酒停云室曲录》是为助吴晓铃编纂《曲录新编》。《曲录新编》是吴晓铃诸多戏曲研究计划之一，抗战结束后因故放弃。郑骞于20世纪50年代亦有编纂《元人杂剧总目》之计划，后仅完成《凡例》及"关汉卿"一条。郑骞、吴晓铃等人在戏曲目录编纂上的尝试，折射出戏曲学的第二代学人为推动戏曲学发展所付出的努力。

对戏曲其他问题的探讨，使得研讨会内容丰富多彩

 戏曲是一门舞台艺术，对戏曲演出的研究最能把握这一活态艺术的本质。华东师范大学赵山林教授在《同光前后三庆班演出昆曲折子戏考述》一文中对同光前后三庆班演出昆曲折子戏进行了考述，指出了以三庆班为代表的四大徽班的艺术活动始终离不开对历史悠久的昆曲艺术的吸收与借鉴。三庆班能够长期保持演唱昆腔戏的特色，与其人才培

养的总体构想及内容、方式有关。三庆班演出昆曲折子戏之丰富，为传承昆曲艺术做出了贡献，同时也为京剧艺术的发展提供了丰富的营养。台湾大学林鹤宜教授的《行业神作为地方保护神：福建作场戏中所见的"戏神群"探析》一文，通过考察福建作场戏中所见的"戏神群"，探析了行业神作为地方保护神的原因。上海大学赵晓红教授的《从昆弋身段谱看昆曲舞台表演的流传与传承——以〈白兔记〉为例》一文，通过对四种藏本《白兔记》身段谱的研究，指出了每个戏班都有自己的演出脚本，因而在舞台上呈现出了不同的特色。上海师范大学赵炳翔、陈劲松教授的《论马连良在民国年间所灌制的京剧唱片》一文，凭借唱片来研究马连良的艺术特色，将马连良的灌片经历分为三个阶段。马连良转益多师，广泛汲取各家之精华，勇于创新，别开天地，终于形成了飘逸洒脱、华丽优美的马派艺术。马连良的唱片对推动京剧艺术的发展具有不可估量的意义和价值。齐静在《行业会馆演剧探析》一文中为我们呈现出了行业会馆内名目繁多的演剧情况：定期举行的行业戏、开业演剧、行业内发生或商讨重大事情时的演剧、罚戏等。会馆通过演剧活动用以敬神、制定规约、解决行业内发生的大事要事，并以此手段进行商贸活动。行业会馆演剧的意义在于：对行业自身的发展不仅起到促进与规范的作用，还以此为手段对商业及商品进行宣传和推广，加强了行业中的沟通和交流，对戏班和演员来说，行业戏为他们增加了演出的机会，也激励他们在艺术上不断地争取进步，促进戏曲艺术的交流与传播。王珏《论演出空间对元杂剧与南戏篇幅差异的影响》一文，分析了元杂剧之所以形成一本四折的体制，完全是为了实际演出的需要，特别是古代的宵禁制度，城市勾栏的演出环境及票价决定了元杂剧的演出时长。而南戏主要演出于乡村的广场、城镇的里巷、富户的厅堂，这样的演出空间使得观众的娱乐较为单一，演出篇幅较长的剧目可以取得更好的演出效果。元杂剧和南戏在篇幅上的差异，很有可能是受到各自不同的演出空间的影响。

曲体研究方面，东南大学徐子方教授在《北曲南唱和昆曲北唱》中提出了自己对元明戏曲曲体发展演变的一点思考：南唱是北曲南曲化的重要形式。元及明初剧作家接受南戏影响只是出于丰富舞台表现力的需要，南戏曲体的少量介入并未破坏整个北曲体系。与此同时，传奇在自己的音律体制扩展中也在吸收北曲，因此成了南戏完成传奇化的重要因素之一。也正因为南曲中北曲具备独特的审美补偿作用，亦即导致明中叶后传奇创作过程中向北曲靠拢的情况并没有中止，反而更为多见。另一方面，由于嘉靖以后昆曲问世并迅速风靡南北，北曲南唱最终发展成为昆唱北曲至昆唱杂剧。南京艺术学院张婷婷的《试论元曲散套与剧套联套规律的差异》一文，通过对元曲中套曲的梳理，指出了元曲在散套、剧套中的应用既有联系又有差别。剧套结构稳定，散套套式随着首曲的变化而变化，散套套式多用于杂剧套式。散套的产生或早于剧套。张真的《从丝绸之路走来的皮鞋——南戏曲牌【赵皮鞋】源流考》一文，详细考证了【赵皮鞋】这一曲牌的源流，"皮鞋"是舶来品，其故乡在印度，并沿着海陆两条丝绸之路东传，交汇于琉球群岛，形成一个"环汉地皮鞋圈"。在这个"皮鞋圈"所经之处，皮鞋既作为当地乐舞的必备装扮，同时也是民间日常的穿着。但在这个圈子中间的汉地，皮鞋是身份的象征，特别是与皇家、朝廷直接相关的身份象征，而不是民间的日常穿着，宋朝皇帝又称为"赵官家"，因此，南戏曲牌【赵皮

鞋】即"赵官家皮鞋"之意。从《张协状元》开始,南戏、传奇作品中凡用【赵皮鞋】者,都用于介绍人物身份,而这些人物基本上都是官员或者官差。赵天骄的《京剧字声与腔格关系谫论》一文,认为以京剧为代表的板腔体戏曲剧种,其唱词字声与腔格的关系与以昆曲为代表的曲牌剧种相比有更大的灵活性。京剧唱腔虽受到唱词字声的影响,但实际唱腔中也存在着很多腔格突破唱词字声限制的现象。因此,唱词的字声仅仅是腔格的一个制约因素,而非决定性因素。这种现象体现了以京剧为代表的板腔体戏曲剧种的音乐本性,字声与腔格是相互配合又各自独立的关系,这与南北曲的"依字声行腔"有着明显区别。

如何振兴戏曲,也有专家提出了新的富有启发性的路径。临沂大学宋希芝教授的《从古代戏曲的民间性与文人化看当下戏曲的创作问题》一文,认为戏曲的民间性强调群众的深度参与,呈现内容世俗化、语言通俗化、表演自由化、大众娱乐化等特点。戏曲的民间性在于全心全意为演出、为观众服务,促进了戏曲的横向扩布,但是不利于纵向传承。随着戏曲文人化的增强,戏曲呈现出语言雅化,侧重主体表达,重视文史,关注现实,尊崇规范等特点。文人化使戏曲具有了经典性,促进了其在知识分子阶层的传播。但同时也使戏曲艺术逐步脱离舞台,损失了部分底层观众和民间市场。因而启发今天的现代戏创作应该从文人角度强化人民性,让俗与雅在戏曲之中合理平衡发展。武翠娟的《戏之殇:票友与中国戏曲史研究体系的建构》一文,从票友的发展与戏曲史的构成着眼,指出票友的发展与中国戏曲的发展基本上是同步的,是研究领域中不容忽视的重要对象。论文以清末民国票友为例,探讨了许多票友不仅于唱功做派上不输于职业艺人,对于戏曲声腔技艺的理解亦非一般艺人所能比肩,在推动戏曲艺术的保存与传播、推动舞台剧目的编演、创造(京剧)新的声腔艺术、开创新的戏曲流派,以及戏曲理论研究、戏曲刊物的创办、戏曲人才的培养等戏曲文化构建层面上起到了重要作用。陈瑞赞在《〈张叶诸宫调〉与南戏"艳段"——兼论南戏与宋杂剧的若干关系》中对《张叶诸宫调》进行了详细分析,认为我们应该将作为艳段的《张叶诸宫调》与《张协状元》戏文区分开来,《张叶诸宫调》是一本宋杂剧,而《张协状元》则是戏文,两者性质不同。认为在宋金杂剧中独立于正剧、注重表演性的艳段,在南戏《张协状元》中变成与正戏内容具有密切关联的"引首",并在后期南戏中逐渐消融无迹,南戏"家门"体制的逐渐成熟与"艳段"体制的逐渐消亡乃是一个互为消长的同一个过程。《张叶诸宫调》因受戏文的影响而出现了戏文的脚色特征。此外,《张协状元》中还保存了为数不少的杂剧成分。张晓芳的《豫剧剧目对南戏的继承与发展》认为南戏自产生之后在流传过程中融入了花部诸腔戏中,梳理了二十多个豫剧对南戏有明显承袭的剧目,豫剧在搬演南戏时作了以下改编:一是将南戏中的几折合并压缩后演出;二是对原有故事情节进行削减;三是对南戏剧目中的核心情节进行改编。相较于南戏,豫剧在语言风格上尽显草野粗犷之气;在剧本上剔除掉了南戏剧作中的因果报应、宿命论及迷信色彩的糟粕;在故事的书写上呈现出了明显的地域特色,带有浓厚的历史沧桑感。南戏的遗存剧目被包括豫剧在内的众多地方戏所继承,显示出了南戏强大的生命力。

此次研讨会集中反映了南戏及其他戏曲领域的最新研究进展,从中可以看出当前戏曲研究三个方面的特点:第一,学人们继续循着老一辈学人开辟的道路,继续向前推进。

第二，新的剧本、曲谱和曲家生平资料被不断发掘出来。第三，研究视角不断变化，戏曲唱片、昆弋身段谱、行业会馆演剧等开拓了新的研究领域。

会议期间，平湖市当湖街道还举行了"钱南扬纪念馆"开馆仪式。

昆曲《长生殿》串演全本戏之探考

吴新雷*

摘　要：本文考述了清代康乾之世《长生殿》原真全本的演出情况，20世纪前期集折串演，后期推陈出新的来由、新世纪多本连台出奇制胜的情况。评论了全本戏在传承发展中的历史意义和审美价值，指出全本戏能实践昆曲人才的精准传承和凸显昆曲剧种的文学深度和美学品味。

关键词：《长生殿》；串演全本；集折串演；多本连台；精华本

《长生殿》兼具文辞、音律之双美，"爱文者喜其词，知音者赏其律"（吴人《长生殿序》），这使它成了昆曲演出史上最具经典性的传统剧目。康熙时，《长生殿》问世之初，南北昆班争相以全本献演。乾、嘉以后，折子戏盛行，未见再有全演的记载。时至近、现代，在昆班与京班的市场竞争中，"全本"的概念有所演变，从社会的变迁和观众审美需求的实际情况出发，不必非得把原著50出统统搬上舞台，只要不是零打碎敲，而能以比较连贯的剧情，集折串连起来，也可以称为"全本"。20世纪后期，在"百花齐放、推陈出新"的文艺方针指引下，涌现了《长生殿》的各种各样的整理本和改编本，进入21世纪后，各昆剧院团除了演出集折串连的单本和上下两本以外，引人入胜的大制作脱颖而出，有三本连台的，还有四本连台的，各有千秋，各领风骚。现将情况作一历史性的回顾，择要探考如下。

一、康、乾之世原真全本的演出

洪昇在康熙二十七年（1688）完成《长生殿》50出的剧作后，北京的内聚班随即把它搬上昆曲舞台，全本上演。"圣祖览之称善，赐优人白金二十两，且向诸亲王称之。于是诸亲王及阁部大臣，凡有宴会必演此剧。"（王应堂《柳南随笔》卷六）尤侗在《长生殿序》中也说："一时梨园子弟，传相搬演，关目既巧，装饰复新，观者堵墙，莫不俯仰称善。"当时在北京、南京、苏州、杭州都有盛演《长生殿》的记载[①]，其中包括康熙二十八年八月导致"可怜一曲《长生殿》断送功名到白头"的那次演出。康熙四十三年（1704）春末，洪昇先应江南提督张云翼之邀到松江，看了"吴优数十人搬演《长生殿》"，然后在五月中又应江宁织造官曹寅之邀到南京，看了三天三夜的《长生殿》全本的演出。金埴在《巾箱说》中是这样

* 吴新雷（1933—　），南京大学教授，博士生导师，研究方向：中国古典戏曲史，文学史，红史，昆剧学。
① 朱锦华：《〈长生殿〉演出简史》，叶长海主编《长生殿演出与研究》，上海文艺出版社2009年版，第327、328页。江巨荣：《〈长生殿〉演出诗》，复旦大学出版社2018年版，第266—282页。

描述的：

> 曹公素有诗才，明声律，乃集江南北名士，为高会，独让昉思（洪昇字昉思）居上座，置《长生殿》本于席，又自置一本于席，每优人演出一折，公与昉思雠对其本以合节奏，凡三昼夜始阕。两公并极尽其兴赏之豪华，以互相引重；且出上帤兼金烬行，长安传为盛世，士林荣之。

这是昆曲《长生殿》在南京演出原真全本最明确的记录，曹寅和洪昇面前摊开原著，50出一折不漏地搬上舞台，演出时间竟长达三天三夜！掐指一算，这是三百年以前的盛世！那么，曹寅是何许人也？他竟有这样大的魄力主办这么大规模的演出。原来，曹寅就是《红楼梦》作者曹雪芹的祖父，生平酷爱昆曲。他在康熙三十一年（1692）十一月来南京以前，先已任职苏州织造三年，在苏州时就开办了家庭昆班。任职江宁织造后，家班的规模又大有发展，班中有专职曲师王景文和朱仙音两位名伶。张大受《赠曹荔轩（曹寅号荔轩）司农》诗云："有时自傅粉，拍袒舞纵横。"可见他能粉墨登场，而其还能自编自导，曾创作了《续琵琶》和《太平乐事》等四个昆曲剧本。曹寅和洪昇素有交谊，洪昇在康熙四十二年（1703）十二月专门为他的剧作《太平乐事》作了序①。再说曹寅的母亲原是康熙皇帝幼时的保母，关系非比寻常，康熙南巡，以织造府为行宫，曹寅接驾四次，声势煊赫，极一时之盛。有了这样的实力，所以曹寅能邀请洪昇到江宁织造府观摩三天三夜的《长生殿》全本演出。当时继任苏州织造府的李煦，恰好是曹寅的妻兄，曹李两家都有家庭昆班，彼此遥相呼应。曹家演出了《长生殿》，李家也不甘落后，李煦的儿子为了排演《长生殿》其化费之巨竟超过了曹家。顾公燮在《顾丹五笔记》中说："织造李煦莅苏三十余年，……公子性奢华，好串戏，延名师以教习梨园，演《长生殿》传奇，衣装费至数万！"这样豪华的服饰排场，当是串演全本戏的派头。

到了乾隆年间，范来宗曾看到《长生殿》全本演出，其《洽园诗稿》卷十九有七绝诗《看演〈长生殿〉传奇全本》可证，只是没有署明具体年代。另外，王文治家班能演全本《长生殿》。王文治（1730—1802）是著名的昆曲音律家，字禹卿，号梦楼，江苏丹徒（今镇江）人。他从乾隆三十二年（1767）开始培养家庭昆班，号称彩云班，曾到江浙各地演出。姚鼐说他"行无远近，必以歌伶一部自随"（《王君墓志铭并序》）。《梦楼诗集》卷十二《西湖长集》收入他在乾隆三十七年（1772）写的七言律诗《冬日浙中诸公叠招雅集，席间次李梅亭观察诗四首》之四云："稗畦（洪昇又号稗畦）乐府绍临川，字字花紫柳絮牵。芍药栏低春是梦，华清人去草如烟。"第四句诗末自注云："时演《牡丹亭》《长生殿》全本。"②这是最明确地标出"全本"称号的历史记载。

另外，苏州大学文学院的王永健教授曾从焦循《剧说》卷六稿本的异文中揭示一条

① 吴新雷：《苏州织造府与曹寅、李煦》，《红楼梦学刊》1982年第4辑。
② 经考查，《梦楼诗集》是按年编次的，卷十二《西湖长集》收入了王文治在乾隆三十六年至三十九年掌教杭州崇文书院时的作品，此诗依年月排序，可考定作于乾隆三十七年（1772）之冬。

材料①：

> 班中演《长生殿》者，每忌全演，相传全演则班必散。乾隆三十几年，长白伊公按瘥两淮，故令春台班演全部《长生殿》以试之，乃是秋春台班竟以他故散去。

这里也打出了"全演""全部"的称谓，而春台班是四大徽班之一，徽班本属花部，但能兼容并包地演唱雅部昆曲的戏目。春台班原来是由盐商江春创办的，在没有进京以前，一直在扬州活动，《剧说》稿本点出春台班演出全部《长生殿》是在乾隆三十年代，地点当然是在扬州了。如此算来，彩云班和春台班演出全本《长生殿》是在距今250年以前，此后尚未有过再演全本的记载。

《长生殿》50出全部演出费时费力，这对于上流社会的家庭来说是可以承担的，但作为营业性质的职业昆班，可能就觉得负担太重，艺人和观众都吃不消。洪昇在世时，就有昆班艺人为紧缩时间而节选演出。洪昇在《长生殿·例言》中说：

> 伶人苦于繁长难演，竟为伧辈妄加节改，关目都废。吴子愤之，效《墨憨十四种》，更定二十八折，……分两日唱演殊快。取简便，当觅吴本教习，勿为伧误可耳。

洪昇不满于艺人"妄加节改"，但却肯定吴舒凫更定的28折节本，而且还主动推荐给民间昆班演出。只可惜这种简便的吴节本没有传承下来。究竟吴舒凫节选的是哪些折子，我们就不得而知了。

乾隆五十四年（1789），苏州冯起凤刊印了《吟香堂长生殿曲谱》，除了第一出《传概》未谱外，其他49出的曲文都保留了全本工尺谱。接着是乾隆五十七年（1792）的时候，王文治协助叶堂订立的《纳书楹曲谱》也选印了《长生殿》折子戏，在正集卷四中选录了《定情》至《重圆》24折，在续集卷一中又补选了《闻乐》《补恨》等7折，共计31折。乾隆年间，各地昆班已流行折子戏的演出。据钱德苍在乾隆二十九年至三十九年编刊的折子戏选集《缀白裘》显示，舞台上常演的《长生殿》折子戏有《定情》《酒楼》《絮阁》《醉妃》《惊变》《埋玉》《闻铃》《弹词》等8折。自乾嘉年间到清朝末年，有关《长生殿》折子戏演出的记事是有的（见张次溪《清代燕都梨园史料》），但却没有全本、节本演出的记载。

二、20世纪前期集折串演《长生殿》全本戏的由来

清末民初，随着昆曲的衰落，如苏四大名班也难以保其余势，只能跑码头以上海作为新的活动基地，先后在三雅园、满庭芳、天仙茶园、中乐戏园、大观园、新舞台、小世界和天蟾舞台等处演出。

据光绪年间《申报》刊载的广告显示，当时昆班常例仍旧是演传统折子戏，日戏是一点

① 王永健：《评〈长生殿〉节选本》，《千古情缘——〈长生殿〉国际艺术研讨会论文集》，上海古籍出版社2006年版，第521—537页。所引《剧说》卷六稿本的异文见《中国古典戏曲论著集成》第八集，中国戏剧出版社1960年版，第220页。

钟开场,夜戏是七点开演,每场戏的老规矩要持续四小时左右,须将各种传统剧目中的折子戏混合在一起,排出15折到20多折才能应付。而且每场的戏码都要不同,班里如果没有二百多个折子戏的家底子,是很难应付这种轮番转换的局面的。在上海崇尚新潮的演剧环境里,这是很难与京班竞争的。京班有本子戏和连台本戏,昆班怎么办?陆萼庭在《昆剧演出史稿》第五章《近代昆剧的余势》中说:"当连台本戏的浪潮掀起后,昆剧就完全吞没在惊风骇浪之中。它要变,但是怎样变?"①在激烈的市场竞争中,昆班艺人为了争取观众,不得不开动脑筋,根据评弹的题材编演了全本《描金凤》、全本《双珠凤》、全本《三笑姻缘》等。这种新编的全本戏,由五六折或七八折组成,多少不论。如全本《描金凤》的折目是《扫雪》《投井》《遇翠》等八折,不须跟传奇名著那样长达四五十出。从这一情况出发,昆班艺人认识到,那就是不必把四五十出的传奇整本演全了才能称为全本,只要原著中四五出或六七出折子戏串连一起演出就可以称为全本、整本。这样灵活掌握,昆班艺人也就演出了集折串连的全本戏了。如全本《蝴蝶梦》、整本《幽闺记》、全本《白罗衫》、全本《九莲灯》等②,大雅班还演过前后两本的《十五贯》③。按照昆班的旧规,从原著中抽演一折的称为"单头戏",连演二、三折的称为"叠头戏",而新创集折串连的全本戏,实即"叠头戏"的扩充和延伸。如果串连的折目较多,可以称为大本戏,较少的则称为小全本,通称小本戏。但从清末民初《申报》的昆曲广告中查考,《长生殿》仍然只有折子戏的选演,尚无本子戏出现。一直要到20世纪20年代苏州昆剧传习所的"传"字辈艺员出科以后,才以集折串连的方式把全本《长生殿》推上昆曲舞台。

这里先要考察清末民初上海舞台上演出《长生殿》折子戏的情况。据1923年《戏杂志》第六期冰血的《刮目偶志》记载,当时在上海能看到《长生殿》的折子戏还有十六折:

 定情 赐盒 酒楼 絮阁 窥浴 鹊桥 密誓 小宴
 惊变 埋玉 闻铃 迎像 哭像 弹词 见月 雨梦

而原为大雅班旦角演员的殷湘深流落在苏、沪一带的业余曲社里做曲师,他手里还传承着全本《长生殿曲谱》,经曲友张怡庵在光绪三十二年(1906)传抄,交给上海朝记书庄于1924年石印出版,全书四卷共52出,谱中《开宗》就是洪昇原著第一出《传概》,而《赐盒》是从《定情》后半场分出来的,《鹊桥》是从《密誓》的前半场分出来的,所以比原著五十出多出了二折。当然,这只是作为文献资料留存,而照原本全部演出已不可能。

昆剧传习所出科的周传瑛在《昆剧生涯六十年》中回顾,"传"字辈艺员从"全福班"继承的传统戏,曾分折子、小本和全本三种类型来演出。串演的全本戏有《连环计》《鸣凤记》《玉簪记》《牡丹亭》《十五贯》《铁冠图》和《长生殿》等等④。全本《长生殿》集折串演的是:

① 陆萼庭:《昆剧演出史稿》,上海文艺出版社1980年版,第302—303页。
② 全本《蝴蝶梦》见于光绪三年正月初七日的《申报》广告(日场),整本《幽闺记》见于正月十三日广告(夜场),全本《九莲灯》见于正月十八日的广告(日场),全本《白罗衫》见于七月二十六日的广告(日场)。
③ 陆萼庭:《昆剧演出史稿》,上海文艺出版社1980年版,第296页。
④ 《申报》1925年12月11日报道昆剧传习所在徐园演出《整本连环计》,1926年2月17日演出《全部铁冠图》,1928年1月4日报道"新乐府昆戏院"在笑舞台演出《全本十五贯》。

《定情》《赐盒》《絮阁》《舞盘》《鹊桥》《密誓》《进果》《小宴》《惊变》《埋玉》《闻铃》《迎像》《哭像》。周传瑛说:

> 此系"全本"折目,从"传"字班到现在,我们唱"全本"时仅保留李隆基、杨玉环这条主线,删去了安禄山、郭子仪这条副线。在我六十余年舞台生涯中,《长生殿》几未辍演,其中的《舞盘》及《进果》原先是没有的,系我后来所排。①

又据桑毓喜《昆剧传字辈》记载,全福班老艺人吴义生曾给施传镇、郑传鉴、倪传钺传授了《酒楼》和《弹词》两个单折②。"传"字辈一方面常演《长生殿》的折子戏,一方面也串演过全本戏。周传瑛回忆"新乐府"昆班时期(1927 年 12 月至 1931 年 6 月)的情况说:

> 在《长生殿》里,我扮前明皇从《定情》《赐盒》起唱到《鹊桥·密誓》及《小宴·惊变》,传玠扮后明皇,从《惊变·埋玉》唱到《迎像·哭像》。③

到了"仙霓社"昆班时期(1931 年 10 月至 1942 年 2 月),"传"字辈艺术家又策划了前后两本的演出方式。据 1938 年 11 月 6 日"仙霓社"在上海东方第一书场演出《前集长生殿》的戏单标目,前集从《定情》演到《密誓》,《絮阁》不演而改演《酒楼》,后面加演《吟诗·脱靴》。后集的戏单未见,可能是从《惊变·埋玉》演到《迎像·哭像》。前后集中的唐明皇由沈传芷和周传瑛分饰,杨贵妃由张传芳和朱传茗分饰。高力士由王传淞饰,郭子仪由郑传鉴饰,安禄山由沈传锟饰。④

再看北方昆弋班,荣庆班也开始以全本戏相号召。1935 年春在天津演出了全本《长生殿》,由白云生饰唐明皇,韩世昌饰杨贵妃,3 月 2 日的《北洋画报》发表徐凌的剧评《记韩世昌与白云生之〈长生殿〉》说:

> 前晚韩、白二伶合演《长生殿》,自《絮阁》起,而《小宴醉妃》《惊变》《陷关》《埋玉》《剑阁》,迄《闻铃》止,作一联贯的表演,费两小时,而始终不息。两伶工忠于艺术,诚有足多者。白云生之《小宴》,唱做均极自然,所谓"内心的表演",白伶有之。……《闻铃》一折,情景益为惨淡,夜雨敲窗,铃声凄然,此时场面上仅明皇一人,而观众均能寂静无哗,聆此伤心之曲。
>
> 综观全剧,由快乐而悲凄,观众之心情亦随台上而共鸣。其感人之力,从可知矣。

由此可见,"荣庆社"标榜的《长生殿》"全剧",也是集折串演,具体的折目是《絮阁》《小宴醉妃》《惊变》《陷关》《埋玉》《剑阁》《闻铃》。1938 年 9 月 11 日,韩、白重行组织的"祥庆社"在北京吉祥大剧院公演,戏单上明确标出《全部长生殿》,所列折目是《定情》《赐盒》《絮

① 周传瑛口述、洛地整理的《昆剧生涯六十年》,上海文艺出版社 1988 年版,第 205 页。
② 桑毓喜:《幽兰雅韵赖传承——昆剧传字辈评传》,上海古籍出版社 2010 年版,第 216 页。
③ 《昆剧生涯六十年·新乐府时期》,上海文艺出版社 1988 年版,第 60 页。
④ 仙霓社演出前后二本《长生殿》的戏单影印件见《中国昆剧大辞典》南京大学出版社 2002 年版,第 993 页。戏单上的标目是《前集长生殿》:定情、赐盒、酒楼、鹊桥、密誓、吟诗、脱靴。戏单上预告说:"明日准演《后集长生殿》。"按:《吟诗·脱靴》实出于《惊鸿记》,昆班旧俗往往拉在《长生殿》名下演出,如光绪二十二年苏州新建书社石印出版的《霓裳文艺全谱》即将《吟脱》列目于《长生殿》中。

阁》《陷关》《小宴》《惊变》《埋玉》《闻铃》八折。

如此看来,南北昆班演出全本《长生殿》的方式方法是一致的,都采取了集折体。串连的折目或多或少,如仙霓社集折较多,则分为前后两本。这种集折串演有一个优点,那就是完全按照原来传统的折子戏串连起来演出,不是重编,不作任何改动,真正保留了原汁原味。

三、20世纪后期推陈出新的《长生殿》全本戏

新中国成立后,昆曲获得了新生。遵照"百花齐放、推陈出新"的戏改方针,以周传瑛为团长的国风昆苏剧团为纪念世界文化名人洪昇逝世250周年,于1954年夏整理了全本戏《长生殿》,在杭州市人民游艺场公演。戏剧家田汉和洪深都莅临观摩,给予热情的赞扬,即于同年9月赴沪参加了华东地区戏曲观摩演出大会。1955年4月29日到南京中华剧场演出,1956年4月9日到北京广和剧场演出,1958年3月4日再到南京,演于世界剧场。全剧由周传瑛整理本子并出演唐明皇李隆基,张娴演杨贵妃,王传淞演高力士,周传铮演杨国忠,包传铎演陈元礼。基本结构以李、杨爱情为主线,从定情赐盒、七夕密誓、小宴惊变,演到马嵬埋玉闭幕,串用了传统折子戏的精华,在关联处适当增饰加工。

到了20世纪80年代,在改革开放新形势的鼓舞下,在继承与创新相结合的思想指导下,北昆、浙昆和上昆分别推出了新编新排的《长生殿》全本戏,各显神通,各有千秋。

(1) 北方昆曲剧院的新排本发端于1983年,由秦瑾、丛兆桓、关越(习诚)改编,请浙昆周传瑛和张娴担任艺术指导,由丛兆桓导演,陆放编曲,创新的幅度较大。全剧的场次是[①]:

> 序幕《迎像哭像》,第一场《定情赐盒》,第二场《权哄赴镇》,第三场《制谱密誓》,第四场《渔阳兵变》,第五场《小宴惊变》,第六场《离宫埋玉》,尾声《迎像哭像》。

在剧本的结构上有两个创意,一是以《迎·哭》始,以《迎·哭》终,采用倒插回叙的手法铺叙剧情;二是用《弹词》《九转货郎儿》套曲串场,开幕时有一段序曲,先用【九转】伴唱,然后在序幕中用【二转】,第一场用【三转】,第三场用【五转】,第四场用【四转】,第五场用【六转】,第六场用【七转】,托出了天宝遗事苍凉的兴亡之感。在思想内容上,一方面仍以李、杨爱情为主线,但也突出了统治阶级内部矛盾的副线,把造成安史之乱的历史悲剧的社会因素勾了出来。正、副线两者兼顾,气势不凡。演出时由马玉森饰唐明皇,洪雪飞饰杨贵妃,韩建成饰高力士,周万江饰杨国忠,贺永祥饰安禄山。为了营造舞台气氛,特请胡晓丹担任美术设计,有关服饰、布景、灯光、道具等各方面,都使人耳目一新。在1985年北京市优秀剧目调演中,荣获演出、创作、导演、音乐设计、伴奏、表演、字幕等奖项。

(2) 浙江昆剧团在1984年重排《长生殿》,由周传瑛、洛地重新整理剧本,在周传瑛30

[①] 剧本载《兰苑集萃——五十年中国昆剧演出剧本选》第三卷,文化艺术出版社2000年版,第245—274页。

年前(1954年)的演出本中补进了安史之乱的副线,并采用以《迎·哭》为开场的倒叙法加强悲剧气氛。全剧分七场:

《迎像哭像》《定情赐盒》《絮阁权哄》《制谱密誓》《陷关失守》《舞盘惊变》《马嵬埋玉》《尾声》

此剧由周传瑛亲自导演,周世瑞、龚世葵助导,陈祖庚、张世铮、周雪华谱曲。并由周传瑛、张娴、王传淞、周传铮、包传铎领衔主演。与北昆的戏路相比,浙昆"传"字辈艺术家在继承传统方面自有优势,自有特色。此后,江苏省苏昆剧团即依据这个整理本搬演,效果很好!

在此前后,浙江昆剧团传、世、盛、秀四辈演员一脉相承,均能承继周传瑛版《长生殿》的演出,如汪世瑜饰唐明皇、王奉梅饰杨玉环,都很出色。

(3)上海昆剧团在俞振飞和"传字辈"艺术家沈传芷、朱传茗、张传芳、华传浩、郑传鉴、倪传钺等悉心教导下,在继承《长生殿》和传统折子戏方面具有中厚扎实的基础。该团曾集折串演上下两本的《长生殿》。上本是《定情》《赐盒》《絮阁》《酒楼》《惊变》《埋玉》;下本是《闻铃》《迎像哭像》《弹词》《雨梦》《重圆》。在新时期的新潮流中,为了使继承与出新相辅相成,上昆于1987年又推出新排的《长生殿》。剧本改编唐葆祥、李晓,导演李紫贵、沈斌,作曲刘如曾、顾兆琳,艺术指导俞振飞、郑传鉴。全剧共八场,1987年的初次演出本是:

一、《定情》,二、《禊游》,三、《絮阁》,四、《密誓》,五、《惊变》,六、《埋玉》,七、《骂贼》,八、《雨梦》。

演出时由蔡正仁饰唐明皇,华文漪、张静娴饰杨贵妃,刘异龙饰高力士、陈治平、吴洪发饰安禄山,方洋饰杨国忠,顾兆琳饰陈元礼。这本戏在上海公演时,恰逢旅美昆曲评论家、著名作家白先勇返沪,他兴味极浓地看了长达三小时的演出,赞不绝口。然后在上昆举行的座谈会上很诚恳地提出了改进意见。他认为:把五十出缩成八出,删去了历史背景的枝节而突出明皇、贵妃的爱情悲剧,这是聪明的做法。但"儿女之情"照顾到了,"兴亡之感"似有不足。原因是从第七出《骂贼》跳到第八出《雨梦》,中间似乎漏了一环,雷海青骂完安禄山,马上接到唐明皇游月宫,天宝之乱后的历史沧桑没有交代,把原来洪昇在《长生殿》中的扛鼎之作《弹词》丢掉了①。——改编者经过认真思考,删掉了《禊游》和《骂贼》,但《弹词》很难插进去,便另外换上了《托情》和《起兵》,目的是加强安禄山与杨国忠的戏剧冲突,为《惊变》作铺垫。修订本的八场是:

一、《定情》,二、《絮阁》,三、《托情》,四、《密誓》,五、《起兵》,六、《惊变》,七、《埋玉》,八、《雨梦》。②

1988年9月为庆祝中日友好条约缔结十周年,上昆赴日本巡演《长生殿》,就是按修订本

① 见《白先勇说昆曲·惊变——记上海昆剧团〈长生殿〉的演出》,广西师范大学出版社2004年版,第1—12页。
② 剧本经润色定稿后,载《兰苑集萃——五十年中国昆剧演出剧本选》第二卷,文化艺术出版社2000年版,第315—343页。

排演的。1989年4月,此剧入选第二届中国艺术节进京演出,同年参加天津海河艺术节及上海首届艺术节,获上海首届艺术节优秀成果奖。1992年10月和2000年12月,又先后两次访台演出,载誉而归。

四、新世纪多本连台戏的出奇制胜

时代进入了21世纪,各昆剧院团发奋图强,与时俱进。自从2001年5月联合国教科文组织宣布中国的昆曲艺术是"人类口头和非物质遗产代表作"以后,文化部随即召开了保护和振兴昆曲艺术座谈会,并制定了十年规划,各昆剧院团因此倍受鼓舞和激励。

《长生殿》是最能考验昆团演出实力的骨子老戏,大陆七大昆剧院团除了都有拿手的《长生殿》折子戏以外,也都串演过本子戏,而且各团的头牌演员均以擅演《长生殿》中的主要角色为荣。如江苏省昆剧院的张继青,即以擅演杨贵妃闻名,俞派小生、唐明皇扮演者顾铁华多次请她合作,在南京舞台上演出《长生殿》。该院的程敏,是蔡正仁的弟子,扮演唐明皇甚为出色,与杨贵妃扮演者徐云秀搭档,珠联璧合。而黄小午擅演郭子仪,林继凡、李鸿良擅演高力士,均为一时之选。又如湖南的湘昆、浙江的永昆,也都有擅演《长生殿》的能人。为此,北方昆曲剧院趁着庆祝建院45周年之机缘,精心筹划,以北昆为班底,邀请全国昆曲界数十位精英,在北京长安大戏院举行了一次大联合的"世纪版"《长生殿》公演。时间是在2002年10月19日,从下午演到晚上,用集折体的传统方式,串演了十一折。下午演上本《定情》《赐盒》《酒楼》《絮阁》《密誓》《惊变》《埋玉》,晚上演下本《闻铃》《哭像》《看袜》《弹词》《重圆》。剧中分别扮演唐明皇的有蔡正仁(上海)、汪世瑜(浙江)、陶铁斧(浙江)、顾铁华(香港)、马玉森(北京)等,分演杨贵妃的有张继青(江苏)、梁谷音(上海)、张洵澎(上海)、王奉梅(浙江)、蔡瑶铣(北京)等,而上海的刘异龙、北京的马明森和湖南的雷子文都扮演了剧中的重要角色,特别是请江苏的黄小午和林继凡搭档主演了《酒楼》,请上海的老生名角计镇华扮李龟年主演了《弹词》。这种优化组合的盛举,轰动了京城。

2004年4月23日和24日晚,由上海昆剧团和台湾昆剧团合作,在台北新舞台上演了两本头的《长生殿》,由上昆的周志刚担任艺术总监,他充分开掘上昆过去演过的折子,又把原本第三十六出《看袜》开发出来,分上下本排演。上本的折目是:《定情赐盒》《絮阁》《酒楼》《惊变》《埋玉》,下本是:《闻铃》《看袜》《迎像哭像》《弹词》《雨梦》。由蔡正仁饰唐明皇,华文漪饰杨贵妃,特邀浙昆的程伟兵饰李龟年,上海戏校的顾兆琳饰陈元礼,台湾昆剧团方面由王莺华出演郭子仪、周陆麟演高力士,朱锦荣分演安禄山和杨国忠。舞台上完全按照传统的路数,一桌两椅,不用布景,不加包装,演唱原汁原味,效果极佳,被台湾观众赞誉为"风华绝代"的演出。

2004年12月24日晚,浙江昆剧团为纪念洪昇诞辰360周年,特邀江、浙、沪三地名家,在杭州剧院联袂演出经典专场《长生殿》,串连的折目是:《定情》《赐盒》《惊变》《埋玉》《迎像》《哭像》。由蔡正仁(沪)和汪世瑜(浙)分饰唐明皇,徐延芬(浙)和孔爱萍(江苏)分

饰杨贵妃。这场富有昆韵昆味的纪念演出，悠扬绝美，给杭城的观众留下了美好的印象。

在海峡两岸竞演《长生殿》的热潮中，有两部连台大戏出奇制胜，造就的声势一浪高过一浪，先是苏州出现了三本连台，紧接着上海又涌现了四本连台，高潮迭起，光彩夺目。

先看苏州的高招：2002年4月，江苏省苏昆剧团重组为江苏省苏州昆剧院。该院在《长生殿》的传承方面底蕴深厚，继、承、弘、扬四代演员人才辈出，他们生活在昆曲故乡的原生态环境里，得到"传"字辈老师和徐凌云、俞振飞、俞锡侯、吴秀松等专家的教导，学业大进。早在1958年，以张继青、柳继雁、董继浩为首的"继"字辈演员就演过集折体的全本《长生殿》。1984年，"承"字辈和"弘"字辈又复排演出。2000年4月，在首届中国昆剧艺术节上，"扬"字辈"小兰花"演员出场了五个唐明皇、五个杨贵妃的新苗阵容，演出《长生殿》上本：《定情》《舞盘》《絮阁》《惊变》《埋玉》。担任艺术总监的是苏州昆曲界的老前辈顾笃璜，他原是苏昆剧团的创办人，对《长生殿》情有独钟。由于有了首届昆剧艺术节的实践经验，他积极酝酿，策划了上中下三本连台的《长生殿》。此事在2003年得到台湾石头出版社董事长陈启德的大力支持，资助1 000万元台币，聘请台湾著名艺术家叶锦添（2001年奥斯卡最佳美术设计奖得主）担任舞台及服装造型设计。顾笃璜亲自整理剧本，并担任总导演和戏剧总监。

顾笃璜对《长生殿》原著五十出进行了深入的研究，他整理的演出本不是改编，而是精选了27折。他的指导思想是：立足于传统，以原汁原味的舞台艺术形态向观众展现。一方面继承已有的折子戏，另一方面抢救、挖掘那些被人遗忘的折子。对原有曲文只删不改、不加，表演艺术强调原生态，坚持昆曲原真性的保护和传承。他推出的上中下三本的场序是：

上本　（一）定情　（二）贿权　（三）闻乐　（四）制谱　（五）禊游　（六）进果　（七）舞盘　（八）权哄　（九）夜怨　（十）絮阁

中本　（十一）侦报　（十二）密誓　（十三）陷关　（十四）惊变　（十五）埋玉　（十六）冥追　（十七）闻铃

下本　（十八）剿寇　（十九）情悔　（二十）哭像　（二十一）神诉　（二十二）尸解　（二十三）见月　（二十四）雨梦　（二十五）寄情　（二十六）得信　（二十七）重圆

顾笃璜的这个整理本强化了李、杨的爱情主线，而淡化了安史之乱的政治性背景，所以不选《弹词》和《骂贼》。演出时由苏州昆剧院"承"字辈一级演员赵文林饰唐明皇，由"弘"字辈"二度梅"获得者王芳饰杨贵妃。经过一年多辛勤的排练，于2004年2月17—19日在台北新舞台首演，一举成功。6月底在苏州公演，轰动苏城；12月中进京在保利剧院上演，2005年10月中到南京紫金大戏院上演，大得赞誉！2007年1月12—14日，又应邀到比利时列日市瓦洛尼皇家剧院演出，倾倒了欧洲观众。王永健在《评顾笃璜的〈长生殿〉节选本》一文中认为：顾节本"取舍得当，整合合理，删节巧妙。经过苏州昆剧院的舞台实践，证明顾节本是一部既忠实于原作，又适合当今观众口味的优秀演出本"。王永健同时指出

"其美中不足主要表现在基本上删除了有关抒发兴亡之感的折子",特别是删掉了重头戏《骂贼》《弹词》。他建议下本应增补《弹词》,宁可删去《见月》《雨梦》。

看了苏昆三本连台的大制作以后,我们再来看上昆四本连台的特大制作。

上海昆剧团的总体实力十分雄厚,它积累了昆大班、昆二班和昆三班的人才资源,老中青三代优势互补,阵容坚强。团长蔡正仁专工小生行当,特别是继承了昆剧泰斗俞振飞擅演大冠生的衣钵。随着年龄的增长,他扮演唐明皇的形态气质越来越出色,无论是唱工还是做工,都达到了炉火纯青的境地。在大江南北和海峡两岸的巡演中,他被公认为扮演唐明皇的最佳名角和不二人选。于是,有识之士就想把他推到风口浪尖上,要他出头露面竞演大制作的《长生殿》。此事肇始于"文汇新民联合报业集团"的女将唐斯复,她久有此意,从2001年冬就开始酝酿,在得到蔡正仁的首肯后,经过长期细心的筹划,拿出了她整理的《中国昆剧全本长生殿》,于2005年12月18日在上海举行了新闻发布会。原计划是要恢复三百年前在松江、南京那样的规模,50出分五本连台,后来考虑到人力物力,还考虑到观众是否能连看五个晚上的承受能力,只得减去八折①,缩成四本42折,场序是:

第一本《钗盒情定》:传概,定情,贿权,春睡,禊游,谤讥,倖恩,献发,复召;

第二本《霓裳羽衣》:传概,闻乐,制谱,疑谶,进果,舞盘,权哄,夜怨,絮阁,合围;

第三本《马嵬惊变》:传概,侦报,窥浴,密誓,陷关,惊变,埋玉,冥追,情悔,神诉,闻铃;

第四本《月宫重圆》:传概,神诉,尸解,骂贼,刺逆,剿寇,收京,哭像,弹词,仙忆,见月,觅魂,寄情,补恨,得信,重圆。

《传概》是原著第一出,但为什么每本都用作开场呢?这是剧本整理者唐斯复匠心独运,她借鉴章回小说的方式,虽说是四本连台,但每本自成首尾,可以独立成章,所以每本开头都有《传概》,用说书人串讲家门大意,观众如不能连看四本,可以选看其间任何一本,均能领略昆曲《长生殿》唱做之美。从主题思想来看,唐本全景展现原著的双线结构,弥补了单线之不足。既充分展示了李、杨爱情的主线,同时也揭示了安史之乱的时代面貌,把李、杨爱情放在波澜壮阔的历史背景下表现,借男女之情抒发了兴亡之感。

此剧特聘中央戏剧学院导演系曹其敏教授担任总导演,由上昆沈斌和张铭荣执导。唱腔表演,全遵传统格范。演出风格则融入现代审美意识,但不标新立异,不蓄意追逐时尚。

在演员的出场方面,作为上昆老团长的蔡正仁,重点考虑了培养新一代接班人的问题。他抓住排练四本连台戏的大好契机,把昆三班的青年演员推到了舞台中心。昆大班的他和昆二班的张静娴领衔分饰唐明皇和杨贵妃,昆大班的计镇华扮李龟年,带领昆三班的年轻人一齐上阵。昆三班的张军和黎安在第一本和第二本中分饰唐明皇,沈昳丽和余彬在第二本、第四本中分饰杨贵妃。总计动员了一百多位青年演员,使他们得到了舞台实

① 减去的八折是《偷曲》《献饭》《看袜》《私祭》《驿备》《改葬》《怂合》《雨梦》。

践的时机,做到了出戏又出人。经过前后三年倾情投入的排练,全景式四本连台的《中国昆剧全本·长生殿》喜于2007年5月29日在上海兰心大戏院首演,一直演到6月20日,共演5轮,每轮4场,合计演了20场,想不到观众反应热烈,票房收入和演出效果都取得了出乎意料的成绩!到了下半年第九届中国上海国际艺术节,从10月27日至11月4日,该剧又在兰心大戏院演了3轮12场,观众仍如上半年那样踊跃,赞誉连连。当年12月27日的《中国文化报》发表了陈燮君《全本〈长生殿〉整理演出的艺术智慧》一文,对两个演出季8轮32场的公演进行了总结性的评价,肯定了上昆演出本采取"李杨爱情"和"历史跌宕"双线并行的主题定格,肯定了整理者对洪昇原著进行调整结构、时空重组、保持抒情性、加强故事性的艺术处理。

为适应不同层次观众多元化的欣赏需求,上海昆剧团对四本连台累计演出十小时的《长生殿》进行优化组合,选精用闳,推出了一次两小时演完的单本"精华版",于2009年6月中在苏州举行的第四届中国昆剧艺术节上首演,荣获优秀剧目奖(榜首)。这是从四本连台戏中精选了《定情》《权哄》《絮阁》《进果》《密誓》《合围》《惊变》《埋玉》八折合成。2010年5月中,上昆精华版《长生殿》到广州参加第九届中国艺术节演出,又荣获了文华大奖(榜首)。此后至今,上昆除了演出四本连台的《长生殿》以外,还适时演出了精华版,并驾齐驱,甚博时誉!

结　　语

综上所述,在串演《长生殿》全本的历史进程中,有识之士运用了各种艺术手法,走上了多元化的演进道路。或集折串演,或整理旧本,或改编新排,或从单本、两本发展为多本连台,风格多样,美不胜收。其中集折串演是常用的格范,串连的折目可多可少,不需要大制作大包装,在继承传统保持原生态方面最具舞台生命力。至于整理本、新排本、连台戏和精华本,也都能得到观众的称许。关键是在处理主线与副线的艺术结构时,往往引起争议。如果突出李、杨爱情的主线则必然削弱"历史跌宕"的政治背景的戏份;如果要加强副线的戏码,则单本又容纳不下。还有《酒楼》和《弹词》等特色戏,在单本中很难插入排序,但又不能割舍。因此,多本连台才能兼容并包,融会贯通。在这方面,上海昆剧团制作的四本连台戏作了有益的尝试。其优势是既能展现主线和副线的全景,又能融通《酒楼》和《弹词》等特色折目,闯出继承创新的新格局,其成就是值得肯定的。

戏剧评论界认为,昆曲演出经典剧目的全本戏对剧种的传承发展具有重要的历史意义和美学价值。全本戏能实践昆曲人才的精准传承和昆曲剧种的文学深度和美学品味。为此,上海昆剧团在四本连台戏《长生殿》问世十周年的2017年中,精心策划了全本《长生殿》的全国巡演。6月8—11日在广州大剧院,6月20—23日在深圳保利剧院,6月28日至7月1日在云南昆明剧院,9月22—25日在上海大剧院,11月16—19日在北京国家大剧院,成效卓著地进行了5轮20场公演。为了有利于青年演员的传承实践,上昆的这次巡演组合了昆大班至昆五班三代同堂、文武兼备的强大阵容,特别是推出了这十年中成长

起来的昆四班和昆五班新秀登台亮相,使观众耳目一新,展示了后继有人、前程似锦的美好愿景,从而见证了经典剧目的全本传统风范的演出是昆曲传承发展最具文化自信力的艺术形态!

论 昆 山 派

王永健*

摘 要: 最早提出昆山派的是吴梅先生,但在昆曲发展史和明清传奇发展史上,是否存在昆山派,治曲者的看法,迄今尚有分歧。本文作者赞赏吴梅先生的观点和论述,确认昆山派的存在,并认为昆山派是昆山腔和昆腔传奇历史发展的必然产物。论文对昆山派的作家作品作了简要的评介,对昆山派的艺术风格特点,及其形成的原因和影响,作了全面、深入的探讨。

关键词: 昆山派;作家作品;艺术风格特点;形成原因;影响

在昆曲发展史和明清传奇发展史上是否存在着昆山派,迄今治曲者尚有分歧。

最早提出昆山派的是吴梅,他在《中国戏曲概论》卷中三"明人传奇"中有两处论及明代戏曲家的"流别"和"家数",亦即流派问题。其一曰:

> 若夫作家流别,约分四端。自《琵琶》《拜月》出,而作者多喜拙素。自《香囊》《连环》出,而作者乃尚词藻。自玉茗"四梦"以北词之法作南词,而偭越规矩者多。自词隐诸传,以俚俗之语求合律,而打油钉铰者众。于是矫拙素之弊者用骈语,革辞采之繁者尚本色。正玉茗之律,而复工于琢词者,吴石渠、孟子塞是也。守吴江之法,而复出以都雅者,王伯良、范香令是也。①

在这里,吴梅概括了明代戏曲家的四种创作特色:"喜拙素","尚辞藻","以北词之法治南词"和"以俚俗之语求合律"。以今人的流派观来区分,即可分别归入本色派,工丽派、临川派和吴江派。吴梅又曰:

> 有明曲家,作者至多,而条别家数,实不出吴江、临川和昆山三家。惟昆山一席,不尚文字,伯龙好游,家居绝少,吴中绝技,仅在歌伶,斯由太仓传宗(太仓魏良辅,曾订《曲律》,歌者皆宗之,吴江徐大椿,为再传弟子),故工艺独冠一世。②

在这里,吴梅明确地指出,有明曲家不出吴江,临川和昆山三派,并认为昆山派的代表人物梁辰鱼"不尚文字",又"好游",故该派缺乏鼓吹本派曲学主张的论著,其"绝技"(当含剧作艺术风格特点)在"歌伶"的舞台表演中可以看得很清楚,且代有传承,在魏良辅《曲律》和沈宠绥、徐大椿等人的《论著》中有所论述。

* 王永健(1934—),苏州大学文学院教授,研究方向:明清戏曲,小说。
① 王卫民编:《吴梅戏曲论文集》,中国戏剧出版社 1983 年版,第 151 页。
② 王卫民编:《吴梅戏曲论文集》,中国戏剧出版社 1983 年版,第 153 页。

笔者赞赏吴梅的精辟见解和论述，确认明代昆曲发展史和明清传奇发展史上存在着昆山派。早在1989年出版的拙著《中国戏剧文学的瑰宝——明清传奇》（江苏教育出版社出版）的第三章，就题为《最早诞生的一批昆曲传奇和昆山曲派》；其中第三节题为《昆山曲派初探》。遗憾的是限于当时的认识水平，对昆山派的论述比较简略肤浅。岁月匆匆，二十多年过去了，如今我对昆山派有了一些新的认识，因此在重读了昆山派诸家的作品之后，想就昆山派的诸多问题再作一番探索。

一、昆山派是昆山腔和昆腔传奇历史发展的必然产物

昆山派的形成是与昆山腔的历史发展息息相关的，也与第一批昆腔传奇的诞生有着密切的关系。

昆山是昆山派的发源地。早在南宋末年，当南曲戏文由温州、杭州等地向北传播到江苏昆山等地，与当地源远流长的民歌（吴歌）、方言和土戏相结合，便逐步形成了南曲戏文的五大声腔之一的昆山腔。任何戏曲声腔都是先供清唱，再搬诸舞台成为剧唱；仅供清唱的声腔是不存的，昆山腔亦不例外。有元八十余年中，昆山腔既可供文人雅士清唱，也能用它来敷演南戏作品。元末明初，顾阿瑛的"玉山佳处"，聚集了高则诚、杨维桢、倪瓒等文人雅士，以及顾坚等乐工曲师，他们定期举行雅集，对当时偏于一隅尚较"土"的昆山腔进行了雅化的艺术加工。于是昆山腔开始向西流传到了南京，以至明太祖朱元璋也有所风闻。从弘治、正德开始，直到嘉靖中叶，吴中地区以魏良辅为杰出代表的一大批民间曲师乐工，对昆山腔作了全面的改革；而梁辰鱼、张凤翼等吴中戏曲家，既参与了这次昆山腔的改革工作，又首先接受了改革后的昆山腔新声（水磨调），并按其格律和排场创作出了第一批昆腔传奇。从此直到明末清初，以苏州为中心的吴中地区一直是昆曲艺术的中心，昆腔传奇创作的重镇。在这样背景下，逐步形成了一个有着明显的吴文化艺术风格特点的昆山派，岂非顺理成章的历史必然。

明代的几位著名戏曲评论家，在评论作家作品时，已出现了"派"和"派头"等术语，从中也不难窥见确有昆山派的存在。

吕天成在《曲品》卷上中指出，由于今人不能真正领会"本色当行"之真谛，"传奇之派遂判而二：一则工藻缋少拟当行，一则袭朴澹以充本色"[①]。若以此审视昆山派，则昆山派无疑属于"工藻缋少拟当行"之派。

吕氏《曲品》卷下《旧传奇品》评《拜月》曰："元人词手，制为南词，天然本色之句，往往见宝，遂开临川玉茗之派。"[②]评《香囊》又曰："词工，白整。尽填学问。此派从《琵琶》来，是前辈最佳传奇也。"[③]吕氏《曲品》卷下《新传奇品》，评《玉玦》云："典雅工丽，可咏可歌，

[①] 中国戏曲研究院编：《中国古典戏曲论著集成（六）》，中国戏剧出版社1959年版，第211页。
[②] 中国戏曲研究院编：《中国古典戏曲论著集成（六）》，中国戏剧出版社1959年版，第224页。
[③] 中国戏曲研究院编：《中国古典戏曲论著集成（六）》，中国戏剧出版社1959年版，第224页。

开后人骈绮之派。"①评《玉合》云："词调组诗而成,从《玉玦》派来。大有色泽。伯龙极赏之。恨不守音韵耳。"②评《四喜》则云："二宋事佳。词亦工美。上虞有曲派,此公甚高。"③

凌蒙初《谭曲杂札》评《明珠记》云：

> 尖俊宛展处,在当时固为独胜,非梁、梅辈派头,闻其为乃兄仪部点窜居多,故《南西厢记》较不及远甚耳。元美以"未尽善"一语概之,以其不甚用故实,不甚求丽藻,时作真率语也。赖有"凤尾笺"、"鲛绡帕"、"芙蓉帐"、"翡翠堆"等语未脱时尚,故犹得与伯龙辈同类而共评；不然,几至不齿及矣。我谓"未尽善"正在此,不在彼。其北尾云："君王的兀自保不得亲家眷,穷秀才空望着京华泪痕满。"直逼元矣！此等句,近世唯汤义仍间有之耳,岂当时余子所及乎。④

凌氏《谭曲杂札》还指出了张凤翼受梁辰鱼的影响："自梁伯龙出,而始有工丽之滥觞,一时间名赫然。"⑤"张伯起小有俊才,而无长料。其不用修词处,不甚为词掩,颇有一二真语、土语,气亦疏通；毋奈为习俗流弊所沿,一嵌故实,便堆砌铧辇,亦是仿伯龙使然耳。"⑥

祁彪佳《远山堂曲品》评《玉合记》亦云：

> 骈丽之派,本于《玉玦》,而组织渐近自然,故香色出于俊逸。词场中正少此一种艳手不得,但止题之以艳,正恐禹金不肯受耳。⑦

综观上述诸家之评,可见明代的戏曲评论家已有意识地用"派"、"派头"来区分不同艺术风格的戏曲家；而在他们看来,郑若庸、梁辰鱼、张凤翼、梅鼎祚等人属于同一"派",具有共同的"派头"。由于"开后人骈绮之派"的郑若庸、梁辰鱼皆为昆山人,故吴梅命名此派为昆山派是十分确当的。

读者若认真体会上述诸家关于"派"和"派头"的论述,弄清所述戏曲家的渊源关系,再联系有关戏曲家作品的艺术实际,那么哪些戏曲家可以归入昆山派,也就显而易见了。在二十多年前出版的拙著《中国戏剧文学的瑰宝——明清传奇》中,笔者将昆山戏曲家郑若庸、梁辰鱼,苏州(含长洲和吴县)戏曲家张凤翼、许自昌,太仓戏曲家唐仪凤,安徽宣城戏曲家梅鼎祚,以及浙江鄞县戏曲家屠隆列入了昆山派。今天重新审视昆山派的成员,笔者有两点补充论述。

其一,苏州戏曲家陆采,凌蒙初《谭曲杂札》认为其"尖俊宛展处""非梁、梅派头",而查其代表作《明珠记》,又是用改革前的昆山腔或海盐腔演唱的旧传奇,故二十多年前笔者初探昆山派时,并未将其列入昆山派。如今仔细品味凌氏"赖有'凤尾笺'、'鲛绡帕'、'芙蓉

① 中国戏曲研究院编：《中国古典戏曲论著集成(六)》,中国戏剧出版社1959年版,第232页。
② 中国戏曲研究院编：《中国古典戏曲论著集成(六)》,中国戏剧出版社1959年版,第233页。
③ 中国戏曲研究院编：《中国古典戏曲论著集成(六)》,中国戏剧出版社1959年版,第239页。
④ 中国戏曲研究院编：《中国古典戏曲论著集成(四)》,中国戏剧出版社1959年版,第257—258页。
⑤ 中国戏曲研究院编：《中国古典戏曲论著集成(四)》,中国戏剧出版社1959年版,第253页。
⑥ 中国戏曲研究院编：《中国古典戏曲论著集成(四)》,中国戏剧出版社1959年版,第255页。
⑦ 中国戏曲研究院编：《中国古典戏曲论著集成(六)》,中国戏剧出版社1959年版,第19页。

帐'、'翡翠堆'等语未脱时尚,故犹得与伯龙辈同类而评"之语,重新研读了《明珠记》,笔者认为陆采仍应列入昆山派。

其二,昆山"二顾"和朱鼎似亦应列入昆山派(没有把握,仅提出供研讨)。昆山"二顾"是指顾希雍(懋仁)和顾仲雍(懋俭)。吕天成《曲品》卷上评二顾曰:"二顾,盖文士而抱坎壈之悲,书生而具英雄之概者。"①《曲品》卷下著录顾懋仁传奇《五鼎》,并有评云:"主父恩仇分明,写出最肖;且不与生叶,甚新。然《五鼎》欠发挥,徒寄之言耳。"②著录顾懋俭传奇《椒觞》,有评云:"陈元亮事真,此君似有感而作。梁伯龙极赏之。是甚有学问者。"③可惜昆山二顾之作均已失传,无法窥其庐山真面目了。

朱鼎的《玉镜台》尚存,吕天成《曲品》卷下有评曰:"此君与二顾同盟,而才不逮。纪温太真事,未畅,粗具体裁而已。元有此剧,何不仍之。"④审视朱氏的《玉镜台》,其艺术风格特点颇有"梁梅派头",且朱氏"与二顾同盟",二顾既为梁辰鱼极赏而归入昆山派,朱鼎亦当属于昆山派。

二、昆山派作家作品一瞥

王世贞《艺苑卮言》(撰于嘉靖四十四〈1565〉)指出:

> 吾吴中以南曲名者,祝希哲、唐解元伯虎、郑山人若庸。希哲能为大套,富才情而多驳杂;伯虎小词翩翩有致;郑所作《玉玦记》最佳,它未能是。《明珠记》即《无双传》,陆天池采所成者,乃兄浚明给事助之,亦未尽善。张伯起《红拂记》洁而俊,失在轻弱。梁伯龙《吴越春秋》满而妥,间而冗长。陆教谕之裴,散词有一二可观……其他未称是。

王氏这里所说的"南曲",包括供清唱的南散曲和演唱的剧曲;而他提及的《玉玦记》《明珠记》《红拂记》《吴越春秋》(即初稿《浣纱记》)都是昆腔传奇。

吕天成《曲品》卷下所品传奇分为"旧传奇"和"新传奇"两部分:"旧传奇"是指元末至昆山腔改革前的南曲戏文作品;"新传奇"则指用改革后的昆山腔新声演唱的昆腔传奇。吕氏于"新传奇品"下有原注云:"每一人以所作先后为次,非甲乙也。"现将吕氏所品的属于昆山派的戏曲家列举于后:

> 陆天池所著传奇二本:明珠、南西厢
> 张灵墟所著六本:红拂、祝发、窃符、灌园、庹廖、平播
> 梁伯龙所著传奇一本:浣纱
> 郑虚舟所著传奇二本:玉玦、大节

① 中国戏曲研究院编:《中国古典戏曲论著集成(六)》,中国戏剧出版社1959年版,第216页。
② 中国戏曲研究院编:《中国古典戏曲论著集成(六)》,中国戏剧出版社1959年版,第237页。
③ 中国戏曲研究院编:《中国古典戏曲论著集成(六)》,中国戏剧出版社1959年版,第237页。
④ 中国戏曲研究院编:《中国古典戏曲论著集成(六)》,中国戏剧出版社1959年版,第243页。

梅禹金所著传奇一本：玉合——以上中品
　　屠赤水所著传奇三本：昙花、修文、彩毫——下品
　　顾懋仁所著传奇一本：五鼎
　　顾懋俭所著传奇一本：椒觞——以上中上品
　　朱永怀所著传奇一本：玉镜台——下上品
　　作者姓名无可考：鸣凤记——中上品

《曲品》未作品评的昆山派戏曲家，则有许自昌。

由于昆山派戏曲家没有理论批评论著，要想准确地归纳和概括其传奇创作在思想和艺术上的共同特点，必须对昆山派戏曲家进行全面、深入的研究。限于篇幅，仅就上述《曲品》品评次序，对各家及其代表作先略作评介，然后再作综合分析。

陆采(1497—1537)，名灼，更名采，字子玄（一作子元），号天池（一作天奇），别号清痴叟，江苏长洲（今苏州市）人。传世剧作有《明珠记》《南西厢记》和《怀香记》，另有《分橘记》和《椒觞记》已失传；著有《题铁瓶草堂》《冶城客论》《史馀》（今存），《天池声隽》（未见）等。钱谦益《列朝诗集》丁集《陆秀才采》，说陆采年十九（正德十年）创作《明珠记》，曾得其兄陆灿的协助，并"集吴门老教师精音律者逐腔改定，然后妙选梨园子弟登场教演"，因而盛极一时。嘉靖三十二年(1553)，梁辰鱼还曾为《明珠记》第二十出《赘苹》补写了五百字，说它可与《琵琶记》和《宝剑记》相提并论（参见《江东白苎》卷上）。吕天成《曲品》卷上列陆采于"上之中"品，评曰："天池湖海豪才，烟霞仙品，壮托元龙之傲，老同正平之狂。著书而问字旗亭，度曲而振声林木。"①由此，可略窥陆秀才之思想性格和才学技艺之一斑。吕氏《曲品》列《明珠》入"新传奇品"，评曰："无双事，奇。此系天池之兄给谏陆灿具草，而天池踵成之者。抒写处有景有情，但音律多不叶，或是此老未精解处。然其布局运思，是词坛一大将也。"②此评实事求是，唯《明珠》完稿于正德十年(1515)，并非按魏良辅等人改革后的昆山腔新声的格律和排场创作而成，这是可以肯定的。那么吕氏为何又将其归于"新传奇"类，令人费解。至于陆采改编的《南西厢记》，吕氏《曲品》卷下评曰："天池恨日华翻改纰缪，猛然自为握管，直期与王实甫为敌。其间俊语不乏。常自诩曰：'天与丹青手，画出人间万种情。'岂不然哉。愿令梨园亟演之。"③陆采的《南西厢》是否用昆山腔新声演唱，限于文献资料，亦难断定。

《明珠记》，又名《王仙客无双传奇》，本事出唐薛调《刘无双传》，见《太平广记》。这是一部才子佳人戏，写王仙客与无双的悲欢离合故事；而他们的悲欢离合，又与卢杞丞相的害人和朱泚的作乱息息相关。剧情与唐传奇文相似，唯无双父遇赦未死，最后父母重会。另外，又增无双赠与仙客明珠为信物，以为线索，故剧名《明珠记》。此剧不仅有梁辰鱼补写的五百字，更有李渔改写的第二十五出《煎茶》，其影响之大，由此可见。

① 中国戏曲研究院编：《中国古典戏曲论著集成（六）》，中国戏剧出版社1959年版，第214页。
② 中国戏曲研究院编：《中国古典戏曲论著集成（六）》，中国戏剧出版社1959年版，第231页。
③ 中国戏曲研究院编：《中国古典戏曲论著集成（六）》，中国戏剧出版社1959年版，第231页。

《明珠记》首出《提纲》的【南乡子】概括了自古以来男女爱情的普遍规律："佳人才子古难并,苦离分,巧完成。离合悲欢只在眼前生。"在末出《荣封》的尾曲,作者又道出了创作动机和创作方法:【意难尽】"东吴才子多风度,撮俏粘芳入艳歌,锦片也似丽情传万古。"可见陆采这位风度翩翩的"东吴才子",创作《明珠》为的是歌颂王仙客和无双这对才子佳人悲欢离合的"丽情"。因为这是"艳歌",他采用了"撮俏粘芳"之法。换言之,作者走的是重文采的骈绮工丽之路。诚如祁彪佳《远山堂曲品·雅品残稿》所评:"《明珠》记王仙客、刘无双。文人之情,才士之致,具见之矣。"①

《明珠》除了歌颂始终不渝的男女之情外,还赞美了"识人心,识事务"的侠士,挞伐了弄权奸佞的伤害善人,骄兵悍将的叛乱称帝。这都有其道德的教化意义。剧中人物,无论生、旦主角王仙客和刘无双,还是反面人物卢杞丞相,甚至院子、太监等人,上场自报家门,无不用四六骈体之文。有些折子虽不乏通俗的本色语,但就全剧而言,丽词藻句,刺眼夺魄,总的倾向只能用骈绮两字来概括。比如,第十出《送愁》,王仙客与丫头采平对唱的四支【北红衲袄】,曲词本色通俗,颇有金元风味;可后面王仙客独唱的八支曲子,又一变为工丽典雅,且多典故。陆采,作为昆山派最早的一位戏曲家,他的传奇创作已奠定了昆山派艺术风格特点的基础了。

张凤翼(1527—613),字伯起,号灵虚(或作灵墟),别号冷然居士,江苏长洲人。与弟献翼(字仲举,又字幼于)、燕翼(字叔欢),皆有文名,誉称"吴郡三张"。嘉靖四十三年甲子(1564)举于乡,燕翼同榜中举。次年乙丑(1565),赴会试不第。万历五年丁丑(1577),再次落榜,从此绝意仕进,杜门不出,读书养母,卖字鬻书以自给。著述甚多,有《处实常诗集》和《后集》《谈辂》《梦占类考》《文选纂注》《海内各家工画能事》等。徐复祚《花当阁丛谈》,谓张凤翼"晚年为乐府新声,天下之爱伯起新声甚于古文辞"。散曲有《敲月轩词稿》(未见原书,《吴骚合编》录其散套五套,小令一支;《太霞新奏》录其小令两支)。所作传奇七种,少年时作《红拂记》,演之者遍中国。后以丙戌(万历十四年,1586)上太夫人寿,作《祝发记》,则母已八旬,而身亦耳顺矣。继之者则有《窃符》《灌园》《扊扅》《虎符》,共刻函为《阳春六集》,盛传于世。据吕天成《曲品》卷下评语可知,《扊扅》乃张氏得意之作,惜已失传。暮年受平定播州杨应龙事变的李应祥将军之托,创作了《平播记》。这虽是部时事新剧,但"衰年倦笔,粗具事情,太觉单薄。似受债帅金钱,聊塞白云耳"②,亦未见流传。

张伯起与梁辰鱼过从甚密,他俩都参与了魏良辅等人对于昆山腔的改革工作,并做出了各自的贡献。张氏不止雅善吹箫度曲,喜为昆曲新声,亦能粉墨登场。徐复祚《曲论》有记载说:"伯起善度曲,自晨至夕,口呜呜不已。吴中旧曲师太仓魏良辅,伯起出而一变之,至今宗焉。常与仲郎演《琵琶记》,父为中郎,子越氏,观者填门,夷然不屑意也。"③张氏又擅书法,自万历八年(1586)起,三十年公开标价卖字养亲,但他耻以诗文字翰结交贵人,86岁时,尝撰诗曰:"今年八十六,在我当知足。人富我不贫,人荣我无辱……修行诗一心,庶

① 中国戏曲研究院编:《中国古典戏曲论著集成(六)》,中国戏剧出版社1959年版,第130页。
② 中国戏曲研究院编:《中国古典戏曲论著集成(六)》,中国戏剧出版社1959年版,第232页。
③ 中国戏曲研究院编:《中国古典戏曲论著集成(四)》,中国戏剧出版社1959年版,第246页。

几亨五福。"(《处实堂后集》卷二《光日试笔效长庆体》)吕天成《曲品》卷上概括张氏为人曰:"灵墟烈肠慕侠,雅志采真,汪洋挹叔度之波,轩爽惊孟公之座;稽古搜奇于洞壑,养亲绝意于公车。"①

《红拂记》是张凤翼的代表作,这是一部融合唐人小说《扎髯客传》与孟棨《本事诗》中徐德言和乐昌公主破镜重圆两个故事而成的传奇之作。张氏"烈肠慕侠",《红拂女》以女侠红拂为女主人公,《窃符记》中亦赞美了"女侠"式的人物,这决非偶然。《红拂》中的红拂女,虽是个杨素府中的女奴,却富有智慧,又敢于斗争;可以为情而私奔,不以自荐为耻,是作者热烈歌颂的心比天高的女侠。剧中红拂慧眼所识的英雄李靖,他扫除边患,安定中国,这在张氏生活的明代是人民心目中的理想人的。可惜在形象的塑造上,并不太成功。张氏创作《红拂》,借古喻今之意显而易见。但明代评论家对此剧的取材和构思非议颇多。比如,徐复祚《曲论》认为,此剧"本《虬髯客传》而作,惜其增出徐德言合镜一段,遂成两家门,头脑太多"②。其实,作者之所以如此构思,实有其良苦用心,意在暗喻当日时事。又如,凌蒙初因不满《红拂记》结尾,改作《北红拂》杂剧;冯梦龙则合并张凤翼、刘晋充《红拂记》以及凌氏《北红拂》,重定为《女丈夫》。但这也从一个侧面反映了当时人们对《红拂记》的另眼相看,对红拂这位"女侠"和"女丈夫"的爱慕和敬仰。

王世贞《曲藻》评《红拂记》曰:"洁而俊,失在轻弱。"汤显祖同样认为《红拂记》"短简而不舒"(《红拂记题词》)王骥德《曲律》卷四"杂论"第三十九下,亦谓《红拂记》"体裁轻俊,便于登场,言言袜线,不成科段"。凌蒙初《谭曲杂札》则认为张凤翼的传奇创作颇受梁辰鱼的影响。

张伯起也是个风流才子,《红拂记》清俊轻媚,"颇有一二真语、土语,气亦疏通的曲子",如第十出《侠女私奔》、第十九出《破镜重符》;但由于用意修辞,醉心于工丽骈绮,故多堆砌拼凑,喜用典故,缺乏真情实感。突出的例子,如十五出【卜算子】后短短一段有关弈棋的对白,连用了七个典故。第二出中渔人与李靖对唱的【古轮台】,渔人的八句唱语中连用了吹箫伍相、刺船陈孺和题桥司马三个典故。张氏又擅长引用或化用前人的诗词名句,如第十九出【山坡羊】的"他候门一入深无底,陌路萧郎"。第三出的【一剪梅】"梧桐叶落雨初收,新恨眉头,旧事心头"。第二十六出的【解三酲】"几回腾把银缸照,犹恐相逢似梦中"。第十七出【大圣乐】"须知道红颜自古多薄命,只落得莫怨东风当自嗟"。人物上场白,多用四六骈体,连杨素府中院子介绍老爷也用四六骈体。《红拂记》全剧仅三十四出,且多二、三、四支曲组成的短套出,这是值得赞赏的。王骥德所说"体裁轻俊,便于登场",当即指此而言。但有些短出,也有汤显祖所说的毛病:"短简而不舒畅。"值得一提的是,第二十一出髯客海归采用南北合套,这是剧中唯一采用南北合套的折子戏。这工丽典雅与本色当行相融合的唱词,足可窥见张氏戏曲语言的功力。

① 中国戏曲研究院编:《中国古典戏曲论著集成(六)》,中国戏剧出版社1959年版,第214页。
② 中国戏曲研究院编:《中国古典戏曲论著集成(四)》,中国戏剧出版社1959年版,第237页。

梁辰鱼(1519—1591),字伯龙,号少白,自署仇池外史,江苏昆山人。出身望族,以例贡为太学生,但不求仕进。梁氏"风流自赏,修髯,美姿容,身长八尺"①,与《浣纱记》中的范蠡一样"少年雄豪侠气闻"(《游春》中范蠡的上场白)。张大复在《皇明昆山人物传》卷八,对梁氏作了生动的描述:"好任侠,喜音乐";"行营华屋,招来四方奇杰之彦";"或弱冠褐裘,拥美女,挟弹飞丝,骑行山后";"千里之外,玉帛狗马,名香琛玩,多集其庭;而击剑扛鼎、鸡鸣狗盗之徒,乃至骚人墨客、羽衣草衲、世出世见之士,争愿以公为归"。"尚书王世贞、大将军戚继光特造其庐,辰鱼于楼船箫鼓中,仰天长啸,旁若无人"。

梁氏自幼有"游癖",他之"游癖",一是为了谋生;二是欣赏名山大川;三是"与天下豪杰士上下其议论,驰骋其文词,以一吐胸中奇耳"(文徵明《鹿城集序》)。梁氏"逸气每凌乎六群,而侠声常播于五陵"(梁辰鱼《拟出塞序》)。他是个有抱负之士,怀有为国建功立业的理想。可惜生不逢时,胸中不止有"逸气",更多不平和垒块。《浣纱记》首出《家门》的【红林檎近】道出了个中请息:"骥足悲伏枥,鸿翼困樊笼。试寻往古,伤心全寄词锋。问何人作此,平生慷慨,负薪吴市梁伯龙。"由于梁氏与歌妓(如马湘兰)、盐客和各色江湖艺人,所谓"击剑扛鼎、鸡鸣狗盗之徒"密切交往,使他带有浓重的市民气息。直到晚年,梁氏依然过着风流倜傥的生活;"彩毫吐艳曲,粲若春花开。斗酒清夜歌,白头拥吴姬。家无担石储,出多年少随。"②

与张凤翼一样,梁氏不仅较早地接受了魏良辅等人改革的昆山腔新声,鼓吹不遗余力,还创作了用水磨调演唱的《浣纱记》,以及供水磨调清唱的《江东白苎》。《昆新两县续修合志》卷三记载云:"尤喜度曲,得魏良辅之传,转喉发声,声出金石。其风流豪举,论者谓与元之顾仲瑛相仿佛云。"徐又陵《蜗亭杂订》亦云:"歌儿舞女不见伯龙,自以为不祥也。其教人度曲,设大案西向坐,序列左右,递传叠和,所作《浣纱记》至传海外。"③

梁辰鱼的著作,戏曲有传奇《浣纱记》和《鸳鸯记》(已佚),杂剧有《红线女》(收《盛明杂剧》)和《红绡女》(已佚),另有《无双补集》,实为补陆采《明珠记》第二十出(收《江东白苎》卷上)。散曲则有《江东白苎》(所收散曲纪年,自嘉靖三十二年至万历三年)。诗有《鹿城诗集》,今存。还有一卷《江东二十一史弹词》,见诸光绪年间所修《苏州府志》卷五十《艺文志》,惜未见流传。

关于《浣纱记》的创作时间,文献资料并无明确记载。据沈德符《顾曲杂言·梁伯龙传》有关梁氏于《浣纱》初出游青甫,县令屠隆(据《鄞县志》卷三十八知屠隆万历七年调任青浦县令)酒宴间演唱《浣纱》,并故意捉弄梁氏的轶事,可推知是剧最迟当创作于万历七年(1579)。徐朔方认为沈德符这条记载并不可靠,他推测《浣纱记》当作于梁氏 20—25 岁之间,即嘉靖十七年(1538)到二十二年(1543)之间④。又据万历元年(1573)刊本《鼎雕昆池新调乐府八能奏锦》,已选有《浣纱记》的三个折子戏;《别吴归国》《吴王游湖》和《打围行

① 中国戏曲研究院编:《中国古典戏曲论著集成(八)》,中国戏剧出版社 1959 年版,第 117 页。
② 中国戏曲研究院编:《中国古典戏曲论著集成(八)》,中国戏剧出版社 1959 年版,第 118 页。
③ 徐朔方:《梁辰鱼生平和创作》,1983 年中山大学报《古代戏曲论丛》专刊,第 117 页。
④ 徐朔方:《梁辰鱼生平和创作》,1983 年中山大学报《古代戏曲论丛》专刊。

乐》,从这三出戏的出目,可判断它们选自初稿《吴越春秋》,因定稿本系用两个字的出目。由此可推知,《浣纱记》定稿当完成于万历元年之后,七年之前这段时间。

张大复《梅花草堂集·笔谈》"昆腔"条,记载了魏良辅居太仓南关,与诸曲师乐工切磋改革昆山腔后,指出:"梁伯龙起而效之,考订元剧,自翻新调,作《江东白苎》《浣纱》诸曲,又与郑思笠精研音理,唐小虞、郑梅泉五七辈转之,金石铿然,谱传藩邸,戚畹金紫熠爚之家,而取声必宗伯龙氏,谓之昆腔。"①由于梁氏紧随魏良辅等人参与了昆山腔的改革工作,并用新腔创作了《江东白苎》和《浣纱记》,成为第一批用新昆腔格律和排场创作传奇诸家中最有影响的人物,后世论及昆腔常魏、梁相提并论。至今仍有不少论著说梁氏《浣纱记》是第一部昆腔传奇。但这并不符合历史事实,因为《玉玦记》《红拂记》和《鸣凤记》等昆腔传奇皆创作于《浣纱记》之前。

《浣纱记》末出下场诗云:

"尽道梁郎识见无,反编勾践破姑苏。大明今日归一统,安问当年越与吴?"可见当时的平庸之辈,对梁氏的《浣纱记》处理吴越兴亡的故事是颇有非议的。更有甚者,则责问梁氏曰:"君所编吴为越灭,得无自折便宜乎?"②

其实,梁郎识见高天下。吴越春秋的老故事,经梁氏推陈出新,创作《浣纱记》这部新传奇,并非发思古之幽情,而寓有借古喻今之深意:褒扬吴越两国的忠臣义士,抨击昏君奸佞,肯定越国君臣的卧薪尝胆、复国雪耻,总结历史的经验教训以为鉴戒。须知梁氏的时代,"大明归一统"已有两个世纪,与当年吴越争霸时代当然不可同日而语。但从内有昏君奸佞、外有北方边患和东南倭乱来看,一统的大明帝国,与吴越争霸时代的吴国,又有相似之处。而从个人的遭际和抱负来看,梁氏以吴越兴亡之事创作《浣纱记》,也是为了抒发个人的愤懑之情。梁氏多么希望像"豪雄侠气"的范蠡那样,为国为民,做出一番惊天动地的伟业啊!

《浣纱记》的主角,无疑是范蠡和西施。这两个人物在历史上是实存其人的。剧作以吴越兴亡的全过程为背景,这是符合历史事实的;剧中其他的重要人物,如吴王夫差、太宰伯嚭、伍子胥,以及越王勾践、大夫文种等人,也都是历史人物。但是,作为情节主线的范、西的悲欢离合,却大量采用了《吴越春秋》《越绝书》等的记载。至于西施为范蠡的未婚妻、范蠡进西施谋吴、西施负有特殊使命、以酒色迷惑吴王等关目,则是梁氏的发明创造。笔者认为《浣纱》只可划入历史传奇剧范围,不能看作为严格意义上的历史剧。剧作把范、西视为仙人下凡,这是命定论的解释,确实不足取。不过《浣纱》以范、西泛湖收场,巧妙地揭露了越王勾践只可共患难,不可同欢乐的封建帝王的本质;又使为国立了大功的农家女西施不至落入被封诰命夫人的俗套,使急流勇退的范蠡也更见光彩。难怪《巢林笔记》作者如是云:"予于传奇最喜《泛湖》一出。每当月白风清,更阑人静,手拨琵琶而切响,曲分南北兮迭赓,且喝且弹,半醒半醉,恍若一片孤帆飞渡行春桥矣。"

① 中国戏曲研究院编:《中国古典戏曲论著集成(八)》,中国戏剧出版社1959年版,第117页。
② 梁辰鱼撰,吴书荫编集校点:《梁辰鱼集》,上海古籍出版社1998年版,第640页。

乾隆年间的凌廷堪,在其《论曲绝句》中批评《鸣凤记》和《浣纱记》曰:"弇州碧管传《鸣凤》,少白乌丝述《浣纱》。事必求真文必丽,误将剪彩当春花。"在凌氏看来,"事必求真"和"文必丽"乃是这两剧的致命伤。此评有其正确的一面,但亦有偏颇。

在艺术上,《浣纱记》有三点值得肯定:其一,在艺术构思上,它把一生一旦的悲欢离之情,与吴越兴亡的盛衰嬗变紧相结合,开创了昆腔传奇创作的新路子;其二,在艺术结构上,范、西的戏贯穿始终,主线分明,吴越双方对比鲜明,泛湖结局别出心裁;其三,虽用韵上也存在着问题,但能恪守昆山腔新声的格律,又文采斐然,不愧骈绮派中的佼佼者。但是,《浣纱记》在艺术上的缺陷,也是显而易见的。

首先,戏曲语言上过分追求工丽典雅,过于雕琢,说白四六骈文多,本色自然语少;喜用典故,尤多有关家国兴亡的历史典故;还喜化用古人著名诗词。其次,未能在描写历史事件中精心刻画人物,致使男女主公的形象不够丰满,夫差、伯嚭等重要人物缺乏深度。再次,全剧长达四十四出,关目散缓,头绪纷繁,失之冗长,确有不少可删之处;最后,"事必求真",忘记了戏剧与历史的区别。诚如谢肇制《五杂俎》卷下之七十五所指出的:"必事事考之正史,年月不合,姓字不同不敢作也。如此则看史传足矣,何名为戏?"①

郑若庸,字仲伯(一作中伯),号虚舟,江苏昆山人。生于明弘治八年至十年(1495—1497)间,年八十余始卒,当在万历九年(1581)前后。"虚舟落拓襟期,飘飘踪迹。侯生为上座之客,郑郎乃入幕之宾。买赋可索千金,换酒须酣一石。"②作为山人先达,郑氏与其后辈梁辰鱼属于一类人物。据钱谦益《列朝诗集》丁集介绍,郑氏"早岁以诗名天下。赵康王闻其名,走币聘入邺,客王父子间。王父子亲迎接席,与交宾主之礼。于是海内游士争担簦而之越,以中伯与谢榛故也。中伯在邺,王为庀供张,予宫女及女乐数辈。中伯乃为著书,采掇故文,奇累千卷,名曰《类隽》。康王薨,去赵居清。年八十余始卒。"著作除《类隽》外,尚有《市隐园文纪》《郑虚舟尺牍》《蛣羌集》;另据《四库存目》,还有《唐类函》《北游漫稿》。郑氏所作传奇,吕天成《曲品》著录二本,《玉玦》有评曰:"典雅工丽,可咏可歌,开后人骈绮之派。每折一调一韵,尤为先获我心。"《大节》则评曰:"工雅不减《玉玦》。孝子事业有古曲,仁人事今有《五福》,义士事今有《埋剑》矣。"③《大节记》已佚,《五福记》清初钞本,已收入《古本戏曲丛刊》第三集,但未署作者姓名。

郑若庸可谓昆山派的开山祖,在此派中年纪最大;其传奇直承《琵琶》和《香囊》的艺术传统,以骈绮为美,工丽典雅,可咏可歌。其代表作《玉玦记》,全剧36出,也是部才子佳人戏,敷演王商与其妻秦庆娘的悲欢离合,赞美了"玉玦欢重会"(末出下场诗)。剧中有关王商因狎妓女李娟奴而弃妻的情节,作者借以抨击了恶劣的"娼家行经",因此,朱彝尊《静志居诗话》认为作者创作此剧,为的是"讪院妓";由于演出效果良好,"时白门杨柳,少年无系马者"。值得指出的是,此剧还插入耿京、辛弃疾投宋抗金,张国安谋杀耿京,辛弃疾擒杀张国安等情节,既表彰了"烈妇忠良世所稀"(末出唱词),也宣扬了"善恶到头终有报"(第

① 冯梦龙:《古今谭概》"机警部"第二十三,第313页。
② 中国戏曲研究院编:《中国古典戏曲论著集成(六)》,中国戏剧出版社1959年版,第214页。
③ 中国戏曲研究院编:《中国古典戏曲论著集成(六)》,中国戏剧出版社1959年版,第232页。

二十三出唱词)。

徐渭"独不喜《玉玦》,目为'板汉'"①,究其原因,就在于"故事太多"(《南词叙录》《玉玦记》后注语)。徐复祚批评得好:"独其好填塞故事,未免开饤饾之门,辟堆垛之境,不复知词中本色为何物,是虚舟实为之滥觞矣。"②比如,第十二出《赏花》传唱颇盛,但末上场赞美西湖好景致的道白,无异于一篇小赋;而游西湖的【吴歌儿】套曲,也是工丽典雅的典范之作,与本色相去甚远。又如,第五出,《博弈》,员外与解帮闲、张鬼熟赌围棋、双陆、骰子和象棋时所唱【皂罗袍】一套曲;第二十出《观潮》员外观潮,与游云道士喝酒取乐时的说白和唱词,皆是作者逞才的典型例子。另外,作者喜引用或化用古人的诗词作品,也是掉书袋的一种表现。

梅鼎祚(1549—1615)是昆山派的后起之秀,也是这派有代表性的戏曲家,故明人有"梁、梅"派头之说。梅氏字禹金,号胜乐道人,安徽宣城人。吕天成《曲品》评梅氏云:"禹金名家隽胄,乐苑鸿裁。贡金同贾谊之入秦,作客似陆机之游洛。著述不遗鬼、妓,交游几遍公、卿。"由此略可窥见梅氏风流才子的气派③。滥觞于郑若庸《玉玦》,以骈绮为最大特点的昆山派,至梅氏"组织渐近自然,故香色出于俊逸。"遂成词场中难得的"艳手"④。

梅鼎祚学问渊博,著述丰富。王世贞非常推重,所作《四十咏》(《弇州山人续》稿卷二)之一,即咏《梅秀才鼎祚》。梅氏著有《鹿裘石室集》《大乐苑》《青泥莲社纪》等。编辑有《历代文纪》。所作传奇有《玉合记》《长命缕》,杂剧有《昆仑奴》,均有刻本流传。梅氏与汤显祖是知交,汤氏《寄梅禹金》云:"半自之余,怀抱常愿。每念少壮交情,常在吾兄。"万历八年(1580)八月,梅氏携《玉合记》访显祖。显祖为之题词。梅氏晚年所作的《长命缕》,与《玉玦记》相比较已有所变化,所谓"调归宫矣,韵谐音矣,意不必使老媪都解,而亦不必傲士大夫以所不知。"(《鹿裘石室·长命缕序》)但他推重的仍然是梁辰鱼和张凤翼,《长命缕序》云:"曩游吴,自度曲而工审音,深为伯龙、伯起所慑伏。道人自谓,梁之鸿邕,屈于用长;张之精省,巧于用短,然终推重两人。"梅氏的《昆仑奴》(北四折),颇受祁彪佳之青睐,《远山堂剧品》归入"妙品",评曰:"阅梅叔诸曲,便觉有一种妩媚之致。虽此剧经文长删润,十分洒脱,终是女郎之唱'晓风残月'耳。"⑤

《玉合记》以唐代天宝年间的安史之乱为背景,敷演诗人韩翃与柳姬悲欢离合的故事。韩翃游长安,在豪侠之士李玉孙的帮助下,与柳姬结为夫妻。安史之乱中,柳姬被归顺于唐朝的沙吒利抢走,侠客许俊夺回柳姬,韩翃终与柳姬破镜重圆。可见这也是一部才子佳人的悲欢离合与家国兴亡在一定程度上有所结合的剧作。与《玉玦》《红拂》《浣纱》一样,剧中才子佳人的情爱都有一件信物为证,从"玉玦"和"玉盒"的分合,以及"红拂"和"浣纱"的重现,反映了才子佳人的悲欢离合之情,这是昆山派戏曲家擅长的写作套路。《玉合》中

① 中国戏曲研究院编:《中国古典戏曲论著集成(四)》,中国戏剧出版社1959年版,第168页。
② 中国戏曲研究院编:《中国古典戏曲论著集成(四)》,中国戏剧出版社1959年版,第237页。
③ 中国戏曲研究院编:《中国古典戏曲论著集成(六)》,中国戏剧出版社1959年版,第214页。
④ 中国戏曲研究院编:《中国古典戏曲论著集成(八)》,中国戏剧出版社1959年版,第19页。
⑤ 中国戏曲研究院编:《中国古典戏曲论著集成(六)》,中国戏剧出版社1959年版,第143页。

才子佳人的悲欢离合,既抓住了"情"字,第十出【普天乐】云:"人生都只为这个情字,管多少无明烦恼。"又突出了豪侠之士的作用,故首出【满庭芳】曰:"风流节侠,千古播词场。"

李调元《雨村曲话》卷下指出:"曲不欲多,尤不欲多骈偶。如《琵琶》黄门诸篇,业已厌之;而屠长卿《昙花》白终折无一曲,梁伯龙《浣纱》、梅禹金《玉盒》终本无一散语,其谬弥甚。"①与昆山派的其他戏曲家一样,梅氏《玉合记》的戏曲语言,确实存在着李氏所说的毛病,不仅白多骈偶,曲多骈语且多典故,虽文采斐扬,工丽典雅,但筵前台畔,即学士大丈夫能解作者也不多。另外,梅氏《玉合记》亦喜逞才炫学。比如,第四出《震游》写唐明皇与杨贵妃游曲江,开始高力士上场白,用的是长篇四六骈文;接着宫女唱【字字奴】和有关白想、红想、黑想、青想、紫想的插科打诨,就是最典型的逞才炫学的例子,值得一提的是,白想红想⋯⋯与陆采《明珠记》第二十三出《巡改》中太监与张如花和李似玉唱【字字双】有关海菜、山菜、水菜的插科打诨如出一辙。

屠隆(1542—1605),字长卿,又字纬真,号亦水,又署冥寥子、婆娑罗馆居士、鸿苞居士、一纳道人,浙江鄞县人。吕天成《曲品》评曰:"屠仪部逸才慢世,丽句惊时。太白以狂去官,子瞻以才蜚誉。偃恣于娈姬之队,骄酣于仙佛之宗。"②可见屠氏不仅是个风流才子,既狂逸放荡,又笃信仙佛。据沈德符《顾曲杂言》记载,屠隆于万历十二年(1584)十月任礼部主事时,刑部主事俞显卿论劾屠隆与西宁候宋世恩"淫纵","且云与西宁候宋世恩夫人有私"。结果,屠隆与西宁侯俱削职为民。沈氏还说:"西宁夫人有才色,工音律。屠亦能新声,颇以自炫,每剧场,辄阑入群优中作技。夫人从帘箔见之,或劳以香著,因此外传。"③

屠隆曾与梅鼎祚、吕玉绳、潘之恒、龙膺等组成"白榆诗社",并经常观摩昆班的演出。他对汤显祖极为推重,其《栖真馆集》卷十六《与汤义仍奉常书》,对汤氏被罢官深表劝慰:"足下亦自以为空末绝地,只古单今,意气棚棚盛也。乃求之当世,实有如足下者几人?"屠隆隆被劾削籍归里后,汤显祖亦有《怀戴四明先生并问屠长卿》,表示劝慰:"赤水之珠屠长卿,风波宕跌还乡里。⋯⋯古来才子多娇纵,直取歌篇足弹诵。情知宋玉有微词,不道相如为侍从。此君沦放益翩翩,好共登山临水边,眼见贵人多卧阁,看师游宴即社仙。"

屠隆传奇有《凤仪阁三种》:《昙花》《彩毫》和《修义》,皆有传本。屠隆"骄酣于仙佛之宗","晚年自恨往时孟浪,致累宋夫人被丑声"④,创作《昙花记》,不无自我忏悔之意。但《昙花记》长达五十出,结构松散,关目繁冗,不仅走骈绮之路,"且音律未甚叶,于搬演情节未甚当行"(藏晋叔《昙花记小序》),且"以传奇语阐理"(《昙花记自序》),屠隆家乐虽经常演出,但影响并不大。唯《罢花记》中有好几出戏,只有宾白而不填一曲,不失为形式上的一种改革。长达四十八出的《修文记》,又名《仙子修文记》,亦敷演仙佛事,"以传奇语阐理"。

① 中国戏曲研究院编:《中国古典戏曲论著集成(八)》,中国戏剧出版社 1959 年版,第 18 页。
② 中国戏曲研究院编:《中国古典戏曲论著集成(六)》,中国戏剧出版社 1959 年版,第 215 页。
③ 中国戏曲研究院主编:《中国古典戏曲论著集成(四)》,中国戏剧出版社 1959 年版,第 209 页。
④ 中国戏曲研究院主编:《中国古典戏曲论著集成(四)》,中国戏剧出版社 1959 年版,第 210 页。

《彩毫记》可谓屠隆的代表作。万历二十年(1602)重阳节,屠隆曾在嘉兴烟雨楼排演《彩毫记》。吕天成《曲品》评《彩毫记》云:"此赤水自况也。词采秀爽,较《昙花》为简洁。"①《彩毫》首出【满庭芳】云:"洒落天才,昂藏侠骨,风流千古青莲。"末出下场诗又谓:"英雄天放作闲身,三寸如龙不可驯。指出当场豪举事,青莲千载为传神。"显而易见,屠隆创作《彩毫》是为李白树碑立传,歌功颂德。剧作写诗人李白供奉翰林时的春风得意和疏狂行经,以及"三寸彩毫生祸胎(第十七出《知几引退》唱词)。安史之乱中,永王璘拜李白为军师,李白指责永王璘"勾结叛臣,反戈内向,妄窥神器,自取诛夷",被拘下狱。安史之乱后,李白又因《永王东巡歌》被远谪夜郎。剧作突出了李白的忧国忧民,以及他那"安能摧眉折腰事权贵,使我不能开心颜"(《梦游天姥吟留别》)的精神。剧中李白的戏虽能贯穿始终,但全剧因以安更之乱为背景,插入了永王璘的叛乱、郭子仪的平乱以及唐明皇和杨贵妃的不少故事,又因李白"原是天上星官,谪居尘世"(第三出《仙翁指教》司马微语),便引出了"仙翁指教"、"访道仙翁"和"仙官列奏"等宣扬出世思想的无聊情节关目,全剧显得结构松散、头绪纷繁,许多情节关目可删,不少折子则可合拼。词曲工丽典雅,骈绮派的特点异常鲜明。

许自昌(1578?—1623),字玄祐,号樗斋,别署梅花主人,江苏长洲甫里(今苏州甪直镇人,以资选,授文华殿中书。万历中,许氏弃官家居,蓄家乐以奉父娱老(其父许朝相是当地大富商)。李流芳《檀园集》卷九《许母陆孺人行状》云:"中书虽以赀为郎,雅非意所属,独为奇文异书,手自雠校,悬之国门,暇则辟圃通池,树艺花竹,水廊山榭,窈窕幽靓,不减辋川、平泉,而又制为歌曲传奇,令小队习之,竹肉之音,时与山水映发。"许氏的梅花墅(遗址在今甪直东市下塘街80号)为吴中名园,钟惺《梅花墅记》、陈继儒《许秘书园记》都甚赞此园。据《康熙苏州府志》卷六十七小传,许氏著有《樗斋漫稿》《樗斋诗集》《秋水亭草》和《唾余集》《捧腹集》,惜均已失传。传奇有《水浒记》《橘浦记》和《灵犀佩》,均有刻本传世。《传奇汇考标目》还著录许氏剧作四种:《报主记》《弄珠楼》《临潼会》和《瑶池宴》,亦均未流传。许氏还改订过汪迁纳《种玉记》和许三阶《节侠记》,俱存。

祁彪佳《远山堂曲品》"能品",评许氏《水浒》云:"记宋江事,畅所欲言,且得裁剪之法。曲虽多稚弱句,而宾白却甚当行,其场上善曲乎?又评《橘浦》云:"余阅黄山人所撰《柳毅》传奇,嫌其平衡,乃此又何多骈枝也!于传书一事,情景反不彻。词喜用古,而舌本艰滞,反为累句。惟钱塘君数北调,有豪举之致,故拔入能品。"②从祁氏之评,可略见许自昌传奇思想和艺术一斑。

许氏《水浒记》是部颇有影响的水浒戏,剧中的《借茶》《前诱》《后诱》《杀惜》和《活捉》等出,在昆曲舞台上是常演的折子戏。《水浒记》以宋江为中心,敷演了与宋江关系密切的晁盖、吴用、公孙胜、白胜等智取生辰冈(唯内无阮氏三雄)以及劫后上梁山火并王伦、宋江杀阎婆惜、浔阳江宋江题反诗、梁山好汉劫法场等水浒故事,与《水浒传》所叙大致相同。

① 中国戏曲研究院编:《中国古典戏曲论著集成(六)》,中国戏剧出版社1959年版,第235页。
② 中国戏曲研究院编:《中国古典戏曲论著集成(六)》,中国戏剧出版社1959年版,第59页。

剧作赞颂"义士公明,轻财任侠,由来豪杰顷心",肯定了梁山泊的替天行道,英雄们的"忠义尽传纲"(引语见首出《标目》【满庭芳】)。剧中宋江、阎婆惜、张三以至梁山头领、偻罗出场时,无例外地采用词赋体自报家门,并叙事写景;唱词中亦喜用典。比如,第九出《慕义》中梁山偻罗的定场白,用赋体铺叙梁山形势,长达千余言,无异于一篇"梁山赋";第十一出《约婚》,宋江所唱【红衲袄】,短短八句,就用了八个典故;阎婆惜同曲八句,用了七个典故,由此即可窥见其追求骈绮的痕迹。当然,诚如祁彪佳所指出的,剧中也不乏当行本色的宾白和通俗有趣的曲词。

关于《鸣凤记》的作者,明清时代的重要曲录和曲话,记载不一。概括地说,有这样几种说法:

一是王世贞作,如《古人传奇总目》、凌廷堪《论曲绝句》;

二是王世贞门人和王世贞合作,如焦循《剧说》;

三是无名氏作,如吕天成《曲品》;

四是王世贞门客作,如《曲海总目提要·鸣凤记提要》;

五是某学究作,如万历本《李卓吾评传奇五种·总评》有一则云:"如《鸣凤》原出学究之手,曲白尽佳,不脱书生习气,而大结构处,极为庞杂无伦,可恨也。"

笔者根据清嘉庆七年(1802)刊刻,由王昶等所纂的《直隶太仓州志》一则记载,认为《鸣凤记》出于太仓名不见经传的士子唐仪凤之手,但它的传世则与王世贞颇有关系。《直隶太仓州志》卷六十《杂缀》三"纪闻"引《凤里志》云:

> 唐仪凤,吾州凤里人。(引者按:太仓城北有双凤镇,凤里不知是否即双凤?)才而艰于遇,弃举子业。撰《鸣凤记》传奇,表椒山公(引者:杨继承字仲芳,别号椒山,以辣椒自称,人称杨椒山)等大节。梦椒山谓曰:"子当为鸡骨鲠死,今以阐扬忠义,至期吾当救之,更延一纪。"觉而异之。一日,偕友游马鞍山(引者按:昆山又名玉山、与鞍山),食肆中鸡汁面,楚甚不堪,几至垂毙。抵暮恍见一手自空而下,直探其喉,取骨出而后愈。后果又活十二年而终。传奇之成也,曾以质弇州先生,先生曰:"子填词甚佳,然谓此出子,则不传;出自我,乃传。盖势有必然,吾非欲掠美,正以成子之美耳。"仪凤许之,乃赠白米四十石,而刊为己所编。然吾州皆知出自唐云。或又谓:唐初无子,作此(引者按:指《鸣凤记》)梦椒山公抱送二子。

这则记载,虽杂有封建迷信的荒诞传说,却非常清楚地说明了《鸣凤记》的作者情况,以及他与王世贞的关系。尽管尚无其他材料佐证,但根据明清人有关《鸣凤记》作者的诸多记载,笔者认为唐仪凤作《鸣凤记》是可信的。万历以后所修的各种《太仓州志》中,均无关于唐仪凤的任何记载,这也足见他确是个"才而艰于难"的默默无闻之士。唐仪凤因同乡关系,当与王世贞有过一定的交往,也很可能曾为王氏门客或门人。至于他在创作《鸣凤记》的过种中,曾得到王氏的指点和帮助,甚至如焦循《剧说》所说,王氏还自填《法场》一出,这同样也是很有可能的。

至于《鸣凤记》的创作时间,据目前所有的材料,笔者认为,初稿完成于嘉靖四十一年

(1562)之前,初演于严嵩父子垮台之际。后来作者对剧本又作了增补,从第三十七出《雪里别舟》到第四十一出《封赠忠臣》,所写严嵩父子关目,皆发生于嘉靖四十一年到隆庆元年(1567)之间的事,说明了这一点。另外,从《群英类选》卷十三"官腔"选有六出《鸣凤记》的折子戏,又说明万历前期《鸣凤记》曾盛演于各地舞台。因为胡氏所编《格致丛书》各书自序皆作于万历二十一年到二十四年间。

与上述诸家的传奇不同的是,《鸣凤记》取材于当代时事,是明代流传至今的一部最优秀的时事新剧。吕天成《曲品》评《鸣凤记》曰:"纪诸事甚悉,令人有手刃贼嵩之意。词调尽畅达可咏,稍厌繁耳。"①吕氏此评是符合剧作实际的允当之论。

明嘉靖年间,权奸严嵩以谄媚取悦于皇帝,结党营私,倒行逆施,专权朝政达21年之久。后经杨继盛等清忠耿谏官前赴后继的斗争,终于树倒猢狲散。《鸣凤记》即以此震惊朝野的时事为题材创作而成。剧中的重要人物都是真人真事,大关节目也都有历史依据,即便虚构的穿插,如《陆姑救易》一出中的严府家奴彭孔,也见诸史籍。当然,对于史实作者还是下了一番改造制作的功夫,有增饰(如《吃茶》写杨继盛晤赵文华),也有改动(如《写本》写杨继盛灯前修本,"乃摘取蒋钦事"),并不拘泥于真人真事。作者唐仪凤的艺术家的勇气,不止表现在当严嵩父子炙手可热之日,蛰居凤里创作了及时反映当代重大时事的传奇,更表现在批判的矛头直指纵容、庇护严嵩权奸集团的当今皇帝。至于末出《封赠忠臣》【节节高】所云:"忠魂醒,义气伸,芳名振,非干明圣天聪听,荣枯生死,皆由天命。"如此宣扬命定论,当然不足为训,乃是历史的局限。

《鸣凤记》全剧长达四十出,严嵩权奸集团与反严嵩权奸集团的斗争贯串全剧始终,这是一场蕴含着丰富内容的两种政治势力的生死斗争,写得惊心动魄。在传奇体制和结构方面,剧作突破了一生一旦为主、一人一事为主脑的习惯写法,从各个角度,采用多种方式描绘了众多忠臣义士反权奸的斗争事迹,或个人立传,如杨继盛、郭希颜;或二、三人合传,如夏言、曾铣合传,邹应龙、林润和孙丕扬合传。但全剧"以邹、林为主脑,以杨、夏为铺张"(丁耀亢《表忠记》第八出批语)。另外,《鸣凤记》中反权奸集团的斗争死了不少忠臣义士,对忠臣义士之死如处理不当,既令世上的忠臣义士灰心丧气,又无法引人入胜。十分可喜的是,作者根据不同情况,匠心独运,把杨继盛之死(《夫妇死节》)、夏言之死(《二臣哭夏》)、郭希颜之死(《邹孙准奏》)和曾铣之死(《忠良会边》),写得各极其妙,特犯而不犯。

《鸣凤记》之所以"词调畅达,稍厌繁耳"。究其原因在于,作者在艺术上同样追求骈绮之美,词工白整,出场人物的自白,人人用骈体,个个喜堆砌典故。如第五出和第九出中典故之多,突在令人厌繁。第三十九出丑扮妇人告状,说白中嵌入了几十支曲牌名,显然也是卖弄才学的表现。

三、昆山派的艺术风格特点

根据上述对昆山派戏曲家作品的简要评介,参照明清戏曲批评家的有关评论,笔者认

① 中国戏曲研究院编:《中国古典戏曲论著集成(六)》,中国戏剧出版社1959年版,第249页。

为在艺术风格上,昆山派有以下特点:

首先,昆山派戏曲家追求骈绮(骈丽、工丽)之美,故被目为骈绮派。讲究骈绮,以骈绮见长,可谓昆山派最突出的特点;在万历前期的昆腔传奇创作领域,骈绮之美也最为时尚。所谓骈绮,主要是指宾白尽用骈语,"用意修辞","词善用古","词调组诗而成","饾饤太繁","爱故实",甚至"填垛学问"。当然,昆山派戏曲家的骈绮特点,也有程度上的不同,因人而异。像郑若庸这样的编戏如编类书,如梅禹全这样的"嵌宝,拣金","终本无一散语"也并不多见。骈绮最大的缺陷,也最为人所诟病的,在于远离本色,不便当场,缺乏生动之色。必须指出的是,为了增强剧作的文采,昆山派戏曲家创作传奇,擅于引用或化用古人的诗词名作和名句,张凤翼《红拂记》,其曲白大量引用、化用《诗经》《楚辞》《古诗十九首》以及唐宋诗词,就是突出的一例。又如,梁辰鱼《浣纱记》末出《泛湖》【南绵衣香】和【南桨水乏】二曲,几乎一字未改,照搬元末杨维桢的【双调·夜航船】。为了增强吴地的地方特色,有人还喜采用吴歌,如《浣纱记》第十出《送饯》勾践夫妇所唱的【古歌】;第三十出《采莲》中西施所唱的越溪【采莲】;又如《玉合记》第三十五出中,苍头、女奴所唱的【吴歌】。

其次,昆山派中有不少人皆为第一批以改革后的昆山腔新声的格律和排场创作传奇的戏曲家,因此昆山派戏曲家能恪守昆山腔新声的格律,剧作"可咏可歌",虽不本色,却均能搬诸场上,盛演不衰的剧作不少,流传后世的折子戏更多。王骥德《曲律》尝言:"南曲自《玉玦记》出,而宫调之饬,与押韵之严,始为反正之祖。迩词隐大扬其澜,世之赴的以趋者比比矣。"①可见在恪守昆山腔新声的格律方面,后来的沈璟也只是"大扬其澜",进一步发展了昆山派的长处而已。当然必须指出的是,昆山派中有不少戏曲家或因生活于昆山腔新声逐步完善之日,或因逞才使气,逸才慢世,丽句惊时,也难免失韵落调,音律未谐。沈德符《顾曲杂言》曾批评说:"近年则梁伯龙、张伯起,俱吴人,所作盛行于世。若以《中原音韵》律之,俱门外汉也。"②臧晋叔《昙花记小序》则指责屠隆"音律未甚谐,音调未甚叶"。

最后,吕天成《曲品》卷下引言指出:"括其门数,大约有六:一曰忠孝,一曰节义,一曰风情,一曰豪侠,一曰功名,一曰仙佛。"③昆山派戏曲家的创作,其"门数"除此六种之外,尚有时事剧和水浒戏,其题材的多样性由此可见。值得注意的是,从创作题材与结构处理来作审视,昆山派戏曲家热衷于将忠孝、节义、风化、豪侠和功名在不同程度上结合起来,其中最突出的是以剧中才子佳人的悲欢离合与忠臣义士的家国兴亡这两条情节线索贯串全剧始终,或借才子佳人的离合悲欢写忠臣义士的兴亡之感,或借忠臣义士的家国兴亡写才子佳人的离合之情。《浣纱记》(当然范蠡和西施,并非一般的才子佳人)是前者的佼佼者,《玉玦记》和《玉合记》则是后者的代表作。由于昆山派戏曲家大多是风流才子,是词场中的艳手,无论前者或后者,他们最擅写才子佳人的爱情戏,香色出于俊逸,自有其艺术的魅力。

在昆山腔改革而勒兴之后所形成的第一个曲派——昆山派,它之所以具有上述艺术

① 中国戏曲研究院编:《中国古典戏曲论著集成(四)》,中国戏剧出版社 1959 年版,第 111 页。
② 中国戏曲研究院编:《中国古典戏曲论著集成(四)》,中国戏剧出版社 1959 年版,第 209 页。
③ 中国戏曲研究院编:《中国古典戏曲论著集成(六)》,中国戏剧出版社 1959 年版,第 223 页。

风格特点,绝非偶然,自有其复杂的原因可寻。

其一,是受了前后七子的拟古诗风和文风的影响。关于这一点,凌濛初有十分允当的分析,《谭曲杂札》云:

> 曲始于胡元,大略贵当行不贵藻丽,其当行者曰"本色"。盖自有一番材料,其修饰词章,填塞学问,了无干涉也。……自梁伯龙出,而始为工丽之滥觞,一时词名赫然。盖其生当嘉、隆间,正七子雄长之会,崇尚华靡;弇州公(王世贞)以维桑之谊,盛为吹嘘,且其实于此道不深,以为词如是观止矣,而不知其非当行也。以故吴音一派,兢为剽袭。靡词如绣阁罗帏、铜壶银箭、黄莺紫燕、浪蝴狂蜂之类,启口即是,千篇一律。甚者使僻事,绘隐语,词须累诠,意如商谜,不惟曲家一种本色语抹尽无余,即人间一种真情话,埋没不露已。至今胡元之窍,塞而未开,间以语人,如痼疾不解,亦此道之一大劫哉!

其二,八股时文,特别是"以时文为南曲"的不良创作倾向,对昆山派戏曲家也是颇有影响的。徐渭《南词叙录》指出,"以时文为南曲"的始作俑者是邵灿的《香囊记》,它在艺术上的弊病,突出地表现在以《诗经》和杜诗二本"语句入曲,宾白亦是文语,又好用故事作对子"。"至于效颦《香囊》而作者",更是"一味孜孜汲汲,无一语非前场语,无一处无故事,无复毛发宋元之旧"。对于此种戏文创作领域里出现的不良倾向,"三吴俗子,以为文雅,翕然以教其奴婢,遂至盛行"。以骈绮为其突出标志的昆山派,把《香囊记》以及"效颦《香囊》而作者"的某些做法和主张,"以为文雅"而接受了。因此,他们所创作的昆腔传奇,也在一定程度上受到了"以时文为南曲"的恶劣影响。

其三,昆山派戏曲家,大多是很有学问、著作等身的风流才子。因此,在创作传奇时容易患"才多"之病,"用意修词"、"以诗为曲"、"慎埭学问"等等的问题,无不与风流才子的满肚皮学问和逞才使气有关。尚须指出的是,昆山派艺术风格特点,与昆山派所处的政治背景,以及作者风流才子的创作心态亦殊有关系。

崔时佩、李景云《西厢记》首出《家门证传》【顺水调歌】云:

> 大明一统国,皇帝万年春。五星聚奎,偃武又修文。托赖一人有庆,坐见八方无事,四海尽归仁。如此太平世,正是赏花辰。 遇高人,论心事,搜古今。移宫换调,万象一回新。惟愿贤才进用,礼乐诗文。一腔风月情,传奇世间闻。

又孙柚《琴心记》首出《家门始终》【月下笛】则云:

> 屈指少年,无端过了几番寒食。流光可,白驹驰,锦梭掷。频教燕子留春住。尽力留他不得。但黯然春去,落红成阵,暮云凝白碧。
>
> 无那新愁积,把才子文章,美人颜色,全凭翠管,了将一段春织。风流写入宫商调,劝取骚场浪客,愿休辞潦倒,看俯仰古今陈迹。

崔时佩、李景云和孙柚,虽非昆山派戏曲家,但他们这二曲有关创作的独白,却很能概括昆山派戏曲家创作昆腔传奇时代的政治背景,以及昆山派的风流才子戏曲家的创作心

态。【月下笛】后,孙柚还这样说:"今日是满座风流才子,四方儒雅先生,喜听锦囊佳句,愿闻白雪新声……"这段对观众所说的话,也透露了这样的消息:当日不少文人雅士所创作的昆腔传奇,往往首先由家乐搬演,其主要听众就是"风流才子"和"儒雅先生"。而昆山派戏曲家大多是这样的文人雅士,在上述政治背景和创作心态下,他们创作的昆腔传奇尤其是敷演才子佳人悲欢离合故事的艳歌,自然而然在艺术风格上形成了上述的特点。

四、昆山派的影响

诚如吕天成《曲品》所指出的,《香囊记》"词工白整,尽填学问。此派从《琵琶》来,是前辈最佳传奇也。"而从《琵琶》来的《香囊记》又对昆山派颇有影响,从渊源上来考察,昆山派对后世产生影响,也是自然而然的,此其一。其二,昆山派戏曲家所创作的昆腔传奇,万历前期被视为时尚,相当受欢迎,曾被家乐和民间戏班到处演唱,其影响也是显而易见的。其三,昆山派随着昆山腔新声的诞生而形成,此派戏曲家的传奇也随着昆山腔新声的广泛传播而流传各地。昆山派的形成和日趋壮大,对昆山腔新声和昆腔传奇的传播,也起了一定的推动作用,这也是不争的事实。

昆山派的影响,既有其积极的方面,也有其消极方面,只强调其中的一个方面,显然是不科学的。以笔者之浅见,昆山派的积极影响,首先表现在积极地推动了昆山腔新声的传播,促进了昆腔传奇的发展;其次,昆山派戏曲家将男女主人公的悲欢离合与忠臣义士的家国兴亡紧相结合的艺术构思,为后世同类型的昆腔传奇作品导了先路。《浣纱记》将范蠡与西施的个人情爱与越国的兴亡紧密结合,对于清初吴伟业创作《秣陵春》、孔尚任创作《桃花扇》这样的"借离合之情,与兴亡之感"的典范作品,其积极影响是毋庸置疑的。再次,唐仪凤《鸣凤记》所开创的时事新剧的新路子,对后世的时事新剧,尤其是明末清初揭批魏忠贤阉党罪行的传奇创作,也是大有启示的。可惜明末清初为数众多的时事新剧,大多已经失传,人们只能从祁彪佳远山堂《曲品》和《剧品》等论著中找到一些剧目的简短评语。最后,在戏曲作品中,写男女之情爱、才子佳人的悲欢离合,运用信物,这并非昆山派戏曲家的首创,早在金元杂剧、戏文中就有了。但无可否认,男女爱情信物,如明珠、玉玦、玉合、红拂、浣纱等,运用得如此频繁和娴熟,乃是昆山派戏曲家的一个小小的特色,它对后世的昆腔传奇,如《玉簪记》《桃花扇》等的创作,不能说没有影响。

至于昆山腔的消极影响,最集中地表现在片面地追求骈绮之美,使昆腔传奇远离本色当行,也远离了广大的平民百姓。讲究文采,注意词藻之美,本无可厚非。但昆山派戏曲家追求骈绮之美,走上了极端,掉入了恶趣,则必然走向反面,令读者生厌,令观众少兴,难以尽情地欣赏戏曲艺术的场上之美。对昆山派的此种消极影响,当时的有识之士,无不持否定和批评的态度。除了上文中所援引的戏曲理论批评家的真知灼见之外,我们还可以看看戏曲创作家们的卓识。

吾邱瑞《远蹙记》首出《家门始末》【齐天乐】云:

……偏观乐府,尽丽曲妖词,宣淫导颇;过眼生憎,细追寻风化终无补。　　暂且

移宫换羽,劝君休觑做等闲俦伍。宛转莺喉,轻敲象板,诉忠良肺腑。

再看单本《蕉帕记》首出《开场》【满庭芳】:

净洗铅华,单填本色。从来曲有他肠,作诗客,此道久荒唐。　　屈指当今海内,论词手几个周郎。非伤绮语,便落腐儒乡。……

当然,说昆山派戏曲家喜写也擅写才子佳人戏,说它是,"宣淫导颇,过眼生憎,细追寻风化终无补",这是不公平的,也不符合他们剧作的实际。昆山派戏曲家冲破了高明"少甚佳人才子,也有神仙幽怪,琐屑不堪观"的束缚,在题材上主张多样性,喜写也擅写才子佳人戏,戏中也不乏"神仙幽怪"。虽然昆山派戏曲家扬弃了高明"不关风化体,纵好也徒然"的主张(以上引文均见《琵琶记》首出《副末开场》【水调歌头】)。但是,昆山派戏曲家的传奇创作,仍然相当重视戏曲艺术的教化作用。这有众多的剧作为证,无须争辩。

说到昆山派的消极影响,不能不提汤显祖未完稿的处女作《紫箫记》(约创作于万历八年,1586)。不客气地说,从艺术上来审视,《紫箫记》可谓地地道道的追求骈绮之美的传奇。全剧丽语藻句,刺眼夺魄,典故迭见,堆垛学问,宾白尽用骈语,晦涩难懂;且结构松散,情节枝蔓,与《浣纱》《玉玦》和《玉合》等毫无二致。汤氏与梅禹金、屠隆是挚友,传奇创作的理念相似,其早期创作的《紫箫记》追步"梁、梅派头",也不奇怪。汤氏后来将《紫箫记》修改成《紫钗记》,时在万历十五年(1587),仍然"第修藻艳,语多琐屑";而汤氏最为得意的《牡丹亭》,虽重视"意趣神色",汰其骈绮芜类,"妙处种种,奇丽动人,然无奈腐木败草,时时缠绕笔端"[①]。即此一端,亦可见昆山派消极影响之深远!

① 中国戏曲研究院主编:《中国古典戏曲论著集成(四)》,中国戏剧出版社1959年版,第165页。

《琵琶记》昆曲改编的几个问题[①]

江巨荣[*]

提　要：《琵琶记》是传奇中最具影响力的开山之作，历来演出不断。进入21世纪以来不少昆曲院团也有不同的改编演出。本文就所见几个主要昆曲院团的改编演出作了若干分析，一面肯定了这些改编把握了原剧的主体精神和艺术特色，一面对现行改编演出中如何体现原剧的双线结构，如何历史地、更好地应用道具、设计舞美提出了几个问题进行探讨，以真实地反映该剧的主题思想，表现该剧的艺术感染力。

关键词：《琵琶记》；蔡伯喈；赵五娘；忠孝道德

　　高则诚的《琵琶记》是我国现存最早文人改编的南戏剧本，因为它深刻的社会内容、有血有肉的人物形象、质朴而个性化的语言及规范的艺术形式，明清以来昆曲和各种地方戏连演不断。本世纪初，昆曲作为人类非物质遗产代表作得到世界公认以后，昆曲改编、演出《琵琶记》也日趋频繁，改编本新作迭出。演出中各院团相互交流，艺术上精益求精，取得了很多成绩。代表性院团，如北方昆剧团、上海昆剧团、江苏昆剧团、苏州昆剧团、永嘉昆剧团都先后做过改编演出。借助于网络传播，一些院团演出还产生了更大影响。

　　这些改编和演出的成功和一些著名表演艺术家的成功演出，有目共睹。这些作品都突出了赵五娘的悲剧命运，反映了古代下层妇女经受了超乎寻常的苦难，独自承担生活的重担，坚忍不拔，独力抚养公婆的责任感和舍己为人、任劳任怨的自我牺牲精神。通过蔡伯喈的经历，反映了古代读书人朴素的生活愿望遭受逼试、逼婚、强为议郎而造成抛妇弃亲，对八旬父母生不能养、死不能葬的悲剧，原作的主题得到生动的阐释。各院团的主要演员，如蔡瑶铣、梁谷音、计镇华、张铭荣、董萍、王振义、魏春荣、黎安等新老艺术家，也都有精湛的表演，使我们得到充分的艺术享受。这些评价，不再重复。本文拟就所见演出（包括从网络上所见直播演出）中的一些问题提出几点疑问，请教各位学者和专家。

[①] 笔者所见演出不多，又无重看、多看核实机会，无文本参阅，故本文所言问题只是一时所见而已。

[*] 江巨荣（1938— ），复旦大学中文系教授。著有《古代戏曲思想艺术论》《中国戏剧史论集》（合作）《剧史考论》《琵琶记校注》《元明清散文选讲》，并点校《六十种曲》四十一种和《才子牡丹亭》等，发现了汤显祖佚文六篇，发表研究汤显祖和"临川四梦"的论文二十余篇。

一、如何删繁就简、精简场次、反映《琵琶记》中的双线结构问题

琵琶记长达43出，唱段繁复，剧情丰富，要在一个夜场或两个夜场照原本演出全不可能，即便如清代号称全本舞台演出，也不过截取其半。如《缀白裘》《纳书楹曲谱》所录不过24—26出，可以看出乾隆年间所演场次的大致情况。到了21世纪的今天，人们的社会生活和艺术生活都有了极大的改变，要在剧场继续过着古人慢悠悠地观赏蔡伯喈"全忠全孝"、赵五娘"有贞有烈"的故事已势所不能，因此今天的改编演出不能不大刀阔斧删繁就简，一般仅留下5、6场，每场曲唱也只能取其精要，连成一本主要人物情节不变而又首尾完整的本戏。因为这种删繁就简，反而有利于突出主题、突出主要人物。通过删除与当下观众的道德观念、思想感情不相容、不合拍的内容反倒有助于引起现代观众感情共鸣，达到很好的剧场效果。例如上海昆剧团2008年计镇华、梁谷音领衔的演出本，第一出便是高则诚原本的第二十出"糟糠自厌"（台本第八出"饥荒"），把赵五娘面临的压力、苦难一下就推到观众面前，引起同情和关注。

自然不是什么删减和合并都能取得好的艺术效果。例如，2018年8月见过一个演出本，为了在一个夜场演出全本《琵琶记》，铺述完整的蔡伯喈故事，演出本两次采用了"一台两戏"的表演手段。第一次即在原剧18出"强就鸾凤"中，舞台上一面叙述蔡伯喈相府成亲，富贵荣华，热热闹闹，一面在前台用一束灯光照出赵五娘遭遇灾难，孝顺公婆，糟糠自厌。第二次在书馆中，一面表演蔡伯喈思念亲人，盼望消息，这时舞台又打出聚光灯柱，在光束下，五娘祝发买葬、罗裙抱土。场上把千里之外，不同人物两种情景、两件故事，在同一场次呈现，具有强烈的对比效果。这是该剧导演在《琵琶记》演出史上的一次尝试，引起观众的关注。

采用一台两戏的舞台形式来演《琵琶记》，有原剧作提供的内在情节依据。在我国戏剧史上，无论是早期南戏还是北杂剧，结构上大都取单线连串形式，情节连贯而下，而《琵琶记》则打破成规，首次以双线结构展开情节，扩大内容，形成对照。具体而言，剧中一面表现蔡伯喈离别、应试、允婚、弹琴、赏月，一步步高升享受荣华富贵，一面描写赵五娘在陈留家内受饥荒之苦，发生了请粮受辱、公婆埋怨、糟糠自厌、剪发买葬、罗裙抱土以及描容别坟、乞丐寻夫、弥陀寺抄化等不幸遭遇。这种双线结构在古人的台本上是通过前后场的连接来表现的，如"坠马"（即伯喈登第）接以"饥荒"，"花烛"（伯喈入赘相府）接以"吃饭""吃糠"，"赏荷""思乡"接以"剪发""卖发"，其前后场就是鲜明的对照，有强烈的反衬效果。但是按照旧例，这样前后对照、反衬，需要很多场次来演，无法适应一个夜场演出全本戏的需求。而"一台两戏"可以把重点场次如将"花烛"与"吃糠"同台，"书馆"与"筑坟"同演，自然减少了很多时间而有效地发挥了原剧双线结构的特长。在精简场次、缩短时间的要求下，这无疑是很经济的选择。但问题是，在这两场"一台两戏"的采用上，削减的不是剧中可有可无、无关大局的内容，而是其中许多精彩、感人、最足以代表《琵琶记》精神内涵的故

事和语言。如"义仓赈济"、"勉食姑嫜"（台本之"关粮""抢粮"等关目）被悉数删除，"糟糠自厌"（台本之"吃糠"）中的大多数曲词被删除。如果说"关粮""抢粮"这些关目在现今的改编本中大多被删，成为普遍现象，但"吃糠"一折，现今一些改编本则大多保留，而且被充分地诠释、表演，如上海昆剧团2008年梁谷音的演出本，仅此一出演出就达59分钟，表演者把赵五娘受到的苦难、她的无助及自我牺牲、勇于承担的精神表现得淋漓尽致，感人至深，展现了《琵琶记》最基本的思想倾向和塑造人物的卓越才能。

反观今年的新编本，它把蔡伯喈的新婚燕尔和五娘"吃糠"合为一场演出，虽然缩短了时间，有鲜明的对比效果，但因为舞台以蔡伯喈与牛小姐的新婚为主，舞台场面安排也把新婚喜庆放在主位，赵五娘反而在不知不觉中登台，然后借一缕聚光演唱了若干曲词，完全看不到"吃糠"过程中蔡公、蔡婆的表现，看不到蔡婆从疑心、发现真相到感动而逝的经过，看不到蔡公下跪立誓：来生来世愿做牛做马报答五娘恩情的素朴表白。因此赵五娘"吃糠"的重头戏就显得草草交代而过。不知《琵琶记》故事原委的观众甚至搞不明白这场戏的用意，这就浪费了导演设计这场戏的良苦用心了。

另一个"一台两戏"的安排放在"琴诉荷池"与"瞷询衷情"间，相当于台本"赏荷"与"盘夫"间。台上主戏是蔡伯喈思家心切，又不敢在相府、在牛小姐面前透露，伯喈唱出"强对南熏奏虞弦，只见指下余音不似前"以及"愁听吹笛关山，敲砧门巷，月中都是断肠声"之语，牛小姐逐渐探听得伯喈撇下年迈父母，天涯之外家中另有"旧弦"，久无音信，因此引起同情，决然要告诉牛丞相，使其与父母、前妻团圆。这在场上是以明场又是正面演出的。在主戏之外，同时舞台上又以灯光打出非正面的暗场，串演五娘的新苦难，内容是叙述公婆死后，五娘祝发买葬、罗裙抱土以及乞丐寻夫等情节，然后转为明场相遇牛小姐，这样的"一台两戏"确也节省了演出时间，又使蔡伯喈的荣华富贵和赵五娘的无穷苦难形成了强烈对比。但是，按原剧所描述，五娘的新遭遇包括了"遗嘱""剪发""描容""别坟"至"弥陀寺"的过程，内容很丰富，情节很复杂，而演出时间很短，演出时许多曲词大多跳跃而过，传统舞台许多正面呈现、着意铺张渲染的场面也都从侧面叙说中草草带过，不能使观众集中了解赵五娘，不能让人对当时下层妇女所受的苦难屈辱留下鲜明的印象，传统的艺术经验也不能充分借鉴和表达，这样的"一台两戏"是不是得不偿失？

二、《琵琶记》中的琵琶如何发挥作用

琵琶在《琵琶记》中只是一件砌末，一件道具，但作用非同小可。因为这件道具，赵五娘在公婆死后，背负琵琶，千里寻夫，沿途卖唱，传统舞台上从"描容""别坟"起，琵琶便放置在醒目地位。"别坟"后，琵琶更成为赵五娘的化身，只见她手拿一把琵琶，背着个真容，登高履险，宿水餐风，逢人求乞，唱着悲苦之曲，卖唱来到洛阳。到了京城，遇上弥陀寺佛会，她手弹琵琶，诉说丈夫离乡赶考，数年不归，家乡遭遇饥荒，姑嫜命丧，自己罗裙抱土，祝发买葬的遭遇。来到寺中，她借手弹一两个曲儿，抄化几文钱追荐公婆亡魂。剧中【销金帐】五曲，历数父母养育之恩，父母倚门觊望之苦，句句情真意切，感人肺腑。过去地方

戏台本(如《玉谷新簧》《摘锦奇音》《词林一枝》《大明春》《乐府红珊》《歌林拾翠》),在赵五娘描容后还用通俗词语编成用琵琶弹唱的一首著名的《琵琶词》:"试将曲调理宫商,弹动琵琶心惨伤……"更显现琵琶在《琵琶记》中的重要。但2018年所见的改编本,琵琶只在五娘描容上路的时候略一显现,到了洛阳,这把琵琶竟变成了累赘,无处安置,只好放在舞台左侧地上,一无作用。这是否把这件带动前后剧情、加强主题渲染的道具的作用看轻了?作为《琵琶记》标志的琵琶在剧中无足轻重,这还是《琵琶记》吗?我不是主张把这类情节文字介入现代剧中,只是希望现代改编更注意琵琶在剧中的作用。

三、如何"描容"?何时有了画轴?

舞台上表现角色写书信、画画,一般都非常程式化,往往后台吹一段曲子,演员拿枝毛笔上下一挥,就算告成了。这一程式已约定俗成,无可厚非。《琵琶记》里赵五娘为上京寻夫,决定将忍受饥寒、饥饿而死的公婆的真容画成一幅丹青,背在身上,一则在一路上"相亲相傍",再尽孝心;二则让丈夫看到久别而逝的父母遗像,触动孝心,最终使夫妻相认。剧中五娘一描真容,悲从中来,不由把多年来与二老相处的苦难日子重新提起,又把如何画上公婆饥荒消瘦、形衰貌朽、望儿忧愁、衣衫敝垢的心理纠结表现出来,所以原作对这一场景作了一定限度的凸显,昆曲演唱时间亦较长。在这种情况下,照搬常见的写字、画画的舞台程式就达不到应有的效果,于是舞台历来在这里加强渲染,这段描容"科介"往往时画时停,边画边唱,把戏情戏理演得比较充分。

可是如何描容,如何画像,在舞台上如何表现仍然有探讨的必要。北方昆剧院蔡瑶铣演出本,是由角色带着一二尺见方、古朴色彩的蓝色布帛上场,在布上衬有一张画纸,形似画卷,舒卷自如,描容时就在这张纸上着笔。演员唱来唱去,画来画去,都明显画在纸上。画完后置于桌前,是一幅肖像。因为尺幅小,卷起来背在身后,仍然是一幅小型蓝色画卷,比较轻便自然,接下来别坟、上路,身上一边背琵琶、一边背真容,也不显累赘。所见另外一个演出本,则登台时即非常醒目地由五娘手捧一幅中堂宽度的画轴,描容时即在画轴上着笔,画成后即背上画轴别坟、上路。应该说,背上画轴,别坟上路,形象比较鲜明醒目,现今观众所见古代图画大多借助画轴流传,画轴背在身上,寓意明确,直截了当,长处明显。但我们知道,画家(包括非画家)画画,恐怕很少有人直接在轴上作画的,一般是先画到纸上,经过装潢才成画轴。舞台上赵五娘直接在轴上描容似乎有违常情。其次,画轴什么时候出现也是问题。画史告诉我们,东汉年间还没有纸质画卷安装画轴的情况出现,最早开始字画装裱的是晋代的范晔(398—445),唐贞观、开元,宫廷才有以紫檀为轴的装饰,到北宋末的宣和装、南宋的绍兴装才基本定型[①]。故画史家和鉴定专家告诉我们:"在现存的古书画作品中,真正是原来旧装潢的很少。我们现在看到的最早的装潢是北宋的,再早的

① 参见唐张彦远《历代名画记》、明周嘉胄《装潢志》。

装潢还没有见过。"[①]可见蔡邕死后二百年才有了装裱,尚未见画轴,故赵五娘于画轴作画和身背画轴上京寻夫,都与历史知识相距甚远,易于产生时间错乱、时代错乱。这是不是需要避免也可以避免呢?

当然,戏剧多虚构,不必斤斤计较于历史真实,连历史剧尚且不必"无一字无来历,无一事无出处",何况这样的故事剧。即便如满腹经纶的汤显祖,在《牡丹亭》中也出现过宋人妄议"大明律"的场景(33出《秘议》),也毫不有损它的价值。我们一般只要在视觉总体上看到所演故事及舞台形象的时代感没有过度的扞格就可以了,剧场里没有人会对先画后裱还是先裱后画以及画轴出现的年代提出质疑。但我们现在是生活在知识爆炸、知识普及的时代,观众对历史生活了解多了,定会产生各式各样的疑问,如果不是像汤显祖那样有意爆出笑料,收"意趣神色"之趣,在舞台形象的时代感上力求符合历史真实和生活真实或许更为可取。

四、"别坟"的舞台设计如何更符戏曲舞台特征?

公婆相继死后,赵五娘"描容别坟",决心上京寻夫。临行前往二老坟前告别,坟前相遇急公好义的张大公,从而拜请大公照看坟茔。大公一面赠其盘缠,一面嘱咐她一路小心,特别嘱咐她:"若见蔡郎谩说千般苦,只把琵琶语句诉元凶。未可便说他妻子,未可便说丧双亲"等等,这些话既表现出大公深于人情世故,又预示了此后"路途劳顿""寺中遗像""两贤相遘""书馆悲逢"等出的情节安排,就是说,五娘寻夫上路后,便是以琵琶泣诉饥荒之苦,到了丞相府先后见到牛小姐和蔡伯喈,也不贸然显露真实身份,而是省时度势,适时地逐渐说明真相,达到团圆的结果。这种艺术安排的重要性,也使这出戏能够频繁演出。

戏有它的重要性,如何进行场景设计也就成为演出中值得考虑的问题。"入遗"后我们能够看到代表性的设计有两种。一是北方昆剧院演出本,它是在舞台的右侧,利用一把椅子翻转过来,在椅背上挂一块与椅背同宽、椅子同高的白纸或白布,代表着蔡公蔡婆坟上的石碑。五娘和大公就在这块假设的坟前演出"别坟"的情景。另一种方法是上昆2017年演出本,它在舞台中央,设计了一个数尺宽、齐人高的"土馒头",看去与真坟无异。五娘和大公就在坟前、坟侧,演出上述的情景。这两种设计哪一种符合真实呢?自然是后一种。哪一种符合舞台特征、符合戏曲艺术表现需要呢?应该是前一种。

大家都知道,戏曲舞台设计、砌末道具的使用,历来以虚拟、简洁、予人以美感为原则,大型道具、烦琐的环境实景极为少见。我们且举一个与《琵琶记》相关的例子,如从《金钗记》(俗称《刘文龙赶考》)的一折发展而来的京剧《小上坟》为例。《小上坟》的情节是讲刘禄景、萧淑贞久别重逢的故事。刘禄景上京赶考,数年不归,妻子在家侍奉公婆。禄景高中后曾付金银与书信请舅舅李忠回家告诉消息。但其舅私吞了银两。禄景父母相继死

[①] 王以坤:《书画鉴定简述》,江苏人民出版社1981年版,第55页。

去。一日清明,淑贞手持纸钱上坟祭扫,在坟前向公婆哭诉所遇之苦。此时恰值巡按禄景回乡祭祖,坟前相遇,彼此开始本不相认,后来因乌绫、菱花镜、绣鞋三件证物与当年分别时的信物相符,所言家庭父母与兄弟情况一致,才夫妻相认、回家团圆。在这个与早期蔡伯喈故事剧密切相关的戏文里①,有萧淑贞上坟祭扫公婆的场景,京剧处理这个情节,安排舞台设置,舞台竟一片空白,完全没有坟茔。观众只见萧淑贞对着一捧纸钱,跪在地上,面对观众"对公公婆婆哭起来"。跟着演员的唱词和舞台表演,看戏的观众已想象出台前有一座坟茔,完全理解她在哭坟,而把注意力集中去欣赏舞台表演。这正是古代戏曲舞台空灵的妙处。因为空灵,舞台就留出大片空间,给作旦萧淑贞、巾生丑刘禄景充分的表演余地。《小上坟》能流传很久,应该说恰是得益于它鲜活的舞台表演特色。

我举这个例子并不是要《琵琶记》的"别坟"也像《小上坟》一样不设实景②,"别坟"与"小上坟"一是悲剧,一是喜剧,内容和表演风格完全不同,不可套用。但即便是悲剧,似乎也没有必要把台上的坟茔夸张到那么大,那么突出。如果能出现一种新颖的舞台图像一定可以达到更好的效果。希望舞美艺术家,多继承传统戏曲的舞台虚拟性和假定性,发挥戏曲艺术以少胜多、以虚见实的长处,避免过度的实景化。

五、如何理解民众的道德行为与"全忠全孝" "有贞有烈"封建说教的关系

《琵琶记》的题目正名,标榜"有贞有烈赵贞女、全忠全孝蔡伯喈",把人物的身份贴上了道德的标签。不宁惟是,在"家门"中作者还宣称:"不关风化体,纵好也徒然",这些都是作者创作思想、创作意图的表露。因为有这样的意图和内容,此剧经明太祖之褒奖、古代一些评论家推波助澜,数百年来《琵琶记》已成为"全忠全孝""有贞有烈"剧目的标杆和榜样了。

元明间的剧作家、明清以来的评论家有这样的思想和意图,毫不奇怪,用我们熟知的话说:统治阶级的思想就是统治思想。历来的封建统治阶级都用这种统治思想来驾驭臣下,愚弄百姓,巩固统治。可是我们现在是知识传播时代,是文明、理性的时代,又是经过古往今来许多有识之士,通过记录大量事实、强烈控诉及深刻的历史总结的不同层次,揭露忠孝节义、纲常伦理的虚伪、冷酷乃至残酷的本质,今人对其本质已形成了许多同感和共识。在这样的时代背景下为什么《琵琶记》的人物故事还那么感人,还具有舞台生命力呢?

我觉得根本的原因是因为"孝"的道德包含着一定历史阶段的生活需求,包含着先民素朴的家庭扶助的义务,也因为文学传播中存在着"通感"的心理法则和情感共鸣的美学现象,使《琵琶记》具有很长的艺术生命力。从我国古文字所显示的先民生活看,甲骨文中

① 《小上坟》中萧淑贞唱:"正走之间泪满腮,想起古人蔡伯喈……贤惠的五娘遭马踹,五雷轰顶是那蔡伯喈。"
② 如果总体设计写实,自可以增设"实景"。剧情、景物协调,应另当别论。

的"孝"字,"从老省,从子",意为"子承老也",像父子依倚之形。说明三千二百多年前,在"孝"字出现的年代,它的本意不过是青年后生对老人的扶持,只是一种社会公德。到春秋初年(约二千七百多年前)的金文时代,甲骨文中孝的"从子",变为"从食"。周伯簠、周曾伯霎簠,都将孝字写成䴕。阮元曰:"孝字从食,创见于此,殆取养义。"徐同柏亦曰:"䴕从老。取养老之义。"它说明,在生产力极为落后、各种自然和人世灾祸面前,求食充饥是老人迫切的需要,这时的先民根据生活实际需要开始把"以食养老"称之为孝,因而把它作为子女对父母及长辈所承担的直接义务。这是下层民众生活的体现,是民众的道德要求,符合人类进化的本性。在漫长的封建社会里,这种最基本的需求正是下层民众遵循的"孝"的道德的第一义。

孝的理念和道德也为统治者所利用,因而被强化、延伸,他们或以孝告诫子孙保持统治权力,或以孝要求子孙长守富贵、保护社稷,或以孝的名义要求子弟升官发财,光宗耀祖(见《礼记》《孝经》等书)[①]。这种观念影响民众,蔡公说大孝称:"始于事亲,中于事君,终于立身。身体发肤,受之父母,不敢毁伤,孝之始也。扬名于后世,以显父母,孝之终也。"就是"孝"的道德的政治化、普遍化。

在民众道德与统治道德的对比中,《琵琶记》所表现的孝,主要是原始的孝、庶民的孝。蔡伯喈原本是一个普通的农家子弟,有一个同属农家的妻子,三月夫妻,被"大孝"的功利所强迫、所驱动,留下80岁的父母和新婚的妻子相依为命。蔡伯喈仕途顺利,但被权相强招为婿,被皇上强留为官,家乡遥远,权相作梗,以至音讯阻隔。在伯喈新婚燕尔和在朝为官的日子里,赵五娘在家,遇上严重灾荒,情形到了遍地饿殍、子哭儿啼的地步。她好不容易求得一点救济粮又被里正抢去。冻饿相逼,力穷泪竭,五娘不忍公婆冻饿而死,借邻里的米为公婆煮饭,自己背地吃糠。虽受婆婆误解埋怨,一现真相,她的一片真心让公婆感动伤心而死。此际此时,剧中唱出【孝顺歌】"呕得我肝肠痛,珠泪垂,喉咙尚兀自牢嗄住"(句长不引,下同),【前腔】"糠和米,本是两依倚",【前腔】"这是谷中膜,米上皮,将来逼逻堪疗饥",能不使人同情?

连丧双亲,五娘无力安葬,连身上仅有的头发也剪去资送老人,唱【香柳娘】"看青丝细发",下葬时无人帮手,双手造坟,罗裙抱土,一面搬坯运土,一面唱【挂真儿】"黄土伤心,丹枫染泪",【五更传】"把土泥独抱",如此情景与曲词,能不使人同情流泪?

即便如蔡伯喈,高则诚既已把他的人生经历改为被逼试、逼婚、被强作议郎的"三被强",因而在他入赘相府,享受富贵尊荣,唱出"我穿紫罗衫倒拘束我不自在,我穿的皂朝靴怎敢胡去踹?我口里吃几口慌张张要办事的忙茶饭,手里拿着个战钦钦怕犯法的愁酒杯",能不引起同情?

蔡、赵相逢书馆,见到衣衫褴褛、形衰貌黄的父母画像,听到父母冻饿而死的噩耗,妻子剪发买葬、把坟自造,伯喈不由晕倒,救回后对父母画像和五娘哭道:"蔡邕不孝,把父母相抛。早知你形衰耄,怎留汉朝?娘子,你为我受烦恼,你为我受劬劳。谢你送我爹,送我

[①] 见拙文《一部深刻的社会悲剧》,收入拙作《古代戏曲思想艺术论》,学林出版社1995年版。

娘,你的恩难报。"这些自然都是真情流露。

所以古来戏曲评论大家对《琵琶记》抒发的真情都无不称赞。徐渭指出:"或言《琵琶记》高处在'庆寿'、'成婚'、'弹琴'、'赏月'诸大套,此犹有规模可寻。惟'食糠'、'尝药'、'筑坟'、'写真'诸作,从人心流出,严沧浪言'水中之月,空中之影',最不可到。"(《南词叙录》)

王世贞云:"则诚所以冠绝诸剧者,不唯其琢句之工,使事之美而已,其体贴人情,委屈必尽;描写物态,仿佛如生;问答之际,了不见扭造,所以佳耳。"(《曲藻》)

《琵琶记》之价值,它之所以感人,全在作者倾其全力表现生活——表现生活的真实,在现实的深刻矛盾中体贴人情,描绘人物,揭示人物的内心困苦和感情,"老吾老以及人之老,幼吾幼以及人之幼",人同此心,心同此理,使人感同身受,引起共鸣。现代人虽然与赵五娘、蔡伯喈当年的生活情境迥然不同,但都可以理解剧中生活的历史真实性。现代人无法接受其中的伦理与行为,但在剧作所描述、剧场所演出的环境中,仍然不能不引起共鸣,催人落泪。我们现今的改编都把握了原著的精神实质,表现生活的本来面目,都紧扣着人物的心理,因此,封建统治者宣称的"全忠全孝"的口号、"有贞有烈"的纲常伦理说教,都显得无比苍白,空洞,似有若无。原作所张扬的人类与生俱来、与世长存的善良民众、在极端困苦的环境下朴素自然的对父母、对老人的赡养、扶持的职责和道德行为,通过赵五娘体现出的舍己为人、任劳任怨的善良、勤劳、坚韧、尽责的美德进一步得到赞扬;旧时代读书士子被逼试、逼婚、逼仕而饱受痛苦、内心矛盾和煎熬、无力抗争的情状也引人同情。剧作以口头语,写心间事,情境相生,委婉尽致,尤多神来之笔,这些都使《琵琶记》具有长久的文学生命力和舞台生命力,也使改编《琵琶记》有更多的空间。把握好传统道德的实质内容,对名作的复杂内容作扬弃传承,吸取精华、剔除糟粕,当是成功改编《琵琶记》的关键所在。

《双忠记》传奇为海盐姚懋良所作考

黄仕忠*

摘　要：《双忠记》旧说由武康人姚茂良字静山所作，为成化间作品。今考实为浙江海盐人姚能字懋良号静山所作。姚能为弘治间人，"少习举业，屡不利，弃去攻医。好吟咏，每谈论，压夺满坐"。晚号玉冠道人。著有医书三种。其经历与《双忠记》开场自叙"士学家源，风流性度，平生志在鹰扬。命途多舛，曾不利文场。便买山田种药，杏林春熟，桔井泉香"，亦相符合。此剧受《五伦全备记》《香囊记》的影响，《香囊记》当撰于正德十年(1515)之后，此剧的创作时间，亦应相去不远。

关键词：《双忠记》；姚茂良；姚能；姚静山

《双忠记》是明中叶南戏复兴时期的代表性作品之一。演唐代张巡、许远守睢阳故事。张、许人事迹，见于《旧唐书》卷一八七及《新唐书》卷一九二本传，并见《资治通鉴·张中丞传后叙》。此剧今存明万历间金陵富春堂刻本，凡三十六折；另有清钞本，三十出。故事大略为：唐天宝年间，安禄山在范阳起兵叛乱，真源县令张巡协助太守许远守睢阳城，兵微粮尽，张巡杀妾烹童以供军士食。睢阳陷落，张、许被擒，巡怒骂贼人，遂殉难。后郭子仪率兵来，张、许阴魂助阵，大败安庆绪。朝廷勅旨建庙，赐号双忠，岁时祭祀。

嘉靖三十八年(1559)成书的《南词叙录》、嘉靖间所编《宝文堂书目》均著录有《双忠记》，但皆未署作者。万历末吕天成撰《曲品》，始署作者名，其卷上云："武康姚静山，仅存一帙，惟睹《双忠》。笔能写义烈之刚肠，词亦达事情之悲愤。求人于古，足重于今。"①卷下"能品十"著录《双忠记》，作："武康姚静山所作。"(一本作："姚静山作。茂良，武康人。")评云："此张、许事。境惨情悲，词亦充畅。其调有采入谱者。"②

崇祯间祁彪佳编《远山堂曲品》，著录作："双忠，姚茂良。传张、许事，词意剀切，可以揭忠义肝肠。但睢阳已陷之后，必传大创安、史，收复两京，方为二公吐气，乃以阴魂聚首，结局殊觉黯然。张之母、妻，亦何必同游地下也。且后半词亦不称。"③

顺治初沈自晋编订《南词新谱》，卷首"古今入谱词曲传剧总目"亦著录有："姚静山《双忠记》。名茂良，武康人。"④

* 黄仕忠(1960—　)，浙江诸暨人，文学博士，中山大学中国非物质文化遗产研究中心、中山大学中文系教授。
① ［明］吕天成：《曲品·卷上》，《中国古典戏曲论著集成》(第六卷)，中国戏剧出版社1959年版，第210页。
② ［明］吕天成：《曲品·卷上》，《中国古典戏曲论著集成》(第六卷)，中国戏剧出版社1959年版，第227页。
③ ［明］祁彪佳：《远山堂曲品》，《中国古典戏曲论著集成》(第六卷)，中国戏剧出版社1959年版，第46页。
④ ［清］沈自晋：《南词新谱》，王秋桂主编《善本戏曲丛刊》(第三辑)，台湾学生书局1984年版，第48页。

武康地处浙江北部,吴黄武元年(222)立县,初名永安,晋太康三年(282),改名武康。1958年武康县并入德清县;德清县治即为武康镇。但查明清时期武康、德清地区相关志书,均未记载姚茂良事迹。从古人起名的习惯来说,"茂良"应该是字,"静山"更像是号。故其本名尚须再考。

姚茂良生活的时代,亦是不甚明朗。近人傅惜华《明代传奇全目》(人民文学出版社1959版)著录有"姚茂良"及作品,所撰小传据吕氏《曲品》,未推考其时代,但列于邱濬(1421—1495)之后,邵璨(璨)之前;在所撰邵璨小传中,称其"约生于明正统景泰间"。按:邱濬死于弘治末,邵、姚二人年辈晚于邱濬,其卒当在正德之后。庄一拂《古典戏曲存目汇考》(上海古籍出版社1982年版)卷三著录"姚茂良",列于邵璨之后,王济之前,称:"字静山,武康(今属浙江德清)人。生平事迹,毫无所见。约明成化中前后在世。"此后曲目辞典或史著,多承庄氏之说,将姚茂良列为成化间人,亦即认为《双忠记》或撰于成化时,如郭英德《明清传奇综录》(河北教育出版社1997版)即称《双忠记》"系成化、弘治间所作"(第16页)。

《双忠记》第一折,副末开场所诵【满庭芳】词,叙及作者自己的行历、创作缘起,值得注意。其词云:

> 士学家源,风流性度,平生志在鹰扬。命途多舛,曾不利文场。便买山田种药,杏林春熟,桔井泉香。无人处,追思往事,几度热衷肠。幽怀无可托、搜寻传记,考究忠良。偶见睢阳故事,意惨情伤。便把根由始末,都编作律吕宫商。《双忠传》天长地久,节操凛冰霜。(据《古本戏曲丛刊》初集所收明万历间金陵富春堂本,下文引用此剧同)

据此可知,作者出身书香世家,亦自命风流,且有志通过科举而腾达。但因时运不济,文场失利,转而归田,种药攻医,见称于杏林。据"无人处,追思往事,几度热衷肠",说明为医后,犹未忘诗文旧业,因叹"幽怀无可托",遂"搜寻传记,考究忠良",以作寄托。因偶见唐代张巡、许远守睢阳故事,深有所感,故用剧作传,演其始末,副之宫商,以彰显忠臣节操。所以,这应是一位老生员,因科场不利,遂弃举子业,转而攻医,但性喜为文辞,借以写其襟怀,付其寄托。他撰作《双忠记》的时间,应是在中年之后,或已年在五十上下。

根据晚明人所记载的名、号,检索有关文献,并结合其生平履历,我认为此剧的作者,是浙江海盐人,名姚能,字懋良,号静山。

姚能,明刘应钶修、沈尧中纂《嘉兴府志》(明万历二十八年刊本)第二十二卷载有其小传,云:

> 姚能,海盐人。晚号玉冠道人。少习举业,屡不利,弃去攻医。好吟咏,每谈论,压夺满坐。著医书有《伤寒家秘心法》《小儿正蒙》《药性辨疑》。

"少习举业,屡不利,弃去攻医。好吟咏",与前引【满庭芳】词相比看,若合符节。只是这部万历二十八年(1600)刊行的志书,仅列姚能的名和晚年所用的号,而没有著录姚能的字和中年所用的号,这或许是沈璟、吕天成、祁彪佳等人没有把姚能与姚茂良联系起来的

原因之一。

明徐象梅辑《两浙名贤录》（明天启刻本）卷四十九"方技"，有"姚懋良能"条，与万历府志相比较，惟补出"字懋良"，且"屡不利"作"屡不售"，其余文字完全相同，可见徐象梅即据万历嘉兴府志辑录而来。

明天启初，樊维城修、胡震亨纂《海盐县图经》卷十四（明天启四年刊本），载有姚能小传，云：

> 姚能，字懋良，号静山。善谈论，好吟诗。精于医理，著《伤寒家秘心法》《小儿正蒙》《药性辨疑》诸书。

此志补充了姚能的号，但未录早年科举失利转向医的内容。"字懋良号静山"，固然与吕天成等所知的姚茂良相接近，但从经历上完全看不到两者的关联。《（雍正）浙江通志》卷一百九十六（清文渊阁四库全书本）全引《海盐县图经》。清王彬修、徐用仪纂《（光绪）海盐县志》（清光绪二年刊本）卷十九所载，文字亦全同"图经"。清许瑶光修、吴仰贤纂《（光绪）嘉兴府志》（清光绪五年刊本）卷五十七注所载，直接注明引自《海盐图经》，惟改"好吟诗"作"能诗"；复于卷八十一"著述"内，著录其所撰三种医书。

按，姚能所著三种医书，均佚。清初黄虞稷所编《千顷堂书目》（清文渊阁四库全书本）卷十四有著录，惟"能"或误作"熊"字，分别作："姚熊：药性辨疑。海盐人"；"姚能：小儿正蒙"（又万斯同《明史》卷一百三十五志一百九）；"姚能：伤寒家秘心法"（又万斯同《明史》卷一百三十五志一百九）。

把万历《嘉兴府志》与天启《海盐县图经》结合起来看，就可以发现，这位海盐名医姚能，与姚茂良之字、号其实相同；姚能的经历与所作所为，与《双忠记》第一折【满庭芳】词所叙完全契合。两者之间仅"懋良"与"茂良"一字之别，而音实同。由于万历间人将他的字记作"茂良"，又因不知其本名，而将"茂良"作其名，便只能把他的号"静山"当作他的字了。

清沈季友《檇李诗系》（清文渊阁四库全书本）卷十一，录有"姚医士能"诗，名下小传作："能字懋良，号静山。海盐人。弘治间医士。"这可证海盐名医姚懋良与撰写戏曲的姚茂良，弘治间均在世，在生活时间上也是重合的。

《檇李诗系》姚能诗一首，名《题扇》。诗云："风尘满目动幽思，一棹归闲乐自宜。沙上眠鸥莫飞去，海翁原是旧相知。""一棹归闲"，正是弃俗世名利而表隐逸之乐。

《双忠记》第一折副末开场第一阕【满江红】词，抒写作者创作时的心境，云："幻态如云，须臾改变成苍狗。人在世，一年几度，能开笑口？俗事正犹尘滚滚，今朝扫去明朝有。叹无人、参透利名关，忙奔走。　　富与贵，焉能久？贫与贱，须当守。看无常一到，便须分手。聚若青灯花上露，散如郭秃棚中偶。问眼前何物了平生？杯中酒。"

"风尘满目"与"俗事正犹尘滚滚"，"一棹归闲"与"参透利名关"，均为同一感触。虽然这些都是传统读书人退处林间时常有的心态，但两者如此相近，也正表明并非偶然吧。

又，旧说姚静山为武康人，而姚为武康大姓。武康（德清）与海盐仅相隔余杭县（今杭州余杭区）。所以，也有可能姚能祖籍武康，先世移居海盐，遂为海盐人。则称海盐人或据

籍贯称武康人,亦不相矛盾。

万历刊《嘉兴府志》谓姚能"晚号玉冠道人",可能在当时,姚能这个晚年的身份有着更大的影响。姚能当是由医进而对道家养生、方术颇有心得。可能还有这方面的著述,只是未曾结集传世。今人论道家的医药养生,谈到江浙道医,列举有姚能之名[①]。

有意思的是,同为嘉兴人的戏曲家周履靖(1549—1640),明万历至启祯间在世,字逸之,初号梅墟,改号螺冠子,晚号梅颠,别名梅颠道人。少患羸疾,去经生业,专力为古文词。性慷慨,善吟咏。亦精通养生学,所辑《夷门广牍》,以养生、导引、气功、食疗为主,共录有《胎息经》《赤凤髓》《益龄草》等14种。所作《锦笺记》传奇,卷首末上开场云:"【西江月】身外闲愁莫惹,眼前声伎堪规。一生聚散与欢悲,消得檐前寸晷。漫道梦长梦短,总将傀儡搬提。清歌雅宴且追随,亦是百年良会。"(《六十种曲》本)这首词与前引《双忠记》卷首二词,心态相近;"总将傀儡搬提"与"散如郭秃棚中偶",实是一义。周履靖或许正是承袭了同乡前辈姚能一路的风气。

号玉冠道人的姚能,可能在卜筮方面亦有造诣。今人新加坡罗玉川编《卜易秘窍大全》(台北育林出版社2006年版),其中有多处提到"玉冠道人云",疑即是"晚号玉冠道人"的姚能。如其书上册,页312称:"玉冠道人云:'应举求官问后先,官旺文书有气前。父作文书为值事,月建扶官作状元。'"页341称:"玉冠道人云:'凡占应举及求官,便把卦中鬼爻看。鬼旺父兴须有份,兄财子动定无缘。'"又中册页224称:"玉冠道人云:'占病先须文六亲,吉凶须要讨分明。父母空亡防父母,财爻无气损妻身。子孙化鬼须遭死,兄弟杀临定不贞。'"页369称:"玉冠道人云:'论官吏讼入公庭,大壮欺他理不赢。……'"页464—465称:"玉冠道人云:'捕盗先推飞伏神,飞伏相生贼不真。……'"下册页159:"玉冠道人:'约定人来人不来,人因兄鬼发如雷。财与子旺须臾到,父动中间书信回。'"页445:"玉冠道人云:'有祟交重见鬼爻,甚爻入水是河神。……'"又南朝东整理的《筮府珠林》,收罗三十余部卜筮著作,举"曹子虚、郭璞、乌角先生、叶道元、鬼谷子、刘白头、玉冠道人、野奄、麻衣子、孙膑、李淳风、袁天罡、吉安道人、阴宏道、邱寺丞、王辅嗣、野鹤老人、纯元子、严君平、张子房等等数十名古代易学大师的研易心得汇编而成",其中亦屡引"玉冠道人曰"云云,疑或许与姚能有关。

清酌玄亭主人的世情小说《闪电窗》,其第一回《林孝廉苏州遭谤》写道:"行了一个多月,到了杭州,众人拉了林孝廉上岸去走走。走到一处,见无数的人,拥挤着一个相面的,在那里谈天论地。口中道:'头三章不要钱。'谁知他一眼觑定了林孝廉,道:'看这位先生,后日的功名倒显,只是气色有些古怪。印堂边的黑气,应在三日内有一场闲是非。'林孝廉闷闷的走了开来。倒是那老苍头把相面的啐了几口道:'青天白日,捣这鬼话!'又看见他招牌上写着'玉冠道人谈相',骂道:'怕你是玉冠,就是铁冠,也要打碎你的!'众人劝道:'你不要看差了他,说福不灵,说祸倒准的哩。'苍头占了些强,才回到船上。"(《中国古代孤

① 陆文彬等编:《浙北医学史略》(中华全国中医学会浙江省嘉兴地区分会,1981年版)第44页;朱德明著:《元明清时期浙江医药的变迁》(中医古籍出版社2007年版)第213页列"姚能"条目,综合方志所述,列其字号、著述。

本小说集·第一卷》,中国文史出版社1998年版,第378页)这故事虽然是小说家杜撰的,但借用"玉冠道人"的桥段,却可能正是因为这玉冠道人曾在杭州一带颇有名声,而至清代犹为人所闻,被信手写入小说中。

《双忠记》的创作,明显受到《琵琶记》和《五伦全备记》的"关风化"之说的影响。元末高明改编宋元戏文《赵贞女蔡二郎》为《琵琶记》,倡言"不关风化体,纵好也徒然",充分肯定"子孝共妻贤"。明景泰间邱濬撰《五伦全备记》,承袭"关风化"之说,倡言"借他时世曲,寓我圣贤言",从而开明代文人士大夫关注戏曲教化功能之先河。

《双忠记》第一折副末开场说:"(内应)搬演唐朝《张许双忠记》。(末云)原来此本传记,有关于风化大矣。张巡上表归宁,母子尽慈孝之道;温加让忙,妻妾无嫉妒之心。官有摩抚之爱,民有报效之诚。朋友通情,将士勤力。臣死君,妾死夫,纲常以立;主尽恩,仆尽义,伦理以明。闻义勇为,都有慷慨丈夫之志;见危授命,自无悲哀儿女之情。典故新奇,事无虚妄,使人观听不舍。间阎之间,男子效其才良;闺门之内,女子慕其贞烈。将见四海同风,咸归尊君亲上之俗。岂小补哉!"

这一表述,与《香囊记》亦有共通之处。《香囊记》卷首【鹧鸪天】云:"一曲清歌酒一巡,梨园风月四时新。人生得意须行乐,只恐花飞减却春。　　今即古,假为真,从教感起坐间人。传奇莫作寻常看,识义由来可立身。"【沁园春】云:"为臣死忠,为子死孝,死又何妨。自光岳气分,士无全节。观省名行,有缺纲常。那势则谋谟,屠沽事业,薄俗偷风更可伤。怎如那岁寒松柏,耐历冰霜。　　闲披汗简芸膗,谩把前修发否臧。有伯奇孝行,左儒死友,爱兄王览,骂贼睢阳。孟母贤慈,共姜节义,万古名垂有耿光。因续取五伦新传,标记紫香囊。"(据《古本戏曲丛刊》五集所收继志斋刊本)

这里称"因续取《五伦新传》,标记《紫香囊》",剧末又称"人间善恶宜惩劝,管取《紫香囊五伦新传》,万古丹心照简编"。与《双忠记》称《双忠传》天长地久,节操凛冰霜。""有关风化大矣",可以对看。盖两剧均是意在"关风化",并用戏剧为忠孝节烈之士作"传",故有《五伦传》《五伦新传》《双忠传》之称。这"传"字,当是这个时期从文人角度撰写南曲戏文时,努力提升其意义的结果。用传字,也体现了该剧的纪实性。

今人将《香囊记》作者置于《双忠记》作者之前,其实是包含着《双忠记》的创作思想和手法受到《香囊记》影响的意思。关于《香囊记》的时代,今人有与邱濬(1421—1495)生平相仿、"英宗时"(1436—1449;1457—1464)、"正统景泰间"(1436—1456)、"成化弘治间"(1465—1505)及"弘治正德间"(1506—1521)等多种说法,而未有定论。而一般的看法,则倾向于视为正统成化间作品。这如今人多将《双忠记》视为成化间作品,是同一思路。其依据,也在于明万历间人如沈德符称《香囊记》《连环记》《三元记》等为"化治间"作品。现在看来,这些说法,可能是因为这一时期的南曲作家,只有邱濬的生平是清楚的,《五伦全备记》撰于邱濬第一次会试落第流寓南京时期,时在景泰元年庚午(1450)秋天[①]。其他诸

[①] 据韩国吴秀卿教授《再谈〈五伦全备记〉———从创作改编到传播接受》,系"曾永义先生学术成就与薪传国际学术研讨会"(台湾大学,2016年4月)会议论文。

剧,都是邱濬创作影响下的产物,若用邱濬作标尺,而诸家之时间稍晚一些,所以落在成化年间了。现在看来,这样的思路,是把这批戏曲的出现时间提得早了一些。

邵璨的年代不可考。但据《南词叙录》,《香囊记》"得钱西清、杭道卿诸子帮贴"而成。杭道卿名濂,江苏宜兴人,弘治初即随都穆、祝允明、唐寅、文徵明等倡为古文辞。今知杭濂之二兄杭淮生于天顺六年(1462),卒于嘉靖十七年(1538)。杭氏兄弟的年岁应不会相差太远。假定杭濂小其仲兄三岁,则当生于成化元年(1465);另据文徵明《大川遗稿序》,杭濂在嘉靖八年尚在世。盖其生平与都穆(1458—1525)、祝允明(1461—1527)、文徵明(1470—1559)、唐寅(1470—1527)等相近,略晚于都穆、祝允明,而稍长于唐寅、文徵明。而同为宜兴人、与杭濂相友善的邵璨,年岁当相接近。又钱西清即钱孝,字师舜,号西青,正德十年(1515)退处筑西青小隐,其参与《香囊记》的改定,当在此年之后。徐朔方先生考定《四节记》,当为正德十五年(1520)明武宗南巡时,沈龄受命而撰,《还带记》则与沈龄于嘉靖二年(1523)前后撰,王济(1474—1540)《连环记》撰于嘉靖二年前后[①]。海盐人崔时佩改编《南西厢记》,大略也在此一时期。也就是说,这一批代表明中叶南戏中兴的作品,其创作年代其实极为接近,大略在正德十年之后至嘉靖十年之前的十五六年间,而且是同一风潮下的产物。

进而言之,正德末年明武宗下江南,征集江南的词客为之撰剧供奉,徐霖、沈龄均在其列,颇得称赏,而此两人均撰著有南曲戏文。在这样集中的一个时期段里,金陵及太湖东南的嘉兴、常熟、松江地区曲家涌动,名作频频问世,无疑与明武宗下江南有着某种关联。政治与戏曲史的关系,需要从另一角度重新认识。《香囊记》《双忠记》在这批作品中稍早一些问世,但毫无疑问应视作同一时期的产物,而非成化间作品,甚至也非弘治间作品。从而关于明中叶南曲中兴热潮出现的时间、背景、原因、影响等等,便需要重新认识。

若《双忠记》作者确认为海盐人姚能字懋良号静山,其写成时间与《香囊记》乃至《四节记》《连环记》当相去不远,则这些作品对于海盐腔的兴盛发展产生过什么样的影响,也有着进一步探讨的必要。

[①] 参见《徐朔方集》第二卷《沈龄事实录存》,浙江古籍出版社1993年版,第34、35页;又《王济行实系年》,同卷第1、4页。

清中叶至民国时期昆剧
《琵琶记·拐儿》演出初探

张 静*

摘 要：昆剧《琵琶记》的折子戏《拐儿》是一出经典的净丑戏，它脱胎于高明《琵琶记》第二十六出《拐儿绐误》，从文本到舞台，艺人们创造性地将原来的一个骗子变成两个骗子，奠定了这出戏在舞台上的表演格局。在以说和做为主的表演中，观众深刻体验的是世态人情，这无疑是这出戏的本质意义之所在。通过清中叶至民国时期以来的部分曲谱、戏单、戏曲广告以及相关戏画等史料，梳理《拐儿》的演出历史和传承情况，探索《拐儿》的穿戴、装扮等的演化变迁，研究净丑戏的审美精神和表演特色，对于当前昆剧传承中的剧目建设问题具有重要价值。

关键词：清中叶至民国时期；昆剧《琵琶记·拐儿》；演出

高明《琵琶记》第二十六出《拐儿绐误》，讲述蔡伯喈入赘牛府，与家中不通消息，拐儿闻讯冒认乡亲，伪作家书，骗金帛而去。这一情节历来为戏曲批评家诟病，认为经不起推敲，如臧懋循指出："中郎寄书高堂，直为拐儿绐误：何缪戾之甚也。"① 李渔指出："身赘相府，享尽荣华，不能自遣一仆，而附家报于路人；……诸如此类，皆背理妨伦之甚者。"② 评点家如李卓吾、陈眉公也不免感慨："如何笔迹也不认一认。"③ 无论如何，这并不妨碍后世昆剧舞台上借此敷演一出好戏《拐儿》（俗演又称《大小骗》）。本文即以昆剧《琵琶记·拐儿》的舞台演出，尤其是清中叶至民国时期的舞台演出为考察对象，初步探讨其演出、传承等问题。需要说明的是，徐扶明《昆剧中时剧初探》认为《大小骗》出于《琵琶记》戏文，但已成为独立体，与《琵琶记》不搭界，列入"时剧"④，王宁《昆剧折子戏叙考》基于《拐儿》在通行明清曲选中未见收录，认为其可能是后起之折子戏⑤，本文仍将《拐儿》纳入《琵琶记》系

* 张静（1974— ），女，中国艺术研究院戏曲研究所副研究员。专业方向：中国戏曲史。本文在撰写过程中，得到刘祯、李惠绵、詹怡萍、谢雍君、郑雷、张继超等师友指点和帮助，在此深致谢忱。

① 臧懋循：《玉茗堂传奇引》，转引自侯百朋《琵琶记资料汇编》，书目文献出版社1989年版，第123—124页。
② 李渔：《闲情偶寄·词曲部·结构第一·密针线》，转引自侯百朋《琵琶记资料汇编》，书目文献出版社1989年版，第165页。
③ 《李卓吾先生批评〈琵琶记〉》《陈眉公先生批评〈琵琶记〉》，转引自侯百朋《琵琶记资料汇编》，书目文献出版社1989年版，第232页、第260页。
④ 参见徐扶明：《昆剧中时剧初探》，《艺术百家》1990年第1期。
⑤ 参见王宁：《昆剧折子戏叙考》，黄山出版社2011年版，第51页。

统进行考察,暂不对"时剧"问题进行讨论。讨论涉及的文本,为《六十种曲》本①、《缀白裘》本②。

一、经典折子戏《拐儿》的特点

《琵琶记》第二十六出《拐儿绐误》是全剧的重要节点,因为拐儿,蔡伯喈与家人音书阻隔的状况不仅没有改变,反而因为蔡伯喈寄望于消息已有所托,无形中或者更延长了他与家人的联络时间,以致于父母因饥荒而亡。这一出虽名为《拐儿绐误》,表演的中心仍是蔡伯喈,拐儿上门,他通过【凤凰阁】【一封书】【下山虎】【蛮牌令】【驻马听】【前腔】等唱段,进一步表达了自己的思乡思亲之情。在表演中,蔡伯喈连读两封家书,前者揣摩蔡公口吻,殷切询问爱子;后者问候家人,一如众人近在眼前,想来也是很精彩的。不过,从全剧的表演来看,这出戏就是一出过场戏。而后人的编排,却偏离原剧的宗旨和重点,正如毛声山所言:"以一拐儿为不足,又添演一拐儿,因遂有大骗、小骗之一段文字,虽最为醒世之笔,而孰知东嘉之意则以正文为重,而以闲文为轻,正不必如后人之弃正文而徒事闲文也。"③将"闲笔"中的拐儿作为重点,且一分为二,不仅增加了上场人物,还增加了行当表演,突出了舞台演出效果。

很显然,折子戏《拐儿》不仅减少了蔡伯喈的戏份,而且减去了大部分唱,使这出戏成了说和做并重的净丑戏。

先看《拐儿》的说。《拐儿绐误》与《拐儿》的文字量相差五倍,主要在于增加了大量的对话,尤其是两个骗子的对话。这是使剧作趋于生活化、通俗化的重要手段。整个故事围绕"骗"展开,在骗中骗的设计中,观众更关注骗术的层层推进。小骗虽然失了先手,但是心思缜密,"志向"更高,从大骗的锱铢必较中很快识破了大骗的真面目,然后马上设计一个大圈套,把所有人都装进去:大骗、蔡伯喈、管家。此外,从文本的角色安排看,小骗应该要模仿陈留口音,大骗要带京中口音。方言表演,一般都会引起观众的较大兴趣。说句题外话,"传"字辈演出时,安排大骗说北京话④,对南方观众来说固然有趣,却似乎并没有考虑东汉以洛阳为京的事实。

再看《拐儿》的做,主要包括两个部分:动作模仿和心理活动的外化。前者包括大骗假扮三郎老爷骗小骗、小骗骗大骗的衣帽靴子折扇假扮老爷、小骗骗管家:第一次,先骗取蔡伯喈家人资讯,第二次,以代转家信为由骗取管家银子、小骗伙同大骗骗蔡伯喈:第一次,口说无凭骗而无果,第二次,以伪造家信为证行骗成功,这几个片段,都可以看作这出折子戏中的若干个戏中戏,是连续转换身份的表演。心理活动的外化方面,小骗一直顺

① 毛晋编:《六十种曲》(一),中华书局1958年版,第102—105页。
② 钱德苍编撰,汪协如点校:《缀白裘》(五),中华书局2005年版,第188—203页。
③ 《毛声山评第七才子书琵琶记》,转引自侯百朋《琵琶记资料汇编》,书目文献出版社1989年版,第379页。
④ 邵传镛称:"《琵琶记》中,有一折叫《拐儿》戏的骗子,要讲北京话,我讲得来,所以在四个花脸中说地方话的戏,我最多。"参见洪惟助主编《昆曲演艺家、曲家及学者访问录》"邵传镛",台北"国家"出版社2002年版,第34页。

应大骗,让大骗认为他是这场骗局的掌控者,小骗只是计划的执行者,但是实际上,这场骗局看似共谋,其实是小骗一人运筹帷幄。大骗斤斤计较于买命钱、衣服钱、帽子钱、靴子钱、买须钱、养须钱,小骗则自始至终要的都是一世吃用不尽的财富,所以大骗活该落得到茅坑中掏摸木块的下场,在与小骗的斗智斗勇中,他除了因为偷听占了一点先机之外,其余的时间,都只能充作下人,为自己得不到的财富装聋作哑。基于这样的心理,所以小骗的表演基本是含蓄的,大骗的表演则是外放的。

无论是说还是做,都是骗子,主要是小骗的行骗辅助手段。所以,小骗绝对是这出戏的核心人物,不过,这出戏之所以叫《大小骗》,因为大小骗在智慧上有高下,表演上却可以难分伯仲,虽然大骗愚钝,目光短浅,但是生活中确有其人,演得自然逼真,功力到了,也不见得会输了阵势,所以后世演出者常因此剧博得"双绝"之名,就是两个骗子的表演都非常出色,缺一不可。

在骗子的说和做的表演中,其实观众所深刻体验的是,折子戏揭示的世态人情。这才是这出戏的本质意义之所在。

二、从曲谱、戏单、戏曲广告看《拐儿》的演出和传承

探寻清中期至民国时期《拐儿》的传演情况,以下曲谱、戏单值得注意。

同治十一年(1872)曹达江抄本《琵琶记全谱》①(残本)收录29出:《训女》《登程》《行丧》《点马》《坠马》《遣媒》《说亲》《激怒》《饥荒》《辞朝》《愁配》《吃糠》《请郎》《花烛》《汤药》《思乡》《剪发》《拐骗》《赠琶》《赏秋》《描容》《盘夫》《答父》《上路》《遣旺》《扫松》《遗真》《廊会》《题画》,其中《拐骗》应即《拐儿》。

嘉道咸同间宫廷供奉陈金雀《昆剧全目》②列《琵琶记》50出:《称庆》《鞦轩》《规奴》《逼试》《嘱别》《南浦》《训女》《登程》《考试》《梳妆》《点为》《坠马》《遣媒》《说亲》《回话》《饥荒》《辞朝》《关抢粮》《愁配》《吃饭》《吃糠》《请郎》《花烛》《赏荷》《汤药》《遗嘱》《思乡》《剪卖发》《拐儿》《筑坟》《付③琵琶》《赏秋》《描容》《别坟》《盘夫》《谏父》《回话》《上路》《遣旺》《弥陀寺》《失真》《廊会》《题诗》《书馆》《别丈》《扫松》《行丧》《同话》《三不孝》《团圆》,其中包括《拐儿》。

听涛主人《异同集》④,写录于光绪癸巳(1893)至宣统己酉(1909)间,集昆曲折子戏974出,装订百本,体量殊为可观。其中《琵琶记》收录49出:《称庆》《规奴》《逼试》《嘱别》《南浦》《训女》《登程》《梳妆》《选士》《坠马》《招婿》《议婚》《相怒》《愁配》《饥荒》《辞朝》《关粮》《抢粮》《请郎》《花烛》《吃饭》《吃糠》《赏荷》《汤药》《遗嘱》《思乡》《拐儿》《剪发》《卖发》

① 中国艺术研究院图书馆藏,排序较乱,部分出目不详。
② 《昆剧全目(二)》,《梨园公报》1918年11月20日。《梨园公报》连载《昆剧全目》,"弁言"称此目为陈金雀所有,咸丰十年三月曾带入圆明园昇平署内。参见《梨园公报》1918年11月17日。
③ 此字似未印刷完整。
④ 中国艺术研究院图书馆藏。

《赏秋》《造坟》《赠装》《描容》《别坟》《盘夫》《谏父》《回话》《途劳》《弥陀寺》《遣使》《遗像》《廊会》《题真》《书馆》《扫松》《别丈》《李回》《余恨》《旌奖》。

据王世襄题记可知,其中《规奴》《嘱别》《南浦》《梳妆》《辞朝》《吃糠》《思乡》《剪发》《卖发》《赏秋》《描容》《别坟》《盘夫》《弥陀寺》《廊会》《书馆》《扫松》等17出被抽出,应为平时常演唱的本子,《拐儿》不在其中。

前引《梨园公报》刊载陈金雀《琵琶记》戏目,文末有末附孙玉声(海上漱石生)按语:"以上各剧,今已不全,故将迩来所失传者,每出加以括弧,以示区别。"其中加括弧的有:《鞦轩》《逼试》《登程》《考试》《梳妆》《点为》《遣媒》《说亲》《回话》《饥荒》《愁配》《吃饭》《汤药》《遗嘱》《筑坟》《付琵琶》《回话》《上路》《遣旺》《失真》《题诗》《行丧》《同话》《三不孝》《团圆》。又按:"近日唱演之《琵琶记》,《关抢粮》分作《关粮》《抢粮》二出,《剪卖发》分作《剪发》《卖发》二出,共存二十七出。"①时在1918年,《拐儿》不在失传者之列。

1921年上海朝记书庄《琵琶全记曲谱》,殷溎深订谱,张余苏校正缮底,收录《琵琶记》48出:《开宗》《称庆》《规奴》《逼试》《嘱别》《南浦》《训女》《登程》《选士》《梳妆》《坠马》《饥荒》《招婿》《议婚》《相怒》《愁配》《辞朝》《关粮》《抢粮》《请郎》《花烛》《吃饭》《吃糠》《赏荷》《汤药》《遗嘱》《思乡》《剪卖》《拐儿》《造坟》《赏秋》《描容》《别坟》《盘夫》《谏父》《回话》《途劳》《遣使》《陀寺》《遗像》《廊会》《题真》《书馆》《扫松》《别丈》《李回》《余恨》《旌奖》。殷溎深精于音律,所订曲谱依据梨园演出本,实用性强。

陆萼庭《昆剧演出史稿》(修订本)附录《清末上海昆剧演出剧目志》②记录《琵琶记》演出剧目有26出:《称庆》《南浦》《坠马》《规奴》《训女》《辞朝》《请郎》《花烛》《关粮》《抢粮》《吃糠》《赏荷》《思乡》《拐儿》《剪发》《卖发》《描容》《别坟》《赏秋》《盘夫》《谏父》《弥陀》《廊会》《书馆》《扫松》《别丈》。

周传瑛《"传"字辈戏目单》③列"传"字辈能够演出的《琵琶记》戏目有:《称庆》《南浦》《坠马》《辞朝》《请郎·花烛》《关粮·抢粮》《赏荷》《拐儿》《剪发·卖发》《描容·别坟》《赏秋》《盘夫》《弥陀寺》《廊会·书馆》《扫松·下书》。

根据以上曲谱、戏单可知,清末民初《琵琶记》的演出大体在二十六七出左右,查对《异同集》《琵琶全记曲谱》,可见曲词、说白都与《缀白裘》小有差别,应该可作为当时的舞台演出本参详。到"传"字辈组班,《琵琶记》能演出的只有15出。

《拐儿》实际的演出情况,检索《申报》,并参考陆萼庭《昆剧演出史稿》(修订本),又可得以下相关信息:

1879年5月28日,天仙茶园,日戏,《大小骗》④;

1899年6月13日,大诚茶园,后本《琵琶记》,《大骗》;

① 《昆剧全目(二)》,《梨园公报》1918年11月20日。
② 根据《申报》《字林沪报》等旧报整理,参见陆萼庭《昆剧演出史稿》(修订本),台北"国家"出版社2002年版,第515页。
③ 周传瑛:《"传"字辈戏目单》,《昆剧生涯六十年》,上海文艺出版社1988年版。
④ 小脚篮、宜庆、周钊泉演。

1899年10月19日,众乐茶园,后本新戏《琵琶记》《大骗小拐》;
1918年10月12日,群学会中西音乐大会,《拐儿》;
1920年1月19日,新舞台,文全福班,《拐儿》①;
1921年11月5日,大世界,文全福班,日戏,《大小骗》②;
1922年2月12日,夏令配克戏园,昆剧保存社,《大小骗》③;
1922年12月16日,小世界会串,《拐儿》④;
1926年5月3日,徐园,昆剧传习所,《拐儿》;
1926年6月16日,新世界,日戏,《拐儿》⑤;
1926年6月21日,新世界,日戏,《大骗小骗》;
1926年6月28日,新世界,夜戏,《拐儿》;
1926年7月4日,新世界,夜戏,《拐儿》⑥;
1926年7月17日,新世界,夜戏,《大骗小骗》⑦;
1926年7月28日,新世界,日戏,《大骗小骗》⑧;
1926年8月5日,新世界,日戏,《大骗小骗》⑨;
1926年8月14日,新世界,日戏,《拐儿》⑩;
1927年12月21日,笑舞台,日戏,《小骗大骗》⑪;
1928年1月26日,笑舞台,夜戏,《拐儿》⑫;
1928年2月1日,笑舞台,夜戏,《小骗大骗》⑬;
1929年4月12日,大世界,日戏,《拐儿》⑭;
1937年1月31日,大新游乐场,日戏,《大小骗》;
1937年2月27日,大新游乐场,日戏,《拐儿》。

其中既有曲家客串演出,也有职业戏班演出,主要是"传"字辈演员以昆剧传习所、新乐府、仙霓社为号召进行的演出,可见《拐儿》一剧在曲家、演员两个路径上的传承。至于剧名,则比较随意,各有不同,甚至同一戏班的演出剧名也有所不同。

值得一提的是,同样在《申报》,曾有两篇文章语涉《大小骗》,其一为不署名《释骗》,刊

① 施桂凤、小仁生、沈盘生、小彩云、陈水泉、陈砚香、金水金、施桂林演《琵琶记》,称准演《拐儿》《廊会》《书馆》。
② 金阿庆演,参见陆萼庭《昆剧演出史稿》(修订本),台北"国家"出版社2002年版,第534页。
③ 徐菊生饰演小骗,朱杏农饰演大骗,贝晋眉饰演蔡伯喈。
④ "次为某君之《拐儿》一出,举止言语,令人捧腹,妙极妙极。"《记小世界之昆剧》,《申报》1922年12月18日。
⑤ 邵传铺、沈传芷演《剪发》《卖发》《拐儿》。
⑥ 周传沧、邵传铺、赵传均、姚传湄、顾传澜、顾传琳演《坠马》《拐儿》。
⑦ 周传沧、顾传琳、沈传芷演《坠马》《陀寺》《大骗小骗》。
⑧ 顾传琳、周传沧、邵传铺演《赏荷》《大骗小骗》《陀寺》。
⑨ 沈传芷、华传苹、周传沧、邵传铺演《赏荷》《大骗小骗》《陀寺》。
⑩ 顾传琳、周传沧、邵传铺演《赏秋》《拐儿》。
⑪ 邵传铺、顾传琳、施传镇、刘传蘅演《赏荷》《关抢》《小骗大骗》《扫松》。
⑫ 周传铮、姚传湄演《辞朝》《拐儿》。
⑬ 姚传芗、王传蕖、顾传琳、周传沧演《陀寺》《廊会》《大骗小骗》《书馆》。
⑭ 赵传珺、史传瑜、倪传钺、马传菁、姚传湄、施传镇演《坠马》《辞朝》《拐儿》《陀寺》。

发于 1893 年 5 月 10 日第 1 版,称"《琵琶记》传奇有《大小骗》,此则可谓骗之大者"云云;其二为鲁迅《大小骗》,正文与《琵琶记》无关,刊发于 1934 年 3 月 28 日《申报·自由谈》。一则为举例,一则为借用,此剧深入人心或可见一斑。

关于这一时期《拐儿》的传承,按照文献资料和工具书的记载,可知有以下线索和脉络:如清末杨鸣玉与曹春山合演《教歌》《大小骗》《金山释放》等戏,俱称双绝①,敬善主人曹春山,名福林,安徽人,隶四喜部,唱昆老生,能演《教歌》阿二,《拐儿》大骗,②曹春山为曹心泉之父,老生、大净、副净等各行角色都能演;文武全福班张茂松(白面)师承陆祥林(白面),演《拐儿》中的大骗很出色③;邱炳泉(小脚篮,白面)与二面姜善珍合作擅演《大小骗》;④全福班金阿庆(白面)擅演《大小骗》;"传"字辈中,姚传湄、周传沧擅演小骗,周传铮、邵传镛多演大骗,师承陆寿卿,陆与金阿庆为师兄弟。从班社看,说明大雅班、全福班、"传"字辈的演出剧目中,《拐儿》(《大小骗》)比较常演,而且很受欢迎。

三、从戏画看《拐儿》的舞台演出样貌

文字的记载缺乏视觉上的直观性,下文就笔者搜集的戏画中有此出者略作介绍,部分详图参见本文附录一。

(1)何维熊⑤,24 帧,册页,作于清道光二十六年(1846)⑥,所绘有《十五贯·访鼠》《绣襦记·教歌》《永团圆·宾馆》《白罗衫·贺喜》《儿孙福·别弟、势僧》《水浒记·活捉》《虎囊弹·山门》《风筝误·前亲》《后寻亲记·后金山》《借靴》《东郭记·陈仲子》《蜃海记·下山》《鲛绡记·写状、草相》《琵琶记·拐儿》《人兽关·演官》《绣襦记·乐驿》《水浒记·刘唐》《万里圆·打差》《燕子笺·狗洞》《东窗事犯·扫秦》《牡丹亭·问路》等,中国国家博物馆藏李树萱摹本⑦。原画未题剧名、出目,《拐儿》题:"世事何尝难,难于不识人之好。交情何尝险,险于不(识)⑧知言之餂。道旁遇尔切莫猜,知君尽从假得来。掉头各自向(来)⑨前走,多少空空皆妙手。"

(2)姚燮⑩(1805—1864),《大某画册》16 帧,册页,作于清同治元年(1862)⑪,所绘有《水浒记·刘唐》《牡丹亭问路》《金锁记·思饭》《白罗衫·贺喜》《永团圆宾馆》《鲛绡记·

① 参见陈志明《曹心泉五代梨园世家漫话》,《中国京剧》1998 年第 5 期。
② 参见邗江小游仙客《菊部群英》,张次溪编纂《清代燕都梨园史料正续编》,中国戏剧出版社 1988 年版,第 488 页。
③ 参见吴新雷主编《中国昆剧大辞典》"张茂松"条,桑毓喜撰,南京大学出版社 2002 年版,第 342 页。
④ 参见吴新雷主编《中国昆剧大辞典》"邱炳泉"条,桑毓喜撰,南京大学出版社 2002 年版,第 342 页。
⑤ 生于乾隆年间,主要活动于嘉道朝。浙江平湖当湖人,寓居嘉善南庵,卜居日晖。中年游淮阳间二十载。
⑥ 《十五贯·访鼠》落款题"时道光丙午四月望日雅山外史何维熊"。
⑦ 详见拙文《清代画家何维熊昆戏画研究》,《中华戏曲》第 43 辑。
⑧ 衍字。
⑨ 衍字。
⑩ 浙江镇海人。家贫,不能里居,终岁旅游。咸丰时侨寓海上。
⑪ 《万里圆·打差》落款题"时壬戌之秋客寓黄歇浦仿唐六如意于听雨楼上"。

写状》《琵琶记·拐儿》《燕子笺·狗洞》《东郭记·陈仲子》《鸾钗记·遗义》《绣襦记·乐驿》《绣襦记·教歌》《十五贯·访鼠测字》《虎囊弹·山门》《借靴》《万里圆·打差》，中国艺术研究院图书馆藏①。原画未题剧名、出目，《拐儿》题："谝谝天下皆若辈，而长富贵。或用其术，悖而入者悖而出。人谓其巧之多，我独以少之惜。"

（3）子青 12 帧，册页，创作年代不详②，据陆萼庭《谈昆戏画》③，可知作者为道光（1821—1850）年间人，所绘有《孽海记·下山》《风筝误·前亲、后亲》《东窗事犯·扫秦》《琵琶记·拐儿》《绣襦记·教歌》《东郭记·陈仲子》《儿孙福·势僧》等，私人收藏。又据陆萼庭著、赵景深校《昆剧演出史稿》（上海文艺出版社 1980 年版）及陆萼庭著《昆剧演出史稿（修订本）》（台北"国家"出版社 2002 年版）刊载之插图：《东窗事犯·扫秦》《风筝误·前亲》《东郭记·陈仲子》《儿孙福·势僧》，可知原画未题剧名、出目，有题诗，落款署"子青"。

（4）宣鼎④（1832—1880），36 帧，册页，作于同治十二年（1873）⑤，所绘有《请医》《拜月亭》）、《麻地》《白兔记》）、《写状》《鲛绡记》）、《草相》《鲛绡记》）、《问路》《牡丹亭》）、《教歌》《绣襦记》）、《陈仲子》《东郭记》）、《思饭》《金锁记》）、《活捉》《水浒记》）、《扫秦》《精忠记》）、《下山》《孽海记》）、《狗洞》《燕子笺》）、《前亲》《风筝误》）、《山门》《虎囊弹》）、《刺汤》《一捧雪》）、《演官》《人兽关》）、《访鼠》《十五贯》）、《盗牌》《翡翠园》）、《遣义》《鸾钗记》）、《相梁》《渔家乐》）、《贾志诚》《四节记》）、《点香》《艳云亭》）、《贺举》《白罗衫》）、《回话》《蝴蝶梦》）、《别弟》《儿孙福》）、《势僧》《儿孙福》）、《茶坊》《寻亲记》）、《后金山》《后寻亲记》）、《盗甲》《雁翎甲》）、《打差》《万里圆》）、《拾金》《过关》《大小骗》《拿妖》《借靴》《滚灯》，扬州市博物馆藏。原画题出目，未注剧名，《大小骗》题："光天化日魑魅见，以幻欺幻谁习见？请观场上大小骗。甲遇乙兮意揣，乙遇甲兮神惊。乙言餂甲甲亦驯，鲜衣砑帽加我身。加我身，摇且摆，共走要津游宦海。天然一副好形骸，惜少追随小僮崽。乙曰已已，甲曰休休。郑樱桃，不易求！郭芍药，从何收？然而执鞭御李亦细事，富而可求公何羞？且割尔须，且童尔颜。酒三杯，笑兀兀，蓦得腰间阿堵物。厨人更鹜鬼莫识，志在鲸吞渠已测。各自分路去无踪，倾盖交情徒顷刻。于戏！猱獶而人冠，傀偶而人面。幻中之幻幻绝伦，请观场上大小骗。——瘦某仿元人钩墨浅绛法，时癸酉新秋荷花再生日，小住任城，笔墨遣兴。"⑥

（5）吴友如⑦（？—约 1894），24 帧，创作年代不详，有光绪年间石印本存世，所绘有《宾馆》《贺喜》《扫秦》《拐儿》《问路》《遣二》《写状》《下山》《败兵》《仲子》《山门》《教歌》《落

① 详见拙文《从姚燮〈大某画册〉看清中期至民国时期的昆戏画》，"纪念王季思、董每戡诞辰 110 周年暨传统戏曲的历史、现状与未来学术研讨会"会议论文，中山大学主办，2017 年 6 月。
② 《儿孙福·势僧》落款题"岁在道光甲辰秋八月"，道光甲辰即道光二十四年（1844）。
③ 陆萼庭：《谈"昆戏画"》，陆萼庭《清代戏曲与昆剧》，台北"国家"出版社 2005 年版，第 246—247 页。
④ 天长（今属安徽）人，光绪初流落上海。
⑤ 末载《铎余逸韵》"同治癸酉秋七月"，同治癸酉即同治十二年（1873），《写状》题"庚午秋"，庚午即同治九年（1870）。
⑥ 参见车锡伦、蒋静芬，《清宣鼎的〈三十六声粉铎图咏〉》，《戏曲研究》第 66 辑。
⑦ 元和（今江苏吴县）人，曾任《点石斋画报》主笔。

驿》《狗洞》《说穷》《放洪》《刘唐》《借靴》《借茶》《相梁》《活捉》《盗甲》《打差》《放(访)鼠》，南京博物院藏二帧①，或为《教歌》《宾馆》②。原画题出目，未注剧名，《拐儿》题："骗骗天下皆若等，苟长富贵。或用其术，悖而入者悖出。人谓其巧之多，我独以小之惜。"

（6）胡锡珪③（1839—1883），4帧，条屏，所绘有《绣襦记·教歌》《白罗衫·贺喜》《万里圆·打差》《琵琶记·拐儿》，樊少云旧藏，陆尊庭藏幻灯片，中国昆曲博物馆有翻拍片。原画未题剧名、出目，《拐儿》题："小人谲诈有谁知，语向尊前一味滋，赚得黄金空自喜，到头难把老天欺。"

（7）赵凤瑞④（1858—1943），6帧，手卷，创作年代不详，所绘有《借靴》《贺喜》《背凳》《狗洞》《拐儿》，另有一帧待考，拍品（已成交），藏家不详。原画未题剧名、出目，《拐儿》题："演人情之世态，如彼如此，道物理之当然，活灵活现。揿之似假如真，骗贼亦相信。看他监生充了，衣服穿了，跟随有了，还要胡须剪光，银子调光。羊毛虽出那个羊身上，一场□⑤骗真好笑，毕竟是越贪越上老当。"

（8）汪云琦（约1859—?），16帧，册页，作于1931年⑥，据《苏州戏曲志》可知所绘有《绣襦记·教歌、乐驿》《牡丹亭·问路》《东窗事犯·扫秦》《陈仲子》《鲛绡记·写状》《寻亲记·遣青》《鸾钗记·遣义》《琵琶记·拐儿》《燕子笺·狗洞》《金锁记·说穷》《水浒记·活捉》《十五贯·访测》《万里圆·打差》《借靴》《拾金》，苏州博物馆藏。又据《苏州戏曲志》所刊载之插图：《绣襦记·教歌》《牡丹亭·问路》《扫秦》《陈仲子》，可知原画未题剧名、出目，有题诗。

（9）杨逸⑦（1864—1929）题记⑧无名氏12帧，册页，创作年代不详，所绘有《见娘》《拐儿》《问探》《养马》《乔醋》《醉皂》《惨睹》《借靴》《下山》《贺喜》《交印》《断桥》，上海市历史博物馆藏。原画未题写剧名、出目，出目为杨逸所加。

（10）黄宾虹（1865—1955），1帧，镜片，创作年代不详，拍品（已成交），藏家不详。所绘《拐儿》仅署"予向"。

（11）刘希年，生卒年不详，1帧，扇面，拍品（已成交），藏家不详。所绘《拐儿》题："演人情之世态，如彼如此，道物理之当然，活灵活现。总之似假如真，骗贼亦相信。看他衣服穿了，跟随有了，监生充了，还要胡须弄光，银子调光。羊毛虽出羊身上，一场串骗真好笑，

① 参见《南京博物院藏品专题目录·有关昆剧文物资料》（油印本）。
② 吴新雷编著《插图本昆曲史事编年》采用二图，注明为南京博物馆藏晚清名家吴友如所绘戏画《人兽关·演官》（笔者按：应为《永团圆·宾馆》）、《绣襦记·教歌》，上海世纪出版股份有限公司、上海古籍出版社2015年版，第61页、第62页。
③ 苏州人。
④ 山西五台人。
⑤ 此字不识，以□暂代。
⑥ 《苏州戏曲志·文物古迹》"昆剧人物画"条引朱家元题跋称："云琦先生今年七十有二，精神矍铄，以笔墨为游戏，作昆剧十六帧，须眉毕肖，栩栩如生，属为题字，率尔操觚，聊以塞责，尚祈有以教我为幸。辛未（1931）五月朱家元。"古吴轩出版社1998年版，第406页。
⑦ 上海人，清末民初海上画派重要画家，著有《海上墨林》。
⑧ 题记："昆剧精彩，虽不如京剧之茂，而抬步声容动合规范，则非京剧所能企及。是册十二页，不知画者何人，神情态度，宛然逼真，册端不写戏名，询诸顾曲家，为之一一标出，庶使阅者了然。戊辰仲春逢闰，杨东山并记。"

毕竟是越贪者越上老当。光绪辛巳三月,友莲公祖观察大人雅政。慕松弟刘希年。"光绪辛巳即光绪七年(1881)。

(12) 光绪十六年(1891)高平藏无名氏《京昆戏曲集册》,16帧,册页,创作年代不详,所绘昆戏有《掷戟》《拐儿》《教歌》《盗甲》《下山》《吟诗脱靴》等,拍品(已成交),藏家不详。原画未题写剧名、出目。

(13) 刘纯《图画日报·三十年来伶界之拿手戏(一百六十四)》,1帧,孙玉声"小拐子之《大小骗》"题:"小拐子,宁波老庆丰班中小面也。声音笑貌,工次台步,与昆班小面埒。尝见其与白面徐黑虎,串《大小骗》,即苏伶也不过尔尔。余如《拔眉探监》《拾金》《问探》《显魂》等剧,亦俱非常出色。谚言无地无才,观此益信。不可甬伶口白,亚于苏伶,而谓宁波戏无所取也。"《图画日报》1909年8月创刊,1910年8月停刊。

(14) 晏少翔(1914—2014),1帧,立轴,创作年代不详,拍品(已成交),藏家不详。所绘《拐儿》题:"人海营营等聚蚊,窃钩窃国信难分,休嗤袍笏登场去,世上而今半似君。"

大部分戏画定格的都是大小骗换装改扮后的表演瞬间,小骗执扇倨于前,大骗撑伞恭于后,只有《京昆戏曲集册》停留在小骗要求大骗剪胡须的时刻。除了《图画日报》所画为演员确定(小拐子)的舞台像外,其他扮演者不知是否有所本,或者有基于艺人面目描摹的,如沈蓉圃《思志诚》画像,只是后人已经不能辨识,使戏画的历史价值减少了一层。需要说明的是,以上列举的戏画作者,很多生活于同一历史时期,不少人有寓居沪上的经历。他们创作的秉承中国人物画传统技法的戏画,不同于西方的素描写真,虽也能摹形传神,细致入微,但不以"真"为追求,稍加比对,也可见某种的创作范式隐现其间,前后创作者有所因袭,所以不必将其纸上氍毹与当时的舞台演出完全对应。不过也应该承认,在缺乏图像资料的情况下,戏画作为一种非文本的记录具有不可多得的价值,甚至可以说在某种程度上具有高度概括的相对存真性,在角色人物的穿戴、妆扮乃至表演上多少可见当时大致样貌,所以不无参考性。

清宫《穿戴题纲》[①]、《昆剧穿戴》[②]有关《拐儿》的记录参见下表:

角色	《穿戴题纲》	《昆剧穿戴》
大骗	圆帽、青素、大蒜头、黑满胡、内穿富贵衣、打腰、扇	白面 头戴黑小元帽、口戴黑满、身穿青素(左袖藏剪刀、五张皮纸包木头一块)、黄宫绦束后面、黑彩裤、高底靴、手拿折扇(注:内衬青衣短跳、白裙,中间脱去青素,除小圆帽,戴棕帽,黑满换黑剪绺,脱靴改穿蒲鞋)
小骗	小棕帽、作衣、打腰、狗嘴	小面 头戴棕帽、口戴黑八字、身穿青布短跳、腰束白裙、黑彩裤、蒲鞋、拿长柄雨伞(注:中间去棕帽戴小圆帽,穿青素,蒲鞋换靴,雨伞交给大骗)

① 原件藏故宫博物院,中国艺术研究院图书馆藏过录本。
② 曾长生口述,徐渊记录整理,徐凌云、贝晋眉校订:《昆剧穿戴》,苏州市戏曲研究室1963年编印。

将以上诸家戏画《拐儿》中角色人物的相互对比,并参以《穿戴题纲》《昆剧穿戴》,可见清代中叶至民国时期昆剧穿戴妆扮具有相对稳定性,砌末如画中可见之扇、伞则基本保持不变。另有萧长华《大小骗》剧照(详见附录二),可一并参详当时京班的扮相,似乎与昆班相同。

四、余　　论

《琵琶记·拐儿》一剧,源自《琵琶记·拐儿绐误》。历来观众,多见其诙谐处、警世处,反不大留意其情节的悖谬。从文本到舞台,从全本戏到折子戏,映照出梨园搬演家(借用陆萼庭先生语)的生花妙法、神乎其技。

本文梳理了清中叶至民国时期昆剧《琵琶记·拐儿》的演出情况,1949 年以后,按照笔者目前搜集的资料来看,有关《拐儿》的传承和演出,大概有五条记录:

(1) 从 1949 年 11 月 19 日起,袁传璠、朱传茗、张传芳、沈传芷、王传蕖、方传芸、周传铮、薛传钢、郑传鉴、汪传钤、华传浩、周传沧等"传"字辈曾在上海同孚大戏院短暂公演昆剧,11 月 27 日的日戏有《拐儿》(其他剧目为《夜奔》《觅花》《庵会》《乔醋》《醉圆》)①;

(2) 1963 年版《昆剧穿戴》收录《拐儿》;

(3)《昆剧继字辈》中朱继勇称周传沧老师向其传授过《大拐·小骗》②;

(4) 根据《上海昆剧志·传统剧目演出表》③所示,20 世纪 60 年代昆一、二班演出剧目有《拐儿》,但具体演出资讯不详,比如演出者,从传承上推测,应该是"传"字辈周传沧、邵传镛所授;

(5) 江苏省昆剧院李鸿良、计韶清演出过此剧。2011 年 1 月 29 日,李鸿良第十三个个人专场演出中,他特别演出了两出"稀见"剧目:《一文钱·烧香、罗梦》《琵琶记·拐儿》,《拐儿》中,计韶清饰演大骗,李鸿良饰演小骗。当时报道称:"这两出戏已经有 60 年没有全本出现在昆剧舞台上了""《拐儿》有中国古典文学版的相声和小品之称"④。此前,从江苏省昆剧院 2007—2008 年的"昆曲经典折子戏"公益专场演出剧目计划可见,《拐儿》的演出时间为:2008 年 4 月 16 日、4 月 20 日、4 月 24 日、4 月 28 日、5 月 2 日、7 月 14 日、9 月 28 日,只是具体资讯同样不详,尤其是师承情况⑤。

通过以上有限的资讯,可见 1949 年以后,《拐儿》不常演于舞台,此剧的传承基本沿着"传"字辈—上海戏曲学校—上海昆剧团、"传"字辈—"继"字辈—江苏省苏昆剧团的脉络

① 参见收皮囊的恶魔《昆剧新乐府的短暂春天——传字辈艺人上海同孚大戏院演出纪略》,https://www.douban.com/note/273824811/。
② 参见《昆剧继字辈》,苏州市文化广播电视管理局 2004 年编印,第 31、136 页。
③ 方家骥、朱建明主编:《上海昆剧志》,上海文化出版社 1998 年版,第 128 页。
④ 张艳:《李鸿良今晚兰苑献"丑"》,《扬子晚报》2011 年 1 月 29 日。
⑤ 推测:或为"继"字辈如姚继荪、范继信、朱继勇传授,或为范继信重新编排,或为李鸿良自己重新编排,待查实。

进行,今日各昆剧院团中,传承情况不明,仅见江苏省昆剧院有演出。

笔者无缘观看李鸿良专场演出,不知此剧是否经过重新编排,但从网路发布的演出剧照看(参见附录三),大骗、小骗的穿戴、妆扮已然发生了不小的变化:大骗戴巾(非帽),口戴黑满,穿绿色绣花褶子、蓝彩裤、薄底靴(非高底靴),拿折扇;小骗戴黑棕帽,鼻下画八字胡(非戴黑八字),穿蓝布箭衣(非青布短跳、束白裙),黑彩裤、布鞋(非蒲鞋),拿伞。

因缘所致,笔者近年来对昆戏画的搜集和考察关注较多,随着资料的日渐增多,逐渐形成一个相对连贯的图像链条,对清末民初的昆坛流行剧目以及各剧的演出样貌有相对直观地反映。在戏画所呈现的剧目中,净丑戏占有相当大的比例。对照今日之昆剧舞台,又可见此类行当戏流失程度触目惊心。陆萼庭先生对净丑戏认识颇深,多有论述,如《谈昆剧的雅和俗》指出,重视净丑戏是搬演家对剧作进行通俗化改造的重点之一,对昆剧艺术体系的建立其功甚伟,"过去昆班跑江湖,如果没有精彩的净丑戏,是站不住脚的。其实,如果没有净丑戏,昆剧能否发展到今天,难说得很,我一直持这个观点"①。又如《谈昆戏画》云:"净丑折子戏多而精彩,足供挥洒点染,而净丑面傅粉墨,滑稽突梯,不仅充分体现'戏者戏也'的本意,还可借题发挥以警世。"②净丑戏的表演是通俗化、生活化的,同时也是在昆剧精雅严整的规范中的。在文人眼中,它承载了古代倡优的讽喻传统,耐人寻味;在小民眼中,它就是身边的生活故事,活灵活现。所谓雅俗共赏,净丑戏应该是最当之无愧的。

笔者撰写本文,意在从《拐儿》入手,开启个人在净丑戏这一课题上的探寻,唯匆促之间,考察不够扎实,亦缺乏广度和深度,比如各曲谱本、演出本并未详细比较,这可能对《拐儿》是《琵琶记》系统的折子戏还是时剧的讨论有所帮助;比如本文的视野局限于南方,其实北方的演出、传承情况也可以作为考察对象;比如清宫《穿戴题纲》有《大小骗》,内廷供奉陈金雀《昆剧全目》(可视作他能够演出的戏单)有《拐儿》,上海图书馆藏黄裳旧藏清初宫廷五色精抄本《曲选》有《绐误》③,这些也可作为线索展开对宫廷流播、演出的考察;还有此剧在京昆以及其他地方戏曲剧种中的流动、演化情况的考察;等等。目前全文以资料列举为主,有待在师友同道的帮助下进一步完善提升。

附录一:戏画 12 种

(1)何维熊之《拐儿》④

① 陆萼庭:《谈昆剧的雅和俗》,《戏曲研究》第 38 辑。
② 陆萼庭:《谈昆戏画》,《清代戏曲与昆剧》,台北"国家"出版社 2005 年版。
③ 《曲选》第 4 册收入《称寿》《赈济》《糟糠》《规奴》《训女》《嗟儿》《琼林》《议婚》《激怒》,第 5 册收入《赏秋》《梳妆》《题真》《遗像》《绐误》《感格》《旌奖》《思乡》《遣旺》《扫松》《书馆》《辞朝》《余恨》。
④ 笔者存影印件,国家博物馆研究员宋兆麟先生赠。

戏曲学术前沿动态专辑　　　　　　　　　　　　　　　　　　　　167

（2）姚燮《大某画册》之《拐儿》①

（3）宣鼎《三十六声粉铎图咏》之《大小骗》

①　参见《昆曲艺术大典·美术典》第二编"舞台美术图集"附录二《昆曲美术集萃昆曲戏画·大某画册》，安徽文艺出版社2016年版，第2208页。

(4) 胡锡珪之《拐儿》[①]

① 参见《中国近百年绘画展览选集》,文物出版社 1959 年版,第 26 页。

(5) 吴友如《飞影阁丛画》之《拐儿》①

(6) 杨逸题记无名氏之《拐儿》②

① 参见《飞影阁丛画》卷四"人物",广益书局1918年版(重印光绪年间石印本)。
② 参见上海市历史博物馆编:《水磨传馨:海上昆曲文物述珍》,学林出版社2011年版,第10页。

(7) 无名氏《京昆戏曲集册》之《拐儿》①

(8) 赵凤瑞之《拐儿》②

① 参见《上海崇源艺术品拍卖公司 2004 春季大型艺术品拍卖会》图录,署"戏册。光绪十有六年高平珍藏。"
② 参见《山西晋德拍卖有限责任公司三晋翰墨专场 2012 年艺术品拍卖会》图录。

(9)《图画日报·三十年来伶界之拿手戏》"小拐子之《大小骗》"①

(10) 晏少翔之《拐儿》②

① 参见傅谨主编:《京剧历史文献汇编·清代卷九·图录上》,凤凰出版传媒集团、凤凰出版社2011年版,第516页。
② 参见《中贸圣佳2004年赏秋艺术品拍卖会》图录。

(11) 黄宾虹之《拐儿》①

(12) 刘希年之《拐儿》②

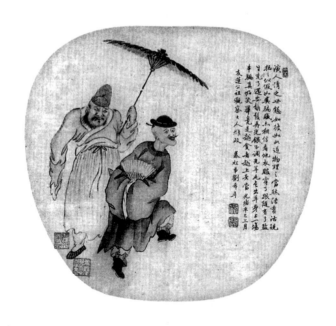

① 参见《浙江世贸拍卖中心有限公司 2017 春季艺术品拍卖会"妙观逸致——中国书画·油画艺术品（三）"》图录。
② 参见《广东崇正拍卖有限公司"崇正雅集"第六期艺术品拍卖会中国书画专场》图录。

附录二：萧长华《大小骗》剧照（饰张年有）[①]

附录三：江苏省昆剧院《琵琶记·拐儿》剧照（2011年1月29日，李鸿良个人专场）[②]

大骗（计韶清饰）　　　　　　　小骗（李鸿良饰）

① 参见《中国京剧百科全书》"萧长华"条（钮骠撰），中国大百科全书出版社2011年版，第882页。
② 参见 http://www.xici.net/d141178037.htm。

戏曲工尺谱中的曲学理论刍议

毋 丹[*]

摘　要：中国的戏曲理论，除了载于专门的曲学论著，还有许多散见于各种诗文、小品、批注中。其实，戏曲工尺谱中也有一些与曲律、曲唱相关的重要曲学理论，或是单独成篇、附于曲谱中，或是体现在序跋和凡例中。这些曲论通常探讨三类问题：作曲之法、谱曲之法、度曲之法，对于以昆曲为代表的戏曲实践起着重要的指导作用，在今天亦有可借鉴之处。

关键词：戏曲工尺谱；曲学理论；作曲；谱曲；度曲

中国的戏曲理论源头可追溯至先秦，而真正意义上的戏曲理论则在元末才开始兴起，除了《曲藻》《曲品》《曲律》《南词叙录》《剧说》《唱论》等专门的曲学论著，还有许多戏曲理论散见于各种诗文、小品、批注中。其实，戏曲工尺谱中也有一些与曲律、曲唱相关的重要曲学理论，或是单独成篇、附于曲谱中，或是体现在序跋和凡例中。前者如，《太古传宗琵琶调西厢记曲谱》所附之《琵琶调说》《笛渔轩曲谱》所附之《寻声要览》《曲谱三十二种》（乾隆间抄本）所附之《度曲要略》、重印《遏云阁曲谱》所附之《学曲例言》《集成曲谱》所附之《螾庐曲谈》《昆曲掇锦》所附之《读曲例言》《粟庐曲谱》所附之《习曲要解》《曲苑缀英》所附之《习曲要解》等；后者如《九宫大成南北词宫谱》《纳书楹曲谱》《兰桂仙曲谱》《瘗云岩曲谱》《霓裳文艺全谱》《昆曲大全》《昆曲粹存》《霜厓歌剧三谱》等。这些曲论通常探讨作曲之法、谱曲之法、度曲之法三类问题。[①] 它们对于以昆曲为代表的戏曲实践起着重要的指导作用，在今天仍有可借鉴之处。

一、作 曲 之 法

曲谱中谈到作曲之法者不多，除了王季烈《螾庐曲谈》第二卷，都只是零星几处简单带过。有关作曲之法，曲谱中对宫调曲律、文辞字句、排场结构都有所涉及，有的对存在争议的问题提出一家之言，有的则是对前人理论的继承与发展。

[*] 毋丹（1987— ），女，甘肃兰州人，文学博士，中山大学中文系博士后。现任职于浙江财经大学。主要研究方向：戏曲史。本文是教育部人文社会科学青年项目"现存戏曲工尺谱著录与研究"（17YJC751041）的阶段性成果。

[①] 《螾庐曲谈》还有关于传奇源流、作家以及七音十二律、词曲掌故等方面的论述，在曲谱中为《集成曲谱》所独有，不单独列出。

（一）宫调曲律

宫调原为音乐学概念，后为词曲所用。杂剧、传奇中常用宫调只有九种——仙吕宫、南吕宫、黄钟宫、中吕宫、正宫、商调、越调、双调、大石调，每个宫调下又有数个曲牌，几个曲牌连用形成一个套数。套数常有定式，某宫调下有哪些曲牌、这些曲牌按怎样的顺序排列，都有一定的章法，每支曲牌在字数、平仄、韵脚等方面也有各自的规范。

《太古传宗》对于旧谱套数不全的问题，予以修正。《集成曲谱》中详细说明套数的定式与运用宫调曲牌的规则："其（套数）所用曲牌，某支宜先，某支宜后，有一定之法则，不可颠倒错乱……至合数十套之曲而成传奇一部，则前一折与后一折，宫调不宜重叠，通部所用之曲牌，除一折内叠用曲牌外，不宜复出。"①关于套数，叶堂则有不同看法，他认为套数虽有一定，在实际情况中也可酌情变通："谱中间有曲文太长，一人之力不能卒歌者，不妨节去几曲，以博其趣。"②

用于指导、规范戏曲写作的曲谱，都是按宫调曲牌排列，并于每支曲牌中注明句读字声。严格遵从这些规范来填写曲辞，被视为合律。在实际戏曲创作中，不乏一些为人称道的作品存在不合律的现象，戏曲史上，著名的"汤沈之争"所争论的焦点就在于此。人说不合律则无法披之管弦，会拗折唱曲人的嗓子。戏曲工尺谱是记录曲腔的曲谱，为剧作谱定工尺的人对这一问题的看法不尽相同。

大多数人还是认为应该遵守宫调曲律。程清章在《校订北西厢弦索谱序》中云："时人仅知欢悦而已，又乌知宫调之中节者，不可紊乱也。"③《太古传宗》凡例中也强调宫调当合规范，并明确提出所宗之书：《雍熙乐府》《北宫词纪》《词林摘艳》《盛世新声》。《集成曲谱》声集卷一亦列出南北曲之体式可参考的曲谱：《大成宫谱》（即《九宫大成南北词宫谱》）《北词广正谱》《南词定律》（即套印本《新编南词定律》）《钦定曲谱》（即王奕清《康熙曲谱》）。"《大成宫谱》虽最为完备，但太过于繁杂，不适合初学，《北词广正谱》《南词定律》在当时不易于购得，《钦定曲谱》参考《啸余谱》《南曲谱》而定，且字声、字韵、板式、句读都点注明了，故可作为作曲时可参考的格律范本。"④

然而，实际情况中，不合律之曲太多，其中又多有故事、文辞、意境皆为上乘者，为舞榭歌台所难舍弃，故而可以另觅他法以变通相就。运用最多的方法就是"集曲"与"犯调"（或云"借宫"），即选取一个宫调中的数个曲牌，将其各截出数句，组成一支新曲。唱法不遵曲牌所原属的宫调，而是入某宫则按某宫唱法。沈远在《校订北西厢弦索谱凡例》中云："【赏花时】为仙吕宫曲，但为楔子，入某宫调，即取某宫调唱法。【小络丝娘】虽属越调，但入某宫为小结煞，亦依某宫调唱法。"⑤"集曲""犯调"虽为格律变通之法，但有一定规则，不

① 王季烈：《螾庐曲谈》卷二，《集成曲谱》声集卷一，商务出版社1925年版，第5页。
② 《纳书楹曲谱凡例》，《纳书楹曲谱正集 续集 外编 补遗》，叶堂，清乾隆五十七年（1792）刻本，上海图书馆藏。
③ 程清章：《校订北西厢弦索谱序》，《校定北西厢弦索谱》，［清］沈远订，顺治间刻本，南京图书馆藏。
④ 王季烈：《螾庐曲谈》卷二，《集成曲谱》声集卷一，商务出版社1925年版，第5页。
⑤ 《校定北西厢弦索谱凡例》，［清］沈远订，顺治间刻本，南京图书馆藏。

可将声音不谐之曲合为一调。《九宫大成南北词宫谱凡例》中云："南谱旧有仙吕入双调，夫仙吕双调，声音迥别，何由可合？"①《集成曲谱》中云："集曲不拘成格，苟能深明宫调音律之规例，不妨创作新集曲。"②李日华作《南西厢》时，借用王实甫《西厢记》原文就用此法。叶堂则运用此法以相就了汤显祖不合律之处。叶堂云"其词句往往不守宫格"，可用"集曲"和"犯调"来迁就，"南曲之有犯调，其异同得失最难剖析，而临川四梦尤为甚……特以文辞精妙，不敢妄易，宛转就之"③。"集曲"之法可用，但也有法则，要选笛色相合之曲，且首、中、末句都有一定之章法："集曲虽不拘成例，而宫调必取其相合。或犯本宫，或犯笛色相同之他宫调，若宫调之笛色高低迥别者，则决不可合成集曲。又凡集曲之首数句，必用正曲之首数句。集曲之末数句，亦必用正曲之末数句。集曲中间之句，亦必用正曲中间之句。"④

宫调与声情之说由来已久，明清以来许多剧作并不遵此说，而曲谱中不止一次提出此说，并详细解释。《兰桂仙曲谱凡例》云："元曲总论曰：凡歌仙吕宫，宜清新绵邈，南吕宫宜感叹伤悲，中吕宫宜高下闪赚，黄钟宫宜富贵缠绵，正宫宜惆怅雄壮，道宫宜飘逸清幽，大石调宜风流蕴藉，小石调宜旖旎妩媚，高平调宜条畅演漾，般涉调宜拾掇坑堑，歇拍调（歇指调）宜急并虚歇，商角调宜悲伤宛转，双调宜健捷激袅，商调宜凄怆怨慕，角调宜呜咽悠扬，宫调宜典雅沉重，越调宜陶写冷笑。"沈远《校订北西厢弦索谱》中有"宫调唱法"，所述与《兰桂仙曲谱》基本一致。《集成曲谱》之《螾庐曲谈》也说宫调要与曲情相合，且作出更简洁明了的总结："悲剧则用南吕、商调，喜剧则用黄钟、仙吕，英雄豪杰则歌正宫，滑稽嘲笑则歌越调。"⑤

古代律书中，常有将律吕与时令联系者。律与历的附会，始于《吕氏春秋》。历法中，音律不仅与月对应，还与地支和五行对应："十一月，黄钟，干初九也。正月，太簇，干九二也。三月，姑洗，干九三也。五月，蕤宾，干九四也。七月，夷则，干九五也。九月，无射，干上九也。十二月，大吕，坤六四也。二月，夹钟，坤六五也。四月，仲吕，坤上六也。六月，林钟，坤初六也。八月，南吕，坤六二也。十月，应钟，坤六三也。"⑥"以上生下，皆三生二；以下生上，皆三生四。阳下生阴，阴上生阳，终于中吕，而十二律毕矣。中吕上生执始，执始下生去灭，上下相生，终于南事，六十律毕矣。夫十二律之变至于六十，犹八卦之变至于六十四也。"⑦后常说律吕与十二月的对应关系为：十一月黄钟，正月太簇，三月姑洗，五月蕤宾，七月夷则，九月无射。以上为六律，属阳。十二月大吕，二月夹钟，四月仲吕，六月林钟，八月南吕，十月应钟。以上为六吕，属阴。十二律吕与"宫、商、角、徵、羽、变徵、变宫"七音相配则可得八十四宫调，于是又有宫调与时令相附会之说。此说在律书中常有提及，

① 《九宫大成南北词宫谱凡例》，王秋桂主编《善本戏曲丛刊》第六辑，台湾学生书局1984年版，第65页。
② 王季烈：《螾庐曲谈》卷二，《集成曲谱》声集卷一，商务出版社1925年版，第14页。
③ 《纳书楹四梦全谱凡例》，叶堂，清乾隆五十七年(1792)刻本，浙江图书馆藏。
④ 王季烈：《螾庐曲谈》卷二，《集成曲谱》声集卷一，商务出版社1925年版，第16页。
⑤ 王季烈：《螾庐曲谈》卷二，《集成曲谱》声集卷一，商务出版社1925年版，第24页。
⑥ 沈炜民：《周易与应用》，上海辞书出版社2014年版，第158页。
⑦ 沈炜民：《周易与应用》，上海辞书出版社2014年版，第158页。

而戏曲创作中则鲜有遵从者。《九宫大成南北词宫谱》卷首专附《分配十二月令宫调总论》，其实对于作曲、谱曲、度曲并没有指导意义，正如王季烈《集成曲谱》中所说："依十二月分别宫调，自我作舌，徒滋后人之惑"，"大成宫谱按时令分宫调，其说甚谬，断不可从。"①

(二) 文辞字句

戏曲工尺谱主要用于演唱，故而重视曲腔。在提到文辞字句的写法时，多认为应当适应曲唱。《兰桂仙曲谱凡例》中云："字声须分阴阳清浊轻重，以定腔之高低。"②《集成曲谱》认为填词作曲时字声、字韵都应斟酌，"去上字重叠穿牙或闭口音连用之处，皆使歌者难于圆满，填词时即宜避之"③，《太古传宗凡例》云，遣词造句"取其叶调为工，不得拘拘于字句之短长"④。衬字是曲中所独有，适当添加可使文句灵动活泼，有画龙点睛之效果，而任意乱加则会破坏语句文意。多部曲谱都提到俗伶乱加衬字的问题。衬字到底如何加，《集成曲谱》中有所提及："衬字又须加于板密之处，未可任意妄加。"⑤二板之间时值一定，字多则腔多，若在板疏处任意加衬字，一定的节奏加腔过多，不但不易演唱，还会破坏曲意曲情。

除了字之声韵，曲谱中还提到戏曲语言的特点。《集成曲谱》总结精当，一是语气贴近人物，二是雅俗共赏："传奇则全是代人立言，忠奸异其口吻，生旦殊其吐属，总须设身处地而后可以下笔……雅非一味典雅，而须出超妙之笔；俗非一位俚俗，而须含有隽永之旨。故堆砌典故，毫无机趣，与夫出词鄙俚，有伤大雅，皆非作曲所宜也。"⑥

至于排场结构，戏曲理论中论及此问题者不少，而曲谱中，唯有《集成曲谱》有所提及。戏曲写作的初衷就是为了搬演⑦，故创作时，"排场之布置如何合宜，脚色之劳逸如何分配，皆须一一顾及"⑧。具体的安排布置，《集成曲谱》讲解得十分详尽，总体而言，"一部传奇中，最好各门角色具备，而又不宜重复"，"以均演者之劳逸，一以新观者之耳目"，"剧中主要之人避去重复，配角不妨重复，然在一折之内，仍须避去重复也"⑨。在安排场次时，脚色要搭配开，还要注意冷热场的转换，以及过场戏的调剂，"若第一折生唱，第二折旦唱，则第三折必须用润口或同场热闹之剧。若慢曲长套二三折之后，必须间以过场短剧，或净丑所演之谐剧"⑩。

① 王季烈：《螾庐曲谈》卷二，《集成曲谱》声集卷一，商务出版社 1925 年版，第 15 页。
② 《兰桂仙曲谱凡例》，左潢，清嘉庆八年(1803)藤花书坊刊刻本，上海图书馆藏。
③ 王季烈：《螾庐曲谈》卷二，《集成曲谱》声集卷一，商务出版社 1925 年版，第 6 页。
④ 《太古传宗凡例》，朱廷璋等重订，清乾隆十四年(1749)武英殿刻本，上海图书馆藏。
⑤ 王季烈：《螾庐曲谈》卷二，《集成曲谱》声集卷一，商务出版社 1925 年版，第 6 页。
⑥ 王季烈：《螾庐曲谈》卷二，《集成曲谱》声集卷一，商务出版社 1925 年版，第 5 页。
⑦ 清代起大量出现的案头剧不包括在内。
⑧ 王季烈：《螾庐曲谈》卷二，《集成曲谱》声集卷一，商务出版社 1925 年版，第 2 页。
⑨ 王季烈：《螾庐曲谈》卷二，《集成曲谱》声集卷一，商务出版社 1925 年版，第 32 页。
⑩ 王季烈：《螾庐曲谈》卷二，《集成曲谱》声集卷一，商务出版社 1925 年版，第 32 页。

二、谱曲之法

擅制曲者多,擅谱曲者向来少见。为格律严谨的戏曲制谱非为易事,步骤虽并不烦琐,然每一步都需要十分的功力。吴梅《霜厓歌剧三谱自序》云:"制谱之学有三要,一曰识板,二曰识字,三曰识谱。"王季烈云谱曲之法"一曰点正板式,二曰辨别四声阴阳,三曰认明主腔,四曰联络工尺"①。总结各家之说,谱曲大约三个步骤:确定调高、点定板眼、谱定工尺。

(一)确定调高

戏曲发展到明清时期,宫调已经逐步失去了其音乐属性,戏曲唱中不再以宫调定调门,而是以笛色定调。清嘉庆间《兰桂仙曲谱》虽然仍标宫调,但已经提出歌者定调可参酌器乐,"前人斟酌,大略宗之,不可尽拘,在歌者相曲调字按器审音参酌取裁"②。在戏曲实际演唱中(主要是昆曲),也的确以笛色来定调,而由于宫调来历已久,曲谱中大多习惯性的标注宫调,后也有宫调、笛调均注者,甚至直接舍弃宫调、只在曲牌旁标明笛调者。如此一来,宫调与笛色就产生了一套约定俗成的对应关系。王季烈云:"曲音之高低,以笛音之高低度之。"③"每一宫调之曲,有一定之笛色。"并在《集成曲谱》中列出详细的宫调与笛色对应关系④。陈蝶衣重印《遏云阁曲谱》中附有自己所撰《学曲例言》,也列出了笛调与宫调间的习惯性对应关系。

(二)点定板眼

板眼决定了曲腔的节奏。而"板""眼"二要素中,"板"更为重要。叶堂云:"曲有一定之板,而无一定之眼。假如某曲某句格应几板,此一定者也。至于眼之多寡,则视乎曲之紧慢,侧直则从乎腔之转折。"⑤通常北曲无定板,而南曲板式相对固定。《霜厓歌剧三谱自序》中云:"北曲无定板,辙上下挪移以就声。南词则板有更式,不可更易。"⑥北曲板式常"虚腔多而增板,虚字少而减板。"⑦

然而也有曲谱中论及板式时,认为南北曲之板不可随意增减,应当依照宫谱,或根据文义。《校订北西厢弦索谱凡例》中云:"句读板眼,俱按宫谱,彼此无异。"⑧《集成曲谱》之

① 王季烈:《螾庐曲谈》卷三,《集成曲谱》玉集卷一,商务出版社1925年版,第7页。
② 左潢:《兰桂仙曲谱·凡例》,清嘉庆八年(1803)藤花书坊刊刻本,上海图书馆藏。
③ 王季烈:《螾庐曲谈》卷一,《集成曲谱》金集卷一,商务出版社1925年版,第14页。
④ 王季烈:《螾庐曲谈》卷二,《集成曲谱》声集卷一,商务出版社1925年版,第13页。
⑤ 叶堂:《纳书楹重订西厢记谱序》,《纳书楹西厢记全谱》,清乾隆六十年(1795)刻本,上海图书馆藏。
⑥ 吴梅:《霜厓歌剧三谱自序》,民国间印本,复旦大学图书馆藏。
⑦ 程清章:《校订北西厢弦索谱序》,《校定北西厢弦索谱》,清沈远订,顺治间刻本,南京图书馆藏。
⑧ 《校订北西厢弦索谱凡例》,《校定北西厢弦索谱》,清沈远订,顺治间刻本,南京图书馆藏。

《螾庐曲谈》中云:"每一曲牌之曲有一定之板式。"①《兰桂仙曲谱凡例》中云:"凡曲之板皆有定数,不能妄减其或增字增句亦不能增板,板因文义。"②《校订北西厢弦索谱》《兰桂仙曲谱》《集成曲谱》等还运用了大量的篇幅来解释点定头板、腰板、底板、赠板的具体方法。

有时为合曲辞,也有不得不挪板迁就之时,《九宫大成南北词宫谱凡例》中云:"盖板固有定式也,俗云死腔活板者,非但词先而板后。若词应上三下四句法,而误填上四下三,则又不得不挪板以就之。"③叶堂也说"欲尽度曲之妙,间有挪借板眼处……所谓死腔活板也。"④叶堂则在《纳书楹曲谱凡例》中提出了一种可以灵活挪借的板式——浪板⑤。"浪板,如《活捉》《思凡》《罗梦》等曲,必不可少。其他欲加浪板处必须斟酌。即如曲中有天地爹娘夫妻等字样亦要审度声势,不可滥用,恐其近乎对白耳。"⑥

曲谱中关于"眼"的论述,则主要集中于是否要点小眼⑦。叶堂认为点小眼会拘束善歌者,"若细细注明,转觉束缚"⑧,"夫曲虽小道,至理存焉。曲有一定之板,而无一定之眼。假如某曲某句格应几板,此一定者也。至于眼之多寡,则视乎曲之紧慢,侧直则从乎腔之转折。善歌者自能心领神会。无一定者也。若必强作解事而曰某曲三眼一板,某曲一眼一板,以至斗接收煞尽露痕迹而于侧直又处处志之,是殆所谓活腔死唱者与?"⑨叶堂之谱虽为公认之曲谱善本,但许多订谱者仍以为应点定小眼,否则使用者摸不着头脑、容易出错。太古传宗《琵琶说》中云:"北西厢弦索,虽载工尺,而旁无小眼,恒多舛讹。"⑩《昆曲大全凡例》中云:"纳书楹虽为曲谱善本,然不载宾白,不点小眼","本编则一一订正,使观者了如指掌。"⑪

关于是否点定小眼的争论,实质上在于是否固定曲腔。这要看曲谱受众的音律水平。善歌者少,为防止习曲中产生困惑及肆意改动曲腔的行为,曲谱越详尽越好。且笔者以为,真正的善歌者,不仅可于不点小眼时自由发挥,甚至可以根据字声而歌,这样一来,曲谱之于善歌者便可有可无。正因如此,现存戏曲工尺谱中,点定小眼者为大多数。

(三) 谱定工尺

在昆曲的格律声腔规范成熟之前,南北曲依定腔而唱。即一曲牌有一定之腔,填词严

① 王季烈:《螾庐曲谈》卷二,《集成曲谱》声集卷一,商务出版社1925年版,第13页。
② 《兰桂仙曲谱凡例》,左潢,清嘉庆八年(1803)藤花书坊刊刻本,上海图书馆藏。
③ 《九宫大成南北词宫谱凡例》,王秋桂主编《善本戏曲丛刊》(第六辑),台湾学生书局1984年版,第75页。
④ 《纳书楹曲谱凡例》,《纳书楹曲谱正集 续集 外编 补遗》,叶堂,清乾隆五十七(1792)刻本,上海图书馆藏。
⑤ 据《中国曲学大辞典》,浪板即赠板之一种特殊形式,一般少用,用在曲情急促处。原为跌宕曲情而设,虽清唱亦不可少,如《活捉》《思凡》《捞月》《罗梦》之类,被弦索者,皆宜用之;但要审度音节,不可滥用。
⑥ 《纳书楹曲谱凡例》,《纳书楹曲谱正集 续集 外编 补遗》,叶堂,清乾隆五十七(1792)刻本,上海图书馆藏。
⑦ 《集成曲谱》中详细阐述"眼"之布置,此为他谱所少有。
⑧ 《纳书楹曲谱凡例》,《纳书楹曲谱正集 续集 外编 补遗》,叶堂,清乾隆五十七(1792)刻本,上海图书馆藏。
⑨ 叶堂:《纳书楹重订西厢记谱序》,《纳书楹西厢记全谱》,清乾隆六十年(1795)刻本,上海图书馆藏。
⑩ 《琵琶说》,《太古传宗》,汤彬和、顾峻德原著,朱廷璋等重订,清乾隆十四年(1749)武英殿刻本,上海图书馆藏。
⑪ 怡庵主人(张余荪)编:《昆曲大全·凡例》,世界书局1928年版。

守格律，则可直接套用定腔歌之。而昆曲发展中，依字行腔规则愈细，纵然是合律之曲，平仄有定，阴阳亦有所不同，且仄声又有上、去、入（北曲无）之分，故生搬定腔，字与腔便无法相谐。吴梅《霜厓三剧歌谱自序》云："音调之高下又各就诸牌以为衡。"①王季烈提出"主腔说"："凡某曲牌之某句某字，有某种一定之腔，是为某曲牌之主腔。"②这些其实是对依定腔唱曲辩证的继承。主腔是"支支一律，毫无改变之腔格"，其余则是"因四声阴阳而改变之腔"③。

"夫腔不由句法相同。即使平仄同，其阴阳断不能同。"④故要为一支曲定工尺，须先辨字声。《兰桂仙曲谱凡例》之"歌腔"云："腔从板生从字而变；不可生搬硬套"，"有同一牌名"，"各研其四声之离合记阴阳呼吸以定腔调"⑤；《霜厓歌剧三谱自序》云："一字数音，去上分焉，声随去上以定。"⑥字之四声阴阳如何与腔合，《兰桂仙曲谱》《校订北西厢弦索谱》中都有所提及，《集成曲谱》玉集卷一"四声阴阳与腔格之关系"⑦，则详细的说明如何依字声而谱定曲腔，是曲谱中论及四声腔格最全面且最具指导性者。

三、度曲之法

度曲之法，较早之曲谱如《校订北西厢弦索谱》《笛渔轩曲谱》《曲谱三十二种》《兰桂仙曲谱》等都有提及，有的还较为详备。曲谱中完整而系统的总结度曲之法，是由近代开始的，如《集成曲谱》《昆曲掇锦》《粟庐曲谱》《曲苑缀英》等。各谱所论之度曲法，集中在以下几个问题：

（一）明辨声韵

谱曲时重字之四声阴阳，度曲时字声也是关键。所谓"字正腔圆"，"字正"为度曲之根本。《集成曲谱》所说度曲之法，则以"识字"为第一步，"正音"为第二步。吴翀在《笛渔轩曲谱序》中云："近日效颦者，多未谙宫商，罔知节奏，忽逢弦管声齐，不禁作意惊心而起。昂首摇头，哑唇纽嘴，如撒钱、如曳锯，恶态怪音，座课难免喷饭。"⑧《校订北西厢弦索谱》之"小引"云："度曲者，须先明句读音声，然后可以言道矣。句读按谱，则正赠自分；音声按韵味，则阴阳洞彻。盖歌南音者，自九宫定谱，正韵定字，故句板出收，歌者从一，为千万世定案。"⑨《笛渔轩曲谱》所附《寻声要览》，以字声为重中之重，有《辨音歌》，详述辨别五音

① 吴梅：《霜厓歌剧三谱》，《霜厓歌剧三谱》，民国印本，复旦大学图书馆藏。
② 王季烈：《螾庐曲谈》卷二，《集成曲谱》玉集卷一，商务出版社1925年版，第24页。
③ 王季烈：《螾庐曲谈》卷二，《集成曲谱》玉集卷一，商务出版社1925年版，第24页。
④ 《九宫大成南北词宫谱凡例》，王秋桂主编《善本戏曲丛刊》第六辑，台湾学生书局1984年版，第70页。
⑤ 左潢：《兰桂仙曲谱凡例》，清嘉庆八年（1803）藤花书坊刊刻本，上海图书馆藏。
⑥ 吴梅：《霜厓歌剧三谱自序》，《霜厓歌剧三谱》，民国印本，复旦大学图书馆藏。
⑦ 王季烈：《螾庐曲谈》卷二，《集成曲谱》玉集卷一，商务出版社1925年版，第16页。
⑧ 吴翀：《笛渔轩曲谱序》，《笛渔轩曲谱序》，清杨子材抄，北京大学图书馆藏。
⑨ 《校订北西厢弦索谱小引》，《校定北西厢弦索谱》，清沈远订，顺治间刻本，南京图书馆藏。

四声之法,又云:"曲以五音为主,五音以四声为主,四声不得其宜,则五音废矣。平上去入,逐一改究,务得中正,如或苟且舛误,虽真绕梁之美,终不足取。其或上声纽做平声,去声混做入声,交付不清,皆做腔美调之声歌过,知者辨之。"①《集成曲谱》以《中原音韵》《中州全韵》《音韵辑要》为识字正音之范本,并分韵部列常用之字,详细注明每字之四声阴阳。

做到"字正",须分清尖团、四声、阴阳,演唱时还要注意收音归韵。关于尖团字,较早曲谱并无提及,这本是"带有吴语口音的中州韵念法"②,《曲苑缀英》以汉语拼音的形式说明。字韵为各曲谱中谈及字声时着笔较多者。《昆曲掇锦》所附《读曲例言》中云:"读曲既晓四声,当知收韵。收韵者,每一字出口,则必有余音以收之",之后详细说明收韵之法:"穿鼻、展铺、敛唇、抵腭、直喉、闭口。"③《笛渔轩曲谱》之《寻声要览》有《收音诀十四条》,以口诀的形式写出容易记忆的收音之法。《曲谱三十二种》详述"闭口撮口鼻音开口张唇穿齿缩舌阴出阳收"等出音法。字韵之确定,各谱都列有所宗之韵书,较早之谱推《中原音韵》,《集成曲谱》《曲苑缀英》则最推崇《中州全韵》《曲韵骊珠》等,《集成曲谱》还单独区分几个易混淆的韵部,并列有具体的收音之法④。

(二)运用腔格

曲唱产生之初,便有腔格,如同器乐之装饰音,是为了特定曲情或是为使曲调动听而加。腔格起初只是在曲唱中自觉或不自觉的运用,并未成系统的被总结为曲论。腔格之论还未成熟时,也有曲谱提及,《兰桂仙曲谱凡例》之"歌腔"云:"腔有微顿数顿有钩住再起⋯⋯有叠字宜断续歌者。"⑤《笛渔轩曲谱》则对腔格作出比较抽象的描述,《寻声要览》云度曲之"格调"为:"抑扬顿挫、顶叠垛换、萦纡牵结、敦拖呜咽、推题丸转。"⑥随着腔格的规范化与固定化,曲谱中出现了非常成熟的有关腔格的总结和议论,《集成曲谱》所论"掇""叠""擞""嚯"之腔,《粟庐曲谱》《曲苑缀英》之"带腔""撮腔""垫腔""叠腔""啜腔""滑腔""擞腔""豁腔""嚯腔""哷腔""拿腔""卖腔""橄榄腔""顿挫腔",囊括前人所说之"微顿、数顿、钩住再起"及"抑扬顿挫、顶叠垛换、萦纡牵结、敦拖呜咽"等诸法,又发展、细化了新的腔格。

(三)演唱技巧

关于演唱技巧,曲谱中论及不多。较早之曲谱中,仅《笛渔轩曲谱》有所提及,但比较零散,未成系统。《寻声要览》中的相关叙述多沿袭前人:"曲有三绝,字清为一绝,腔纯为二绝,板正为三绝","长腔虽要流活,不可太长;短腔虽宜简捷,却忌太短。至如过腔接字,

① 《寻声要览》,《笛渔轩曲谱序》,[清] 杨子材抄,北京大学图书馆藏。
② 《习曲要旨》,《曲苑缀英》,王正来,香港中华文化促进中心 2004 年版。
③ 《读曲例言》,《昆曲掇锦》,杨荫浏正谱,南洋大学国乐会编,1925 年版。
④ 王季烈《螾庐曲谈》卷一,《集成曲谱》金集卷一,商务出版社 1925 年版,第 46 页。
⑤ 左潢:《兰桂仙曲谱凡例》,清嘉庆八年(1803)藤花书坊刊刻本,上海图书馆藏。
⑥ 《寻声要览》,《笛渔轩曲谱序》,[清] 杨子材抄,北京大学图书馆藏。

乃关锁之地，迟速不同，务当稳重严肃。方不致蹈轻佻之弊。"另外，也有一些在前人基础上自己总结出的心得，如其论"节奏"："一停声、二待拍、三字真、四句笃、五依腔、六贴调、七偷气、八取气、九换气、十歇气、十一就气"。这些其实并不限于我们今天所说的节奏的意义，还包括了行腔运气等演唱技巧，然只是带过而已，并未深入。后来的《集成曲谱》《粟庐曲谱》《曲苑缀英》则于"吐字""用气""行腔""发音"以及"落腮""点劲""拎劲""吞吐法"等口法方面都论述精当。

小　　结

中国古代的曲论专著数量并不多，目前学界整理出的戏曲理论中，很大一部分散见于作品序跋，或是文人文集中的个别篇目。并且，总的来说，这些曲论对戏曲的文学性和戏曲作家的议论占有较大比重。戏曲工尺谱中所附的曲论，多集中于对戏曲音律、唱法等方面的探讨，能够很好地对古代曲论作出补充。

戏曲工尺谱中的曲论虽与古代大多数戏曲理论一样，述多作少，有时甚至不改一词的照搬前人，但将曲论作为曲谱的一部分抄印刊刻，确实为习曲人打开了方便之门，不必从大量的典籍中独力撷取。论与谱的结合，也可视为理论与实践的结合。较晚近的《粟庐曲谱》《曲苑缀英》《振飞曲谱》等，发展了自清乾隆以来的曲谱附曲论的做法，将有关曲律、曲唱的理论阐释得更系统、详尽，具有很强的指导意义，视为昆曲学习的权威教科书亦不为过。

从《西厢记》和《琵琶记》看戏曲之变与古今观念之变

孙 玫[*]

摘 要：《西厢记》和《琵琶记》均为古代戏曲名著，前者是北剧，后者为南戏。中国古代戏曲早期的、一北一南的这两座高峰，恰好形成一种有趣的对照。首先，它们都是作者在前人创作的基础之上写成的，然后又在几百年中持续不断地搬演、衍变。事实上，无论是《西厢记》还是《琵琶记》，它们的重要性都已经超出了其作品自身的范围，而具有了关乎中国戏曲历史发展之重要意义。其次，古人、今人关于《西厢记》和《琵琶记》评价大不相同。在传统社会，《西厢记》被视为"诲淫"，其作者身后遭人诅咒，而《琵琶记》则得到了当时的皇帝的嘉许和褒扬。然而，到了现代社会，对于《两厢记》和《琵琶记》的评价却发生了与古代截然相反的戏剧性翻转。

关键词：戏曲；《西厢记》；《琵琶记》；南戏

《西厢记》和《琵琶记》是古代戏曲早期的两座高峰。这两部戏分属于北杂剧和南戏两个不同的系统，但是它们都深远地影响了后世的戏曲，因此在戏曲发展史上具有特殊的意义。本文将对照论述《两厢记》和《琵琶记》，讨论它们在戏曲发展史上特殊的意义，及其在古代和现代社会的不同境遇。

一、《西厢记》和《琵琶记》的戏曲史意义

翻阅一些通行的中国文学史著作[①]，可以看到：《西厢记》《琵琶记》这两部戏与《牡丹亭》《长生殿》《桃花扇》等作品一起，作为古代戏曲的代表作，被放在大体相当的地位上进行论述。这本无可厚非，文学史自然要关注文体、作家、作品这类文学问题。问题在于，有

[*] 孙玫（1955— ），江苏扬州人，新西兰籍，夏威夷大学戏剧学博士，台湾中央大学中文系教授。专业方向：戏剧戏曲学。

[①] 例如，刘大杰：《中国文学发展史》3册（台北华正书局，2010年）；游国恩、王起、萧涤非、季镇淮、费振刚主编：《中国文学史》（4册）（人民出版社1963—1964年版）；袁行霈主编：《中国文学史》上下册（台北五南图书出版有限公司2003年版）。

一些戏曲史著作,例如《中国戏曲通史》①,也将《西厢记》《琵琶记》放在了与《牡丹亭》《长生殿》《桃花扇》同等的地位进行论述。而在笔者看来,如果暂且不论作品本身所谓的文学价值和思想高度(或深度),而专从戏曲历史发展的纵向视角观察,就会发现《西厢记》和《琵琶记》这两部戏其实是有着更为重要的历史意义。这种历史意义已经超出了通常由一部剧作本身所涵盖的范围,而这种情形则不见于《牡丹亭》《长生殿》《桃花扇》等戏曲作品。

首先,《西厢记》和《琵琶记》这两部戏曲作品都是其作者在该题材长期流传、演变的基础之上写定,而非由某一文人完完全全、独自凭空创造出来的②。众所周知,从唐代元稹的传奇《莺莺传》,到宋代赵令畤的鼓子词《会真记》,再到金代董解元的诸宫调《西厢记》,崔、张故事经历了一个历史演变过程。无独有偶,《琵琶记》剧中赵、蔡的故事,早在南宋光宗(1190—1195)时期的戏文《赵贞女》中就已经出现③,"《赵贞女蔡二郎》,即旧伯喈弃亲背妇,为暴雷震死。里俗妄作也。实为戏文之首"④。同样,赵、蔡故事在南宋时也曾由民间说唱广为传播。对此,陆游在其诗中曾有描述:"夕阳古柳赵家庄,负鼓盲翁正作场。死后是非谁管得,满村听说蔡中郎。"⑤令人遗憾的是,南曲系统的《琵琶记》没有北曲系统的《西厢记》那么幸运——从《赵贞女》到《琵琶记》的历史演变过程,如今已经不得其详了。

正如治戏曲史者所普遍认知的:戏曲和说唱之间有着血缘关系。在说唱中,音乐和文学大面积有机地融合,共同铺叙故事和表现人物,这些都为戏曲提供了重要的素材和表现手段。可以说,没有唐五代说唱艺术的空前大发展,就不可能有其后北杂剧和南戏的生成⑥。而《西厢记》和《琵琶记》,作为中国戏曲早期的两大主要样式——北杂剧和南戏中的杰作,一北一南,恰好具体地印证了说唱对于戏曲形成之重要历史作用。

其次,无论是《西厢记》还是《琵琶记》,在其写定之后,并非只是封闭式地发展——从案头到场上,从全本到折子戏,久演不衰而已;而是呈现出一种开放式的发展状态,即一方面广泛、深入地影响了后世的戏曲,另一方面其自身也在流变的过程中发生了很大的变化。此处先以《西厢记》为例,它对于后世戏曲的影响并不仅仅表现为:明代出现了传奇(南)《西厢记》,以及其后昆曲、京剧等各剧种中均有关于"西厢"的演出;还在于,崔、张故事的演出重心逐渐从才子佳人转移到了红娘,形成了诸多以红娘为主角的演出。《西厢记》演出的这种变化,具体地呈现出花部与雅部在思想意趣和艺术风格的不同。显然,这

① 张庚、郭汉城主编:《中国戏曲通史》3册(中国戏剧出版社1980—1981年版)。在戏曲史著作中设专章论述作家和作品,可谓是《中国戏曲通史》一书的独创。在此之前,青木正儿的《中国近世戏曲史》虽然用了不少篇幅介绍传奇作品的内容,但是并无思想内容和艺术特色方面的具体分析。详见(日)青木正儿著,王古鲁译:《中国近世戏曲史》,香港中华书局1975年版。《中国戏曲通史》设专章论述作家和作品,这或许是受到了20世纪60年代中国大陆大学统编教材《中国文学史》的影响。详见游国恩、王起、萧涤非、季镇淮、费振刚主编:《中国文学史》。

② 如此行文只是为了论述之集中,丝毫没有否定王实甫和高明为《西厢记》和《琵琶行》成书所作出的个人重要贡献。

③ [明]徐渭:《南词叙录》,《中国古典戏曲论著集成》(三),中国戏剧出版社1959年版,第239页。

④ [明]徐渭:《南词叙录》,《中国古典戏曲论著集成》(三),中国戏剧出版社1959年版,第250页。

⑤ [宋]陆游著,钱仲联校注:《小舟游近村舍舟步归·其四》,见《剑南诗稿校注》(四),上海古籍出版社1985年版,第2193页。

⑥ 详见孙玫:《"中国戏曲源于印度梵剧说"再探讨》,《文学遗产》2006年第2期。

种变化是一种开放的、超越一部剧作本身范围的历史性演变。

与上述《西厢记》演变的意义不同,《琵琶记》的戏曲史意义,则更多地表现为南戏向传奇发展之质变(虽然《琵琶记》在后世的花部中也是久演不衰并在情节上直接影响了某些花部戏①)。吕天成在《曲品》里称"永嘉高则诚……特创调名,功同仓颉造字"②,认为高明有创立传奇体制之功。吕天成不清楚南戏在《琵琶记》之前的那一段历史③,故作此言。而在南戏研究已经获得长足发展的今天,我们已经清楚知道《琵琶记》并非南戏之祖而是传奇之祖。黄文旸曾在《重订曲海总目》的"明人传奇"里首列《琵琶记》④。如果撇开南戏在《琵琶记》前的那段历史不论,仅就《琵琶记》对后世南曲系统戏曲的重要影响而言,他的这种说法大体可以成立。因为高明改写由无名氏们创作的"赵、蔡故事",把儒家"文以载道"的传统引进了原本非常质朴的南戏。他在《琵琶记》一开场就借"末"之口言道:"不关风化体,纵好也徒然",借高台以施教化。高明还修饰文辞、规范曲律、调整结构、重塑人物。《琵琶记》问世,得使南戏达到了可以与北杂剧(元杂剧/元曲)比肩的地位,遂为当时的文人雅士们树立了一个典范。此后,文人士大夫逐渐介入了以南曲为主体的长篇戏曲作品的创作。正是由于这些文人士大夫的介入,南曲系统戏曲原有的民间艺术的性质逐步产生变化。而这种质变对于南戏转型、并最终成为传奇,至关重要。

总而言之,《西厢记》和《琵琶记》的重要性不仅仅在于这两部戏本身的艺术魅力,还在于其影响力已经超出了单一作品自身的范围,已经具有一种戏曲发展史上的特殊意义,而具有这种特殊意义的作品在整个中国戏曲史上并不多见。

二、《西厢记》和《琵琶记》古今命运之不同

《西厢记》和《琵琶记》深远地影响了后世的戏曲,并通过戏曲广泛地影响了一代又一代的中国人。此处先举一常见的例证:在汉语里"红娘"一词早已成为男女双方撮合者的代名词。如今该词甚至还被进一步引申,用在跟男女情爱毫无关系的地方,比如用来称呼帮助两个不同部门或单位牵线搭桥的热心人。至于《琵琶记》,20世纪50年代末,郭沫若以话剧的形式重写"文姬归汉"的故事,他在历史剧中为蔡邕之女蔡文姬杜撰了一位姨妈,"赵四娘"。郭沫若之所以为文姬的姨妈取这么一个名字,恐怕也是受到了《琵琶记》影响的缘故。"赵四娘",顾名思义,"赵五娘"之姐也。

在好几百年里,《西厢记》和《琵琶记》融入了中国人的生活。不过,古今社会对于《西厢记》和《琵琶记》评价却是大相径庭。《西厢记》大胆抒写青年男女的情爱,严重违背宗法

① 例如,讲述陈世美和秦香莲的故事的《赛琵琶》,前半部的剧情就和《琵琶记》非常相似。详见[清]焦循:《花部农谭》,《中国古典戏曲论著集成》(八),中国戏剧出版社1959年版,第230页。
② [明]吕天成:《曲品》,《中国古典戏曲论著集成》(六),中国戏剧出版社1959年版,第210页。
③ 详见孙玫:《关于南戏和传奇历史断限问题的再认识》,见《明清戏曲国际研讨会论文集》(华玮、王瑷玲主编),台北"中央研究院"中国文哲研究所筹备处,1998年,第300—301页。
④ [清]黄文旸:《重订曲海总目》,《中国古典戏曲论著集成》(七),中国戏剧出版社1959年版,第333页。

社会的礼教,因而在当时被视为"诲淫"之作,曾经遭到道学先生的恶毒诅咒,例如:"王实甫作《西厢》,至'北雁南飞'句,忽扑地,嚼舌而死"①。就连那位酷爱戏曲、推崇花部戏的焦循都未能免俗地说道:"盖《西厢》男女猥亵,为大雅所不欲观"②。不过,在传统社会里喜爱《西厢记》的读书人绝不在少数,例如,当时竟有人以《西厢记》中的曲语为题撰写八股文③。这种文字虽然只是明清一些文人雅士的游戏之作,但是由此却可以看出这些作者对于《西厢记》相当熟稔。当然,《西厢记》毕竟属于只能在私下偷偷阅读的书籍,就像《红楼梦》第二十三回"《西厢记》妙词通戏语,《牡丹亭》艳曲警芳心"中所描写的那样。

与《西厢记》不同,《琵琶记》恪守传统社会的礼法,教忠教孝,在明清两代一直颇受肯定和嘉许。例如,明初对于歌舞演剧的禁令甚严:"军人学唱的割了舌头……百姓歌舞的倒悬三日而死"④。而朱元璋却是非常爱看并且极力称赞《琵琶记》:

> 高皇笑曰:"五经、四书、布、帛、菽、粟也,家家皆有;高明《琵琶记》,如山珍、海错,贵富家不可无。"既而曰:"惜哉,以宫锦而制鞔也!"由是日令优人进演。⑤

又如,金圣叹曾经评定《西厢记》为"第六才子书",而毛声山则将《琵琶记》定位为"第七才子书",并认为《琵琶记》的价值远在《西厢记》之上:

> 《琵琶》用笔之难,难于《西厢》,何也?《西厢》写佳人才子之事,则风月之词易好;《琵琶》写孝子义夫之事,则菽粟之词难工也。
>
> ……
>
> 奈之何今日作传奇之人,但好写神仙幽怪、男女风流之事,而不好写孝子义夫、贞妇淑女之事耶! 故传奇必如《琵琶》,始可谓之不负梨园。⑥

然而到了 20 世纪,对于《西厢记》和《琵琶记》的评价却发生了与传统社会截然相反的、带根本性的逆转。1902 年,梁启超论小说的社会功用(文中所说的"小说"实际上是"俗文学"的代名词,包括戏曲),他把小说看作改良政治和国民的最有力的工具,而梁文中所举之例证就包括了《西厢记》⑦。在梁启超的笔下,《西厢记》这部道学家们眼中的"诲淫"之作,此时已经和《水浒传》《红楼梦》《桃花扇》等并列,似乎已具有重塑国民人格、振兴国家之重要作用。

1921 年,郭沫若在他关于《西厢记》的一篇专论中声称:"《西厢记》是超过时空的艺术

① [清]铁珊:《增订太上感应篇图说》,清光绪十五年刊本,子册,篇首,转引自一粟编:《古典文学研究资料汇编·红楼梦卷》(第一册),中华书局 1963 年版,第 24 页。
② [清]焦循:《花部农谭》。
③ 详见龚笃清:《雅趣藏书——〈西厢记〉曲语题八股文》,湖南人民出版社 2008 年版。
④ 转引自钱南扬:《戏文概论》,上海古籍出版社 1981 年版,第 44 页。
⑤ [明]徐渭:《南词叙录》。
⑥ [清]毛声山:《第七才子书琵琶记总论》,转引自陈多、叶长海选注:《中国历代剧论选注》,上海古籍出版社 2010 年版,第 349—350 页。
⑦ 梁启超:《论小说与群治之关系》,《晚清文学丛钞小说戏曲研究卷》,台北新文丰出版公司,1989 年版,第 16 页。

品,有永恒而且普遍的生命,《西厢记》是有生命的人性战胜了无生命的礼教的凯旋歌,纪念塔。"①他还在文中直接、大胆地肯定情欲的合理性:"《西厢记》所描写的是人类正当的性生活,所叙的是由爱情而生的结合,绝不能认为奸淫,更绝不能作为卖淫的代辩!"②郭沫若是经过新文化运动以及五四运动洗礼的新一代知识分子,而一百年前的那场运动则是以猛烈抨击旧道德、大力宣扬新思想著称的。

1949年中华人民共和国成立以后,《西厢记》则被进一步肯定,成为新中国成立初期少数经常上演的戏曲剧目之一。该剧还进一步被赋予"反封建"的思想意义,张生和莺莺的情爱是对封建婚姻制度的反抗,而老夫人则成为封建压迫势力的代表。当时流行的一些代表性的观点,如"王实甫把董解元《西厢记诸宫调》改写为戏曲,……反封建的思想倾向也更鲜明了"③。又如,"这更显示了封建礼教残酷的本质,同时也塑造了以'慈母'面目出现的封建家长的典型"④。再如,"奴隶身分的红娘,驳倒了封建家长老夫人,取得了胜利"⑤。

与《西厢记》的被充分肯定相反,在20世纪50年代,《琵琶记》的评价却成了大问题。1956年的6月和7月,中国戏剧家协会先后在北京举行了七次讨论会和一次学术讲演会,专门讨论《琵琶记》。与会的专家、学者各抒己见,激烈辩驳。贬这部作品者,认为《琵琶记》宣扬封建道德;褒这部作品者,则肯定它具有"人民性"⑥。同年,剧本月刊社还编辑了关于这次论争的专刊,交由人民文学出版社出版,首次发行量即达一万八千册⑦。在偏学术性的文化书籍中,这样的发行量不可谓不大。由此也可见,当年关注这一场论争的人,为数众多。

此处,仅以《琵琶记》中最感人的人物赵五娘为例。当时程千帆认为:赵五娘"是被封建思想所俘虏的妇女,但是她却死心塌地地维护封建统治"⑧。与此相反,丁力则认为:"赵五娘的勤劳、勇敢、贤惠、善良、任劳任怨,能忍受痛苦,克服困难,坚强不屈,自我牺牲,这些,都是中国人民的优良品德。"⑨几百年里,赵五娘曾使无数的观众流下了同情的泪水;这一形象所体现的究竟是"封建孝道",还是劳动人民的美德?

须知,赵五娘克己奉养的并不是曾经养育过她的父母,更不是与她毫无亲属关系的鳏

① 郭沫若:《〈西厢记〉艺术上的批判与其作者的性格》,见《郭沫若全集文学编》(第15卷),人民文学出版社1982年版,第326页。
② 郭沫若:《〈西厢记〉艺术上的批判与其作者的性格》,见《郭沫若全集文学编》(第15卷),人民文学出版社1982年版,第327页。
③ 游国恩、王起、萧涤非、季镇淮、费振刚主编:《中国文学史》(第3册),人民文学出版社2002年版,第202页。
④ 游国恩、王起、萧涤非、季镇淮、费振刚主编:《中国文学史》(第3册),人民文学出版社2002年版,第207页。
⑤ 张庚、郭汉城主编:《中国戏曲通史》(上册),中国戏剧出版社1980年版,第194页。
⑥ "人民性"这一概念始创于19世纪俄国的文艺理论家车尔尼雪夫斯基,后被苏共所继承,在所谓"社会主义现实主义"的文艺理论中占有重要的地位。详见苏联日丹诺夫著,葆荃、梁香译:《论文学、艺术与哲学诸问题》,上海时代书报出版社1949年版,第50—52页。
⑦ 详见剧本月刊社编辑:《琵琶记讨论专刊》,人民文学出版社1956年版。
⑧ 剧本月刊社编辑:《琵琶记讨论专刊》,人民文学出版社1956年版,第99页。
⑨ 剧本月刊社编辑:《琵琶记讨论专刊》,人民文学出版社1956年版,第151页。

寡孤独。赵五娘所奉养的,是与她虽无血缘却有伦常尊卑关系的公婆。因此,她的"行孝",就既不是报答父母养育之恩,也不是一般意义上的"爱老敬老,生养死葬"①,而是另有特定社会历史内涵的行为。中国从周代开始的父权体制②,以父系的血缘来确定宗法关系,男权是社会运行的核心机制,女性只能依存在男性为中心的社会文化架构里。对一名女子而言,婚姻是她获得社会认可和地位的最主要的凭依,是她的立身之本。因此,她不仅要顺从丈夫,更要孝敬公婆。她必须时时处处听命于公婆,《礼记》里写得明白:"妇将有事,大小必请于舅姑。"③一言以蔽之,在中国传统社会里,出嫁之女的"孝",主要是孝顺公婆,而不是生身父母。显然,这不是出自人类天性的行为,而是为了家庭乃至整个社会的稳定,所强行作出的礼教规范。

然而,如果把赵五娘的克己行孝,仅仅归结为遵循礼教,那显然又是把这一文学形象的丰富复杂的涵义简单化了。如果说当二老无依无靠时,赵五娘勉力独自持家,是在履行她应尽的职责;那么,怕风烛残年的老人烦恼,因而不把困难的实情告诉他们,则表现出一种发自内心的善良。至于自愿吃糠,让老人吃米粮,则更体现了一种利他精神、一种可贵的人格。赵五娘的形象之所以感人,就在于她表现出了人物的善良和仁爱。总之,在赵五娘的孝行里,既有来自外在规范的压力,也有发自内心的善良天性,两者水乳交融,错综复杂地糅合在一起。

远离了那个意识形态至上的年代,今天其实已经不难看出当年那场争辩的症结所在了。20世纪50年代在庸俗社会学的影响之下,古代文学艺术的研究中普遍存在着滥用阶级和阶级斗争理论的弊病,过度强调统治阶级和被统治阶级之间、传统社会和现代社会之间的二元对立。于是,否定《琵琶记》的一方,便依据赵五娘遵循礼教规范而批判这一人物;肯定《琵琶记》的一方,则努力从马列主义文艺理论中寻找根据,如"人民性",重新阐释"孝"等传统观念,以证明赵五娘的所作所为在新社会继续存在的合理/合法性。

综上所述,在中国传统社会,《西厢记》因违背礼教,大胆抒写张生和莺莺的情爱,而被贬斥,甚至是遭到诅咒;《琵琶记》由于恪守礼法,赞美赵五娘含辛茹苦行孝道,则一直备受肯定。然而,到了现代社会,尤其是在20世纪50年代,因社会之巨变,主流意识形态根本逆转,对于《西厢记》和《琵琶记》的评价也就发生了带根性的翻转,前者由贬到褒,后者则由褒到贬,并由此而成为我们今日体悟和感知古今世俗、世变之具体例证。

① 现在依然有人认为:"在赵五娘的身上体现的是人民的道德观,爱老敬老,生养死葬。"详见谭志湘:《论〈琵琶记〉的永恒魅力》,温州市文化局编:《南戏国际学术研讨会论文集》,中华书局2001年版,第168页。

② 在此之前的商代被视为有着大量母系社会的痕迹,详见刘士圣:《中国古代妇女史》,青岛出版社1987年版,第29—32页。

③ 王梦鸥:《礼记今注今释》,台湾商务印书馆1987年版,第366页。

学人之曲的一个代表性文本

——清董榕《芝龛记》解读之二

杨惠玲[*]

摘　要：董榕创作《芝龛记》，既出于劝世的用心，也是为了逞露才学。题材内容方面，该作不论正稗，广收博采，叙事、记人皆不厌其繁，展示了作者在史学、经学、宗教、民俗等领域富赡的学识；表现形式方面，该作遵循事必有据和想象虚构相结合的原则，采用双生双旦的复线结构，兼取词赋等多种文体，集句的大量使用尤为引人注目；又引入戏中戏、清唱小曲、魔术、杂技等表演伎艺，善于运用集曲、借宫、南北合套等编曲方法，并常常选择不常用的宫调和冷僻的曲牌，充分呈现了作者在文学、艺术等领域的才华。作者刻意自炫，主要是为了获得认可和成就感，以满足其心理建设的需要。同时，也与当时文学艺术的发展变化有关。乾嘉以降，学人之曲兴起，《芝龛记》的问世正好体现了这一风气的转变。

关键词：《芝龛记》；董榕；学人之曲

清乾隆十六年（1751），金华知府董榕写完了《芝龛记》传奇，并着手刊行。该作长达61出，其叙事之繁复，明清传奇中少有其匹。无论述事，还是写人，皆广收博采，不厌其详；表现形式亦是花样百出，令人应接不暇。可以想见，为创作这部传奇，董榕付出了大量时间和心血。董榕（1711—1760），字念青，又字渔山，号恒岩，一作定岩，又号谦山、渔庵、繁露楼居士等，河北丰润人，雍正十三年（1735）拔贡。身处非常重视科举出身的时代，他25岁便放弃科考，改由拔贡入仕，从县令、通判、知州，再到知府，在基层摸爬滚打了十多年，显然是一位积极进取、又务实理性的官僚。观其人，读其作，笔者困惑丛生。这位公务繁冗、心怀青云之志的在职官僚为什么煞费苦心地编写一部长篇传奇？他是如何搜集到为数浩繁的素材，又是怎样将它们组合加工成一部传奇的？其动机和意图给创作带来了哪些影响？在传奇由盛而衰的转折期，该作的问世是否具有特殊的意义？带着这些问题阅读作品，或许有更多的收获。

一、史家之笔

该作在宏阔的时空背景下摹写明清鼎革之际跨越半个多世纪的历史风云，既揭露了

[*] 杨惠玲（1967—　），女，文学博士，厦门大学中文系副教授，专业方向：戏曲历史与理论。已出版专著《戏曲班社研究：明清家班研究》和《明清江南望族和昆曲艺术》，合著《明史·文苑传笺证》和《20世纪中国戏剧理论批评史》等，在《戏剧艺术》《戏曲研究》《戏曲艺术》《厦门大学学报（哲社版）》等期刊发表论文50余篇。

明季女宠、妒妇和宦官擅权横行、巧取豪夺的恶行,西南土司和农民军犯上作乱、残暴无度的罪状,也歌颂了秦良玉与沈云英等烈妇贞女及其亲族前仆后继、尽忠全孝的事迹。

剧中涉及的历史事件共二十多个,可分成女祸、珰祸与兵事等三类。女祸包括万历立储之争、梃击案、妖书案、红丸案、福王就藩,天启李选侍移宫案等;珰祸涉及宦官担任矿税监、宦官监军、魏忠贤与客氏结党营私、东林党人遭受迫害等;兵事有抗倭援朝,西南土司杨应龙、奢崇明、安邦彦、普玉龙等相继叛乱,明朝与后金于辽东浑河展开血战,王嘉胤、孟长更、李自成与张献忠等先后起事,京城被农民军攻克,清兵入关。另有昙阳子收徒讲道,崇祯自缢,弘光朝阮大铖与马士英乱政,长平公主出嫁等。这些事件发生的地域覆盖西南、中原、湖广、江浙、京城等,几达半个中国;涉及的人物,仅登场且有姓名或绰号的就多达210余位。较为重要的有秦良玉、马千乘、沈云英、贾万策、沈至绪、朱燮元、秦邦屏、马祥麟、李自成、张献忠等20余位。此外,剧中还表现了以下四个方面的内容:一是秦沈两位主人公与其丈夫、兄弟、姐妹之间的离合悲欢;二是大凡在奸佞当道、忠臣义士受难、敌我两军交战时,各路神仙便频频出现。与这些描写关联的有织女、关羽、曹娥、九莲菩萨、玉皇、城隍、东岳大帝、彭幼朔、徐庶等信仰。三是清兵入关,芟夷大难。朝廷以仁义立朝,开创太平盛世。明朝诸忠魂感恩戴德,齐聚大房山,共祝"大清万世"。四是西川和浙东等地的风土人情,如汤饼会、赛龙舟、婚丧嫁娶等民俗,唱曲、搬戏等文艺表演,为乱世中的死难者安魂的各种仪式等。

对于上述内容的叙写,该作呈现了四个特点:

其一,取材不论正稗,但要求有根据。《芝龛记·凡例》云:"所有事迹皆本《明史》,及诸名家文集、志、传,旁采说部,一一根据,并无杜撰。"不杜撰,讲来历,是他取材的重要标准。一般来说,剧中有关天府、阴间、神仙,以及张献忠大肆杀戮的描写等,主要依据稗官;而对历史事件与人物、风土人情的表现则大多遵循正史、地方志的记载,有时也参考稗官。如,据孙之騄《二申野录》,崇祯十三年(1640)秦良玉亲率将兵三万增援夔城,《明史》未提及。该剧吸收书中的记载,丰富了第四十七出《夔捷》对战事过程和细节的描写。再如,据《明史·秦良玉传》,马千乘入狱是因为"部民所讼",但剧中为了强调珰祸,却归因于太监李进忠(即魏忠贤)和邱乘云的构陷,其材料来自野史。可见,稗官所载弥补了正史之不足,还被作者用以表现其历史观。对于人名、地名和细节,作者也很谨慎。在剧中,阉党顾秉谦跟班马锦只出场一次,没有唱词;石砫小头目来狩出场次数也不多,并不显眼。但他们并非虚构的人物,分别出自褚人获《坚瓠集》秘集卷六《秦女将良玉》与侯朝宗《壮悔堂集》卷五《马伶传》;秦良玉族人秦缵勋是奢安叛军的奸细,身份暴露后,秦良玉亲手将他擒获,送官究办。这一细节虽不重要,却出自《明史·秦良玉传》;奢安之乱中,随着征战的步伐,作者写到永宁、夔州、綦江、泸州、新都、遵义、贵阳、霭益、毕节等数十个地名,甚至还有观音庵、麻塘坎、龙透铺、鸭池、寻甸之类的小地方。对平播之役、明末农民战争的表现,亦是如此。这些地名,也都来自《明史》中的《土司传》和《流贼传》等。

根据剧中对事件和人物的叙写,以及《凡例》、附记、自识和评点,该作素材主要来自《明史》,尤其是秦良玉、朱燮元、李化龙诸臣列传,以及《五行志》《后妃传》《土司传》《阉党

传》和《流贼传》等；其他较为零散的材料，来自以下四类：一是石砫、襄阳、道州、遵义等地方志；二是私人所修史籍，如李化龙《平播全书》、张瑶星《玉光剑气集》等；三是名家志传，有《徐文长逸稿》卷二二《昙大师传略》、王世贞《弇州山人四部续稿》卷七八《昙阳大师传》、毛奇龄《西河集》卷九七《故明特授游击将军道州守备列女沈氏云英墓志铭》和钱谦益《列朝诗集》闰集《彭幼朔传》等；四是稗官野史，如李清《三垣笔记》、毛奇龄《胜朝彤史拾遗记》、孙之䚢《二申野录》、孙承泽《春明梦余录》等。此外，儒道两家经典，作者也多有涉猎，且体会较深。可见，作者博闻强记，又长期积累，其学识之广博超出常人。

其二，作者不是无所凭依地搭建空中楼阁，其思想基础以"忠孝神仙"之说和阴阳之辨为主，兼容仁政理想、天命论、转世轮回、因果报应等，很驳杂，但生动地体现了传统文化以儒为主体，道释为羽翼的格局。"忠孝神仙"之说融儒家的忠孝观念与道教的修仙之道为一体，是净明道派的核心所在。该教派认为尽忠尽孝为修炼必不可少的基础和途径，强调只要以虔敬之心真履实践，必将修成大道，飞升成仙①。作者反复申述这一观念，既消弥了入世与出世的矛盾，也打通了生与死、人与神之间的界限，仙道与鬼魂往来于人间与灵界的描写因此显得合乎情理。董榕所理解的阴阳之辨与其忠孝节义的观念相表里，独具特色。根据该作《凡例》第三条，董榕区分阴阳的标准显然不仅是性别，更在于才德，尤其是德，实际上抹去了性别的界限。秦良玉与沈云英文武双全，忠孝两全，为阴中阳；杨应龙、奢崇明、李自成、张献忠等祸害百姓，动摇国本，是阳中阴；阴中阳战胜阳中阴，关键在于德行。明季祸起郑妃擅宠，又兼太监乱政，导致内乱外患频仍，故为阴中阴，乃一纯阴世界；剧中第六十曲《芝圆》，女花神圆圆唱了一套【北南吕·九转货郎儿】，盛赞新朝以仁义开基，德厚恩深，故而为纯阳世界。从纯阴到纯阳，转变的关键仍在于德行。董榕的阴阳观与《周易》相比发生了明显的变化，其核心在于强调忠孝节义的伦理观念和仁政理想。以忠孝神仙之说与阴阳之辨为基础，剧作的教化作用大为增强。在道教史上，净明道影响并不大，其忠孝神仙之说流传并不广泛；而《周易》的阴阳之说相当深奥，懂得的人也不多。作者不仅洞晓其说，还灵活运用，加以发挥，作为剧作的思想基石，可见其见识超出侪辈。

其三，大凡事件发生的缘由、过程、结局，人物的生平和言行，以及人物之间的关系等，剧中多"穷源竟委"②。第二十八至三十二出、三十五出、三十七出等叙写朱燮元和秦良玉等带兵平定奢安乱，除了具体展开双方行兵布阵、激烈交战的情景，作者还借奢社辉之口道出叛乱缘由："只因中朝客、魏乱政，用的官儿诛求暴虐，土司俱不能堪。"③叛军首领们或被杀，或投诚的下场，也交代得一清二楚。第三十九出后，该作用15出表现明末风起云涌的农民战争。第三十九出《酝闯》、四十八出《狐奔》诠释了李自成造反、其力量不断壮大的三个原因：一是由于监察御史毛羽健奏请，兵部下令裁减驿站和役夫，李自成诸人被裁；二是李自成妻韩氏与米脂县皂隶偷情，李自成怒杀奸夫淫妇；三是连年饥馑，官府横征

① 黄元吉等《净明忠孝全书》卷四《太上灵宝净明洞神上品经》、卷二《净明大道说》、卷三《玉真先生语录内集》，明正统道藏本。
② 董榕《芝龛记》卷首《凡例》，乾隆刻道光补刻本。
③ 董榕《芝龛记》第三十五出《水构》，乾隆刻道光补刻本。

暴敛,哀鸿遍野,官逼民反。作者不满足于陈述事件,揭露肇祸之辈,其目的在于总结明亡教训在于后宫擅宠、宦官专权,导致政坛混乱、兵祸频仍。可见,作者不仅仔细梳理过明清之际的历史脉络,还寻索事件的前因后果,研究牵涉其中的人物及其关系,已成为明史专家。

其四,剧中大多数事件和人物基本按照文献记载描述、刻画,甚至直接引用,如第四十六出《检报》,沈云英与张凤仪特意借来邸报,寻觅亲人消息。剧中摘引了六段原文,记录卢象升、洪承畴等率部与高迎祥、李自成等作战的情况。第四十九出《断袖》,绵州知府陆逊之奉命巡察石砫军营,秦良玉语重心长地说了两段话:一是"敝镇一妇人,受国家厚恩,谊分当死,独恨与邵公同死耳",另一是"邵公移我自近,去所驻重庆仅三四十里,而遣张令守黄泥洼,殊失地利。贼据归、巫万山之上,俯瞰官营。铁骑建瓴而下,张令必破。令破及我,我败,尚能救重庆之急乎?"这两段话都引自《明史·秦良玉传》。第五十八出《双全》,秦良玉拒绝张献忠招降,剧中记载:

> 慷慨说道:"吾兄弟二人,皆死王事业。吾以孱妇,受国恩二十年。今不幸至此,其肯以余年从逆贼哉?"又下令部下曰:"有从贼者,族诛无赦"。乃分兵守四境。贼遍招土司,独不敢至我境。

此段亦引自《明史·秦良玉传》。第四十出《召对》,崇祯于平台召见秦良玉,君臣诗歌唱和,共吟诗8首。其中,崇祯的第一首诗摘录自朱彝尊《明诗综》卷一。此外,作者在自识和附记中,友人在评点中,常常对相关文献加以引述,予以说明。剧中第二十八、三十出运用了部分彝族词汇,如阿蒙、阿孛、火郎、抹色、条努等。为了便于读者理解,作者特意在眉批中予以解释。作者以治学的态度和方法编写传奇,既增加了剧作的书卷气,又能充分体现作者广博的学识。

由上可知,该作展示了明清之际政治、军事、宗教、民俗、文艺等领域的社会风貌,是一部材料富赡、巨细不遗的明清鼎革史。所叙事件之繁复,人物之繁多,以及思想意蕴之繁杂,都明显不同于以往的传奇。该剧的特点在此,不足亦在此。史梦兰《止园笔谈》卷二指出,《芝龛记》"意在一人不遗,未免失之琐碎"。吴梅《中国戏曲概论》卷下"清人传奇"指出该作"隶引太繁","略觉冗杂"①。笔者认为,导致琐碎、冗杂的原因并不一定是董榕不懂创作规律。董榕编写该剧,不仅仅是为了说教、颂圣,更是刻意逞露其学识。而涉足的领域越多,展示的空间就越大。他将目光投向史学、经学、宗教、民俗、艺术和地理等诸多领域,广泛搜罗,"颇费经营"②,原因即在于此。

二、曲 家 之 才

如何选择合适的结构模式,按照一定的顺序和节奏述事、写人,做到线索清晰,主次分

① 吴梅《中国戏曲概论》卷下"清人传奇",上海古籍出版社1990年版,第193、188页。
② 吴梅《中国戏曲概论》卷下"清人传奇",上海古籍出版社1990年版,第193页。

明,是作者研读、掌握大量素材后面临的一大难题。作者应对的策略主要有两个:其一,采用双生双旦的复线结构;其二,扩大套曲的规模,并配合大段念白。

双生双旦的复线结构最早出现于南戏《拜月亭》,经过吴炳《绿牡丹》等作品的发展完善,积累了不少经验。董榕采用这一结构,将秦良玉与沈云贞、马千乘与贾万策的关系设定为情深义重的结义姐妹和兄弟,又安排沈云贞与沈云英为重生姐妹。这样一来,该作的线索实际上增加为四条,即两对夫妻、一对义姐妹和一对义兄弟之间的聚散离合,既大大扩展了剧作容量,又通过展开他们合离合的生命轨迹强化了作品的传奇性。秦良玉与马千乘的生离、死别、魂聚是主线,其他都是副线。

前十出,通过巧遇、订盟、传书、同游、和诗、刺绣、许婚等情节,表现他们相识、相知、别离的过程,双生双旦的框架初具规模。作者虚构马千乘带兵打猎,与贾万策相遇,惺惺相惜,义结兄弟的情节;又将沈至绪与朱燮元的关系设定为表亲,并将朱氏就职川东道副使的时间从万历二十九年(1601)提前到万历二十三年(1595)。朱氏邀请表亲同往西蜀,沈氏携女云贞同行。秦良玉于忠州送别出征的兄弟回来,在江上与云贞邂逅,一见如故。夫妻俩思念义弟、义妹,其往来书信成为云贞与万策的媒介。又由朱燮元作伐,两人缔结婚姻。凭借作者的巧妙构思,双生双旦的遇合显得自然而然。接着,女祸、珰祸和兵祸导致他们一次次生离死别,其命运遭际与明季历史紧密相联。矿监刘成强抢沈云贞,欲送入宫中讨好郑妃。云贞不堪受辱,投江自尽;马千乘反抗税监敲诈,身陷囹圄,衔冤而死。沈云贞获曹娥迎入冥司,任右提副使;马千乘临死前睡魔仙引其魂魄入梦,得彭幼朔点化,悟道飞升。沈、马成仙后往来灵界与人间,或拯救忠臣义士,或助官兵与叛军作战,或在冥司审案,或与亲人魂聚。秦良玉代领夫职,在精心抚育儿子的同时带领白杆军南征北战。贾万策遭到刘成迫害,押解进京,获昙阳子所救,投笔从戎;又一心侍奉云贞父母,义不再娶。由于上天的安排,云贞重生为胞妹云英,和贾万策成就两世姻缘。不久,贾升职为荆州都司,云英父亲改任道州守备。为了尽孝,云英与丈夫离别,前往道州。紧接着,父亲、丈夫相继阵亡,她与秦良玉重逢,在麻滩驿旌忠祠设奠,祭奠亲人和其他忠臣。沈母托昙阳子带来家书,吩咐女儿扶父榇回乡。她归越,秦良玉回蜀,姐妹俩天各一方。最后,马、贾接引其妻飞升,和诸忠魂聚首于大房山。双生双旦的悲欢离合构成了情节主干,各大小事件穿插其间,成为推动情节发展的动因,也凸显了人物忠孝两全、坚贞不渝的形象。入梦、冥判、重生、飞升、仙助等情节使剧情跌宕起伏,大大增强了剧作的戏剧性。

由上可知,借助于双生双旦的复式结构,作者将繁伙的材料组织成一部主线清晰、主次有别的长篇传奇。除了取材于正史与稗官,讲究事必有据,作者还虚构杜撰了部分情节。他所遵循的,并不是在《凡例》中宣称的事必有据,而是虚实结合。通过这一创作方法,作者所展示的不仅是丰富的知识,也是丰富的想象力。

与复式结构相配合的是规模宏大的套曲和大段的念白。除了首出《开宗》和第十一出《播叛》,作者遵依曲牌联套体的音乐体制,共填写59套曲子、642支曲子,包括集句曲【南吕引子·临江仙】(第三出)。一套曲子多则16—18支,少则五六支;念白的分量明显超过曲词,大段的念白随处可见。规模宏大的套曲与大段独白配合,不仅抒写情志,还追叙历

史,交代事件的发展和结局,描绘情景,渲染氛围,刻画人物等,大大扩充了剧作的容量。

引人注目的是,在念白部分,作者运用了古文、赋、诗、词等多种文体。古文的形式很常见,如第九出《绣谭》。秦良玉与沈云贞聚首,始而谈论家世,追述嘉靖年间会稽沈炼、沈束的生前身后之事;继而一女为关公庙绣宝幡,一边从《春秋》生发开去,比较孔子与关公二圣;终而为宝幡题写对联,并互相点评:

> (小旦)公之秉烛,非徒别嫌,正如周公之坐以待旦,全其臣弟耳。以周公臣弟比拟,更觉切当。上联继孔子,却是前人道过的,'掀髯'句尚似多设。(旦)此句意味深长,武侯与公书云:'未若髯之超伦绝群'、'高风亮节不愧掀髯',言如公方不负此须眉男子耳。若后世须眉妇,当为愧死。

两位女子谈古论今,咬文嚼字,突显了不凡的才情和见识,又使得剧作增添了书卷气。

剧中人物的开场白或独白,常以赋体的形式编写,往往从其家族的源流,到其人的情性、德行、才华、胆识和作为,以至家庭成员及关系等,一一道来,如数家珍。如第一出《忠饯》,秦良玉的上场白:

> 家传清白,世笃忠贞。才富谈天,学士名高季汉;谋深赞帝,征君望著本朝。后以战功,世袭戎职。椿庭曾掌鹰扬,后归山而登仙箓;萱闱旧膺鸾诰,因好善而登真修。遗有兄弟三人,儿家实为仲女。别抛针线,雅好诗书。长卸膏煤,颇娴韬略,彤管与青萍并耀;常笑班姬少武,洗氏无文,丹心共雪骨齐芳。欲兼柴李抒忠,木兰全孝,于归石砫,爱配伏波。抚琴瑟而思亲,不作吹箫旧调;勋龙骧而报国,岂追跨凤虚踪?

剧中人物多喜欢发议论,正缪辨讹,陈述前因后果,挖掘淹没在历史烟云中的过往。第四出《莲瑞》,织女上场时云:

> 劳劳机杼,至贵而能勤;翼翼旗端,大文而兼武。王者至孝,则吾星大明。世人将河鼓讹作黄姑,野语以笔道幻言乌鹊。银针彩线,或容儿女恬嬉;玉露金风,哪许侏儒玩法。

牛郎织女的传说始见于《小雅·大东》,在流传的过程中不断变化、丰富,也产生不少讹误。《尔雅》云:"河鼓谓之牵牛。"作者指出,由于音近生讹,河鼓被误读为黄姑,民间又以黄姑为织女;而鹊桥相会乃是街谈巷语的虚妄之言,不足为信。在剧中,织女被设定为掌管女教的天神,形象必须端庄谨严,故而作者要辨讹。

除了古文与赋,上下场诗大量使用集句。《平播》等 8 出的上场诗,还有首出之外 60 出的下场诗,都是集句诗,共 68 首,66 首集唐,其中 3 首集杜。所集诗句约 300 句,分别出自 120 位诗人。这些诗人中,既有李白、杜甫、李商隐、杜牧、韦应物、岑参、刘禹锡、于慎行、钱谦益等名家,也有李频、苏广文、雍陶、胡宿、李适、李涉、窦庠等无名之辈,甚至还有 4 位佚名诗人。杜甫诗引用 40 多次,李商隐诗 10 多次,杜牧、张籍、许浑、韦应物、罗隐、谭用之、陆龟蒙、曹唐诗各 5—8 次。可见,董榕喜爱诗歌,尤其是唐诗,推崇杜诗。平素关注的不仅是名家,一批无名小辈亦进入作者的视野。集句虽然不是原创,却是一种再创

造。作者必须博闻强识,对原诗句融会贯通,有灵感和才情,遵循诗词曲布局谋篇的规律和格律要求,才能将选自不同诗人和作品的句子重新组合成浑然一体的佳作。因此,编写集句诗往往成为文士逞才的手段。中国集句诗始于先秦,于明清两代兴盛一时,朱彝尊、黄之隽都是个中高手。后者《香屑集》18卷共收900多首诗,全是集唐。台湾裴普贤教授长期研究集句诗,根据其《集句诗研究》《集句诗研究续集》,她搜集到的集句诗多达8000多首,清代就占了5000多首。除了诗人,小说和传奇作家也多采用集句的形式。最早以集句为下场诗的剧作家是明代嘉隆年间的梁辰鱼,《浣纱记》中不少下场诗集自唐诗。汤显祖《牡丹亭》、阮大铖《春灯谜》和《牟尼合》、洪昇《长生殿》发展了这一表现形式,形成了以集唐为主,推崇杜甫和李商隐的风气。董榕大量运用集句,既是受到了这一风气的影响,也是出于高度的自信。试拈出两首,第二出《郊订》下场诗为集杜,其诗云:"(生)对君疑是泛虚舟,(小生)许坐层轩得散愁。(合)寂寞江天云雾里,焉知李广未封侯?"第二十七出秦良玉的上场诗为集唐,其诗云:"训练强兵动鬼神(杜甫),宁辞沙塞往来频(韦应物)。已将垂泪留斑竹(唐彦谦),细柳营前叶漫新(杜审言)。"其他作品大抵相近,知其集句诗多一气呵成,且与剧情相吻合,有助于抒写人物的内心活动,凸显其形象。同时,也强化了剧作典雅的特色。可谓一举数得,足见董榕才学超卓,功底深厚。值得强调的是,董榕以集唐诗为基础,开创了集句曲等新形式,也证明了他的创造力。除了集句,剧中穿插的作者的20多首原创诗作,有绝句与律诗等体式。其中,近20首用于脚色上场诗。第三出《江遇》、第四十出《如对》,秦良玉与沈云贞、崇祯诗歌唱和,其作有9首出自董榕之手。

诗作之外,董榕还填写了21首词,包括集句词【踏莎行】(第二出)1首。其中,2首用于《开宗》,19首在各出的开头、中间与结尾,或代替上场诗,或渲染气氛,或抒发亡国之恨。其词分别是【鹧鸪天】(第一出)、【菩萨蛮】(第五出)、【满江红】与【忆秦娥】(第六出)、【长相思】(第九出)、【离亭燕】(第十七出)、【满江红】(第十八出)、【长命女】(第三十三出)、【思帝乡】(第三十八出)、【三台】(第四十出)、【女冠子】与【河满子】(第四十一出)、【清平乐】与【贺新郎】(第四十二出)、【瑞鹤仙】(第四十三出)、【重叠金·回文】(第四十六出)、【满江红】三首(第五十七出)。其中,【思帝乡】全词如下:"蕙亩迟,兰荃香又吹。陌上东风芳草正离离。旭日晴光照处,欲倾葵。弱藋心犹系,报春晖。"【女冠子】全词如下:"紫芝黄石,谁识个中消息?步虚坛,玉趾摇蟾影,金垆袅麝烟。　雪肌鸾镜里,琪树凤楼前。寄语青娥伴,早求仙。"再结合上文引述的各段,知作者众体兼善,表情达意、写景状物的能力较强,好用典故,语言典雅,但造境出新的能力并不出众。其过人之处在于全面,而非奇思妙想。

还应该指出的是,在编排唱词与念白时,作者结合行当的特点,以用人物的身份与性格,做到了雅俗兼备。第三出《江遇》,秦良玉与沈云贞相遇,沈唱了一支【梁州序】自我介绍:

吴兴鸿影,休文裔姓,弱姿名唤云贞。(旦)原来是沈小姐,因何随朱道尊同行?(小旦)只为世姻中表,与家君联袂同盟。缟衣相订,书授儿家,膝下长依凭。碧鸡远道随莲艇,彩凤骞辉接锦旌,觉佳气满江横。

休文乃沈约之字,意指云贞为沈约后人。再读第九出《绣谭》,秦良玉与沈云贞商讨婚事,艄婆(老旦)插言道:"贾相公是我们川中第一个好秀才,朱大老爷观风取他第一,文才是不消说了。老婢子时常见他,就论他的品貌,与我沈小姐真是天生一对,地产一双。"第十九出《义概》,太监李进忠找到马千乘,想敲诈一笔银子,被拒绝,勃然大怒:"了不得!你能多大土官?敢骂钦差?怪道万岁爷常说:'四川土司可恶。'从此看来,不止一个杨应龙了。"两相对照,知作者根据人物的身世、性格和才情编排唱词。生、旦、外等脚色大多文武兼备,其唱念讲究文采,辞藻典雅、优美,且丰富;净、丑等行当,尤其是反面人物,其唱念则大多通俗好懂,念白多接近日常用语。

由上可知,在布局谋篇、想象虚构、设计情节、刻画人物、写作多种文体、遣词造句等方面,作者的表现皆可圈可点,才能非常全面。作者原本没有必要采用诗文词赋等多种文体,但不如此,就难以全面逞露自己的文学才华。可以说,作者将舞文弄墨的十八般武艺都使了出来,真可谓呕心沥血,不遗余力。

三、行家之能

笔者初读《芝龛记》,认为该作叙事过于繁复,不适合演出。但很快便发现了搬演的记载,颇为吃惊。张九钺《〈芝龛记〉题诗》第十首注云:"甲戌曾于外舅梁氏滋兰堂,观演兹记十二出。"甲戌,乾隆十九年(1754)。徐光鉴《蜀锦袍传奇》序云:"山己巳入川,下榻石硅官署。听演董芝岩太史所谱《芝龛记》传奇,帝王仙佛,杂沓登场,观者目眩。亟索原本读之。"案,己巳,光绪五年(1879)。该作脱稿不久便已搬上舞台,直到光绪年间,仍时有演出。探究其原因,作者注重舞台性的营造,通过引入多种艺术形式,利用舞台美术,插入丑脚的科诨,创造热闹、奇幻的表演效果,不断强化剧作的传奇性和趣味性。

首先,由于该作题材严肃,意蕴凝重,又是鸿篇巨制,很容易沉闷、压抑,令人疲惫。作者有意识地引入各种表演形式,增加生动活泼,浅俗可喜的意趣。如戏中戏,第二十出《宴离》,马千乘特邀省城蜀锦班优人演戏于汤饼会。优人介绍说:"小的们常在成都、重庆做戏,内中苏州人多。"可见是昆班。秦良玉之兄秦邦屏点了一出京中新编的时事剧《东征记》,优人扮做日军将领平秀吉、朝鲜王李松、明东征提督李如松和御倭总兵刘綎等,搬演明派遣援军在关白打退倭寇的故事。生子演剧庆贺,是当时的风俗。秦邦屏兄弟又曾带兵参加关白之战,但功劳被埋没。马千乘替他们抱不平,邦屏答曰:"苟利吾国,何论爵赏?只是诸臣贪天之功,縻金滥爵,实为可嗤。"可见,在《宴离》插入一段戏中戏,既应景,丰富了表现形式,又表现了援朝抗倭的史实,还有利于突出邦屏兄弟不计个人得失的崇高品质,揭露了明末诸臣的自私、贪婪、无耻和朝政的混乱,可谓一举数得。

除了戏中戏,还有民间小曲。第三出《江遇》,沈至绪父女奔赴西蜀途中,艄婆唱了三首《竹枝词》,其他船工接腔帮唱:

(散声)滟滪大如象,瞿塘不可上。好人须在高处行,好词须向知音唱。　滟滪大如马,瞿塘不可下。白公携女此经过,千秋还听琵琶峡。

作者借鉴民歌,又加以变化、活泼、生动,既富含生活哲理,又与沈公携女西行的剧情相配合,饶有兴味。第三十出《四援》,叛兵将领沈霖夜来无事,张灯结彩,令掳来的美女同带来的蛮姬饮酒歌唱,唱小曲耍乐。二汉女唱【喜渔灯】【石榴花】,二蛮女唱【蛮婆子】。该出获村尾批云:"夜袭两河系扼要出色战功,故先详叙,妙在越忙越闲,奇情隽致,触绪纷披。"东山尾批:"渔女歌应《江遇·竹枝词》,闲冷处照映有情。"这两则评点把握了唱曲的点染、照映的作用,非常中肯。

还有杂耍。第三十二出《荡寇》,叛军攻打成都,马、彭二仙与恶道符国征斗法。符国征口念"天灵灵,地灵灵。保大梁,灭大明"等咒语,启动吕公车,放毒矢、飞蛊,马、彭二仙手持莲花,将毒矢和飞蛊丸打回敌营中。第三十四出《骂珰》,彭仙取出袖中莲子,"做种地介,地门出一大菡萏介","莲朵烈开,生坐花瓣中介"。第三十七出《珍逆》,奢安叛军攻打云南,与云南副总兵袁善、贾万策等所率部队交战。此时,"内做象鸣,扮一象冲上,众惊乱介"。"象与众斗,做鼻卷泥水喷烟雾,又卷住补鲆掷落,做踏死,众用箭射下"。通过运用魔术和杂技,在舞台创造出神奇魔幻、可惊可愕,又新鲜有趣的形象,超出观众日常的想象,令人兴奋、激动,从而增强演出效果。

其次,作者善于通过舞台美术创造丰富多彩、不同凡俗的演出效果。行头方面,除了昆剧的常用戏服,还有苗族、彝族等少数民族与日本人的服装;人物造型方面,除了扮作凡间人物,伶人还要装扮成龙王、土地、关公、周仓、判官、雷公、电母、风伯、雨师、虾兵与蟹将,及鹿、象等动物纷纷上场,其扮相奇形怪状,琳琅满目;音效方面,打猎、祭祀、陆战、水斗、升仙、冥判等场面,常常运用特殊的音效。第三十五出《水构》,秦良玉率部与奢安叛军交战于贵州纳溪,"内放烟介""内火亮,众喊介""内掌号做水声,众喊介"。借助烟火与呐喊,有效地酝酿了紧张激烈的战斗氛围,令人有身临其境之感。第三十二出《荡寇》,恶道符国征为叛军助阵,命令蜈蚣神、金蚕神、蚂蟥蟥儿、帚尾精作法放蛊,马、彭二仙则唤出碧鸡神、金马神、望帝、猓将军,一一破解。伶人分别扮成各神灵精怪,"舞介""放火光介""张口放烟介""相斗""摇尾放花介""旋转"。这些科介令人想象五彩缤纷、耸动视听的表演场面,饶有兴味;布景、道具方面,常有令人耳目一新的设计。第三十二出《荡寇》,恶道符国征立于吕公车中上场,其车"上插五方五色小旗,每方五面旗,内各立纸人";"场右预设布城","布城上出木竿系纸,做假石击车,车碎介"。诸如此类的科介还很多,说明作者心中有舞台、有观众,对戏曲的娱乐性有充分的认知,试图通过新鲜而丰富的色彩、声音和形象刺激观众的视听感官,从而增强表演效果。

再次,作者还擅长通过细节创造喜剧效果,也增强剧作的趣味性。如,第六出《翰通》,信使巧遇当日沈小姐船上的艄婆,认出了她,便佯装偷鱼,引起她的注意,两人迅速对上话。这一细节很有生活气息,不仅舞台气氛变得轻松、愉快,也使剧情多了一重波澜,生动有趣;再如,第十三出《夜击》,播州杨应龙带兵夜袭官兵营地,幸亏秦良玉"望见南方云气不好,且佩剑屡鸣,恐有贼人劫寨",及时提醒丈夫,做了准备。杂扮巡捕官负责传令,"作微醉上","笑介":"你看,女将军把男将军唤去了,说要准备厮杀去。只怕就是他两个厮杀罢了。那无影无形的话,教我如何禀法也。也罢,马宣抚不辞而去,督堂问时,我就照他的

话对答便了。"在这里,杂实际上起到了丑脚的作用,插科打诨,制造笑声,紧张的舞台气氛得以放松。类似的例子还很多,说明作者有意识地一张一弛,使得剧作不沉闷、单调,而是生动、活跃,有利于保持阅读和观赏的兴趣。

由上可见,由于作者运用了有效的手段,场面热闹、多彩、有趣,冲淡了题材和意蕴带来的沉重感。该作能披之管弦,并演之场上,这是很重要的原因。

除了舞台性的营造,作者的艺术才能还体现于音乐。他精通音乐,熟练运用集曲与借宫等编曲之法,大量创制新曲调,组成声情变化更多的套曲,颇夺人眼球。据笔者统计,全剧共约110支集曲,分散于26出之中,第四十八出11支曲子全为集曲。这些集曲少则集自二三个曲牌,多则集自十余个。这些曲牌大多属于同一宫调,但也有例外,如第十一出《平播》,最后一支曲子【搅群羊】,分别集自【商调】之【梧桐树】【山坡羊】和【仙吕】中的【月儿高】。集曲之外,剧中共13出运用借宫之法,将不同宫调的曲子穿插于套曲之中。如第二出《郊订》的曲子共8支,第五支为【羽调排歌】,其他皆为仙吕宫;第八出《仙引》共8支曲子,引曲借自仙吕,其他皆为羽调;第二十六出《擒梃》,全套共8支曲子,引曲与过曲各有2支,过曲【浪淘沙】与【胜如花】借自羽调,其他皆为仙吕宫。此外,剧中共8出运用南北合套形式;第三十四出《骂珰》,作者仿效《琵琶记》第十六出《凡陛陈情》,插入唐宋大曲的形式。从第九支曲子开始,为【入破】【破二】【衮三】【歇拍四】【中衮五】【煞尾】【出破】等7支。

作为常用的编曲方法,集曲突破原曲牌的结构,截取若干曲牌的部分词句和乐句,组合成新调;借宫是从其他宫调中选取曲牌,编排成一套曲子;南北合套则是指在同一套曲里交错使用南曲和北曲。不同的宫调、曲牌,其声情与格律都不同,将它们组合在同一套,甚至同一支曲子中,能有效提升音乐的表现力,丰富其特色。这些编曲方法或借鉴自宋代词调,或始于元代,虽然积累了不少经验,但编排必须遵循一定的规范,要求作者熟悉宫调和曲牌,难度仍然很大。

还应提到的是,作者常使用正平调、高平调、商角调、小石调、双角调、高大石调等不常用的宫调,【华严海令】(第四十五出)、【林里鸡近】(第五十一出)等生僻的曲牌。吴梅《顾曲麈谈》第四章《谈曲》云:"惟记(《芝龛记》)中善用生僻曲牌,令人难于点拍,歌伶则畏难而避之,所以流传不广。"[①]一方面,作者费尽心思地增强舞台性;另一方面,又造成伶人难以点拍的问题,真是自相矛盾。探寻其原因,其实不难理解。在追求舞台性与逞炫才能之间,作者更在意后者。

四、余　论

该作叙事的内容、方式与手法以及艺术呈现等,都很繁复。书写的难度层层累加、提升,而且这种难度的加大乃作者有意为之。笔者感兴趣的是,作者为什么让自己面临一道

① 吴梅:《顾曲麈谈》卷四《谈曲》,上海古籍出版社1990年版,第119页。

又一道的难题,为此殚精竭虑。剧中第十八出《娥召》,曹娥感叹天府"既不拘门第品流,亦不论资格年齿",唯论德行和才能。第五十出《防荆》,张献忠的军师登场时云:"区区潘独鳌,秀才出身,有治平天下之略。"联系作者的家世生平,这些话语其实含蕴深微,与作者的创作意图直接相关。据桑调元《弢甫集》卷一八《观察虔南定岩董君墓志铭》《(光绪)丰润县志》卷六等文献所载,董榕不是科场的成功者,其功名仅为秀才。而他由贡生入仕,经历十余年的努力才升为知府。由于清代非常重视科举出身,科举入仕方为正途,他在官场受到的轻视、压制是难以想象的。无论他多么艰毅顽强,其内心必有很软弱的角落,堆积着诸多旧伤。能起到治疗作用的只有人们的认可和赞许,因为它们能源源不断地催生成就感和自信心。董榕选择传奇的形式和历史题材进行创作,是因为这一形式综合性最强,而历史题材又牵涉甚广。而叙事越繁复,剧作的容量就越大,也就越能全面而充分地展示其在史学、文学、艺术等方面的才华,抒写郁勃之气,满足心理建设的需要。作者自讨苦吃,不厌其烦,其原因主要在这里。自传奇兴起,逞露才学的现象并不少见,但面面俱到,且无所不用其极的,董榕是第一人。

当然,董榕也受到文学与艺术自身发展变化的影响。清代是集历史文学之大成的时代,除了小说、戏曲,已经衰落的诗词文赋等也振兴起来,取得了程度不等的成就。而且,歌舞、杂耍、魔术、戏曲等表演艺术历史悠久,积淀浓厚。董榕善于学习,以借鉴前贤与时人的经验为基础,又加以发展。由于大量表现仪式,抚慰历史的隐痛,拓展了传奇的题材内容和文化功能;吸纳多种民间艺术的营养,运用多种文体,在较大程度上提升了传奇的包容性和综合性;又以学问为曲,形成浓厚的书卷气。清代乾嘉时期,传奇开始衰落。同时,伴随着文字狱的频频发生和朴学的蓬勃发展,学人之曲兴起,体现为以学问为曲,在创作中运用训诂与考证诸法,表达经学和史学等方面的观点。对此,张晓兰《清代的"学人之曲"及其形成》[①]的研究非常详尽。《芝龛记》完成于乾隆前期,正好体现了这一风气的转变。

综上所述,该作充分展示了作者在史学、文学、艺术、经学等方面的才学,很大程度上实现了创作意图。从这一角度来说,该作淋漓尽致地发挥了文学艺术安抚心灵的作用,是一部成功之作。

① 张晓兰:《清代的"学人之曲"及其形成》,《学习与实践》2017年第6期。

傩戏研究

略论中国山车戏和独辕四景车赛会

安祥馥[*]

摘　要：本文拟对中国山车戏的历史发展和四景车的历史意义进行简单的探讨。所得的主要内容大略如下：中国山车戏已有两千年左右的历史，其中宫廷宴会中的山车戏早于民间庙会的。宫廷山车戏可分为自汉至宋的盛行期和自明至清的沉降期。盛行期又可分为自汉至隋的前期和自唐至宋的后期，而前期山车戏的特点在于幻术，后期山车戏的特点在于乐车。此外，这其间还有了一大变化，当初来源于佛教的佛山（山车的佛山）已经变为道教的鳌山。宋代以后，民间庙会中的山车戏开始衰落，进入明清时期，移动型大山车突然无影无踪不知去向。明清时期大多民间社火爱好的不是山车而是抬阁，这是一个贯穿明清两代的时尚。据此，明清时期可以算是沉降期。虽然如此，有的地方仍然继承古代山车戏的风气，例如，山西平顺县九天圣母庙会之独辕四景车赛会可以说是一个难得的例证。笔者看来，这赛会是比较完整的保存唐宋风气的，所以它在中国山车戏史的意义不可小视。

关键词：山车戏；宫廷宴会；民间庙会；山西平顺县九天圣母庙会；独辕四景车赛会

笔者认为山西省平顺县的独辕四景车赛会在中国及亚洲山车戏史上具有重要的意义。但是，目前中国学界，无论学者或专家，几乎没人从这个角度来进行探讨。为了给它适当的评价，本文拟对中国山车戏的历史发展和四景车的历史意义进行简单的探讨。

一、宫廷山车戏的盛行

笔者看来中国山车戏已有两千年左右的历史，其中宫廷宴会中的山车戏早于民间庙会的。从文献资料来看，最早的例子见于李尤（约55—135或44—126）《平乐观赋》和张衡（78—139）《西京赋》。两篇中描述山车戏的部分如下：

《平乐观赋》："禽鹿六驳，白象朱首。鱼龙曼延，峨蛾山阜。龟螭蟾蜍，挈琴鼓缶。"[①]

《西京赋》："复陆重阁，转石成雷。礔砺激而增响，磅礚象乎天威。巨兽百寻，是为蔓延。神山崔巍，欻从背见。熊虎升而挐攫，猨狖超而高援。怪兽陆梁，大雀踆踆。

[*] 安祥馥（1963— ），文学博士。韩国江陵原州大学教授。专业方向：亚洲戏剧史。
① 费振刚等辑校：《全汉赋》，北京大学出版社1993年版，第384页。

> 白象行孕,垂鼻辚辖。海鳞变而成龙,状蜿蜿以蝹蝹。含利颬颬,化为仙车。骊驾四鹿,芝盖九葩。蟾蜍与龟,水人弄蛇。奇幻儵忽,易貌分形。吞刀吐火,云雾杳冥。画地成川,流渭通泾。"①

虽然长短不同,描述的内容互相符合。据此,我们可以掌握当时宫廷山车戏是大型幻术戏的部分节目。那么这部大型幻术戏表演的是什么?对此,郗文倩提出过佛经故事说,换句话说,这部戏表演的就是《贤愚经》中舍利弗和劳度差斗法故事②。而且中国学界一般认为秦汉时期的幻术大多来源于西域。此外,据笔者所知,印度佛教的山车戏仪式公元前3世纪左右已经开始。考虑诸般情况,中国第一个山车戏很可能来源于佛教。不过,公元一二世纪汉朝宫廷观赏的山车戏已经不是宗教仪式中的,而是所谓百戏中的一个节目,换句话说,当时宫廷山车戏与其说是仪式性的不如说是观赏性的东西。这一点与民间佛寺仪式中的有明显区别。这样观赏性很强的宫廷山车戏,自汉至隋,不断地受到欢迎。这一事实,历代史书都有记载:

> 《晋书》卷23:"魏晋讫江左,犹有夏育扛鼎、巨象行乳、神龟抃舞、背负灵岳、桂树白雪、画地成川之乐。"

> 《魏书》卷109:"六年冬,诏太乐总章鼓吹增修杂伎,造五兵角觝、麒麟、凤皇、仙人、长蛇、白象、白虎及诸畏兽、鱼龙、辟邪、鹿马、仙车、高絙、百尺长趫、缘橦、跳丸、五案,以备百戏,大飨设之于於殿庭,如汉晋之旧也。"

> 《隋书》卷15:"齐武平中有鱼龙、烂漫、俳优、侏儒、山车、巨象、拔井、种瓜、杀马、剥驴等,奇怪异端,百有余物,名为百戏。"

> 《隋书》卷15:"大业二年,突厥染干来朝,炀帝欲夸之,总追四方散乐,大集东都。初于芳华苑积翠之侧,帝帷宫女观之。有舍利先来,戏于场内,……名曰黄龙变。又以绳系两柱,相去十丈,……又为夏育扛鼎,……又有神鳌负山,幻人吐火,千变万化,旷古莫俦。"③

如上所述,自汉至隋,宫廷山车戏一直是历代帝王喜爱的节目之一。进入唐代以后,山车戏发生变化,那就是乐车的出现。对此,《资治通鉴》载有如下的记事:

> 初,上皇(玄宗)每酺宴,先设太常雅乐、坐部、立部,继以鼓吹、胡乐、教坊、府、县散乐、杂戏。又以山车、陆船载乐往来,又出宫人舞霓裳羽衣。又教舞马百匹,衔杯上寿。又引犀象入场,或拜,或舞。④

① 费振刚等辑校:《全汉赋》,北京大学出版社1993年版,第419页。
② 郗文倩:《张衡西京赋"鱼龙曼延"发覆》,《文学遗产》2012年第6期。
③ 以上《晋书》《魏书》《隋书》都参见《中国基本古籍库》(电子出版物)。
④ 司马光:《资治通鉴》卷218唐纪34,中华书局1992年版,第6993—6994页。

唐玄宗时期(712—755)载乐的山车和陆船都可以叫做乐车,而这种乐车是在前代找不到的,也许因玄宗发挥创意而设的。而后宋代宫廷采取的也就是这样的乐车,《宋史》卷113礼志6载有一段记载:

> 教坊乐作,二大车自升平桥而北,又有含旱船四挟之以进,棚车由东西街交鹜,并往复日再焉。东距望春门,西连阊阖门,百戏竞作,歌吹腾沸。①

同书卷113礼志66也说:

> 凡赐酺,……又骈系方车四十乘,上起彩楼者二,分载钩容直、开封府乐,复为棚车二十四,每十二乘为之,皆驾以牛,被之锦绣,蒙以彩绐,分载诸军、京畿伎乐。②

宋代宫廷乐车分为大小两种,大的是骈系方车四十乘而后车上起彩楼的,小的是骈系方车十二乘为之而驾以牛的。乐车所载的乐也有区别,大车载的是钩容直和开封府乐,小车载的是诸军乐和京畿伎乐。

如上所述,宫廷山车戏盛行期可分为自汉至隋的前期和自唐至宋的后期,而前期山车戏的特点在于幻术,后期山车戏的特点在于乐车。此外,这其间还有了一大变化,当初来源于佛教的佛山(山车的佛山)已经变为道教的鳌山。

二、民间山车戏的盛衰

从文献资料来看,民间庙会仪式中的山车戏,最早见于南北朝时期,例如,慧皎(497—554)《高僧传》说:"至四月八日,成都行像,硕于众中匍匐作师子形尔。"又,宗懔《荆楚岁时记》说:"二月八日,释氏下生之日,迦文成道之时,信舍之家建八关斋戒车轮、宝盖、七变、八会之灯,平旦执香花绕城一匝,谓之行城。"其中代表性的描述见于北魏杨衒之《洛阳伽蓝记》"景明寺":

> 四月七日,京师诸像皆来此寺,尚书祠部曹录像凡有一千余躯。至八日,以次入宣阳门,向阊阖宫前受皇帝散花。于时金花映日,宝盖浮云,幡幢若林,香烟似雾,梵乐法音,聒动天地。百戏腾骧,所在骈比。③

一个佛像就是一辆山车,参加四月八日行像仪式的山车多达一千余辆,这真是一场空前绝后的壮观。这样热闹的场景让人想起现代印度教寺院举办的山车巡行。

进入唐宋时期,由佛教寺院开始的山车巡行仪式随着民间庙会的普及广泛盛行。这时期的民间山车戏当然也受到宫廷的影响,例如,南宋陈淳(1159—1217)《上赵寺丞论淫祀》说:

① 脱脱:《宋史》,吉林人民出版社1998年版,第1716页。
② 脱脱:《宋史》,吉林人民出版社1998年版,第1716页。
③ 杨衒之:《洛阳伽蓝记》,学苑出版社2001年版,第88页。

> 一庙之迎,动以数十像,群舆于街中。且黄其伞、龙其辇,黼其座。又装御直班,以导于前,僭拟逾越,恬不为怪。四境闻风鼓动,复为优戏队相胜以应之。人各全身新制罗帛金翠,务以悦神。①

这里描述的是南宋当时漳州迎神庙会的一般景象,而一个庙会中的神像,"动以数十像,群舆于街中。"孙应时(1154—1206)《宝祐重修琴川志》也有类似的记载:

> 东岳行祠在县北四十里福山,……每岁季春,岳灵诞日,旁郡人不远数百里,结社火,具舟车,斋香信,诣祠下,致礼。敬者,吹箫击鼓,揭号华旗,相属于道。②

尤其引文中"具舟车"的舟和车无疑是唐宋宫廷所用的旱船和山车,那么"结社火,具舟车,斋香信,诣祠下,致礼。"等句提及的当然是有关山车赛会之事。

宋代以后,民间庙会中的山车戏开始衰落,进入明清时期,移动型大山车突然无影无踪不知去向。其实,明清时期大多民间社火爱好的不是山车而是抬阁,这是一个贯穿明清两代的时尚。这些都反映于《南都繁会图》《普庆升平图》《天津天后宫行会图》等绘画。抬阁是另一个专题,对此不再讨论。

三、独辕四景车赛会及其山车戏史上的意义

那么唐宋时期盛行的民间山车戏去哪儿了?消失还是犹存?幸好笔者发现一个还在继承宋代风气的例子,它就是山西平顺县的独辕四景车赛会。2011年5月山西省平顺县申报的独辕四景车赛会经国务院批准,列入第三批国家级非物质文化遗产名录。

据报道,四景车与当地的九天圣母庙会有渊源关系。九天圣母庙位于平顺县城西北社乡东部的东河村,属宋代建筑。每年三月举办的古庙会规模盛大,参加庙会的社火也繁多,其中就有四景车4辆、社楼24抬、神驾2抬、神马匹等等。据有关专家考证,九天圣母庙会是九天圣母的祭祀大典,而四景车则是祭祀活动中的仪仗车。

基于这种想法,笔者把这个四景车看作古代山车的继承。与此有关,四景车赛会引笔者注目的还有三点:

第一,前引的《宋史》载有"棚车二十四,每十二乘为之,皆驾以牛"之句,尤其最后的"驾以牛"三个字正符合现在的四景车。

第二,从造型设计方面来看,四景车正是九天圣母庙的一个缩影(如图)③。其实古代宗教仪式中的山车一般都按照这个原则而制造的,四景车只是如实地继承这样的传统而已。这并不是四景车独有的特征,这一点在印度教的山车庙会图中得到证实。

第三,根据当地九天圣母庙宇中的碑记,宋代的时候北社村和周边的三十多个自然村

① 陈淳:《北溪大全集》(文渊阁四库全书本)卷43,《中国基本古籍库》(电子出版物)。
② 孙应时:《宝祐重修琴川志》(清道光景元钞本)卷10"叙祠",《中国基本古籍库》(电子出版物)。
③ 常浩已经指出过这一特点。见常浩:《论四景车造型与装饰艺术风格流变》(福建师范大学硕士学位论文,2012年),第7—8页。

庄自主结合成五个大社,五个大社都要制作一辆四景车,每年都会在"圆神地"举行大赛会。每次大赛会的候驾驭车的人、随从车的人、护从车的人以及前来观看赛会的人数达到万人之多,场景非常震撼①。这样的场景跟19世纪印度教山车庙会的完全一致,这决不是偶然的,而是因为两者都继承古代山车——本来借鉴佛教仪式而造的那个山车的传统。

总之,笔者认为四景车赛会在山车戏的历史上具有两大意义。第一,它是一个比较完整的保存唐宋风气的难得的例证,所以它在中国山车戏史的意义不可小视。第二,从亚洲的范围来看,目前它是弥补中国地区空白的唯一的例证,所以它在亚洲山车戏史的意义也不可忽视。

① 常浩:《论四景车造型与装饰艺术风格流变》(福建师范大学硕士学位论文,2012年),第12页。

面具的表情与傩戏的本质

丁淑梅[*]

摘　要：面具在表演艺术中并非独立存在的记号，它的表情既暗示着神的形象，同时也表达着面具表演者与神灵世界、自然世界的隐喻与转化关系。中国傩戏的面具是造型和表情独特，它以祭祀仪式为依托，包容了节日庆典、民间习俗与日常生活。以鼻子和下巴的细节阐释（此前讨论过眼睛和嘴巴）为切入点，对比日本伎乐面具、非洲刚果（金）祭祀面具，讨论其雕刻形态、细节呈现、附着装饰上的异质同构性，可以进一步认知傩戏的本质，以及面具所蕴含的社会功能和思维机制。

关键词：面具；表情；傩戏

　　面具作为脸部的覆盖物，在表演艺术中并非独立存在的记号，它的表情，既暗示着神的形象，同时也表达着面具表演者的身份及其与神与鬼、与自然世界的隐喻与转化关系。中国傩戏的面具是造型和表演艺术中起源很早、形态独特的一种类型，它以祭祀仪式为依托，包容了节日庆典、民间习俗与日常生活；与日本的伎乐面具、非洲刚果（金）的祭祀面具相比，在雕刻形态、细节呈现、附着装饰上显现出很大的差异性，但在某些社会功能、思维机制和表演艺术层面又具有异质同构性。以面具人物为基础，以鼻子和下巴的细节阐释（此前讨论过眼睛和嘴巴）为切入点，讨论面具的变形与虚构、伪装与隐藏、平衡与转化，可以进一步认知面具形象的类型学意义、以及傩戏的本质。

一、变形与虚构

　　面具通过造神来体现祖先和神灵的力量，表达某种社会功能，使得面具成为沟通自然世界与超自然世界、虚灵空间和现实社会的媒介。在那些具有凹凸感、立体感的面具表象中，关于鼻子造型的变形和虚构，是一个值得关注的细节。

　　以德江傩戏面具为例，中国傩戏面具对于鼻子的造型，体现了基于中国人的思维机制和社会功能。在面具所呈现的脸部器官中，鼻子显然不及眼睛和嘴那么生动、丰富、细腻。鼻子在傩戏面具中大部分的造型依从悬胆鼻的基本样式雕刻，一般显现出中正温和、笔挺有力的姿势，除了增加纹理，较少出现刻意的变形和怪诞风格。鼻子在中国古代医书中被

[*] 丁淑梅（1965— ），女，四川大学文学与新闻学院教授，博士生导师，文学博士，四川大学中国俗文化研究所研究员。主要研究方向为中国古代文学、戏剧史与戏曲学。

称为明堂,通过司理呼吸使人的身心感知自然、进入与自然息息相会的通道、获得身体能量。作为人最主要的嗅觉与味觉器官,调节人和周围世界的相互关系。鼻子并非呼吸的器官,而是心灵的器具。所以我们看到的傩戏面具中,无论是正神、凶神还是世俗人物,其鼻子作为脸部的中心,置于最重要的位置,通过鼻根、鼻梁和鼻翼的凹凸感和立体感呈现的大多是开明、阳刚、谦和、机智及友善,显示出一种自然、对称、均衡的美。即便是一些特例,如歪嘴秦童、牛高明因为面部整体扭曲而显现出五官的倒错,鼻子会出现稍稍倾斜的情况,但居中左右五官的力量和醒目位置依然没有太大的变形。中国古人对鼻子的最朴素的一般知识,从鼻根出发延及鼻梁,附着智慧、正大和意志力,还没有发展出充分的自我认知。虽然后世的戏曲脸谱在鼻窝涂白,做种种图案和纹样变化,那已不是人神相互转化的幻觉表达,而是艺术的一种理解和表现了。

日本面具文化中有关鼻子的起源很早,日本岩手县绳文时代出土的大量独立存在的鼻形系列土偶制品可见一斑。如岩手县八天遗迹出土绳文时代晚期的曲鼻土质面具,鼻梁延伸到鼻头向面部左边扭折弯曲痕迹,鼻端无鼻孔,呈现出一种异样的风貌;还有更夸张的曲鼻面具:如青森县上尾鲛遗迹,只有一个硕大鼻孔的鼻梁向脸部右边倾斜弯曲,甚至还有两幅面具,鼻梁与两眉贯通,T字形中鼻子几乎直角扭通。日本早期曲鼻面具的功能,与信仰仪式、秘密结社的宗教仪礼都有关系,但最值得注意的是与恶灵象征与追荐仪式、咒语治疗、病气驱逐,特别是演剧使用的幻觉状态的表达相关联的部分,与傩戏有许多相似之处,显现了日本人对墓域文化和死亡、疫气、疾病的关注,对生命枯萎、颓伤的一种意识。

日本的伎乐面对鼻子的呈现,起初并没有继承早期曲鼻面具的更多痕迹,如藏于东京国立博物院的7世纪日本飞鸟时代的迦楼罗,嘴巴整体拉长上翘衔珠,上唇和鼻尖合二为一,承担了支撑和托举的功能,可以看作鼻形变化的一个特例。而白凤—奈良时代的力士伎乐面,则以剑拔弩张的脸部夸张表情,以及需要加大发力而张大的鼻孔和鼻翼,显现出一种写实与夸张兼具的形态。日本彦根城博物馆藏的鼻瘤恶尉,额头血管爆起,鼻筋上有一块像瘤子一样隆起的部分,表情充满紧张感,是恶尉面在目凹鼻突基础上鼻子变形较大的一种。恶尉面有大、小、鼻瘤、茗荷、重荷、甘石榴、鹫鼻等不同形态。这种威严的面相兼具写实、灵验、象征的意味,是江户时代的著名面具制作家出目满水所作。而日本岐阜县白山神社的黑色尉,其木质纹理自然卷曲形成面部皱纹,红色暗纹与木质黑色凸纹形成跃动感,其中最显眼的是,向右欹侧伸出的鼻子将脸部的扭曲感立体化,形成口、鼻、眼的左右不对称、不自然感。这种室町时代鼻子倾斜立体伸出脸部的面具可能影响了后来日本的伎乐面中非常独特的一种类型。这种类型,在日本正仓院所藏伎乐面中大量存在。如在醉胡王、昆仑奴、狮子、婆罗门等系列木雕伎乐面上,不少鼻子造型都是长长的立体鼻子,伸出脸面之外,鼻梁有一定弓曲,鼻尖多弯钩。这种面具的鼻形特征的影响来源很复杂,其间有日本早期面具的遗形,或许与中土大唐的影响更大,如兰陵王等面具东传,或也与日本本土的长鼻子天狗等鬼怪传说、与其他域外文化的交流相关。伎乐面从一个侧面反映了日本文化对人类器官的物化崇拜观念以及对细物、枯物相关的身体观、生死观和审

美意识。

2017年1—2月间，兰州甘肃省博物馆展出"神人之约——中非珍稀面具艺术展"，让我们看到了非洲刚果（金）的祭祀面具呈现的独特面貌。这些面具以整块木雕为主，附着物有树叶、树皮、兽皮、植物纤维、布料、羽毛、贝类、金属、羊角、象牙等。主色调是黑、白、红，中间色和过渡色则极其丰富。面具涉及的角色有尊敬的祖先、部落首领、可怕的祭祀者、奇怪的外地人、强壮的男人、温顺的女性还有以水牛、羚羊为代表的大量动物形象。非洲刚果（金）的面具多用于祭祀，祭祀与民俗、节日、日常礼仪连接更为紧密，也有用于集体舞会和一般社交场合的。面具具有很强的角色感和表现力，展示的表情和情绪状态、神态也非常不一样。从鼻子的造型看，如沃油面具，是有权势的首领，抑或是有治病避瘟疫的方法，他的鼻梁上有一道黑线从额顶贯穿鼻尖，暗示了他通天的神力和权威。而库巴面具，则两侧鼻翼、两个鼻孔分叶为三角形的鼻子与额头上的涂白阳刻纹倒三角形成漏斗状的对应，从额间鼻翼仿佛可以看到时间的流逝、疾病使得身体离析的状态和精神的涣散。宾吉面具有着巨大的三角形鼻子，与巨大的眼袋或者是颧骨形成一体，鸡骨草的种子粘贴在凹陷的额头上，伸出的嘴巴、膨胀的脸颊，这些看上去混乱的风格元素相互矛盾聚合在一处，表达出强烈的激动的情绪。这种面具其实是葬礼或者成人礼上使用的。那卡奴面具的顶饰是两个犄角，面部中央有一个翻转朝上的鼻子（模仿了大象？）。他可以装扮部落首领，也可装扮恶名昭著的花花公子。翻转朝上的鼻子的实际功用，可能是仪式后，参加成人礼的年轻人要通过翻转朝上的鼻子，接住并吃掉一片木薯和山羊肉。卢巴面具则呈葫芦形，与卢巴的宗教团体的神灵之间有着某种联系。是神灵被物质化，包含在葫芦制成的容器或圆形的物件中的造型，黑白两色纹路圈图环绕鼻翼即两颊，则表示着地下由隧道和洞穴构成的神灵和死者的世界。如彭德直面和裸露疾病，歪鼻梁和黑白两色，像闪烁的火焰，令人想起掉入火坑中的疤痕，也是导致癫痫发作的征象。

这些面具，特别注重生活中某一细节和特定时刻的表情，用鼻子的变形与虚构神人相约、人神共舞，释放超常的生命能量，直面和裸露疾病，祈拜生殖，完成社交礼仪，沟通精神世界和现象世界——以动物为代表的自然世界，显示了非洲部族顽强、神秘的生存体验，从而在仪式中获得了某种灵魂升华和精神的实在超越。

二、伪装与隐藏

傩戏的世界，是一个神、人、鬼同在的世界。面具在变形和虚构中造神，也同时扮鬼。或许是神在上、鬼在下，与鼻子的造型功能不同，下巴在扮鬼时起到了不同的作用。在傩堂戏面具形象中，有一类没有下巴的类型，集人神鬼为一身，但更多附着着鬼灵的色彩。如牛高明、鸡脚神、地盘等。

牛高明面具，是个慈祥和蔼、面带微笑的老年人形象，头戴宋代差人帽，额头凹陷，眉弓、眉毛及眼角往下耷拉，嘴唇微笑张，上唇几乎成一条直线，下唇则变成开口方形，没有下巴，面部往下呈开放性的结构，显现出智慧、风趣的世俗趣味。而面罩一叶新鲜猪肝当

面具的"鸡脚神",很可能就是佛经上提到的迦楼罗,因为它被形容为人头鹰嘴、人身鸟肢的煞神。常在头七陪亡人回魂,故有回煞一说,煞神据说有性别之分,虽是人身却长着一双鸡脚,面目狰狞可怕,拿执铁链。而现藏于贵州傩文化博物馆的地盘,相当于土地神,其职能亦或是某一地盘的业主。其面具造型是鼻翼伸张、耳垂硕大、大嘴敞开,没有下巴,笑意淳朴、表情饱满。还有张望人情、揣摩人心、俯身面世而敦实憨厚的报府三郎,也嘴巴下半外开,没有下唇和下巴。还有傩戏重量级的神灵——二郎神,也出现没有下巴或者以下凸的獠牙代替下巴的面具造型。

面具上这样的分割、截断与穿插,形成面部五官与结构的上下不对称和虚实照应关系,或许是为了隐藏戴面具者的一部分身份信息,以便于伪装或转化为类型中的不同人或物。与人仰望上天,祈求神灵庇护的方向感不同,或许是人希望更多通过这种指向地下的通道,来了解来自地府鬼灵的神秘气息,以期获得超自然的力量。除此之外,没有下巴的面具造型或许也还隐喻着被打掉的下巴、被笑掉的下巴等傩俗内涵。

在日本的伎乐面具中,则很少出现没有下巴的情形,除了下巴与脸部一体的,还有一些伎乐面具其实显现了一种分割与连接的意味——就是用裂隙和断痕显示下巴作为脸部的另外一部分,用绳索、草结再重新把它们连接起来,成为一种与脸部一体化而又具有一定活动性的下巴造型或者称为活动下巴,如白山中居神社的父尉、谈山神社的白色尉、丹生神社、白山比田羊神社的父尉、翁、黑色尉等。这一类活动下巴在中国傩戏的开山猛将、勾簿判官面具中也有出现。

而非洲刚果(金)的祭祀面具中,下巴的造型则有很多是没有下巴或者隐藏下巴的。如恩保面具,是一位男性,用黑白两色切割面部,凹陷的眼窝和两侧额的白色,被额头倒插下来的巨大的黑色三角形和短鼻头分割开来,鼻子以下的人中、嘴巴、下巴,被黑色半椭圆形遮隐托住,形成了带有几何模型意味的人脸结构。其眯缝的眼睛看去充满了善意,但包裹的下半张脸则给人神秘莫测的威严感。又如恩巴卡面具,用象形皱纹的横竖不同的雕刻纹路,描绘出通天鼻梁、垂额头发以及两颊和嘴边的肌纹。有意思的是,这副面具的下巴垂下一个坨,既像与胡须同体、又成为面具可以支撑的一个基点,如同一个有身份、受人尊敬的慈眉善目的老者。其他面具呈现的下巴造型,则更丰富复杂,如以大嘴咧开到两颊、鼻子末端和小孔嘴直接贯通锯齿形的脸颊;伸出面部的方形筒嘴无下巴;长方形面具面部下方的折叠;夸张头颅、眼睛、鼻子而缩弃下半张脸如那卡奴——神话人物卡孔西。还有下巴被覆盖、下巴赘生、下巴阔大、下巴凹凸、双下巴、下巴柱状伸出或者下延、下巴被十字纹、镶嵌珠贝等装饰物遮盖、方下巴、雕刻成圆盘与胡须成为一体的下巴等等,表达着非洲部落特有的等级地位和种族认同、以及关于生命成熟的思考。法国文艺批评家马尔罗评论说:非洲面具,不是人类表情的凝固,而是一种幽灵幻影……羚羊面具不代表羚羊,而代表羚羊精神,面具的风格造就了它的精神。

三、平衡与转化

在古人的观念中,有一个由神灵世界和世俗世界合成的天地人、神鬼人同在的三重空间。为了能表达这种神人鬼同在的世界观,通过面具与灵魂世界、自然世界寻找联系、建立平衡,傩戏面具中存在的最多的是一种"中间表情"——一种集合了神性、鬼性和人性为一体的表情。

如傩公傩母的形象,既是傩神,也是我们尊敬的祖先,也是我们慈爱的父母。傩公傩母的面具并不是戴在脸上,而是放置于神案上供奉的,极少的时候有拿在手上做道具。任何一坛傩戏首先都要在傩堂正中一起供奉傩公傩婆,才能保佑傩事顺利、祈愿还愿得成。傩公一般是红脸男性,傩母一般是白脸女性,传说中的兄妹两人应上天之命滚石磨成后,代表着祖先崇拜与繁衍生殖的力量,有时傩母主事不仅是母系社会的痕迹遗留,也代表着男女两性的平衡。所以他们慈祥和蔼、温婉大气的表情不仅保佑着众生,也成为众生想象和向往的一种面相的概括。又如关羽,作为傩神,其形貌一般是按面如重枣、卧蚕眉来雕造。一双丹凤眼竖起,红脸黑须、半睁半闭的眼神,具有威慑作用和神力,又有高鼻梁、豹子眼、火烧眉、獠牙嘴等变形。民间驱傩,例奉关公为坛神或戏神。开戏,必设关公圣像、先祈关公后开正戏。每年春节或关公生日,均要从庙里抬出关公像,在田野、村寨中游走(扫荡),以借关公之威,驱邪纳吉,保一方平安。其半睁半闭的眼神,俯察人间善恶、悲悯苦难众生,也成为傩戏中众多神灵的通用表情。再如土地,作为主管一方的乡神,名目甚多。传说土地有九个弟兄,专为主家纳祥驱邪赐福添寿。土地面具统为男性,但也有土地公、土地婆,以显示阴阳平衡。土地面具造型稳重,神态安详,慈眉善目,两耳肥大,有的眼和下颌可灵活转动。土地九兄弟如天宫管天门的土地神之首天门土地;管天下林木花草的封林土地,管出行人顺安的南丫土地,管禾苗生长、风调雨顺的青苗土地,管村寨大门安全太平的山门土地,管村宅交易的当坊土地,管耕田破土的梁山土地,掌管家当的长甚土地,到傩堂点兵出城的引兵土地,一般都例穿法衣、手执扇子和棍子,头戴员外帽,笑容满脸,眼睛眯成一条缝,稀朗的白胡须,大耳下垂,和善可亲,诙谐有趣,专为愿主纳吉驱邪、赐福添寿、保佑一方。土地神的群落就仿佛村间乡里随处可见,可以处理各种民间事务、解决经济纠纷、调节邻里关系、改善田事民生的老人和前辈,在动静、悲欣、生死之间,照拂着普通人的生活。不仅土地神的"中间表情"达成了神、人、鬼的三位一体,也降下至上神的尊严,成为了普通人生活的参谋与助手,而且普通人也可以成为神,如李龙,是叫花子出身,却被民间封赠,借玉皇大帝之令,到傩堂给主人救难消灾。他身围战钗,手拿杖棍、木瓢与师刀,穿梭在不同的傩戏表演段落中,睁一只眼闭一只眼,快要掉下来的下巴充满笑意,不停地问卦灭灾。

日本学者野上丰一郎(1883—1950)曾著有《能面考论》,1994年提出了能面的"中间表情论",认为古代能面师专研面具的表情变化,摸索出一种类似于公约数的面容,即雕刻出来的脸不偏向任何一种表情,而是处于各种表情的中间阶段。佩戴者只要通过细微的

移动，就能使面具表情发生改变，从而使光影中的忧愁与和悦似乎并存，又似乎是囊括了一切情绪的"空"，这种能面的面容被命名为"中间表情"。这种无表情的表情、超越表情的表情，是能面作为面具存在的最大特色，同时也是被称为"幽玄化"的日本文化自觉的象征。日本能面将物狂、执心、怨灵、人情聚合在脸面上，向上生辉、朝下颓伤，在淡化和遮蔽死亡阴影的同时，舍弃了自然表情的丰富性、直接性，追求一种无表情、瞬间固定的表情，显现出心神合一、即生即死、非生非死的一种中性状态，造就了日本程式化的戏剧传统。

而非洲刚果（金）的祭祀面具，则通过放大和夸张脸部五官靠上部分的某些部件，如额头、鼻子、眼睛，并添加装饰和附着物来显现保护、安抚、祝福、神圣、尊敬、鼓励、赞扬和治愈的功能。除了可以变形扭曲的脸面造型，显现出惊吓、恐惧、吞噬和对死亡的阴影表达外，更多存在的也是具有半闭的眼神、没有道德评判、或者极其弱化的神灵形象，如半闭着眼、一脸淡漠表情的宗博面具，面额上有十字形装饰，暗示了佩戴者不凡地位和宗教权威；卡刚果面具就是慈祥、宽容、善于生养的理想女性；或者直接呈现的羚羊、水牛、猪、狮子、猴子、黑猩猩、狗、猎豹等动物造型，反映着非洲部落和民族在祈雨祛旱、婚丧嫁娶、播种丰收、成年割礼（中国傩所没有）等祭祀活动中的宗教、信仰与民俗观念。

相比较而言，傩戏面具与日本伎乐面具、非洲刚果（金）祭祀面具，虽然在社会功能、思维机制和表演艺术上呈现了敬神拜灵、驱鬼逐疫、祛病消灾的异质同构性，成为人类戴在脸上的另一种历史，但其所呈现的造神、扮鬼、演人的路向是不大一样的。当神灵的具象化，越来越走向以人为主宰的世界时，差异性也就越来越显见了。如果说中国傩戏面具与日本伎乐面具是通过面具与超自然世界寻找联系，从而建立精神世界和现实世界的平衡，那么非洲刚果（金）祭祀面具，则是直接与超自然的世界建立联系，从而来寻求某种身与异在的平衡。如果说中国傩戏面具反映出了家族传承性和在一定等级基础上的社会和合图景，日本伎乐面具反映出了一定的社会分层与宗教世袭性，那么非洲刚果（金）祭祀面具则反映了明显的社会分层和人与自我分离与矛盾的状态。

东亚面具戏中登场面具的异同点

田耕旭[*]

摘 要：本文从韩、中、日三国面具戏中梳理三国面具的共同点与差异性。其共同点表现为面具性质与面具形态两个方面：三国都有能展示其与面具戏内容相关联这一共同点的面具，并且对表现人物的性格和特征上，三国拥有共同的认识。其差异性表现为面具性格与面具形态两个方面：韩国面具戏中以现实人物为主，中国和日本的面具戏中神、鬼、人并存。三国面具形态的最大不同点体现在面具头部上面。

关键词：东亚；面具；共同点；差异性

一、前 言

韩国的面具戏具有多段式的构成方式，它是由带有辟邪性质的仪式舞科场、花和尚（破戒僧）科场、两班科场、老头老太科场等内容组成的。韩国面具戏的演戏内容中虽然歌曲、舞蹈、台词都很丰富，但是正如它的另一个名称——面具舞一样，舞蹈不仅占有很大的比重，而且舞蹈动作也十分出众。日本民间所传承的神乐以及中国西藏喇嘛教寺院的羌舞也具有多段式风格，例如日本神乐中天孙界的王权神话，包含了多个叙事性内容的剧目，但是其主要表现形式还是舞蹈。

相反地，中国的傩戏、日本的能乐、西藏的拉姆舞是从大部分剧目中选取一部分内容来进行演出。尤其是中国面具戏虽然台词、舞蹈、歌曲都很丰富，但歌曲演唱部分占有很大比重，表演者的演唱实力至关重要，歌曲的曲调很丰富。

由于同属于一个东亚文化圈，东亚地区面具戏中的面具形态十分相似，但是各国又具有各自鲜明的特征。

二、东亚面具戏中面具的共同点

（一）面具性质的共同点

韩、中、日三国都有像辟邪面具、神圣面具、醉酒的胡人面具等，能展示其与面具戏内

[*] 田耕旭（1957— ），韩国高丽大学教授、高丽大学博物馆馆长。专业方向：韩国戏剧史、面具史。

容相关联这一共同点的面具。

首先,韩国和中国的面具戏中,受傩礼影响而来、具有追赶鬼神功能的辟邪面具有很多。在韩国面具戏中,像五方神将面具、莲叶面具、眨巴眼子面具、醉发利面具、八墨僧面具、狮子面具,都是具有辟邪性质的面具,然后结合戏剧的内容登场的(图1)。

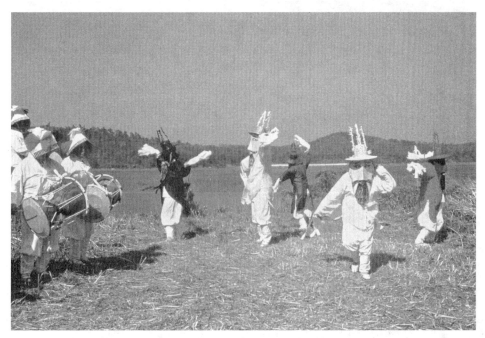

图1　驾山五广大的五方神将面具

中国的面具戏傩戏中,具代表性的有安徽省池州市傩舞的舞伞、舞滚灯、打赤鸟、魁星点斗、周仓和钟馗捉小鬼中出现的钟馗面具;贵州省傩堂戏中出现的开山莽将、押兵仙师、勾愿判官、二郎神;江西省南丰县石邮村的傩戏中出现的开山、雷公、钟馗、关公等(图2)。

日本民间的神乐中的面具舞有出云神乐、伊势神乐、狮子神乐。出云神乐是以采物①为中心进行表演的神乐;伊势神乐是汤立;狮子神乐则是以狮子头面具为中心进行表演的神乐。人们相信在道具、窑汤(锅里的热水)、狮子头中,神会降临,并驱除恶魔,给人们带来长寿、幸福。因此在神乐中登场的人物中,大多都带有辟邪的性质(图3)。

并且,韩国与中国的面具戏中均有象征神的神圣

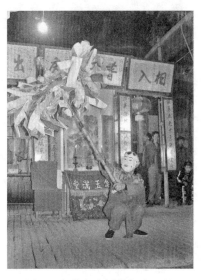

图2　安徽省池州的舞伞面具

① 采物是神乐的舞蹈表演中演员手里拿的物件,一共有十种。即:榊木、小竹子、纸及麻布、拐杖、弓、双刃刀、矛、杓葫芦、蔓草、堂纸。

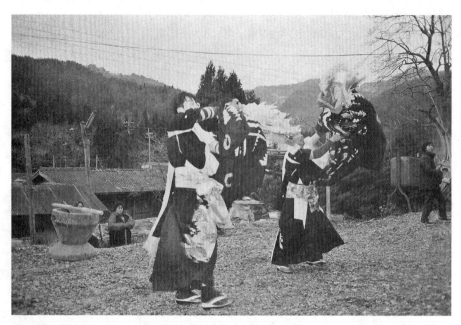

图 3　黑森神乐的狮子面具

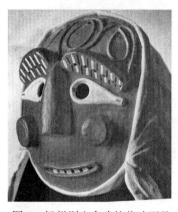

图 4　杨州别山台戏的莲叶面具

面具。比如,韩国面具戏中有河回别神面具戏的阁氏面具、杨州别山台戏的莲叶面具和眨巴眼子面具、驾山五广大的五方神将面具等。河回的阁氏面具就象征着这个村子的守护神(城隍神)。莲叶和眨巴眼子各自作为天煞星和地煞星,便象征着天神和地神(图 4)。但是韩国面具戏中的神圣面具相比中国和日本来说却不算是多的。

中国面具戏中二郎神、财神、土地神、傩公、傩婆等神圣面具分布于各个地区。并且在贵州省的傩堂戏中,有作为正神的梁山土地、消灾和尚、唐氏太婆和先锋小姐,也有作为凶神的开山莽将、押兵仙师、勾愿判官和二郎神(图 5)。

在日本,特别是在神乐中,因为把日本神话故事戏剧化的内容有很多,所以就出现了很多像天照大神、须佐之男命、天宇受卖命等这种神话中的神。除此之外,神乐中出现的神还有山神、七福神中的惠比寿等等(图 6)。

(二)面具形态的共同点

韩、中、日三国的面具戏中,从可动的眼睛、兔唇、歪嘴、可动的下巴、没有下巴、僧人额头上的包等等这些表现部分形态的时候,他们都用了非常相似的方式来进行表现。这也意味着在对表现人物的性格或特征上,他们拥有着共同的认识。

首先,东亚的面具中,都制作出了可以做眨眼状形态的面具。韩国的杨州、松坡、退溪

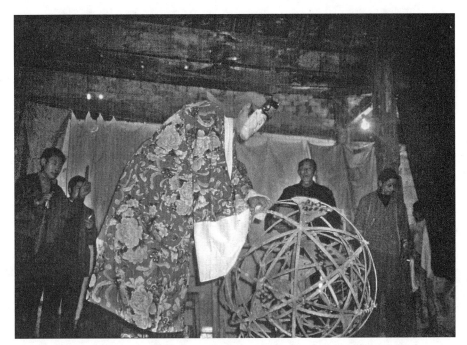

图 5　安徽省池州的舞滚灯（戴上有三只眼的二郎神面具，跳滚灯的舞）

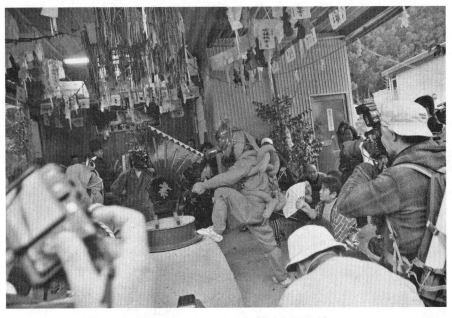

图 6　花祭的榊鬼（除恶魔、带来福运的神）

院别山台戏中有眨巴眼子面具。因为最初眨巴眼子面具可以让眼睛睁开、闭上，所以就赋予了它"眨巴眼子"这个名字。但如今是无法再现这一面具了。只能通过首尔大学博物馆中收藏的退溪院别山台戏的眨巴眼子面具，观察到眨巴眼子原来的样子（图7）。

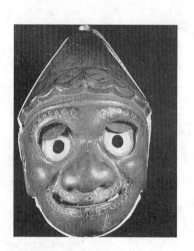
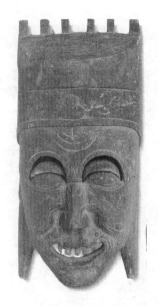

图7　20世纪20年代收集的退溪院山台戏的眨巴眼子面具

图8　广西省壮族师公戏的家仙面具

中国的面具戏中不仅有可以眨眼的面具,还有装了可以让眼球滚动的装置的面具。广西省壮族的师公戏中出现的家仙面具(图8)、云南省文山县冲傩戏的二郎神面具、还有流传于中国南方各处的狮子面具等,都是具有可眨眼功能的面具。此外,可让眼球滚动的面具,有贵州省道真县的傩堂戏中登场的秦童面具、土地面具、山王面具,还有贵州省德江县傩堂戏的土地面具,等等(图9)。

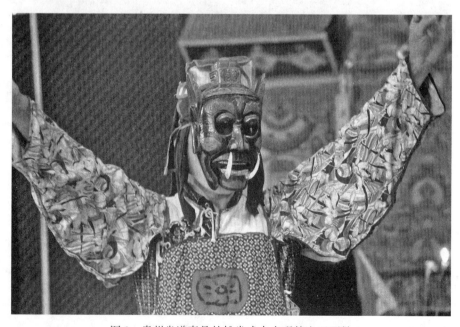

图9　贵州省道真县的傩堂戏中出现的山王面具

在东亚面具戏中,均有用歪嘴的样子来呈现滑稽角色的表现方法。河回别神面具戏的焦拉尼和中国贵州省德江县傩堂戏中出现的秦童面具便是如此。并且,二者均是下人的身份地位,也具有相同之处(图10、图11)。日本的面具中,Hyottoko面具,也是用尖尖的嘴、不对称的眼睛表现出了十分滑稽的模样。

同时,东亚面具戏中还普遍存在兔唇面具。韩国的杨州别山台戏、松坡山台戏、凤山假面舞等民间戏剧中登场的两班甲与两班乙,其面具造型则是呈兔唇状(图12、图13)。在中国广西壮族的师公戏中出现的丐头面具和贵州省变人戏的嘿布面具也是呈兔唇模样(图14、图15)。

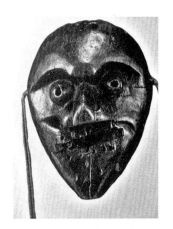

图10 河回别神面具戏的焦拉尼面具

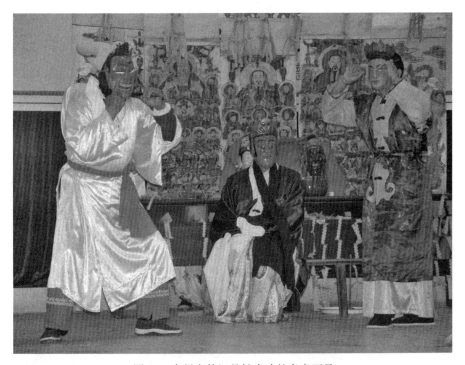

图11 贵州省德江县傩堂戏的秦童面具

东亚面具戏中,均有下巴可以移动的面具。韩国河回别神面具戏中的两班、书生、佛僧、白丁面具是十分具有代表性的(图16)。中国贵州省道真县傩堂戏的秦童面具、三王面具、土地面具,贵州省德江县的土地面具,云南省文山县冲傩戏的二郎神,包括云南省昭通县端公戏的各种面具,都具有可以移动下巴的功能(图17)。在日本的能中出现的老人面具也是可以移动下巴的。

与此同时,东亚面具戏中也同样具有没有下巴的面具。河回别神面具戏中的伊每角

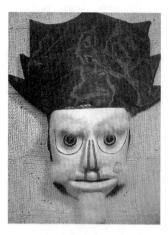 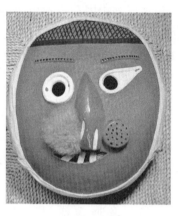 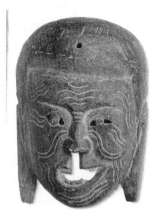

图 12　凤山假面舞的两班甲面具　　图 13　杨州别山台戏的书生面具　　图 14　广西省壮族师公戏的丐头面具

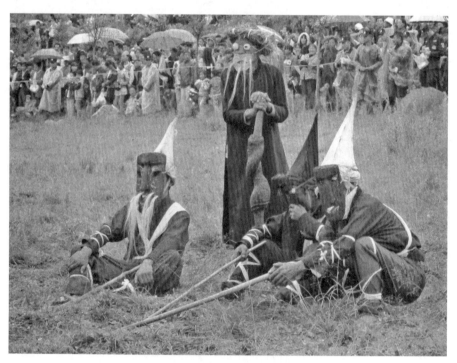

图 15　贵州省变人戏的嘿布面具（右）

色的面具就是没有下巴的造型。依据传说，许道令在梦中接收到了神的命令，正在制作河回面具。思念许道令的姑娘偷看到了这些，最后使得正在制作伊每面具的许道令吐血而亡。所以伊每面具是没有下巴的（图19）。

中国贵州省道真县傩堂戏的撵路狗面具和思南县傩堂戏的地盘面具等，都具有没有下巴的造型特点（图20、图21）。

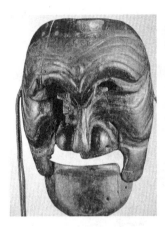
图 16　河回的白丁面具

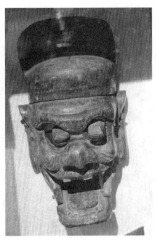
图 17　贵州省道真县傩堂戏的土地面具

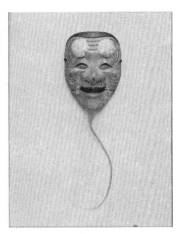
图 18　日本能的老人面具（翁面，白色尉）

图 19　河回的伊每面具

图 20　贵州省道真县傩堂戏的撵路狗面具

图 21　贵州省思南县傩堂戏的地盘面具

　　韩、中面具戏中，在制作佛教僧人的面具时，额头上多以用大包来表现。河回别神面具戏的僧人面具和中国贵州省傩堂戏中出现的各种和尚面具的额头上面均有很大的包，表现模仿了佛祖双眉间的白毫。在佛家中，白毫象征着智慧和光明，光明暗示着无量世界（图22、图23）。

　　如上所述，韩国和中国都有如辟邪面具、神圣面具、醉酒的胡人面具这样与面具戏的内容相关的面具。并且在面具的形态方面，虽然整体上造型有很大差异，但从可动的眼睛、兔唇、歪嘴、可动的下巴、没有下巴、僧人额头上的包等部分形态来看，还是可以发现他们在表演中是有非常类似的表现手段的。也就说明，他们在表现某种目标人物性格或特征时，是具有共通的认识的。

图 22　河回的僧人面具　　　图 23　贵州省德江县傩堂戏的和尚面具

三、东亚面具戏中面具的差异性

（一）面具性格上的差异性

韩国面具戏中的登场人物主要以现实人物为主。韩国面具戏中虽然也有白狮子、狒狒、营奴等一些幻象性动物和莲叶、踺目等象征神性的存在，但是相较于中国来说还是很少的。再者，在表演内容方面，韩国面具戏主要是以讽刺和批判现实问题为主，批判性地揭示了因社会不平等所引发的现实问题。剧中登场人物的名称就暗示了各科场中所蕴含的主题。大部分名称是来表明老丈、小巫、卖鞋人、两班、马尔都基、老头儿、老太等身份或族类的，极少出现具体的名字。通过名称的表述可以看出，面具戏所探讨的是不同身份或阶级、种族之间的问题，而不是登场人物个人的问题。

但是，中国和日本的面具戏中出现了诸如天上的神、地下的神、山神、鬼神、人等多种多样的存在。表演内容方面，除去仪式性的舞蹈以外，大部分借用既有的戏剧或说唱、古史等中的故事来进行戏剧演出，戏剧的整体内容也基本都是通过叙事性的方式进行展开。中国和日本这种类型的面具戏也是由几个科场编排组成，大部分剧目都是由一篇叙事作品分成几个科场来进行的。因此，中国面具戏中的二郎神、钟馗、关公、刘文龙、孟姜女等人物作为叙事性情节的主人公都有具体的名字。日本面具戏中的源融，有常的女儿，业平、须佐之男命、天照大神等人物作为叙事性情节的主人公也都有具体的名字。

特别是，随着中国军队中的军傩传播到民间，贵州省地戏中的《说岳》《三国演义》《封神榜》《杨家将》《薛仁贵征西》，云南省澄江县的关索戏，青海省纳顿节的五将、三将，安徽省的花关索战鲍三娘、圣帝登殿等历史战争故事都以面具戏的形式传承下来（图 24）。

图24　云南省澄江县阳宗镇小屯村的关索戏

但是韩国的面具戏中没有像军傩这样的战争故事内容。相反地,韩国面具戏的内容主要针对朝鲜后期社会引发的问题进行讽刺。另外,面具戏内容的不同,面具的性格也有很大的差异。

（二）面具形态上的差异性

中韩日三国面具戏中,所使用的面具形态的最大不同点体现在面具头部上面的部分。韩国面具的面部只表现到额头部分。一部分有头发的情况也只是很简单的表现。所以人物的性格和特征都要依靠面部的变化来实现。需要戴帽子的角色另外再戴上帽子。这一点跟日本的能乐和神乐中的面具相似。例如,凤山面具舞的鬼面——八墨僧面具只借助面部的表情来演绎出可怕的样子(图25)。

图25　凤山面具舞的八墨僧面具（20世纪30年代）

但是大部分的中国面具头部部分和面部部分是一起使用的,用来表现人物的性格和特征。面具本身的头部部分装饰有帽子或王冠。例如,贵州省的地戏以战争故事为主要内容,因此将帅在剧中占有很重要的地位。头盔上主要装饰有龙凤,男将军带龙头盔,女将军带凤凰头盔。然后还装饰有大鹏、白虎、鬼神、蝙蝠、莲花等。耳翼两侧主要画着龙凤和各种象征吉祥的花草图案。(图26、图27)

除此之外,韩国的面具中一般没有耳朵。虽然野游和五广大的面具中有一些出现了

图 26 中国贵州省地戏《说唐》中的秦叔宝，男将军，头部装饰龙

图 27 中国贵州省地戏《杨家将》中的穆桂英，女将军，头部装饰凤凰

图 28 广西省桂林傩戏的李令工的三种模样，下为凶相，上右为武人像，上左为文人像

耳朵，但也是极少数情况。与韩国情况不同的是，中国的面具如图26、图27耳朵部分得到了很好的表现。

另外，广西省桂林的傩戏中令工面具，由内外两层和内外三层形成，韩国却没有这样的面具。三层形成的面具同一个人物的面部模样可以变换三次。最里面的黄金面容是带有利齿的凶相面具，中间的白色面容是文人面，外面的红色面容是武人像。这是为了赞扬唐初期桂林大总督李靖的剿匪功劳，并把他奉为神来祭祀。武人像是李令工本来的模样，文人像是表现他的善良，凶相是表现他平定魔鬼时的模样（图28）。

四、结　　论

像韩国和中国都有如辟邪面具、神圣面具、醉酒的胡人面具这样与面具戏的内容相关的面具，并且在面具的形态方面，虽然整体上造型有很大差异，但从可动的眼睛、兔唇、歪嘴、可动的下巴、没有下巴、僧人额头上的包等部分形态来看，还是可以发现他们在表演中是有非常类似的表现手段的。也就说明，他们在表现某种目标人物性格或特征时，是具有共通的认识的。

特别是河回别神面具戏中出现的，像两班、书生、白丁、佛僧这种单独制作出下巴，并用绳子连接在一起的面具，或像伊每那种没有下巴的面具，或像下人角色焦拉尼这种兔唇模样的面具，亦或者佛僧这样额头上有包的面具等。通

过这些面具的制作技法和形态,可以找到区别于韩国的,其他面具戏造型上的特征。但意外的是,在中国贵州省的傩堂戏面具和日本能面具等面具中,发现了很多与河回面具相似的点。在周边国家也发现了与河回面具的造型和制作技法相似的面具,这是和邻国交流的结果,还是因为所属在东亚共同文化背景中,具有类似的思维,却各自独立形成的呢?这是日后需要进一步进行研究的课题。

中韩傩礼逐疫机制的生成与运作

郑元祉*

摘　要：本文以中国的《周礼》《后汉书》《隋书》以及韩国的《高丽史》《朝鲜王朝实录》为依据，立足于诸文献中所载傩礼面貌及其演变过程，对逐疫的生成与运作机制进行了一番探讨。以往的研究大多集中于中、韩两国文献中所载的方相氏，常以之为焦点来展开傩礼的研究，其成果令人瞩目，但这种研究没能在傩礼这一仪式的整体框架中看待方相氏的特点及功能，因此就无法对傩礼的整体面貌进行全面呈现。本文从逐疫的角度对傩礼的某些构成部分进行了详细的探讨，通过推究逐疫的机制，试图透视傩礼的整体面貌。

关键词：傩礼；逐疫；民间信仰；威胁；阴阳；生成与运作机制

一、引　言

本文第一部分先以《周礼》《后汉书》《隋书》《新唐书》《政和五礼新仪》为主，并以《高丽史》《朝鲜王朝实录》中出现的傩的样式和傩的组成要素考察变迁和过程，最后将查看逐疫的原理。以往对于傩的研究只注重韩中文献中出现的方相氏和傩性格的考证，而对于傩仪的整体脉络中方相氏的特征及功能并没有一个准确的把握，对于傩的面貌也只是部分性的了解。

通过韩中两国的官方文献，考察傩的各种构成要素，查明逐疫的原理，究明傩的整体性格①。

二、前人研究

曾经在一段时间里，对于《周礼》中记录的方相氏的"蒙熊皮"有过一段争论②。研究表明，宫中傩礼中，中国的方相氏是由傩礼初期中地位比较地下的狂夫组成的，主要的功能是执行咒术。主要探讨的是逐渐到后期时，咒术的功能逐渐衰退，音乐性的功能逐渐增

* 郑元祉(1954—　)，韩国全北大学中文学系教授。

① 村山智顺在《朝鲜의鬼神》中介绍了16种禳鬼方法，虽然这是朝鲜时代长时间在民间流行的方式，但是古代中国与韩国的宫中进行的有关傩的行为似乎没有差别。如果从用词来看，中国的傩中有10种用语在使用。本文可能的话不会单独造词，会参考借鉴以往的用语。(日)村山智顺著，鲁成焕译：《朝鲜의鬼神》，民音社1990年版。

② 具有表面性的论文有章军华的《〈周礼〉视阈下"狂夫驱傩"身分认证及傩戏源流新探》，《戏剧艺术》2012年第1期。

强,这时狂夫与중황문在担当方相氏时,逐渐转换成以演奏音乐为主的工人履行方相氏的功能①。

像这样,在前人研究中主要是以方相氏为主要人物的研究②。在逐疫中,关注熊的勇猛,把熊设定为一种威胁方相氏的存在③。但如果把傩放在傩礼的角度去看的话,熊的形象也可反映方相氏的坚强勇敢④,逐疫是否能够驱逐看不见的存在是值得怀疑的。如果从逐疫的角度并联想"蒙熊皮"来分析的话,也要斟酌一下是否是一种借助熊的强壮和勇猛的表现。但始终也只是从一个角度出发去考察而已,并没有从傩礼中整体的逐疫现象中去考虑,只是逻辑性的证据或情况下的一种辅助情况。如果从逐疫的原理,乃至机制的角度去看的话,那么方相氏的人物作用、服饰、傩礼整个过程都是值得注意的。

三、傩礼中的逐疫方法（1）

村山智顺曾在《朝鲜的鬼神》中讲述过在灾难或灾祸中,以防治为目的,召唤色、声、香、味、触五种触觉的方法与鬼神相对抗。

一般情况下（韩国人）,红色和黄色,代表病魔、恶鬼的颜色,声音中有鼓声、金属声和悲切高呼的声音,味道中有很刺激的味道,口感中有很刺激的辣味、酸味、咸味和让人感到很烫的味道,或者是会给人带来一些痛苦或是避讳的事物,或是带些让人害怕的特性的东西。⑤ 他所说五感法,是通过颜色、声音、味道、口感、感觉来驱退鬼神并预防疾病和灾难。本文主要引用的是他指出的颜色和声音。

驱除疫鬼或是恶鬼中最具代表性的方法就是威胁与胁迫。具体的分为通过唱和中的话语和唱歌的方式进行威胁,或是带上恐怖的假面,或是借用武器和工具进行威胁。

（一）唱和

从《后汉书》到《朝鲜王朝实录》中,所有以唱歌的方式驱赶恶鬼和威胁恶疾的方法如下。唱和就是通过众人的嘴⑥驱赶疫鬼和恶鬼的方法。

于是中黄门唱,振子和,曰:"甲作食歹凶,肺胃食虎,雄伯食魅,腾简食不祥,揽诸食咎,伯奇食梦,强梁、祖明共食磔死寄生,委随食观,错断食巨,穷奇、腾根共食蛊,凡

① 朴恩玉:《고려, 조선전기와 관련된 중국 방상시의 기록 고찰》,《韩国音乐研究》2010年第2期。
② 请参见张琦《方相氏源流考》,《天府新论》2008年第3期,陈珂《巫-方相氏-钟馗的演变：角色与精神的盛衰》,《地方文化研究》2016年第1期。
③ 《周礼注疏》卷31中"蒙：冒也,冒熊皮者,以惊驱疫疠之鬼,如今魌头也。"李学谨主编《周礼注疏》下,北京大学出版社1999年版,第826页。
④ 《周礼详解》中"方相氏,以狂夫四人为之,则狂之疾,以阳有余,然后能胜阴匿故也,掌蒙熊皮,则取其以毅而致果也。"
⑤ （日）村山智顺著、鲁成焕译《朝鲜의鬼神》,民音社1990年版,第445页。
⑥ 这部分请参考："新罗33代圣德王时,纯贞公为江陵太守,带着家人赴任途中吃午饭,突然海中恶龙出现,带走了美丽的夫人。当大家都悲叹之时,一老人出现安慰他们并教给他们一首歌,正如'大声唱出这首歌,就连铁也会化掉'那样,海怪也会害怕的。按照老人说的他们拿着柳枝伴随着节奏到水边的小坡上,海龙果真带着夫人回来了。"

使十二神追恶凶,赫女躯,拉汝肝,节解女肉,抽女肺肠,女不急去,后者为粮。"①

方相氏执戈扬盾唱,振子和,曰:"甲作食歹凶,胇胃食虎,雄伯食魅,腾简食不祥,览诸食咎,伯奇食梦,强梁、祖明共食磔死寄生,委随食观,错断食巨,穷奇、腾根共食蛊,凡使一十二神追恶凶,赫汝躯,拉汝干,节解汝肉,抽汝肺肠,汝不急去,后者为粮。"②

唱帅,振子和曰:"甲作食凶,胇胃食虎,雄伯食魅,腾简食不祥,览诸食咎,伯奇食梦,强梁祖明共食磔死寄生,委随食观,错断食巨,穷奇腾根共食蛊,凡使一十二神,追恶鬼凶,赫女躯,拉汝肝,节解汝肉,抽汝肺肠,汝不急去,后者为粮。"③

方相氏……唱率,振子和曰:"甲作食凶,胇胃食疫,雄伯食魅,腾简食不祥,览诸食咎,伯奇食梦,强梁、祖明共食磔死寄生,委随食观,错断食巨,穷奇腾根共食蛊,凡使十二神,追恶鬼凶,赫女躯,拉汝肝,节解汝肌肉,抽汝肺肠,汝不急去,后者为粮。"④

方相氏执戈扬盾唱之,振子皆和,其辞曰:……甲作食凶,胇胃食疫,雄伯食魅,腾简食不祥,览诸食咎,伯奇食梦,强梁、祖明共食磔死寄生、委随食观,错断食巨,穷奇腾根共食蛊,凡使十二神,追恶鬼凶,赫汝躯,拉汝肝,节解汝肌肉,抽汝肝肠,汝不急去,后者为粮。"周呼讫,诸队鼓噪……⑤

如果领唱是方相氏领唱的话,那么振子们也要跟着和唱。伴随着驱逐疫鬼的12神和呼叫着12鬼而被驱赶的疫鬼们的名字进行驱赶。驱赶恶鬼的12神分别为甲作、胇胃、雄伯、腾简、览诸、伯奇、强梁、祖明、委随、错断、穷奇、腾根,被12神抓住的恶鬼分别为凶、疫、魅、不祥、咎、梦、寄生、观、巨、蛊等。可以看出,在驱赶恶鬼时,神与所驱赶的疫鬼比例为1∶1,对于各自的名称出处,以现今笔者的能力还无法予以解释。现在只可以说明12神与驱除恶鬼的凶恶中"以鬼治鬼"的方法。若是再无法驱赶,便以"凡使十二神,追恶鬼凶,赫汝躯,拉汝干,节解汝肉,抽汝肺肠"的方法进行威胁恐吓。这种方法可以让恶鬼惊恐并自行退下。这种观念在《龟旨歌》⑥中也有所发现。像韩国古代驾洛国的始祖首露王的降临神话中,就有插入歌谣《龟旨歌》中驱除鬼神的咒文,与此一样。

以上便是以唱歌和话语威胁的方式赶走疫鬼和恶鬼。可以看出疫鬼与恶鬼的恐怖心

① 《后汉书》志第五 礼仪中,标点校勘《后汉书》,景仁文化社,第784—785页。
② 《唐书》卷十六 志第六 礼乐六.标点校勘《新唐书》,景仁文化社,第111页。
③ 《政和五礼新仪》卷163。
④ 《高丽史》卷64,志18,礼6,军礼 大傩仪。
⑤ 《世宗实录》卷133,五礼 军礼 仪式 季冬 大傩仪。
⑥ 《三国遗事》第2卷"驾洛国记":"龟何龟何,首其现也,若不现也,燔灼而吃也。"

理与人类的恐怖心理是完全一致的。以《后汉书》为首的《新唐书》,宋代《政和五礼新仪》《高丽史》《朝鲜王朝实录》中的相关内容也是表现出了一种历时性的承袭方法,几乎没有显示出变化,仍然是以威胁性的话语和歌唱驱除鬼神。

(二) 物理性手段

就如戈一样,尖利为主,以棒子、鞭子等能够殴打的物理性工具驱赶威胁看不见的存在。其中使用最多的便是戈,其次为棒子和鞭子。

1. 戈①

方相氏一般手拿戈和盾牌,戈底端尖利,所以主要是以驱除鬼神为目的。看下列例文。

> 方相氏……执戈扬盾……(《周礼》)
> 及墓入圹,以戈击四隅。(《周礼》)②
> 方相氏……执戈扬盾……(《后汉书》)③
> 上人二人,其一著假面,……右执戈,左扬盾……(《政和五礼新仪》卷163)

《高丽史》中执事12人手拿鞭子,方相氏如例文中出现的一般左右两边各拿戈和盾牌。唱师也身穿皮衣,手拿棒子。

> 工人二十二人,其一方相氏,……右执戈,左执盾……(《高丽史》)④

《朝鲜王朝实录》中方相氏4人都有手拿戈的记录。

> 方相氏四人……右执戈,左执盾;……(《朝鲜王朝实录》)⑤

2. 鞭子和棒子

> 问事十二人,赤帻褠衣,执皮鞭……(《隋书》《隋制》)

> 工人二十二人,其一人方相氏……其一人为唱师,……著皮衣,执棒……(《隋书》《隋制》)⑥

> 工人二十二人,其一人方相氏……其一人为唱帅,……著皮衣,执棒……(《新

① 戈的下端尖利或是像松叶一样尖利的样子,认为可以驱赶恶鬼。(日)村山智顺著、鲁成焕译:《朝鲜의鬼神》,民音社1990年版,第294页。
② 《周礼注疏》卷第三十一"夏官司马下",李学勤主编:《周礼注疏》(下),北京大学出版社1999年版,第826—827页。
③ 标点校勘《后汉书》,景仁文化社,第784—785页。
④ 《高丽史》卷64,志18,礼6,军礼 大傩仪。
⑤ 《世宗实录》133卷,五礼 军礼 仪式 季冬 大傩仪。
⑥ 标点校勘《北齐书·周书·隋书》,景仁文化社,第469页。

唐书》》①

……执事者十二人,著赤帻褠衣,执鞭;上人二人……其一为唱帅……皮衣执棒……(《政和五礼新仪》)

《高丽史》书中提及"凡二队,执事者十二人,着赤帻褠衣执鞭"②。《朝鲜王朝实录》中振子24人全都手拿鞭子,列队的振子们都拿着鞭子。威胁着看不见的存在的棒子也有出现。

书云观选人年十二以上十六以下,为振子四十八人,分为二队,每队二十四人……着假面,赤衣执鞭……方相氏四人……右执戈,左执盾……队各方相氏一人,振子十二人,执鞭五人,唱帅执棒执铮鼓吹笛各一人……(《朝鲜王朝实录》)③

方相氏增加到4人的这种特殊情况是到朝鲜时代后才开始的④。

(三)假面

戴着假面或是魌头的方相氏,在《周礼》中曾以披着熊的外皮的样子出现。

方相氏(掌)蒙熊皮。⑤

身披熊皮的样子就是为了让人联想到凶恶的样子。所以方相氏身披熊皮的原因与作用就是为了惊吓恶鬼⑥。

《后汉书》和《周礼》中也有方相氏"蒙熊皮"的样子⑦。《隋书》的《齐制》中也有"熊皮蒙首"的样子出现,《隋书》《隋制》中也有"蒙熊皮"的记述。

《新唐书》中方相氏没有蒙熊皮,而是戴了假面。

工人二十二人……其一人方相氏,假面,黄金四目。⑧

不仅如此,在傩礼仪式中,振子与唱师也都戴着假面出现。

选人年十二以上、十六以下为振子,假面,赤布袴褶……工人二十二人……其一人为唱帅,假面……⑨

① 《唐书》卷十六·志第六·礼乐六,标点校勘《新唐书》,景仁文化社,第111页。
② 《高丽史》卷64,志18,礼6,军礼 大傩仪。
③ 《世宗实录》133卷,五礼 军礼 仪式 季冬 大傩仪。
④ 这可能是因王权得到了加强而导致的。
⑤ 《周礼注疏》卷第三十一"夏官司马下",李学谨主编《周礼注疏》(下),北京大学出版社1999年版,第826页。
⑥ 朴恩玉:《고려.조선전기와 관련된 중국 방상시의 기록고찰》,《韩国音乐研究》2010年第2期。
⑦ "方相氏黄金四目,蒙熊皮,玄衣朱裳……"。
⑧ 标点校勘《新唐书》,景仁文化社,第111页。
⑨ 标点校勘《新唐书》,景仁文化社,第111页。

宋代大傩仪中,上人两人中一人以方相氏的服饰,另一人以唱帅服饰登场,两人都面戴假面。

> 上人二人,其一著假面,黄金目……其一为唱帅,著假面,皮衣执棒……

《高丽史》中宋代大傩仪中,振子、方相氏和唱师都有戴面具的记录。

> 工人二十二人,其一方相氏,著假面……其一为唱帅,著假面。①

《朝鲜王朝实录》中有戴面具的人员数量有所增加:振子48人、方相氏4人、唱师4人,都戴面具的记录。

> 书云观选人年十二以上十六以下为振子,四十八人……六人作一行,著假面……方相氏四人,著假面,黄金四目……唱帅四人执棒,著假面赤衣……②

上述都是为了驱退惊吓疫鬼而戴着凶神恶煞的面具的样子。

(四) 声音

像鼓和铮这种打击乐器的声音并伴随着众人呼叫的声音一起,被认为是一种以噪声来驱除恶鬼的方法③。其中最具代表性的就是鼓、铮、大鼗、鞞角以及和鼓一同发出嘈杂声音的鼓噪。

《后汉书》《隋书》《新唐书》《政和五礼新仪》《高丽史》《朝鲜王朝实录》中都有用敲鼓的声音制造噪声的内容。以众多喧闹的声音为主,到了后期像铮那样的乐器也逐渐登场。各文献对于此的描述如下。

> 黄门子弟年十岁以上,十二以下,百二十人为振子,皆赤帻皂制,执大鼗。(《后汉书》)
>
> ……因作方相与十二兽傩,欢呼……(《后汉书》)④
>
> 乐人子弟十岁以上十二以下为振子,合二百四十人,一百二十人,赤帻,皂褠衣,执鼗,一百二十人,赤布袴褶,执鞞角。(《隋书》《齐制》)
> 作方相与十二兽傩戏,喧呼周遍,前后鼓噪……(《隋书》《齐制》)
> 傩者鼓噪,入殿西门,遍于禁内……(《隋书》《齐制》)
> 未明,鼓噪以入……(《隋书》《隋制》)

① 《高丽史》卷64,志18,礼6,军礼 大傩仪。
② 《世宗实录》133卷,五礼 军礼 仪式 季冬 大傩仪。
③ Curt Sachs认为"旧石器时代的文化中有只是制造噪声的声音器具。那一般是一部分要求动感的节奏,一部分以声学的方法努力的给予自然的力量与人类的精神而产生的。所以这并非是'音乐性的音',而是制造噪声的骚音(Schall)"的这部分具有一定的说服力。(德) Curt Sachs 著、이성천译:《比较音乐学》,도서출판 수문당,1991年,第28—29页。
④ 标点校勘《后汉书》,景仁文化社,第784—785页。

> 方相氏……周呼鼓噪而出。(《隋书》《隋制》)①
>
> 工人二十二人,其一人方相氏……其一人为唱帅,假面……鼓角各十,合为一队,队别鼓吹令一人……
>
> ……周呼讫,前后鼓噪而出……(《新唐书》)②
>
> ……出命内侍伯六人,分引傩者于宫门以次入,鼓噪以进,……周呼讫,前后鼓噪而出。(《政和五礼新仪》卷163)
>
> 鼓角军二十为一队,……持鼓十二人,以逐恶鬼于禁中……出命傩者以次入,鼓噪以进……周呼讫,前后鼓噪而出。(《高丽史》)③
>
> 执鼓四人、执铮四人、吹笛四人,俱着赤巾赤衣……承旨启请逐疫,命书云观官,引傩者鼓噪进入内庭……周呼讫,诸队鼓噪,各趣光化门以出,分为四队……各队……唱帅执棒执铮鼓吹笛各一人……(《朝鲜王朝实录》)④

可以确认的是,到了后期,比起中国,在韩国,特别是朝鲜时期的打击乐器的种类逐渐增多,声音的规模也比以前更加喧闹。

(五)光

光和香都是鬼神厌恶之物。蜡烛的光中发出的东西被看作是驱退恶鬼信仰的基础。祭神与祭祖的时候,一般会以点蜡或点香的方式驱逐恶鬼,或手拿火炬防止恶鬼接近,这种方式称为光明防鬼观念⑤。

> 方相与十二兽……周遍前后省三过,持炬火,送疫出端门,门外驺骑传炬出宫,司马阙门门外五营骑士传火弃雒水中。(《后汉书》)⑥
>
> ……队各方相氏一人,振子十二人,执鞭五人,唱帅执棒执铮鼓吹笛各一人,每队持炬十人前行,书云观各一人领之,逐至四门郭外而止……(《朝鲜王朝实录》)⑦

以蜡烛或光所发出的东西来驱赶恶鬼,其实与信仰中以眼来驱鬼类似。相传鬼厌恶害怕眼睛,是因为眼中有神明存在,眼睛可以看穿美好的事物并带来力量。恶鬼害怕有很多眼睛的人,这种信仰在葬礼行进时最前方立方相氏这点就可知道。那张假面之所以恐怖也是因为脸上有四只眼睛。

① 标点校勘《北齐书 周书 隋书》,景仁文化社,第469页。
② 《唐书》卷十六 志第六 礼乐六 标点校勘《新唐书》,景仁文化社,第111页。
③ 《高丽史》卷64,志18,礼6,军礼 大傩仪。
④ 《世宗实录》133卷,五礼 军礼 仪式 季冬 大傩仪。
⑤ (日)村山智顺著、鲁成焕译:《朝鲜의鬼神》,民音社1990年,第502页。
⑥ 标点校勘《后汉书》,景仁文化社,第784—785页。
⑦ 《世宗实录》133卷,五礼 军礼 仪式 季冬 大傩仪。

四、傩礼中的逐疫方法(2)——阴阳法

用之来逐疫的振子、将疫病驱赶到宫外的火把、作为祭品的公鸡等都代表着阳。而瘟神、恶鬼等人眼看不到的存在则代表着阴。鬼神偏爱阴,畏忌阳,因此就不接近于元气旺盛的人,而接近于丧失了元气并且阴气胜过阳气的人①。人的阳气胜过阴气或者阴阳调和的时候,鬼神远离之;阴盛阳衰时,鬼神则附于之。这些思想都来自于阳克阴的抽象观念。也就是说,从气的抽象特征来看,阳之所以能抵制阴是由于阳能够抑制瘟神、恶鬼等阴的存在。

(一) 色彩

红色象征的是"火",代表着"阳"。在民间信仰中,人们相信红色能够驱赶恶鬼,招来好运。从这种角度而言,红色具有能驱逐恶鬼的功能②。这就是通过视觉效果来驱逐恶鬼的方法。韩国古代习俗中,有用红豆和红枣等材料做饭的习俗。时至今日,每个冬至,韩国人都要吃红豆粥。显然,这种习惯与驱逐恶鬼的习俗有很深的渊源关系③。另外,从"玄衣朱裳"中,也能看到红色,这也是与驱逐有关的习俗。

据《周礼》的记载,方相氏作为傩礼的总指挥,身着"玄衣朱裳",我们不难了解隐藏其后的意义。除此之外,在《后汉书》中也能发现红色装扮。

> ……选中黄门子弟年十岁以上,十二以下,百二十为振子,皆赤帻皂制,执大鼗……侍中,尚书,御史,谒者,虎贲,羽林郎将执事,皆赤帻陛位。④

正如上文所看到的那样,除了振子以外,执事也都戴着红巾。这些红色装扮都反映了人们对红色所持有的看法。

在《隋书》《齐制》中,我们还能发现振子身着红色麻裤、头戴红巾的内容,如下:

> 乐人子弟十岁以上十二以下为振子,合二百四十人,一百二十人,赤帻,皂褠衣,执鼗,一百二十人,赤布袴褶,执鞞角。(《隋书》《齐制》)⑤

在《齐制》中,有方相氏身着朱裳的记载,如下:

> 方相氏,黄金四目,熊皮蒙首,玄衣朱裳。(《隋书》《齐制》)

① 神明属于阳,鬼神属于阴。鬼神偏爱阴气,畏忌阳气;偏爱浑浊,畏忌盛大;偏爱堕落,畏忌光明;偏爱软弱的对象;害怕强大的对象。可见,鬼神远离阳气旺盛,接近阴气。请参见,(日)村山智顺著、鲁成焕译:《朝鲜의鬼神》,民音社1990年版,第105页。
② (日)村山智顺著、鲁成焕译:《朝鲜의鬼神》,民间社1990年版,第366页。
③ 韩国人经常将辣椒切成细花,磨成粉或汁,放在很多食物中食用。这样,不仅在味觉上起到提辣味的作用,还能在视觉上起到驱逐恶鬼的作用。古时候,相比于纯国产的辣椒而言,在韩国更多的是从中国的引进的辣椒。请参见(日)村山智顺著、鲁成焕译:《朝鲜의鬼神》(民音社1990年版,第428—429页)。
④ 标点校勘《后汉书》,景仁文化社,784—785页。
⑤ 标点校勘《北齐书 周书 隋书》,景仁文化社,第469页。

其一人方相氏，黄金四目，蒙熊皮，玄衣朱裳。(《隋书》《隋制》)①

24个振子身着朱裳的现象到了唐宋时代显得更加明显，如：

振子……赤布袴褶……执事者十二人，赤帻、赤衣，麻鞭，工人二十二人，其一人方相氏……黑衣朱裳……(《新唐书》)②

振子……著假面，衣赤布袴褶……执事者十二人，著赤帻褠衣……上人二人，其一著假面……玄衣朱裳……(《政和五礼新仪》卷163)

到了宋代，除了振子以外，连执事者12人也穿上了红色衣服。从中可以看出，人们对红色的崇拜观念得到了进一步加强。

在中国古代，人们试图用红色来驱逐疫病。在韩国高丽和朝鲜时期，我们还能发现同样的现象，而这一现象是从中国的傩礼中寻找其源头的。

……振子……著假面，衣赤布袴褶……
执事者十二人，著赤帻褠衣执鞭。
……其一方相氏，著假面，黄金四目，蒙熊皮，玄衣朱裳……(《高丽史》)③

……人年十二以上十六以下为振子，四十八人……著假面，赤衣执鞭，工人二十人，著赤巾赤衣……方相氏四人，著假面……玄衣朱裳……唱师四人……著假面赤衣……执鼓四人，执铮四人，吹笛四人，俱着赤巾赤衣……(《朝鲜王朝实录》)④

振子身着赤布袴褶、执事者身着赤帻、方相氏身着玄衣朱裳，这些无疑就是受到了中国宋代的影响。据《高丽史》及《朝鲜王朝实录》记载，除了方相氏以外，身着红色衣服的其他人物的数目甚至比中国的还多。总之，我们能发现的就是中韩两国在举行傩礼仪式的过程中，都是以红色来驱逐疫病的。

(二) 振子

振子指的是孩童，而孩童属于纯阳。人们相信，阳气最旺盛的振子得以驱逐疫病。

黄门子弟年十岁以上十二以下，百二十为振子。(《后汉书》)⑤
选乐人子弟十岁以上十二以下为振子，合二百四十人。(《隋书》《齐制》)⑥
选振子，如后齐。(《隋书》《隋制》)

① 标点校勘《北齐书　周书　隋书》，景仁文化社，第469页。
② 标点校勘《新唐书》，景仁文化社，第111页。
③ 《高丽史》卷64，志18，礼6，军礼　大傩仪。
④ 《世宗实录》133卷，五礼　军礼　仪式　季冬　大傩仪。
⑤ 标点校勘《后汉书》，景仁文化社，第784—785页。
⑥ 标点校勘《北齐书　周书　隋书》，景仁文化社，第469页。

选人年十二以上,十六以下为侲子。(《新唐书》)

前一日,所司奏闻,侲子选年十二以上十五以下充。(《政和五礼新仪》)

大傩之礼,前一日,所司奏闻,选人年十二以上十六以下为侲子……(《高丽史》)①

前一日,书云观选人年十二以上十六以下为侲子……(《朝鲜王朝实录》)②

(三) 祭物

人们将代表阳气的羝羊和雄鸡作为祭品,以驱逐疫病。

……有司预备雄鸡羝羊及酒……(《隋书》)③

……有司预备每门雄鸡及酒。(《新唐书》)④

另外,宋代《政和五礼新仪》中还能发现,"有司预备每门雄鸡及酒"的记录。《高丽史》中有"有司先于仪凤、广化、朱雀、迎秋、长平门,备设酒果禳物",《朝鲜王朝实录》中有"奉常寺先备雄鸡与酒"等记录。其背后隐藏的都是人们试图用阳气来克服给人们带来疫病的阴气的思想机制。

(四) 火把

在《后汉书》的"持炬火,送疫出端门"及《朝鲜王朝实录》的"每队持炬十人前行"的描写中,我们能发现,人们利用火炬来驱逐疫病、恶鬼。火能够烧尽一切,这是人们从实际经验得出的事实。人们试图通过火来消灭这些消极的对象,当然,这也与阴阳说有密切联系。火属于阳,因此它能够胜过属于阴的疫病、恶鬼。《隋书》中所出现的"禳阴气""禳阳气"等也是一种去邪除恶的表现。

五、逐疫的生成和运作机制

从上文中可以看出,驱逐疫鬼的方法具有一定的倾向性规律。即人们设想一些眼看不到的存在停留于特定的空间,因此,人们想方设法要将这些存在驱赶到人们居住的空间外⑤。在韩语中有这样的表达。韩语中将"生病"叫作"进病(병이들다 byeong-i deul-da)";将"着凉"叫作"进感冒(감기에 들다 gam-gi-e deul-da)"。这种语言现象反映的是韩国人对疾病所持有强烈的普遍观念。在韩国人看来,疾病就是某种眼看不到的存在,进入到人或人所居住的场所才引起的。相反地,一旦这些存出去了,这种疾病就得以治愈。

① 《高丽史》卷64,志18,礼6,军礼 大傩仪。
② 《世宗实录》133卷,五礼 军礼 仪式 季冬 大傩仪。
③ 标点校勘《北齐书 周书 隋书》,景仁文化社,第469页。
④ 标点校勘《新唐书》,景仁文化社,第111页。
⑤ 如《周礼》中的"以索室殴疫",《新唐书》中的"以逐恶鬼于禁中"。

驱除疫鬼及恶鬼的逐疫主要是通过威胁与胁迫的手段来进行,具体的手段大致可以分为两种:一种是物理手段;另一种是观念手段——即阴阳法。前者是靠戈、棒子、鞭子、假面、声音、光等较为直接的物理性手段来进行驱逐;而后者是靠红色、振子、火把、雄性祭品等甚为抽象的手段来进行驱逐。无论是哪一种手段,逐疫的核心在于利用鬼神、疫病所厌恶或害怕的手段来进行逐疫。进入到人们生活领域里的鬼神、疫病等消极存在,人们通过它们所厌恶或害怕的手段,试图将其驱赶到生活领域外[①],以确保安全。这里所说的人们的生活领域大而至于一个地区、国家,小而至于家庭、个人。

傩礼中所体现的逐疫就是民间信仰的生动表达。傩礼这一仪式当初是从宫廷中传入民间,但无论是在韩国还是在中国,这一傩礼得以一直延续到后代,其原因无疑是因为傩礼中隐含了丰富的文化要素,而这些文化要素渗透于人们的日常生活中,最终使其具有跃动不息的生命力。我们认为通过推究傩礼中所体现的有关逐疫的机制,才能够了解傩礼的真正面貌。

① 《新唐书》中有"出郭而止",《高丽史》中有"诸队取门出郭而止",《朝鲜王朝实录》中有"逐至四门郭外而止"的记载。

血祭、狂欢、七圣刀：福建夏坊村游傩

张 帆[*]

摘 要：本文对福建省宁化县安乐乡夏坊村七圣游傩仪式进行了田野调查，在比对民间文献及前贤成果的基础上，认为在游傩仪式及相关习俗中，仪式核心部分稳定传承，外围部分则顺时而变，摆荡震动。并认为"七圣"信仰与当地传说的"梅山七圣"无关，而与中原地区的"血社火"属于同类型表演，是祆教"七圣刀法"与传统驱傩仪式结合而形成的村落傩俗。

关键词：夏坊村；游傩；传承与变迁；七圣信仰

文献对传统血祭的记载不胜枚举，记载多以动物鲜血为献祭之物，所谓杀牲取血以告神，也出现人血祀神衅鼓。带着蛮荒色彩的动物血祭，在当下祀神中依然习见，但是人血祭祀已是少有。福建省宁化县安乐乡夏坊村每年正月十三游傩，利用幻术装扮利刃穿身、刀锯插头、脏器外翻、血迹横流的"七圣"巡村逐疫，与村落"过漾"狂欢共同构建着活态信仰现场。十多年前，杨彦杰先生曾对这一傩俗进行调查，本文主要关注游傩仪式与习俗中的稳定传承与顺时而变部分，并认为夏坊游傩"七圣"信仰与当地传说的"梅山七圣"无关，而与中原地区的"血社火"属于同类型表演，是祆教"七圣刀法"与传统驱傩仪式结合而形成的村落傩俗。

一、夏坊村游傩概况

（一）区域人文

宁化县位于闽赣两省交界处，唐末中原汉人南迁，宁化成为客家族群入闽入赣的中转站。夏坊村位于宁化县东南部，距安乐乡政府所在地9公里，距宁化县城23公里，全村有7个村民小组，共416户，总人口数为1 726人。依据地理位置，大致可以分上村、下村以及何树里三个区域。上村有路背、何村、庄下窠、街上、岭坊口、溪背6个自然村；下村仅有夏逸园自然村。村落东北面是何树里自然村，有10多户人家。

路背村也称中村，是夏坊较早开基的聚落，也是村民委员会所在地。北宋时有马姓来此开基，后外迁。夏姓约在南宋末迁居该村，其后翁姓、何姓、邓姓陆续迁入，又于元明时

[*] 张帆(1972—)，女，福建人，福建省艺术研究院副研究员，研究方向为地方戏曲、民间信仰，发表研究论文50万余字，出版专著《福建濒危剧种丛书——梅林戏》。本文为文化部项目"转型期视野下的福建当代仪式戏剧研究"阶段成果。

期陆续外迁。明清时期,有周姓迁居岭坊口,叶姓迁居庄下窠,施姓、吴姓、赖姓迁居溪背村。因夏姓迁入较早,人口繁播,该村称夏坊村。

村落重要祠祀有七圣宫、普济庵(已拆)、社公坛、吴姓、周姓、叶姓、夏姓祠堂或祖屋。对于游傩来说,最重要的场所是七圣宫与吴姓祖堂。七圣宫坐落于溪背村水口位置,初建于清光绪九年(1883),1998年、2008年两次重修,增设观音堂。七圣宫内仅设一个神龛,供奉七圣面具:中座为一圣、左一为二圣、右一为三圣、左二为四圣、右二为五圣、左三为六、右三为七圣。除红面的一圣外,其余均成对出现:二圣、三圣一个有獠牙,一个没獠牙;四圣、五圣一个舌向左、一个舌向右;六圣、七圣一个嘴歪左,一个嘴歪右。七个面具长宽一致,宽约25厘米,长约32厘米。吴姓祖堂建于民国三年(1914),是两进木结构建筑。每年游傩前,傩师将面具从七圣宫迎请至吴姓祖堂装傩,祖堂是傩队的起点与终点,正厅设七圣神案,神案旁有长凳,放置三只木箱、一只竹笼,用于盛放装扮七圣的刀、锯等法器及装神物品猪血、猪肠、猪内脏中的油膜、脂肪等。

(二)游傩仪式

七圣宫边上清风亭的题壁诗总结了夏坊村每年游傩时间、主旨以及活动盛况:"夏坊古迹七圣宫,神灵显赫庇黎民。降福化险求必应,赛还良愿数百丁。元月十三庆庙会,近悦远来千人钦。演奏梨园酬大德,再祈保佑万户春。""一年一度七圣庙,游神演戏真热闹。要问信土有多少,鞭屑积得尺多高。五里闻声如急战,邻村耳听如春潮。村口摆摊一里半,方圆数里香烟绕。"游傩时间在正月十三,期间村民还愿,演戏酬神,傩师为村民逐疫禳灾。家家户户大摆流水席,延请亲朋好友看戏吃酒观傩,对生熟客人热情非凡,来者不拒,均可入席,有的人连赴多家宴席,延续至今,盛况不减,当地称之"过漾"。游傩、过漾习俗始于何时无考,在村落传承中,已约定俗成地形成稳固的狂欢习俗、仪式操演规则以及信仰禁忌。

1. 傩师装扮

依据传统,村落各姓在游傩中司职各异,傩师由溪背村吴、夏、赖三姓产生,吴姓最先引入七圣信仰,在7位傩师中吴姓所占席位最多,有4人,夏姓2人,赖姓1人。叶姓、施姓与七圣庙的管庙人(乩童)张姓承担放铳、扛凉伞等事务。其他小姓只承担搬椅子之类的杂事。2016年2月12日公示的七圣庙理事会成员11人,理事长吴世仁任,副理事长吴世金、夏玉林,理事会成员及会计、出纳、保管等均为吴、夏二姓,吴姓7人,夏姓4人,且理事长由吴姓充任,昭示吴姓在七圣宫及七圣游傩活动中的主导地位。

2016年农历正月十三(2月20日)游傩,吴姓4人,夏姓2人,赖姓1人充任傩师,他们皆为成年男子,系临时选定,其中"一圣"必须由吴姓男子充任。7位傩师均赤裸上身,戴相应面具,头扎头巾。一至三圣下身穿黄裙,四至七圣下身穿蓝裙,脚上都穿解放鞋,右手握竹鞭。具体装扮如下(见图):

一圣:戴"一圣"面具,头扎绿巾,额上V形缺口处嵌一把红色铁锯,并用染红色的棉花覆盖在头上。

二圣:戴"二圣"面具,头扎红巾,额上V形缺口处嵌一把红柄砍刀,并用染红色的棉

花覆盖在头上。

三圣：戴"三圣"面具，头扎红巾，额上 V 形缺口处嵌一把红柄砍刀，并用染红色的棉花覆盖在头上。

四圣：戴"四圣"面具，头扎红巾，腹部装扮一柄穿腹而过的红柄尖刀，刀上挂肚肠。

五圣：戴"五圣"面具，头扎红巾，腹部装扮一柄穿腹而过的红柄尖刀，刀上挂肚肠。

六圣：戴"六圣"面具，头扎红巾，左手腕穿一把红柄尖刀。

七圣：戴"七圣"面具，头扎红巾，左手腕穿一把红柄尖刀。

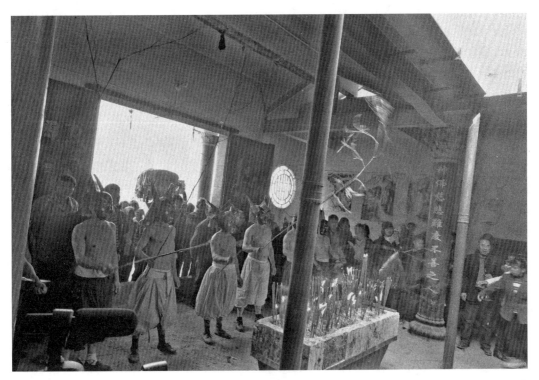

"七圣"图

七圣装神过程在吴姓祖堂完成，期间大门紧闭，除了傩师及为之装扮师，其余人不得靠近、不得窥探。游傩时，张姓持红色凉伞随在傩师身后，傩师若修整装饰，必藏入伞中，完成后再出来，绝不在大庭广众之下整理饰物。装神是村落信仰禁忌，不仅不让人观看，也不能随便谈论，参与装傩之人亦不透露装扮方式。村民认为谈论、偷看或傩师透露"七圣"法器、装扮，会因神罚而遭受身体的痛苦，村内有很多相关传说。

游傩过程所用的竹鞭、神铳的制作按传统需在每年正月初五以后，吴、夏、赖三姓男子上山砍竹枝，削去枝桠，再用火将竹枝烤直，用红纸缠绕好，保留竹枝顶端青色竹叶以喻长青之意。如今赖姓搬迁到县城后，竹枝由吴、夏两姓砍伐。[①]

① 报道人：吴其耀，男，1973 年生，夏坊村村民。叶达寿，男，81 岁，夏坊村村民。报道时间为 2016 年 2 月 20 日，报道地点为夏坊村。

游傩中使用的凉伞、旗幡均为还愿信众所献,凉伞上的布条写着"敬七仙祖师"及还愿弟子姓名。旗幡有红布所制,也有花布所制,均为红、粉、紫等吉色,既有简易的三角旗,也有复杂些的蜈蚣旗,旗面写着还愿谢词、谀神词及还愿者姓名、还愿时间。

2. 游傩过程

夏坊村游傩每年都在正月十三,仪式从正月十二(2016年2月19日)傍晚开始准备,过程如下:

2月19日夜"磨刀(法器)":传统应由吴、夏、赖三姓到离村约2里的菩萨子坑取水,本次由吴、夏两姓男子取水。菩萨子坑的水是饮用水源,被村民视为洁净之物,烧开后用来磨刀、锯等装神法器。在传统符号中,水一向被认为有洁净功能,被除能力强大,用净水磨刀,喻含着为存放经年的法器被除不吉,增加灵力。

2月20日7时"请面具":傩师齐聚七圣宫焚香点烛参拜后,由红脸一圣开始,七位傩师依序取下面具,将面具迎请至吴家祖堂,安奉在祖堂正厅桌上的簸箕里,簸箕垫红布,点香燃烛供奉。

2月20日8时30分"装神":装神时,祖堂大门紧闭,大门左侧悬挂镜子(普通长方形小镜)、通书(2009年印行的《福建长汀造福堂蓝玉森通书》),祖堂正厅悬挂红布,禁止外人靠近或偷窥。

2月20日9时02分"出祖堂":七位傩师依序走出祖堂,长者在大门口递上镜子、通书,每位傩师口中密念,将镜子当空一照,将通书当空一举,交还长者,长者递给下一位傩师。镜子在民间通常以"照"的功能达成挡煞避邪目的,在婚嫁、建房中较常用到。用镜子、通书在空中或晃或照,其意旨与洒净、净身类似,民众认为可以驱邪、挡煞。行此仪式后,傩师便以洁净的驱疫者身份踏下台阶,边走边抽动手中竹鞭。其间放铳、鞭炮。

2月20日9时18分第一次"游傩":傩队序列分开道、七圣、旗队三类,其首为开道者,由铳手以及大小锣、钹、鼓乐组成;次后为七圣依序而行,有专司供奉竹鞭与持执凉伞者追随在七圣之侧,护持七圣。傩队行进中,若有村民取走七圣的竹鞭,他们即时提供新鞭,或为七圣整妆撑凉伞内;最后为旗队,约有30面旗子相随,旗手为青年人与儿童,男女皆有。游傩路线如下:吴姓祖堂→路背→溪背→街道→何坑→吴姓祖堂。返回祖堂后,傩师卸妆休息,吃过点心后,再次装扮进行第二次游傩。

2月20日10时48分第二次"游傩":路线如下:吴姓祖堂→夏逸园→吴姓祖堂。

2月20日13时24分第三次"游傩":路线如下:吴姓祖堂→七圣宫(戏班艺人打八仙)→路背→街道→岭边口(其间经周姓、叶姓、夏姓祖堂,傩师均进堂逐疫)→七圣宫。14时30分在鞭炮声中,七位傩师回到七圣宫,一字排开,戏班艺人打八仙后,傩师依序将七傩面具安放入龛。

2月20日16时"磨刀(法器)":清洗锯、砍刀、尖刀、小刀等法器,确保次年不生锈。法器日常存放于七圣宫内。

游傩过程,沿途家家户户燃放鞭炮接神,或设路祭,以水果、香烛为供,或迎请傩师入室驱傩逐疫。也有村民抱着儿童让傩师用竹鞭抽打身体以驱邪煞。傩师驱傩动作简单,

右手抽动竹鞭,若驱赶状即可。

活动期间延请戏班演戏,七圣宫建有会场,设水泥戏台及简易条凳。2016年会场戏联曰"戏迎四面宾客,嬉接八方亲朋",表达了夏坊村民以戏酬神、以戏酬客的热情。戏台保存大量艺人墨书题壁,记载了本世纪以来的演出情况,题壁时间从2001年至2016年的16年间,共有14次演出记录,有2年的演出没有记录。在有记录的演出年份中,演出时间多为4天,演出多安排为下午场和夜场,偶有上午场。演出剧种为宁化县及闽西一带流行的闽西汉剧、采茶戏,演出剧团为当地民营团体。

二、仪式的稳定传承与顺时而变

时代变迁带来的空心化是当下多数村落的普遍现状,如果从历时性的角度考察夏坊村世代相传的游傩活动,会发现它既有稳定传承的一面,也有顺时而变的一面。

从游傩仪式及相关环节看,以稳定传承为主,从磨刀、请面具、装神、出祖堂、三次游傩到最后的磨刀收箱,是一个完整且自洽的过程,有始有终,没有变化。游傩过程傩师手挥竹鞭驱傩的方式依然保存,与傩神"七圣"有关的装扮与禁忌更是严格遵循旧例且秘不告人,差异唯在傩师的小腿增写"虎、豹"等字(下节详述)。游傩的时间与路线也没有变化,杨彦杰先生2002年调查所记三次游傩上午两次、下午一次,与笔者2016年的观察一致,游傩路线也没有变化。但是从仪式细节观察,变化也是存在的,以取磨刀水为例,传统为吴夏赖三姓在固定的时间共同取水,2002年杨彦杰先生调查时已经异于传统:"装神前取水不再是凌晨5点,而变成12日傍晚,取水的人也只有两人,一人取水,一人烧香,过去要三人,并且是要祖孙三代。"[①]在笔者调查的2016年,原本要取消取水,因为有一个拍摄团体全程跟随,村民又恢复取水,可以预见的是,假如没有"他者"在场,取水这一在整体仪式中具神圣性的仪式环节将可能消亡。

在庙会组织运作方式上,不同时期也在产生着变化。从《夏坊七圣祖师庙总簿》记载的事项可以看到,清末以来吴、夏、赖三姓对七圣宫均有管理权,三姓设和、顺两班对七圣宫进行管理,两班均有吴、夏、赖三姓成员。民国二十八年(1939)董事11人,均为夏姓[②],2003年理事会成员15人,夏姓9人,吴姓3人,周姓1人,叶姓1人,赖姓1人。同时由理事会人员中产生常务理事会与监事会。常务理事会成员5人,会长为吴姓,副会长为夏姓,监事会成员5人,其中夏姓4人,周姓1人,会长为周姓,副会长为夏姓[③]。2016年理事会成员11人,吴姓7人,夏姓4人,理事长为吴姓,副理事长2人,一姓吴,一姓夏。从以上三个不同年代理事会成员来看,1939年夏姓在七圣宫管理以及游傩活动中占主导地

① 杨彦杰:《夏坊的宗族社会与"梅山七圣"崇拜》,《宁化县的宗族、经济与民俗(下)》,国际客家学会、法国远东学院、海外华人资料研究中心2005年版,第887页。
② 民国十九年(1930)《夏坊七圣祖师庙总簿》。
③ 杨彦杰:《夏坊的宗族社会与"梅山七圣"崇拜》附录2"公告",《宁化县的宗族、经济与民俗(下)》,国际客家学会、法国远东学院、海外华人资料研究中心2005年版,第918页。

位。依据杨彦杰先生对《夏坊七圣祖师庙总簿》的研究，"民国十九年，夏坊主要姓氏夏姓益郎公的后代就开始介入对庙产的管理。"一方面缘于益郎公后代不少人向七圣宫捐田并参与建庙，另一方面是原来管理中的问题成为引人注目的借口①。2003年理事会中夏姓人数虽多，但理事会会长为吴姓，赖姓亦在理事会中占一席之地，且有周姓、叶姓等小姓加入。2016年吴姓已经占主导地位，不但人数多于夏姓，且理事长亦由吴姓充任。以上不同年份的理事会人员变化，可以看到村落各姓对七圣宫主导力量的消长，这与各姓人数的多寡、经济能力的强弱以及社会地位的轻重都分不开。

顺时变迁的部分更多发生在村落狂欢方式，就游傩外围的民间文艺项目上，亲历者回忆说，民国期间游傩，队伍中有武术、刀、棍、铁叉表演以及装古事、文帽子等②。这些表演早在2002年杨彦杰先生调查时已经不存在了，他的文章说："在历史上，夏坊正月游神共有10棚古事，6个高棚、4个低棚。其中何坑分配4个（两高两低）、路背2个（前后屋各一个低棚）、夏逸垣4个（都是高棚）。每棚古事都要挑选两个小孩，化妆成各种历史故事或戏剧人物。10棚古事在正月十一日之前就要准备好。十二日开始抬出来在上述各村包括普济庵游行，至十五日为止。"③2016年游傩，除了开道锣鼓与跟随傩神的旗队外，仅剩下七位傩师。但是就延请戏班演戏酬神而言，情况又有不同。民国廿八年（1939）七圣庙董事会形成每年演六部戏的决议，④而从戏台题记可以发现2001—2016年近十年来，每年演出4—9场、4—11个剧目（含小戏、折子戏），演出天数4、5天不等，多为下午场和夜场，偶有上午场。会场演出戏联称"说好就好，说歹说歹，好歹只演四天"，每年演出4天成为较固定规例。也就是说，和可能消亡的"取水"不同，较之20世纪40年代前后，如今庙会演出场次及剧目数量偶有减少，而总体趋势是增加的。村民长年在外打工，春节成为大返乡的时间节点，对于远离故土与农耕生活式的村民来说，巨大变化一定带来传统村落狂欢样式改变，在家乡短暂停留的数天里，与亲力亲为操办古事相比，花钱请戏班演戏酬神当然便捷。

夏坊游傩活动与经济社会紧密关联，各环节存在着随时代推移而带来不同程度的变化，但是装神方式与禁忌、游傩路线及巡村逐疫的方式依然保存。也就是说，在游傩活动中，古事棚、彩旗、演戏等傩仪之外的因素可以因应时代迁移而变迁，或减少或增加，从消亡项目情况看，总体呈缩减的趋势。而傩仪最核心的部分得以稳定传承，这是村民对信仰的敬畏之心决定了他们对仪式核心部分的严谨态度。总体而言，夏坊游傩表象特征显示为核心部分完整传承，外围部分摆荡变化。

① 杨彦杰：《夏坊的宗族社会与"梅山七圣"崇拜》附录2"公告"，《宁化县的宗族、经济与民俗（下）》，国际客家学会、法国远东学院、海外华人资料研究中心2005年版，第897页。
② 报道人：佚名，2016年观看游傩的老者，报道时间为2016年2月20日，报道地点为夏坊村。
③ 杨彦杰：《夏坊的宗族社会与"梅山七圣"崇拜》，《宁化县的宗族、经济与民俗（下）》，国际客家学会、法国远东学院、海外华人资料研究中心2005年版，第887页。
④ 民国十九年（1930）《夏坊七圣祖师庙总簿》，转引自杨彦杰：《夏坊的宗族社会与"梅山七圣"崇拜》附录1，《宁化县的宗族、经济与民俗（下）》，国际客家学会、法国远东学院、海外华人资料研究中心2005年版，第914页。

三、夏坊游傩与袄教"七圣刀法"

夏坊村游傩始于何时无考,外村人多称"舞鬼子"。关于七圣信仰的源头,村落传说,明朝中期夏坊村吴姓先祖外出经商,行船遇水灾,13条船沉了9条,幸得打捞到河上飘来的两只箱子镇船,才免于难。箱里装着傩神面具与法器,吴姓商人携箱回夏坊,由此发展为游傩活动。距夏坊村20多公里的麦㘵新村也供奉七圣面具,每年正月华光天王巡村之时,亦有游傩之习,儿童戴面具,手拿竹枝,进入民家说吉语,与夏坊村有共同的渊源。

夏坊村七圣宫联曰"七圣祖师金兰联异姓,千秋万载义气壮乾坤",在村民的认知中,七圣为结义兄弟,宫联彰显了七人之"义"。无论"七圣"源于何处何神,在夏坊村及附近村落,村民非常信奉"七圣","七圣"神职功能也发生泛化现象,求子求财、求平安、健康、丰产等,生活方方面面无所不及。"七圣"神龛龛楣悬匾曰"梦熊显赫",显系祈子应验的谢神之匾。神龛龛联"七圣显神奇近悦远来有求必应,千秋降报赛民康物阜被泽靡涯",明确点出七圣与"报赛"的关联,且说明其作为乡土保护神的功能。吴姓祖堂装神时悬挂在正厅前红布幅是由信众良愿得遂后,答谢七圣的红色条幅拼缝而成,条幅有"泽沛人寰""酬谢鸿恩""有求必应"等字,落款信众除了夏坊村外,还有相邻的曹坊乡村民,落款时间大都为20世纪90年代,这说明七圣信仰在夏坊村一带具有广泛基础。

记载着光绪至民国时期七圣宫各项事务的《夏坊七圣祖师庙总簿》称"七圣"为"七圣祖师",七圣宫宫联亦称"七圣祖师",当代信众还愿的布幅、凉伞上称"七圣祖师""七仙祖师"。"七圣祖师"无疑是很长时期以来对"七圣"较为固定、普遍的敬称。但"七圣"为何方神圣?村民并不知晓。村落有"七圣"为"梅山七圣"之说,认为七圣为白猿精姓袁、蜈蚣精姓吴、长蛇精姓常、羊精姓杨等等,显系源于明代小说《封神演义》中的"七怪":白猿怪袁洪、水牛怪金大升、狗怪戴礼、羊怪杨显、大猪怪朱子真、长蛇怪常昊、蜈蚣怪吴龙[1]。杨彦杰先生在考证夏坊村的"七圣"与"梅山七圣"关系后,认为:"夏坊的'梅山七圣'崇拜始于明朝中叶以后。不过,当地村民认为他们的'七圣'就是梅山七种精怪可能是受《封神演义》的影响,其真实来源如何是很难厘清的。"[2]村民对于"梅山七圣"的认同,导致傩神装扮上出现一个不太醒目的变化,七位傩师左右小腿前分别写着"虎、猿、牛、狗、羊、猪、蛇"等字样,现任七圣庙理事长吴世仁先生说他父亲在世时就有写字,他父亲为20世纪30年代生人[3],鉴此,夏坊七圣攀附"梅山七圣"之说,至少在20世纪五六十年代已出现。

不同于其他类型的傩舞、傩戏,夏坊村的傩神以近乎于幻术方式的装扮及外在呈现的血腥、恐怖、逼真为主要特征。这种装扮形式,与陕西省目前仍保留陇县东南镇闫家庵村、宝鸡赤沙镇、渭南蒲城县、合阳县、大荔县溢渡村、兴平汤坊乡等处血社火相近。宝鸡市赤

[1] [明]许仲琳:《封神演义》,第九十、九十一、九十二回,上海古籍出版社1989年版,第891—920页。
[2] 杨彦杰:《夏坊的宗族社会与"梅山七圣"崇拜》,《宁化县的宗族、经济与民俗(下)》,国际客家学会、法国远东学院、海外华人资料研究中心2005年版,第884页。
[3] 报道人:吴世仁,夏坊村村民,七圣庙理事长,65岁。

沙镇血社火每逢闰年表演一次。表现内容为武松杀西门庆故事,用斧子、铡刀、剪刀、链刀、锥子、板凳、镰刀等器具插入西门庆和家丁共13人的头部、腹部,当地称"血社火",又称"扎快活"。与夏坊村的装神有共同的禁忌,其化妆过程极其秘密,不许外人靠近与观看。兴平市汤坊乡许家村血社火装扮也是以刀砍头,以剑穿腹,鲜血淋漓。陇县阎家庵村"血社火"表演《黑虎搬三霄》和《水浒传》中的情节内容,"三打祝家庄"的表演有石秀、杨雄、扈三娘等十多个人物,情节是梁山好汉与横行乡里祝氏兄弟及庄丁的打斗,祝氏兄弟被打败后,艺人进入化妆间秘密化妆,他们也是以斧子砍头、以锥子直刺眉、以铡刀劈脑等等。夏坊村与陕西各地一南一北,分别传承数百年、百年不等,却有两个最核心的共同特点:一是逼真的魔术式化妆,直观呈现刀、剑等利器刺透身体各部位;二是化妆技艺世代相传,极其隐秘。从夏坊村装神的过程看,七位傩师约费时半小时,装扮时间不长,装扮难度必然不大,也不太复杂,最大秘密在于刀、锯如何"插"入身体。血社火的核心秘密也在于菜刀、剪刀、斧头、锄头、镰刀、锥子、铡刀"七件子"。两地装扮与禁忌有如此高的相似度,且完全不同于其他类型的行傩或社火,两者之间的渊源不言自明,与源于祆教的"七圣刀"("七圣法")的关系也昭然若揭。

以下摘录数条唐代至明代关于祆教与"七圣刀"的文献。唐张鷟撰《朝野佥载》卷三:

> 河南府立德坊及南市西坊皆有胡祆神庙。每岁商胡祈福,烹猪羊,琵琶鼓笛,酣歌醉舞。酹神之后,募一胡为祆主,看者施钱并与之。其祆主取一横刀,利同霜雪,吹毛不过,以刀刺腹,刃出于背,仍乱扰肠肚流血。食顷,喷水呪之,平复如故。此盖西域之幻法也。①

敦煌 S.367《沙州伊州地志》残卷记载唐代沙州祆主表演的幻术:

> 火祆庙,中有素书形像无数。有祆主翟槃陀者,高昌未破以前,槃陀因朝至京,即下祆神,以利刀刺腹,左右通过,出腹外,截弃其余,以发系其本,手执刀两头,高下绞转,说国家所举百事,皆顺天心,神灵助,无不征验。神没之后,僵仆而倒,气息奄七日,即平复如旧。有司奏闻,制授游(击)将军。

敦煌158窟北壁涅槃变壁画中的西域王子举哀图中,上部一位男子打开自己的胸膛,而下部一位男子将剑插入胸膛中。北宋《东京梦华录》卷七"驾幸临水殿观争标锡宴":

> 又爆仗响,有烟火就涌出,人面不相睹。烟中有七人,皆披发文身,着青纱短后之衣,锦绣围肚看带。内一人金花小帽、执白旗,余皆头巾,执真刀,互相格斗击刺,作破面剖心之势,谓之"七圣刀"。②

北宋董逌《广川画跋》卷四《画常彦辅祆神像》:

> 元祐八年七月……祆祠,世所以奉胡神也。其相希异,即经所摩毓首罗,有大神

① [唐] 张鷟:《朝野佥载》卷三,《唐宋史料笔记丛刊》,中华书局1979年版,第64—65页。
② [宋] 孟元老:《东京梦华录》(卷七),中国商业出版社1982年版,第48页。

威,普救一切苦,能慴伏四方,以卫佛法。当隋之初,其法始至中夏。立祠颁政,坊间常有群胡奉事,聚火祝诅,奇幻变怪,至有出腹决肠,吞火蹈刀。故下神。①

南宋洪迈《夷坚支癸》卷八"阇山排军"条:

> 饶民朱三者,市井恶少辈也。能庖治素脏,亦仅自给。臂股胸背皆刺文绣,每岁郡人迎诸神,必攘袂于七圣袄队中为上首。

南宋《武林旧事》卷六"诸色伎艺人"介绍小说、演史、说经、影戏、唱赚、小唱、杂剧等伎艺人名,其中有:

> 七圣法:杜七圣。②

明人谢肇淛《五杂组》卷七记载杜七圣斗法故事,发生时间被移到明嘉靖隆庆年间。明代罗贯中《三遂平妖传》第十一回"弹子和尚摄善王钱 杜七圣法术剐孩儿"与《包公案》及《五杂组》有相同情节。这种血腥的法术与"七圣刀法"类似。此外,陕西宋代陶塑玩具"胡人开膛俑",其形象为男子口叼短刀,用双手扒开胸膛,肋骨可见③。

从唐代到明代,不间断有"七圣刀""七圣法"的记载。马明达先生认为:"'七圣刀'既非杂技,也非武术,它乃是古代袄教的一种法事或法术,故南宋时又被称之为'七圣法'。"④以上文献大致可以疏理出从袄教的七圣法到表演性的七圣刀,再演变为与迎神、社火结合的"袄队"过程:唐代仅一人(袄主)表演,虽然表现为杂技幻术,但实为袄教下神之法——以刀刺身的幻术迎请袄神下临;北宋"七圣刀"从宗教仪式演化为单纯的幻术表演,表演人数为七人;南宋"七圣刀"除了延续幻术表演,出现被记载的艺人杜七圣外,还与南宋盛行民间造神及迎神赛会活动相结合,在江西饶州的迎神队伍中出现"七圣袄队";明代出现"七圣法术"这一名称,宰剐儿童、又令其复活的法术以其奇幻色彩频繁出现在当时流行的笔记与小说中,说明时人对这一奇幻表演的兴趣与关注。

在以上文献材料链中,值得关注的是,《夷坚支癸》的作者洪迈是江西上饶人,《五杂组》的作者谢肇淛是福建长乐人。闽西北、赣东南相邻,两地民众交往频繁,文化相互融合,闽西北的傩面、傩舞、戏曲大都自江西传入,甚至部分县曾划入江西辖界,部分方言归属江西抚赣方言或现出赣语化倾向,同时《夷坚志》也记载不少福建的奇闻逸事。作为福建长乐人,谢肇淛的《五杂组》对福建民间信仰的记载非常丰富。福建民间也存在与"七圣刀法"相似的表演,例如民间道派闾山教上刀梯、过火埕、翻九楼以及曾经的上幡竹、捞油锅等,都是以伤害肉身作危险尝试。还有乩童显法,以长铁针刺颊、穿腕、插背,用刀割舌、砍胸,以斧砍背,等等。福建莆田地区元宵迎神巡行中有坐刀轿、打铁球表演,乩童坐在刀搭成的轿上,以铁刺的球击打自己的后背,后背往往布满血点,鲜血流淌,以血腥方式彰显

① [宋]董逌:《广川画跋》,《钦定四库全书》子部,卷四,第9页。
② [宋]周密:《武林旧事》卷六"诸色伎艺人",知不足斋丛书,据明宋廷佐刻本重刻,第32页。
③ 杜文:《宋代陶塑玩具上所见"七圣刀"幻术》,《中原文物》2009年第3期。
④ 马明达:《说剑丛稿(增订本)》,中华书局2007年版,第233—238页。

乩童高强的法术。法师或乩童的虐己与傩师幻术式装扮区别在于,虐己是真实的,表面伤害程度浅,实际伤害程度高,而夏坊游傩是"幻术"装扮,表面伤害程度高而实际无害。但这些血腥的显法方式与同样血腥的游傩装扮内核一致,均以血祭神,以伤害自己的身体来取悦神灵、取信民众。

从南宋到明代,两部与福建关系密切且大量记述民间信仰、社火活动的笔记,都记载了迎神的"七圣祅队"、"杜七圣"斗法,且福建区域内当下仍存在与"七圣刀法"相似的展演方式,假若臆度"七圣刀法"在福建是不陌生的,应该与史实相去无几。就当下夏坊村"七圣"装扮看,与文献记载或实物、图片中的"七圣刀"法接近,夏坊七圣游傩与陕西血社火一样也都曾有与"七圣刀"更为接近的"开膛破肚"之类血腥表演。据此,夏坊村"七圣"游傩是"七圣刀""七圣祅队"的孑遗应该是成立的。

祅教传入中国后,部分神与中国民间信仰、民间传说融会,与"梅山七圣"有隐约的关联。从《封神演义》到《西游记》,二郎神降伏梅山七圣的故事发展到二郎神"义结梅山七圣行"(《西游记》第六回),二郎神"曾力诛六怪……又有梅山六圣与二郎结为兄弟",足见二郎神是梅山七圣之一。灌口二郎又称"灌口祅神",祅神与二郎神同为戏神,又为娼妓所崇拜。康保成先生《二郎神信仰及其周边考察》、黎国韬先生《道教研究二郎神之祅教来源——兼论二郎神何以成为戏神》两文均有论述。也有观点认为二郎神源于祅教雨神,随祅教进入中国后分化出众多替身,宋代进入国家祭典,被作为祈雨的对象、消防灭火的火神和降妖除魔的战神而崇祀。明代以后,作为战神的二郎神被关帝取代,作为雨神的二郎神重新让位给龙王爷,作为火神的二郎神则成三只眼的炳灵公①。学界讨论甚多,此不赘述,仅录二郎神与梅山七圣有关系的两条文献便可说明问题。其一是元刻本《搜神记》记载赵昱持刀入水斩蛟,帮助赵昱"入水者七人,即七圣是也",蜀民感赵昱功德,"立庙于灌江口奉祀焉,俗曰灌口二郎"②。《灌志文徵·李冰父子治水记》说:"二郎……喜驰猎之事,奉父命而斩蛟,其友七人实助之,世传梅山七圣。"清代福州人吴任臣《十国春秋》虽非信史,但他记前蜀王衍时也提到灌口祅神:"帝被金甲,冠珠帽,执戈矢而行,旌旗戈甲,连亘百余里不绝。百姓望之,谓为灌口祅神。"③

"七圣刀"之七圣的七,在祅教中是作为神秘数字存在。蔡鸿生先生认为"在波斯的琐罗亚斯德教神学体系中,'七'作为神秘数字,不仅与教主创教的传说有关,而且直接影响到神谱的结构。""'七'是唐代九姓胡从波斯文明中继承的神秘数字,崇'七'之俗是一种根深蒂固的胡俗。"④前引南宋洪迈《夷坚志》说朱三:"于七圣祅队中为上首。"一人为上首,辅以六将。与祅教的天宫建制一致,"'七圣'是波斯式天宫建制的核心,主神阿胡拉·马

① 刘宗迪:《二郎骑白马,远自波斯来》。经略网:http://www.jingluecn.com/spdp/1/2018-02-28/13587.html。
② 《搜神记》卷三"灌口二郎神"条,万历《续道藏》,载《道藏》第36册,文物出版社、上海书店、天津古籍出版社1988年据函芬楼影印本影印,第272页。
③ [清]吴任臣:《十国春秋》卷三十七"前蜀三·后主本纪王衍",中华书局1983年版,第534页。
④ 蔡鸿生:《蔡鸿生史学文编》,广东人民出版社2014年版,第55页。

兹达在神谱中居于至高无上的地位。宋代游艺形式将它摆在'七圣祆队中为上首',辅以六将,并不是随心所欲的虚构。"①夏坊村的傩师中,一圣红脸,其余六圣黑脸,形成一主六辅结构,恰与南宋江西上饶迎神队中"七圣祆队"结构相似,与祆教天宫建制吻合。

据夏坊村村民讲述,原本有九个面具,有一次游神来到夏姓住地,因为其中两个面具装扮成"流肠破肚"的样子,面貌相当恐怖,结果把一个姓夏的男孩子(一说是独生子)给吓死了。经乩童降神指点,认为应该把这两个面具化掉,所以就变成了七个②。《封神演义》中的梅山七圣有名有姓,"七"为实数,而"七圣刀"之七圣的"七"却有特殊意义,是虚数。在"七圣刀"的演变中,出现过一人表演到七人表演,陕西赤沙镇血社火,幻术装扮的共有十三人。也就是说,与"梅山七圣"不同,"七圣刀"的"七圣"不局限于七人。夏坊村面具有一个"九圣"到"七圣"过程,将夏坊七圣与"梅山七圣"一一对应,只可能出现在"七圣"从九个面具减为七个面具之后,也就是大约晚近才出现,这与前文对夏坊七圣攀附梅山七圣时间的判断也较为一致。

陕西曾是祆教在中国传播过程中宗教活动最昌盛、最集中的地区,从陕西血社火与夏坊村的七圣游傩最核心的装扮方式、装扮的秘密性看,参较南宋迎神"七圣祆队",显系源于祆教"七圣法"("七圣刀")。陕西血社火是杀牲献祭的丰穰仪式与祆教"七圣刀"的结合,就当下表现形态看,已经有较强的故事性。它是以传统小说情节为社火装扮与表演的中心,在表演中有故事、有人物心理,神形兼备,具备戏剧元素,不戴面具。而夏坊村七圣游傩的表演,故事性较弱,戴面具,其执竹鞭索室驱疫的方式,与唐宋人笔记中的驱傩记载类似,较之装扮趋于戏曲化的陕西血社火,形态更显原始古朴。福建夏坊与陕西各村,一南一北,均与"七圣刀"一脉相承。所谓"礼失求诸野",作为中原地区大后方的福建,装盛下了历次或集体或个体南迁带来的中原文化,仰仗区域隔阻及以方言为代表的地方传统文化的传承,不少项目遗存至今,弥足珍贵。

① 蔡鸿生:《蔡鸿生史学文编》,广东人民出版社 2014 年版,第 58—59 页。
② 杨彦杰:《夏坊的宗族社会与"梅山七圣"崇拜》附录 2"公告",《宁化县的宗族、经济与民俗(下)》,国际客家学会、法国远东学院、海外华人资料研究中心 2005 年版,第 882 页。